藝術家訪談錄

中國當代藝術60家

《藝術家》雜誌策劃專訪

許玉鈴採訪・攝影

藝術家訪談錄

中國當代藝術60家

《藝術家》雜誌策劃專訪

許玉鈴採訪・攝影

藝術家

前言

　　中國（大陸）當代藝術的現況與樣貌究竟如何？其實生活、文化與性格的各方面差異都反映在藝術作品中，當代藝術作品既是一個社會文化縮影，也反映出人們的生存意志與精神。中國當代藝術包容了各種可能性，它有特別生猛的一面，也有引人沉靜思考的一面。

　　85新潮、「89中國現代藝術展」及後89時期，是中國當代藝術發展的幾個重要標誌，它投射的是西方現代思想的衝擊與精神思潮的演化。質疑、批判、諷刺或傷害，是創作的一種手段，它試圖以更強的感官刺激喚醒人們的生存意志。在這個時代背景下，以藝術做為抒發，一部分人追求技巧之精到，一部分力求意象之尖新。2000年之後，社會思潮與意識形態的轉變，同樣反映於藝術作品中，一部分藝術家轉向探求與自身文化歷史相關的問題，一部分將藝術帶回最初始的生存意識思考，以作品回應人是什麼？宇宙是什麼？人的價值是什麼？

　　曾有藝術家說道，中國當代藝術不該併入亞洲藝術而論，因為他們經歷的時代背景太特別。實際在多數人眼中，如今的中國大陸依然很特別。它有各種新的爆破力，衝擊社會、衝擊思想、衝擊經濟；但它同樣有一條細細的弦，勾著舊時的社會集體意識與記憶。

　　藝術提供我們觀看這個世界的不同視角，可以跳脫時空之限，在一個立點上穿透中西古今。一個人的視覺儲備、知識儲備及修養，決定他如何看這個世界；藝術家的工作即是掌握媒介的特性，將他所見、所聞與所思，以一個具體可見或可感的形式傳達出來。藝術創作的兩個重點，如藝術家夏小萬所言，拋去理論與方法論，就是一個人的情感抒

發;另一個重點,即是反映個人所具備的條件。一個能夠靜下心來、並且對於手的動作的精準控制足夠優異的藝術家,才能在寫實繪畫的基礎上更進一步發展;具備超前意識的藝術家,不會囿於一個規則裡尋找可能性,他靈活地選擇媒介與形式來表明自己的藝術態度。

藝術創作的過程,有時是信手拈來,有時是苦心思索,偶然性在其中亦發揮了作用。譚平看見從父親身上切下來的腫瘤物,感受到由圓形繁衍結構所傳遞的視覺刺激與心理暗示,誘發他作品中一個個小圓圈的生成。彭薇偶然見到了鄰居丟棄的兩個假人模特兒,用它們進行形式的嘗新,終於找到了她要的感覺。胡曉媛打掃時,不知所以地將家人與寵物掉落的毛髮都留了下來,最後找到一個方法將其中所聯繫的緊密情感關係提現。

毛焰自中央美院畢業後,因為戶口問題不得不離開北京,到了一個他完全不熟悉的地方,經歷人情的冷暖,苦嘗孤獨的滋味,只能透過畫筆進行自我療癒。人生中所經歷的生離死別及苦痛歡愉,即便未著意刻畫,亦會於作品中露出端倪。藝術精神的演化,無論是向外發展或向內在探索,終究是與個人的感知能力相關。

身為一個撰述者,我傳遞的亦是與我個人感知能力對應的部分,是透過文字揭示藝術的許多面向。本書匯集了六十位中國當代藝術家的採訪實錄,傳達中國當代藝術的六十種表述,抽樣性的呈現出當代藝術發展的面貌。

與日常經驗擦邊的折向思考
白雙全

白雙全的作品，一是將多數人於生活中視而不見的細節加以趣味提示；一是將生活中不可視的部分，轉化為更深入內心的體驗。他用冷靜的態度將「怪異」的想法於生活中實現，透過行為或思考模式的一個小小轉折，讓人們感受到藝術與日常生活擦邊交錯的作用力。

白雙全，1977年生於中國福建，1984年移居香港，2002年畢業於香港中文大學藝術系，副修神學。畢業後，白雙全先是在報社工作近五年時間，報社工作

的視野與高轉速運作，對於他的創作思想提供了一種加速的訓練。「我的創作就是要把自己ready成一種狀態，這種狀態平常已經預備好，到了要發表作品的時間，就能找出東西來。這種狀態的訓練會讓我對環境觀察很直覺，而且很快能將它變成創作的內容。」白雙全表示。

他的作品，對於那些於意識中存在但於視覺上隱遁的事物，提供了一種反常的觀看方式。參展第53屆威尼斯雙年展的作品〈擺放在家中的海平線〉以及〈與視覺

白雙全　迷路的旅程（終極之旅）／都靈，25/10/2008

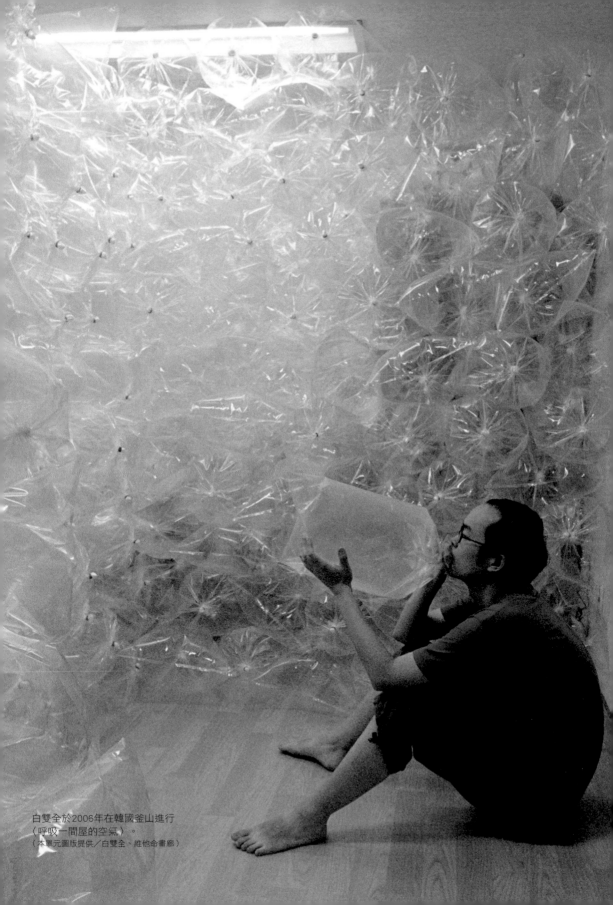

白雙全於2006年在韓國釜山進行
〈呼吸一間屋的空氣〉。
(本題元圖版提供／白雙全、維他命畫廊)

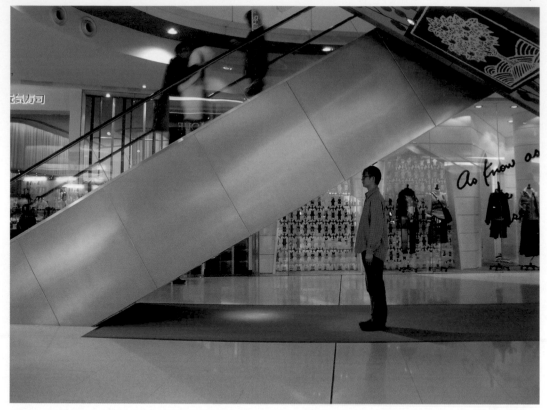

白雙全　關於172cm（5.1.2006 19:48 觀塘，6.1.2006 16:38 旺角）行為，相片連三角形裝置：直邊172cm，底角30°

無關的旅行〉，即顯現出他對於感官經驗與思考邏輯的巧妙轉化。白雙全說道，對於香港人而言，維多利亞港的觀景與生活的享受有所聯繫，但海平線在視覺上不是真實可見的型態，於是他用另一種方式將海平線拉上來，讓它成為一種與視線平行的觀看。

地圖，也是白雙全用以介入現實而創作之物。他創造的「海平線」，是從香港地圖上找一條最長的海平線，沿線標示出五個點，套用一個日常之物，讓一個海洋彷彿收納於一個空間。〈與視覺無關

白雙全　等所有人都睡著了／香港深水埗東寧大廈　2006　行為攝像　27/12/2006 22:30 - 28/12/2006 06:00

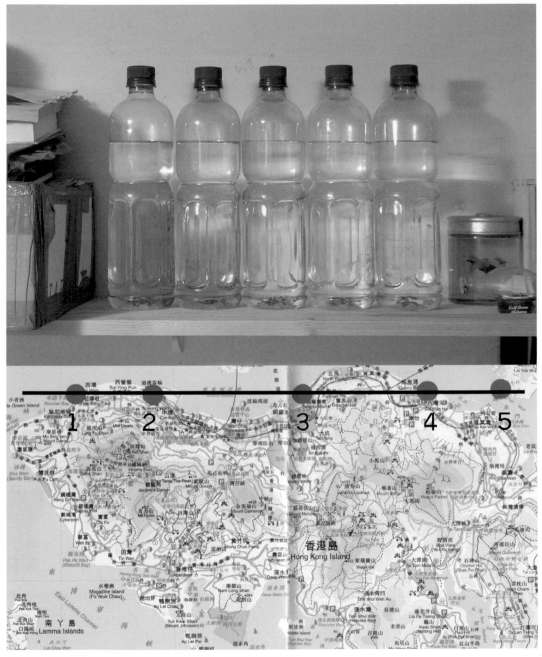

白雙全　擺放在家中的海平線／香港維多利亞港　2004　5樽海水

的旅行〉則是將自己的眼睛蒙著，以視覺之外的感官去體驗旅程。他選擇自己未曾踏足的馬來西亞做為旅行的第一站，帶著相機、蒙著眼睛，跟著旅行團一路前進。「當別人説風景漂亮時，我就拿起相機拍照。」白雙全笑道。這種旅行的感受融合想像，與相機捕捉的現實之景有些落差，每一次再將沿途拍攝的照片展示出來時，記憶與現實場景的疊合，又衍生出新的感受。

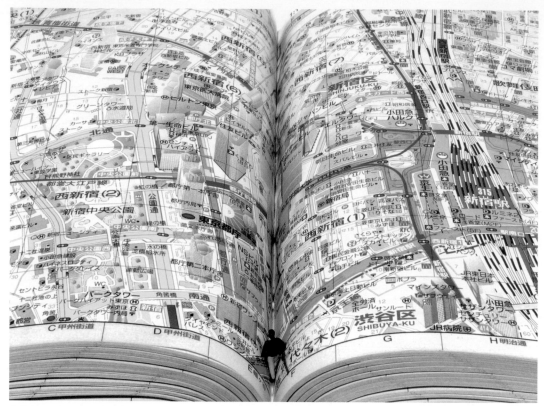

白雙全　谷之旅／日本東京，27-28/2, 1-2/3, 5/3/2007（5天）　地圖：東京23區（1:10000／平成18年1月版）

飆車一般的創作速度

　　在日常生活中，一個看似平常的舉動，也可能帶來不同的感受。在〈等一個朋友〉中，白雙全在未告知任何友人的情況下，一個人站在九龍塘地鐵站等候數天，最後終於在進出地鐵的人潮之中發現一位久未見面的朋友。在夜深人靜的夜晚，白雙全一個人靜靜地站在深水埗一座13樓高的大廈前，進行他的〈等所有人都睡著了〉。「一直等到天亮仍然有一個人沒有睡覺，我們隔著大街的空氣虛度了一夜的光陰。」他對此如此陳述。

　　與旅行相關的〈迷路的旅程〉與〈旅人手記：聖安東尼奧2013.5.28-2013.7.14〉，則是注意力轉向探究「靈感跳動過程」和「身體狀態」之間的關係。一系列的〈谷之旅〉，是以地圖跨頁的接縫做為一段旅行路線，顛覆一般旅程規畫的邏輯。「這些作品跟我生活的感覺很近，我看到地圖，就想要讓自己走進去。後來，我做了自己的出版物，就將我自己放在這本印刷物的跨頁接縫裡，觀眾要看我，要把書翻得很開。」白雙全笑道。

　　一般人閱讀書本或刊物時，對於跨頁接縫或空白頁並不會太在意，但白雙全卻將它做為一個依據。他將書本裡的空白對頁影印，另外又做成一本「書」。他對於書本與閱讀的介入方式，也包括將圖書館一半書折角的〈第22頁〉。他選擇紐約東58街圖書館為現場，自己耗用幾天時間，將書架上每間隔一本的書拿起來折頁又放

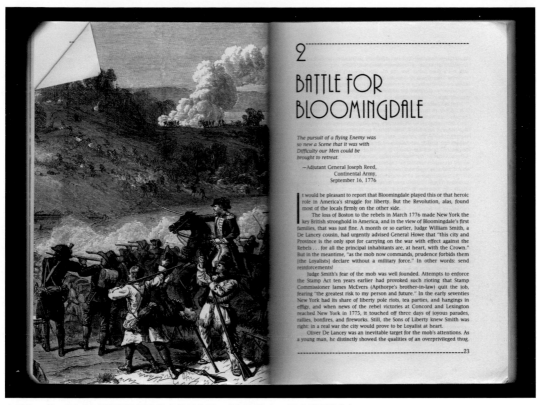

白雙全　第22頁／半個摺疊的圖書館（藏品位置：美國紐約東58街公共圖書館）　2008

回。他的創作就此進入圖書館系統，並且被永久收藏。

　　白雙全認為，藝術創作有幾個狀態，一種就是一個純粹的概念，一種就是將其視覺化，介乎於兩者之間的那種，他也會將它做出來。在2008年之後，白雙全開始將許多時間投入「編書」的工作。他隨身攜帶筆記本，不時記下自己覺得有意思的想法。這些文字是他創作的基礎，他可以從中提取訊息，將它變成一本書，或者是一件文字裝置。這樣的方式，可以讓他隨時進入創作狀態，並且從生活周遭快速地提取訊息。

　　這種持續運轉的腦力活動，與他最初於報社的工作經歷類似。「最初會覺得這種速度根本不是人做的，但當你進去這種速度創作，你會喜歡，它好像在飆車。」白雙全笑道，「我想盡量把自己的靈活性在創作過程裡放到最大，這樣走到任何小路都可以鑽進去。如果在很繁忙的環境，你可以揮下一刀斬得很準，比你下一刀慢慢割，要爽得多。」

關於那些看不見的⋯

　　白雙全的作品，一部分保留文字、視覺與造型關係，一部分純粹將文字訊息提出，讓觀眾看到它與現實的不同聯繫。像是他從先前買書的幾張發票上，找到「信／祂／的／人／必／得／永／生」幾個字。一個小小的巧合，加上觀察者的靈光一現，即可撞擊出很多人們想像得到與想像不到的可能性。

白雙全　2011.7.27-2011.11.14　文字裝置環繞在空房的牆上，文字抽取自 "L"（第一階段）　2011　尺寸不定

白雙全　畫一個天／把用剩的藍色畫一個海　2007
概念繪畫（兩張壁畫：1.7m×3.5m；概念：21×30cm）
Uli Sigg收藏

白雙全　旅人手記：聖安東尼奧2013.5.28-2013.7.14
文字裝置，尺寸因場地而調節，約5m×8m×3m

「我的作品想跟當下的環境有種比較實在的聯繫。」白雙全說道。但往往作品進入展示空間後，有些東西反倒會被消解掉。「我的畫就是我的一部分，為什麼我的畫放出來會跟我沒關係。現在的藝術系統是把這種關係切割，幾乎是斷裂。」白雙全說道，「我最近在做公共藝術項目，美術館館長跟我說，你的東西，觀眾看不明白。為什麼我在報紙做，報紙的讀者看

得懂，而美術館的觀眾看不明白？就是美術館呈現出來的姿態，讓觀眾不知道自己要看什麼。這是很諷刺的。」

當觀眾走進一個藝術展示空間，他期待看到的是幾種特定形式的作品，他們的視線遊走於聚光燈所投照的物件，忽視環境中其他可探究的可能性。然而，在那些觀眾看不見或視而不見的地方，會不會有什麼是與觀眾及作品巧妙呼應的「東西」？

在北京紅磚美術館「太平廣記」展覽中，白雙全將其它參展作品與觀眾一起扯進一樁「找鬼」事件。他用〔　〕取代明確的「鬼」的概念，在展覽開幕前，找來道士，選擇美術館裡陰氣最重、最多〔　〕的地方，設壇作法。他從《太平廣記》文本中，找到一篇自己感覺最恐怖的內容，做成一張符咒般的黃字條，在這些文字中，他又將幾個與自己朋友名字相同的字圈起。白雙全說道，他不想用「鬼」這個字眼，是因為他覺得「鬼」已經不能說明這些事，人們不是很明確自己是在跟鬼互動，或者可以再退後一步來思考：除了鬼之外，還有很多可能。他給觀眾的提示之一，就是這張黃紙條。

另一個現場提示，是那些傳播鬼故事的人，白雙全稱之為「半觀眾」。他們將一些與展覽相關或不相關的故事消化後變成自己的故事，然後在美術館裡拉著觀眾說故事。「所以，這裡會有四種故事；第一種是觀眾自己的故事，第二種就是《太平廣記》的故事，第三種就是《太平廣記》聯繫到的一個人的名字所帶的故事，

白雙全參展北京紅磚美術館2014年「太平廣記」展覽，以〔　　〕為名，在開幕前晚請來道士作法。（許玉鈴攝）

第四個就是他當天跟觀眾聊時，觀眾會給他的故事。你把這些故事內容記下來後，可能也會跟其他人講，你跟其他人講時，你就變成我，創作系統裡的一個我，幫我傳道。」白雙全表示。

　　這個〔　〕不是憑空想像，但也未必真實可信。它就是一種半真半假、半信半疑的狀態。因為它與真實有聯繫，所以能夠在人們內心產生作用。「如果可以讓參與的人自動去做，引發了他們的創作力，那是最好玩的。這也是我所說一刀切得很準所要的狀態。」白雙全說道。而介於系統之內與系統之外的東西，也是他感興趣的一部分。假設真的有鬼出現，那就是出現在美術館裡的一個影像，影像在這個空間裡正是人們要觀看的「作品」，但這個影像不是由藝術家所控制，也不是觀眾能自由選擇觀看與否。

指引：開幕前藝術家白雙全邀請了三名道士在紅磚美術館開壇做了一場法事，把〔　〕召喚到展場內。你沿住館內的陰暗角落一路尋找，時運高的話或許會遇見〔　〕。天／地／念！

白雙全參展北京紅磚美術館2014年「太平廣記」，開幕時發給觀眾一張「黃紙條」，指引他們去尋找〔　　〕。

執著而感性
蔡錦

談起蔡錦的藝術創作，美人蕉無疑是一個關鍵詞。她筆下的〈美人蕉〉融合了各種情感想像，畫布上艷麗的紅色顏料如血液般流動、滲透，她以枯萎凋零的美人蕉為憑藉，卻讓它顯露出蠢蠢欲動的狂熱與活力。「它燦爛輝煌而又惡性增殖，它靈化萬物而又吞噬環境，它熱血奔湧而又腥臊並蓄，它豔若紅錦而又糜若潰瘍，它帶來生的火焰而又帶來死的癌變——它神秘而不可盡知。」藝評家劉驍純對於蔡錦

的〈美人蕉〉如此評論道。

「那時候我不是有意識要用紅色，就是基於一種需要。」蔡錦說道。那樣鮮活濃重的紅色是一種基於自己內在心理騷動與情緒的需要，它與政治及社會意識並沒有直接的關係。她作畫的方式猶如織絲縷為錦繡，一點一點地將自己眼中的形象與心中的情感投注其中。從1991年開始以「美人蕉」為參照進行創作，直至近幾年所作的「風景」，始終執著於自然裡的一個微點而加以變化形色、融貫情感。

蔡錦，1965年出生於中國安徽屯溪，1986年畢業於安徽師範大學藝術系，後續赴北京進修，於1991年完成她於中央美術學院油畫研修班課程。蔡錦笑道，實際上從她學生時代以人體及小提琴為主體的畫作中，已經顯現出她對於紅色的偏愛。她以美人蕉為題所作的第一張畫，形色的安排還是依附於實體，但後續她的描繪更加細瑣，用色也更加大膽。她創作的方式是從一個局部開始，逐漸向畫布四邊延展，在她看來那些黏稠的顏料亦是一點一點地在畫布上侵蝕、蠕動。「我小時候在安徽老家時，經常觀察房屋裡的細節，包括牆面上被水氣與黴菌侵蝕的痕跡，地上留下的水痕等等。」蔡錦說道。這些與她生活有所聯繫的視覺經驗，對於

蔡錦於2008在香港奧沙藝術空間的展覽以蠟進行創作。

蔡錦。（本單元圖版提供／蔡錦）

蔡錦　美人蕉110　1997　椅墊油畫

蔡錦　美人蕉58　1995　布面油畫　150×190cm

她的創作亦有潛在的影響。

　　這些記憶，包括她所拍攝的家鄉場景及美人蕉的照片，皆是她創作及生活的私密物，伴隨著她至今。在她於美國居住的十年間，這些照片成為她繪畫時的主要參照物。

美人蕉為寄託

　　蔡錦描述她最初在老家後院注意到一叢已漸枯萎的美人蕉時，一霎那間的心領神會。「偶然在一堆雜草中看到一棵乾枯的芭蕉樹，原來的綠色是完全沒有了，可眼前枯萎的形和色緊緊地抓住了我。那些葉片下面彷彿充滿了某種流動感，於是一瞬間有一種無以名狀的感觸。」她拍下照片，內心裡久久回味著當時的觸動。在1991年的一天，她提起畫筆，看著這些

與她的記憶及主觀情感緊密聯繫的照片，在畫布上細膩地再現她那一瞬間的心領神會。

　　回憶起二十年前的情感觸動，蔡錦不禁又拿出那些被她多次摺疊以擷取畫面的照片，對照著自己早些年的「美人蕉」系列畫作，笑道：「其實我畫得還是很寫實的。」

　　蔡錦的「美人蕉」系列畫作在1992年受邀參展栗憲庭策畫的「後八九新藝術展」，就此於藝術界嶄露頭角。在她的畫作中，觀眾感受到糜爛性感的氣息，感受到血腥味，感受到壓抑與爆發的臨界。這種彷彿沾黏著血肉的畫面感，在她於1995年參加的「女性藝術展」中展出的床墊、皮沙發及自行車坐墊上，又多了一種與女性身體私密接觸的想像。她將紅色

蔡錦　美人蕉4（局部）　1992　布面油畫　80×80cm

蔡錦　美人蕉204　2003　布面油畫　71×71cm

蔡錦　美人蕉339　2011
布面油畫　210×110cm

的美人蕉繪於這些現成品上，濃厚顏料的流淌、浸滲與凝結，讓人聯想到性愛與傷害。

　　在1998年的一個展覽上，蔡錦看著空間裡倚著牆展示的床墊，感覺床墊與地面缺少一種連接的關係，於是她嘗試用紅色蠟燭熔化後滴在地面上，讓蠟的流淌痕跡在地面與床墊之間形成過渡。蠟的半透明特質與流淌後凝結的效果，與她的創作想法貼合，並且強化了一種液體侵漫的想像。後續，她又將蠟與紅色顏料結合，在地面表現這種如血液流淌卻又晶瑩美麗的紅色誘惑。

　　1997年至2007年間，蔡錦遠離家鄉，定居於美國。在那段時間裡，蔡錦參與了幾場國際藝術家聯展，其中一個是1998年在紐約舉辦的藝術活動，當時策展人讓藝術家們去布魯克林區一條嚴重污染的河流沿岸，去尋找創作的素材，並透過作品反映社會觀察。當時蔡錦在一堆廢棄物中發現了一個浴缸，決定以它來進行創作。「當時就一直蹲在室外畫，畫了好久。」蔡錦笑道。

從熾烈到沉靜

　　蔡錦回憶道，她在1997年為準備另一個在西雅圖舉辦的展覽作品時，在當地的二手服飾店看到一整排收拾整齊的絲綢

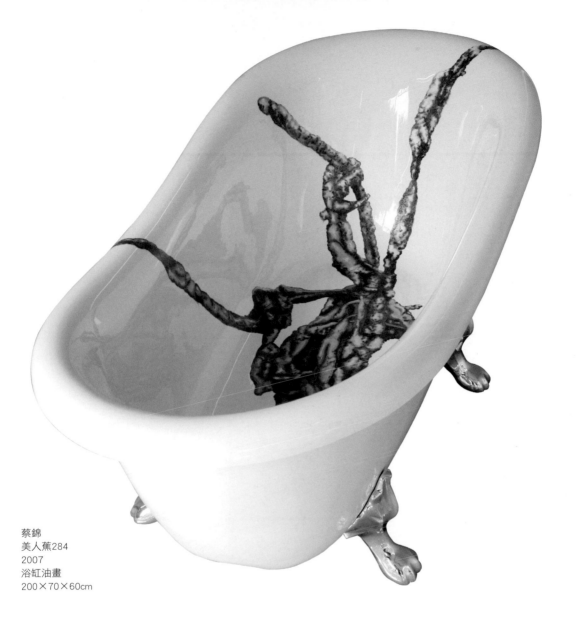

蔡錦
美人蕉284
2007
浴缸油畫
200×70×60cm

面高跟鞋，內心很受觸動，於是一口氣買
了多雙高跟鞋。「現在想想，當時應該把
那些白色絲綢面高跟鞋都買下來。」她說
道。或許是因為她個人的美感偏好與生活
經驗，讓她特別迷戀那種質地柔軟並且是
與身體親密接觸的東西，比如床墊、高跟
鞋以及她後來選用的花布被套。

　　在美國居住期間，對於蔡錦個人而言
最重要的一件事，是她女兒的誕生。身分

的轉變與母性情感的氾濫，自然也反映於
她的畫作中。

　　2007年，蔡錦帶著女兒回到中國，
於北京設置工作室，並重返天津美院任
教。母親、教師與藝術家的身分，讓她必
須更細心於時間的安排，因此生活及創作
節奏亦趨於平緩。

　　蔡錦筆下的「美人蕉」系列，在她逾
二十年創作歷程中延續發展，從先前狂放

蔡錦　風景45（局部）　2013　布面油畫　300×450cm

蔡錦　風景37a（局部）　2013　布面油畫　300×450cm

艷麗的紅與紫，到現在的畫面則多了一些調和色彩的變化，像是將生活的歷練與情感都融合進去。黑色顏料的滲透，也讓畫面顯現出一種與自然相默契的韻致。蔡錦說道：「其實當時並不是刻意要畫紅色或紫色，只是因為自己喜歡。現在要畫那樣的紅，已經畫不出來了。」

近十年來，蔡錦同時展開了一系列以「風景」命名的畫作。這些畫作脫離了具體形象的依附，趨於抽象表現。在畫面中，滿布著如棉絮、小蟲或斑菌的形體，像是天地的混沌狀態，又像是在微塵中觀大千。

除了油畫媒材，素描也是蔡錦一直以來持續的創作。「素描給予我最大的魅力，是我的一種連續不斷的東西在這個細細的筆尖下能夠微妙地傳達出來。」蔡錦如此描述。她的素描與油畫創作相同，都是一筆一筆長時間地蓄發情感。她喜歡這種像是一點點被蟲蛀或細菌衍生侵蝕的作畫方式，甚至她用來寫生的水果也在她素描過程中放任著腐爛或乾癟。「其實我真是特別容易被這種枯萎腐爛的感覺吸引，包括它顯現出的色彩。」蔡錦笑道。

蔡錦　風景54（局部）　2013　布面油畫　200×500cm

藝術的表達需要提煉
蔡志松

　　提及蔡志松的作品，總是讓人先想起那低垂著頭而神情肅穆的武士——包裹在身上的銅皮，像是幾經風霜留下了痕跡，低頭屈膝的姿態，像一曲悲歌般消融了寸心言不盡的感慨。這一系列以「故國」為名的人物雕塑，讓人們對於蔡志松的藝術創作有了最初的關注。他對於造型美感的掌握，以及文化元素的融合運用，也成為人們評論他作品時最經常提起，並且印象深刻的。

　　然而近兩年來，蔡志松作品卻引發了爭議。引人議論的重點，即是他於2011年參展威尼斯雙年展提出的「威尼斯浮雲」。相較於「故國」的靜謐沈重，融合風及茶香元素的「浮雲」，白淨渾圓的造型依然討喜，但「在展出現場飄不起來」的尷尬，讓人質疑藝術家在技術的掌握出了問題。「在國外布展，與中國布展的狀況不同。限制多，費用也高。」蔡志松表示。雖然沒有讓五朵「浮雲」成功飄浮，但權宜之下，讓「浮雲」以小面積支點立著的替代方案，蔡志松認為倒也無損原先的創意。

　　蔡志松於1972年出生，畢業於中央美院雕塑系，後留校任教近十年。自1999年開始「故國」系列作品，直至

🔵 蔡志松「故國」系列作品展出現場。（許玉鈴攝）
🔵 蔡志松表示，人性、愛情及人世無常的感悟是他在作品中探討的主題。（許玉鈴攝）

蔡志松「浮雲」系列作品，2012年11月於北京藝美展出現場。（本單元圖版提供／蔡志松工作室）

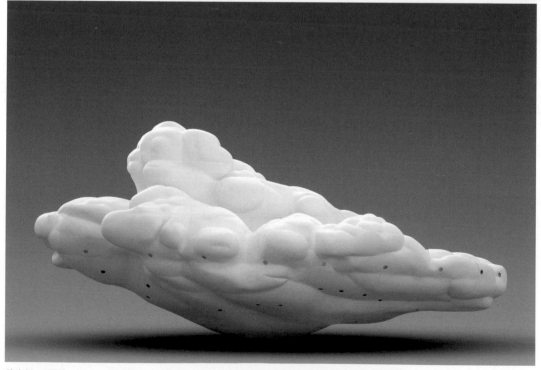

蔡志松　浮雲　2011　不鏽鋼　720×650×350cm（為2011年威尼斯雙年展創作，共五件）

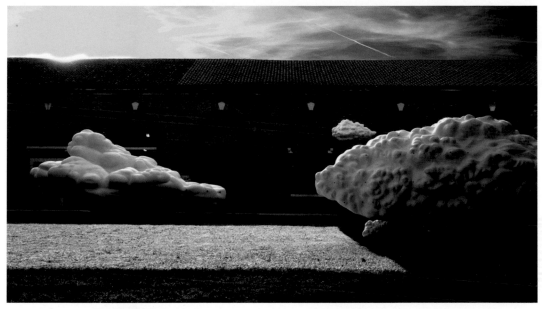

蔡志松作品於威尼斯雙年展中國館展出現場。

2011年提出「浮雲」方案，蔡志松在藝術創作上始終以雕塑為媒介，展出的規畫則融合裝置的概念。他在作品中，多以單一形象、單一指向為表述；例如，「故國」系列透過人物的形象及肢體，詮釋人性中被壓抑的一面，「浮雲」在他眼中，是對無常世事的感悟。而對於愛情，他則以鉛色「玫瑰」來表現它的美麗、冰冷及沈重。

談起自己的創作，蔡志松表示他做的主題都是讓他感觸最深的，在造型及主題的考量則是線性延續。「藝術家總有很多想法，但藝術品的承載力有限，藝術的表達也是如此。如果沒有足夠的能量，藝術的表達會顯得很弱。所以，創作需要有主觀的整理過程，提煉的過程。不能什麼都要，什麼都想在一件作品裡表達。」蔡志松說道，他希望作品能讓人一下子感受到

他要表達的重點。「創作，尤其是造型藝術，不能像拼盤一樣，加入太多元素。雕塑不像電影，有情節要表現。任何的藝術門類都要充分認識它的強項與不足。」他強調。

沈靜與悲愴

許多人在觀看「故國」系列作品時，常常會有些歷史、民族及政治的聯想。然而，蔡志松最初的創作考量重點是在於人體的形態。他在1999年，首先創作了一件裸體的武士，後續選擇以「故國」為系列命名，並將此命名為〈頌一〉。接續著「頌」系列，又發展出「風」及「雅」系列。

「當初並沒想著刻意去做一個跟民族型態有關的東西。如果從藝術語言的角度來看，它更多地是從造型出發。」蔡志

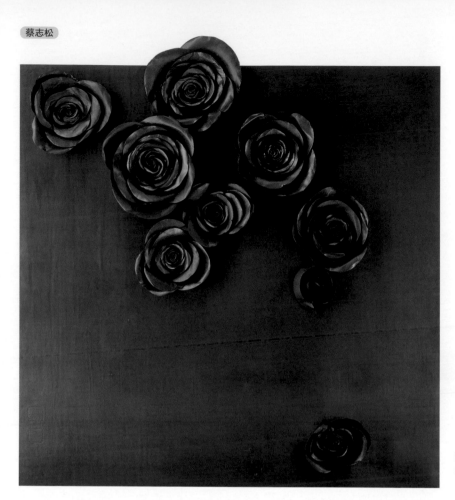

蔡志松　玫瑰斗方
2010　鉛皮
122×122×5cm

松說道，他作品中並沒有太多意識型態的成分，他想探討的問題是人性，透過肢體及造型的細節傳達其中的細膩感受。他認為自己作品裡沒有太多的敘事性。他說道：「若是先設個定義，再以它為依據來創作，這樣可能把作品做乏味了。」

在創作〈頌一〉時，蔡志松選擇用銅皮做為武士裸身肌理的呈現。「當時沒有想過特定得選什麼材料，只想著用銅皮表現效果好。思考銅皮如何處理後，就開始動手做了。一開始本來是想先用玻璃鋼做，再用銅皮在上面壓塑，但後來想想覺得不可行。當時連翻模的錢都沒有，更何況要嘗試壓銅皮。」蔡志松笑道。完成一

件作品後，他感覺自己還有很多想法，又繼續這個系列的人物創作。

在「故國」主題下，他以裸體、男性的武士形象創作了一系列的「頌」。後續，改以鉛為材，塑造的是宮廷裡的官員及侍者形象。「『風』及『雅』系列如果貼上銅皮表現，不符合基調。」蔡志松認為，鉛給人一種往後退的感覺，較為低調，適合用於表現人性中較艱苦的一面。對於「故國」系列作品，蔡志松融合了很多具象造型的研究，並有許多地域特質元素的運用，其中包括古埃及、希臘古風時期及馬雅時期的研究。「它的形體空間還是比較獨特的語言。不是單純反映中國文

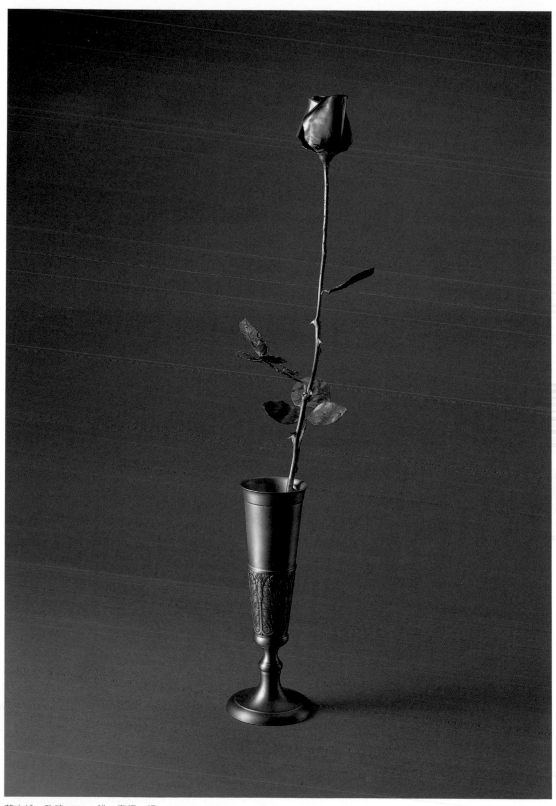

蔡志松　玫瑰2008　鉛、青銅、錫　15×12×58cm

蔡志松　玫瑰橫幅　2009　鉛皮　61×244×7cm

蔡志松　玫瑰橫幅　2009　鉛皮　81×488×10cm

化。」他說道。

冰冷的綻放

持續於「故國」系列創作近九年時間後，蔡志松感覺自己還有好多問題需要深入地走，對於愛情的感受則是其中之一。於是，他將鉛材質的特性與玫瑰的形象進行融合，在2008年提出了「玫瑰」系列作品。

「鉛是一個古老的金屬，既脆弱又沈重，卻又具有柔韌性，做出來的玫瑰還易損壞，本身又有種特別炫卻不張揚的特質。我覺得以鉛與玫瑰結合來表達愛情，恰如其分。當時，我就想著要做一個關於愛情的作品，做出來後感覺很好。」蔡志松表示。「玫瑰」系列最初的創作，是以鉛製作了單支含苞待放的玫瑰。慢慢的，蔡志松將作品表現的重點放在鉛皮捶製的層層花瓣，捕捉玫瑰綻放時顯現的不同姿態。他運用單一的灰色，表現它讓人看著

迷炫卻又感覺沈重冰冷的一面。

在這個系列，玫瑰是唯一的造型元素。而玫瑰本身的愛情寓意，在鉛色的覆蓋下，不見繽紛浪漫，卻多了些沈靜的回味。

蔡志松對於造型的琢磨，以及對材質的獨到掌握及運用，從「故國」延續至「玫瑰」，雖然作品反映出個人特色，但難免讓人感覺缺少變化。「藝術家的進步並不是在於平面的反覆轉換。當你從一點出發，持續往前走，雖然看似沒什麼變化，但每走一步都是一個突破。」蔡志松表示。

懸浮的雲朵

2011年，進駐威尼斯雙年展中國館的「浮雲」，原本應該是延續蔡志松對於花朵型態的掌握，以牡丹花的造型現身，但因為中國館策展主題由花改為茶，作品形式也跟著調整。

蔡志松　玫瑰條屏　2009　鉛皮　　　蔡志松　玫瑰　2010　鉛皮　122×122×20cm

　　蔡志松說道，自己當時保留先前提案的部分想法，改而將茶及風鈴放到雲朵裡，並在不鏽鋼製的雲朵上鑽孔，將雲朵安置於展場草地上，現場微風吹動時，鈴聲跟茶香也從「浮雲」中傳出。

　　由於五朵「浮雲」的體積碩大，在製作技術及運輸上都曾遇上難題。尤其，作品運至威尼斯後，每一個環節的開銷都超出蔡志松的預估。「我最初獲得一百萬人民幣贊助，原以為足夠，沒想到最後估算，這五朵『浮雲』從開始製作到完成展覽，耗費了逾兩百萬人民幣。」他說道。

　　在2012年北京春拍會上，曾經於威尼斯展出的其中一朵「浮雲」，以690萬人民幣成交，又引發了議論。「拍六百多萬（人民幣）不多吧？！比我想像的低得多（笑）。這兩年繪畫都拍到七千萬（人民幣），雕塑都還不到七百萬（人民幣）。雕塑跟繪畫在藝術水平上沒有那麼大差別吧？」蔡志松笑道。

　　而在蔡志松近期於北京推出的個展中，觀眾終於見到以磁懸浮技術實現的「浮雲」。這幾件小尺寸的「浮雲」，以懸浮的狀態呈現，十分清新有趣，但也很脆弱，且容易受干擾。這種懸浮狀態，在蔡志松看來，更適合詮釋人生的無常。「『浮雲』有些技術問題剛解決，下一步就是要讓它更精準化，有好多想法，明年可能會有新的作品出來。」蔡志松表示。

一公分厚度裡的世界
蔡磊

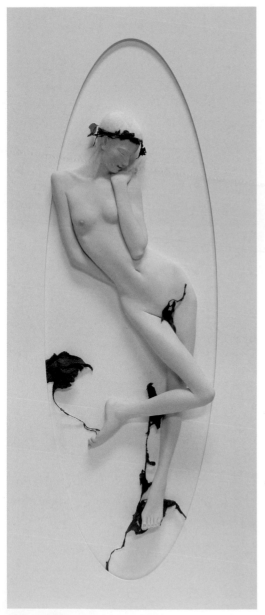

蔡磊 「漂白」之四 2009 皮革 143×56×44cm

在蔡磊的作品中，光線是一個很重要的因素，光的灑照、流轉，吸引觀者的目光在物體表面移動，就像是用眼睛取代手，去觸摸物體表面的凹凸或溜滑，感受並想像它在瞬間被凝結的氣息與姿態。

與一般雕塑作品不同的是，這些以水晶膠隔離的物體（浮雕）處在一個觀者手不可及的空間，它和外界的接觸被平面化，但從視覺上卻強化了它所處空間的縱深想像。

從2009年以皮革為材料創作的「漂白」、「它們」及「我們」系列，到現階段以木板及水晶膠等製作的「毛坯」系列等，皆表現出蔡磊對於材質特性及寫實技巧的掌握能力。當他的作品從纖巧的造型走向簡單線條的排列，所傳遞的思想及情感也更加澄澈清淨。

1983年次的蔡磊，畢業於中央美院雕塑系研究所的學生。談起自己的創作，蔡磊認為材質的探究是一個切入點，他思考的線索是在物體及空間關係之中找到一種新的對應。他最初的嘗試是浮雕，用一種承載生命的物質表現另一種生命的狀態。「皮本身有生命，但在消費市場上，它已經被加工為無機物。之所以選擇用皮革做人的形象，就是將這個從有生命變成無生命的物質，又變成有生命的形態。」

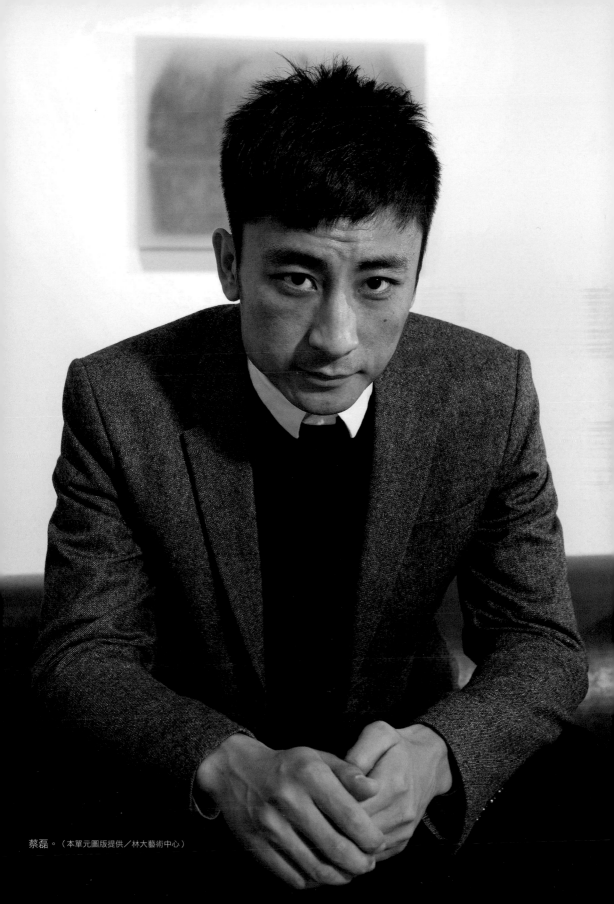

蔡磊。（本單元圖版提供／林大藝術中心）

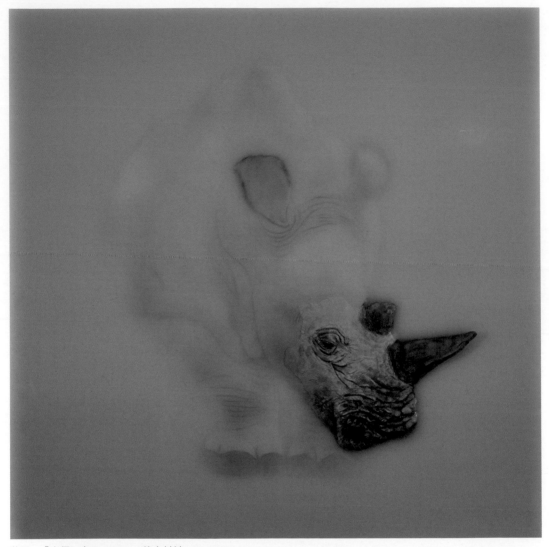

蔡磊　「它們」之二　2013　綜合材料　70×70cm

蔡磊表示。由於他在大學時期學習的是傳統雕塑，對於佛教造像及人物刻畫也有相當的了解，在大學畢業前後兩三年時間裡，很自然地以人物形象發展一系列作品。在「漂白」及「我們」系列中，他將自己對於青春與衰老的感受融入作品中，讓皮革依附於一個具體的形象，想像著生命的氣息從一個伸展或無力蜷伏著的身軀

透出，順著它鬆垮、皺摺或澎起的皮面起伏著。

將三維帶入二維

　　大學畢業之初，蔡磊的創作理念主要是透過造型與物的質感為表現。「對我而言，材料是先入為主的，通過材料有什麼感受，我再透過它帶出創作的觀念。」蔡

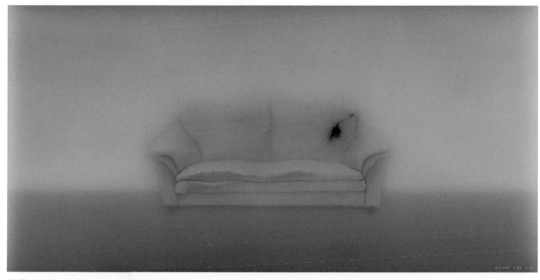

蔡磊　沙發－正面　2012　綜合材料　45×90cm

蔡磊　浴之一　2012　綜合材料　32×83cm

磊説道。在2012年，他將材質探索的焦點從皮質轉移到水晶膠，這個半透光的材質改變了體積在空間中所形成的視覺及觸覺，遮掩了一部分的實態，並且在虛幻間豐富了想像。

　　以犀牛形象為主體的「它們」系列，是蔡磊創作的一個轉折點。他將皮革、木板與水晶膠融合，在浮雕上灌膠填平，將雕塑的體量及觸感包覆於一個約一公分厚

的空間裡。「浮雕實際也是三維，但灌入膠後，它摸起來變成平面的，進入二維裡。視覺是三維，但觸覺是二維，就是所謂降維法。」蔡磊説道。皮質的特性與它依附的形象，讓人們很容易從視覺經驗裡找到對應，而水晶膠是一個可以調和各種可能性的材質，並且製造了一種觀看的距離。

　　開始用水晶膠創作後，蔡磊感覺太多

蔡磊　綠茶　2012　綜合材料　53×98cm

圖像式的細節反倒阻礙了想像，於是將造型元素逐漸簡化。立於漫浩天地間如一葉輕舟般的浴缸，空蕩蕩倚著牆的老沙發，成為他用以承載青春、記憶與情感的物體。逐漸地，皮革材質也從他的作品中退場。2013年開始創作的「毛坯」系列，以一個粗蓋成的建築物為對象，借其空間動線的延續，引人進入另一個陽光耀眼的世界。「之所以用毛坯房為對象，就是因為不要它出現裝飾性，如果有邊角、地線，就又有語言了。此外，毛坯房裡就是一個空間，它最後裝修成什麼樣是一個未知，我對未知的東西比較感興趣。」蔡磊表示。因為水晶膠材質的特性，讓光線像是飄散在一個時空的介面，毛坯房裡外也顯得靜穆而神秘。

　　為了要讓這種空間感凝聚於一個近乎平面的維度裡，蔡磊在浮雕上灌注了約一公分厚度的膠，讓觀者的視線遊走於膠體包裹的虛實之間。由於水晶膠是從液態變

蔡磊　非霾　2013　綜合材料　99×58cm

為固態，隨著外界溫度起伏還會持續產生
細微變化，它的結構張力，讓這個一公分
的世界更顯飽和獨立。

折射的觀看方式

「我對物質感非常感興趣。我希望
我的作品首先是視覺性，從視覺再帶入觀
念。」蔡磊表示。他對於材料的研究，也
受他央美研究生導師展望的影響。「展老
師提示我們創作的『折學』，不是哲學，

而是一種折射的觀看方式。」蔡磊說道。
當他的創作嘗試從材料深入觀念時，他不
是從自己擅長的寫實手法帶入造型，而是
將雕塑的體量與空間關係做了改變。

蔡磊創作的「毛坯」系列，都是採用
直式構圖，像是一個室內通道，光線的投
射在其間形成一道道的隱形門，沿著空間
動線深入的是不可知的彼端。蔡磊說道，
或許是因為之前他對於陽光投射至毛坯房
的一個畫面印象太深，引發了他的許多

蔡磊　涵之一　2013　綜合材料　57×94cm

蔡磊　毛坯房之三　2013　綜合材料　90×60cm

想像，讓他以類似構圖做了幾張不同光影色調的「毛坯」。延續「毛坯」系列的「毛坯房」，又嘗試以不同材料表現一個建築空間的無限延展。

與「毛坯」系列同時發展的「涵」系列，也是用最平凡的物體造型表現一種深不可測的空間關係。在他的作品中，一只白瓷質感的碗倒扣著，人們透過那層水晶膠，不僅摸觸不到這只碗，也無從得知碗裡扣著的是什麼。或許裡面空空如也，又或者它是一個大千世界。蔡磊笑道，這就像是我們身處的世界，我們在碗裡，也無法得知這個碗之外又是什麼樣子。他用一只碗象徵宇宙，以人們的已知想像未知。

「我小時候曾觀察過螞蟻，螞蟻的感觸是二維的，牠只知道前後左右，你把食物放它上面，牠不知道抬頭。或許，我們也是如此，我們還不知道宇宙外還有什麼。」蔡磊笑道。

蔡磊
毛坯之三
2013
綜合材料
196×97cm

以風景題材為切入點
張新權

　　玫紅、鮮綠及沈重的灰，是張新權作品給人的色彩印象。他筆下的風景，有巧妙的取捨剪裁及個人情感的浸潤滲透，獨特的藝術語言，讓畫面上那些看似熟悉的形體與現實的觀看拉開了距離。

　　張新權對於畫面形色的安排，是一種融合認知與想像後的重新組織，他將時代中具有特殊存在性的景觀與現世風景之間的一個微妙聯繫強化，將其轉化為一種具有個人特質的心理描繪。

　　自90年代後期轉向風景繪畫後，張新權逐漸從傳統風景繪畫的框架中走出。他強調繪畫不是單純做為景色或圖像的再現，而是從一瞬間的觸動中反覆回味情感，並透過自己對於創作媒介的掌握來抒發。

圖像做為意象的引子

　　張新權於1962年生於山東，1983年畢業於曲阜師範大學美術系，現任南京藝術學院油畫系系主任。張新權回憶道，他於大學畢業後，先是回到家鄉山東濱州工作，因當地藝術資訊相對匱乏，為了持續繪畫創作，他選擇離開家鄉。

　　1996年，張新權取得蘇州的教職工作後，遷居江南。當時，他利用課餘時間進行油畫創作，選擇的題材即是風景。「蘇州的小橋流水景致，與北方風景完全不同，讓我在心理及視覺上有新鮮的感受。」張新權表示。心有所動，自然驅使他花更多時間去觀察、記錄，並在繪畫上進行新的嘗試。

　　張新權說道，儘管上學時受蘇聯畫派影響較多，但他自己開始創作時，總是期望可以找到一種滿足自我表達的繪畫語言。以蘇州景致為描繪對象的創作初期，他的畫面追求的是一種簡約感。「當時主要受巴爾蒂斯（Balthus）及卡特琳（Bernard Cathelin）風格的影響。但這個階段的創作嘗試，時間不是太長。」張新權表示，「蘇州景致的煙雨濛濛，進入畫面中，還是有點小情調的味道，這點比較難擺脫。老是畫這些題材，不大能滿足自己的心理追求。」

　　2000年，他以「水鄉」系列畫作參展上海藝博會，受到相當的關注，後續應上海市政府之邀，開始「老上海」題材的創作。張新權說道，初到上海時，當地的萬國建築風貌讓他感受到極強的視覺衝擊，這種獨特的城市景觀讓他特別感興趣。決定以這個題材進行創作時，那種視覺的新鮮感又被調動了起來。「我比較感興趣的是一種特殊景觀形象的視覺感。」張新權說道。創作時，他以20、30年代

張新權。（本單元圖版提供／張新權、鳳凰藝都）

張新權　信號台　2004　布面油彩　140×180cm

的圖像資料為參照，以自己對於歷史的理解、情感及想像，呈現一個他心中的〈十里洋場〉。

在接下來的幾年間，他又陸續創作了〈信號台〉、〈有軌電車〉及〈風雲十六舖〉等畫作。「創作〈信號台〉時，已經帶有表現的形式。」張新權表示。他在畫面中保留了有限的可視形象，以更加自由的形色安排，表現這個城市包容的時代情感及內涵。在張新權筆下，上海舊時代的街景浮華如夢，而碼頭邊停靠的船艦，卻又以直接的視覺衝擊阻斷了懷舊的情感。這種視覺思維的呈現，反映了藝術家的主觀特性、審美訴求，以及對繪畫性的探尋。

矛盾強化視覺的衝擊

從2003年至2006年，張新權的繪畫圍繞著「老上海」題材發展，畫面中帶有特殊時代指向的建築風貌、軌道電車等，讓人很容易陷入歷史的沉思與感喟中。自2007年後，張新權在創作上企圖從這種情緒中跳脫，用一種新的態度來面對這段歷史。他以特殊視角的取景、大膽的用色，表現他主觀的視覺思維。近距離特寫的船身，以大面積的平刷與巧妙的細節處

張新權　十里洋場　2003　布面油彩　160×130cm

張新權
致遠艦　2009
布面油彩
180×220cm

張新權
食既　2010
布面油彩
180×220cm

張新權　阿芙樂爾艦　2011　布面油彩　230×320cm

張新權　園林二　2012　布面油彩　50×60cm

理，讓視覺於二度及三度空間中轉換；從船囪陣陣往上冒的濃煙，以空間的綿延暗示時間的承續。

在「海魂」系列及〈致遠艦〉、〈巡邏艇〉畫作中，張新權以船艦做為歷史及文化情感的載體，強調繪畫的符號感，也強調視覺思維的主觀性。「在這個題材上，從建築街景轉換至碼頭是一個跨度，單純以船艦為主體又是一個跨度。」張新權表示。當他愈加深入探索老上海的文化，畫面的表現也愈加自由，場景的敘事性則逐漸削弱。

對於近幾年畫作中出現的標誌性色彩──玫紅色，張新權表示，這是從客觀之中提取的一種主觀表達。「梵谷提出的藝術觀點是：『色彩應當是思想的結果，而不是觀察的結果』。畫面上出現的玫紅色，在現實場景中既存在亦不存在。它可能是在某種光線下偶然顯現一縷光彩，藝術家捕捉到這個瞬間，並且將它強化。」張新權說道，「從繪畫的角度，用什麼顏色都是自由的，只要用得恰當就是好的。

張新權　園林三　2013　布面油彩　80×100cm

用得不好，就易流於某種視
覺的不悅或惡性的視覺刺
激。」

　　在表達繪畫的主觀性
時，張新權也希望在畫面中
製造一種矛盾感。無論表達
的對像是歷史中的一個片段
或者是自然景觀的一隅，畫
面的矛盾感進一步增強了視
覺的張力。「如同戲劇一
般，若是一味的平鋪直述就
會索然無味，必須是大膽
刪減、強弱有致、經緯分
明。」張新權表示。

張新權　江南系列二　2013　布面油彩　90×130cm

　　經歷了從〈十里洋場〉
到〈致遠艦〉的探索後，張
新權重新以蘇州園林為描繪
對象時，視野完全不同。
以往曾經困擾他的那種「小
情調」，在他自在轉化色彩
及造型後，畫面包容了更加
豐富的意象。「如果繪畫有
所謂冷熱，我的作品應該是
偏於熱性。它不完全是理性
的表達，但也不純粹是情感
的抒發，在作品中肯定包含
著一些繪畫的視覺因素。」
張新權表示，「繪畫有恆定
性，也有隨機性。每一個階
段的創作反映了我對繪畫的
認識，也反映了自身的心理
變化和追索。」

張新權　江南系列三　2013　布面油彩　90×130cm

張新權　海魂　2012　布面油彩　60×70cm

創作是一個因為而所以的過程
張慧

日常與異像、現實與超現實，在張慧作品中是一種奇特的對應：出現畫面中的形象往往真實有據，但它的存在性已產生變異。他的作品帶有幾分遊戲意味，是將一個場景片段轉化成另一個場景，讓它能在觀者眼前顯現出形象並產生不同意義的感知。

十餘年前，張慧曾經是「後感性」與「異象聚」小組的一員，他們的創作以行為、裝置及錄像形式居多，將戲劇性及實驗性貫穿於其中。至2005年之後，張慧的藝術實踐轉向了繪畫，並且脫離了集體創作的狀態。「現實的變異」是他繪畫創作的主軸之一，他從現實景觀之中取一個微點向各個方向發展，讓觀看的意識與物的意態往復交流。錯視畫面是張慧繪畫的另一個支軸，疊影式的畫面，讓人們所見的直覺與知覺相互作用。

對於自己作品在現實景觀的剪裁取捨、變異及安排，張慧認為這些皆源於他心中的一個「因為」，這個「因為」與現實有必然的對應，透過他的主觀外射為觀照的對象，從而形成一個「所以」，也就是一件作品。這個轉化過程維繫於他的個人經驗與思維，他認為觀眾只要看到「所以」，自然會有自己於理性及感性的推進，並不需要知道那個原始的「因為」。

圖像背後的閱讀性

張慧於1967年出生於中國黑龍江，1991年畢業於中央戲劇學院，之後留校任教。舞台設計的學習背景及經驗，對於張慧的藝術實踐有一定的影響，特別是表現於對物的隱喻以及對人物心理狀態的掌握。

2005年之後，張慧的創作轉向圖像思維的探究，並以繪畫方式做為呈現。「選擇繪畫就是兩個考量，一是它比較方便，有紙有筆就能畫；二是它不需要很多人合作才能啟動，我可以自己每天畫。」張慧說道。他在2005年開始的繪畫創作，受黃賓虹作品的啟發，嘗試以水墨為媒材，表達他在現實世界中的所感與所知。後續，他又改用油彩及壓克力顏料，將他的感受與物象一層層疊加熨合。2008年的〈怪坡分析 I〉，是張慧創作歷程的另一個轉折。在此之前，他的作品多是關注於自身的境遇以及個人與時代之間的對話關係；此後，他更關注社會的現實與觀看的方式，不再將現實抽取轉化為情境，而是將其中的聯繫凝聚於一個微點。

「近幾年來，我比較感興趣的是呈現在多媒體、互聯網時代之後的一種表達方式。繪畫本身是很傳統的媒材，而在這

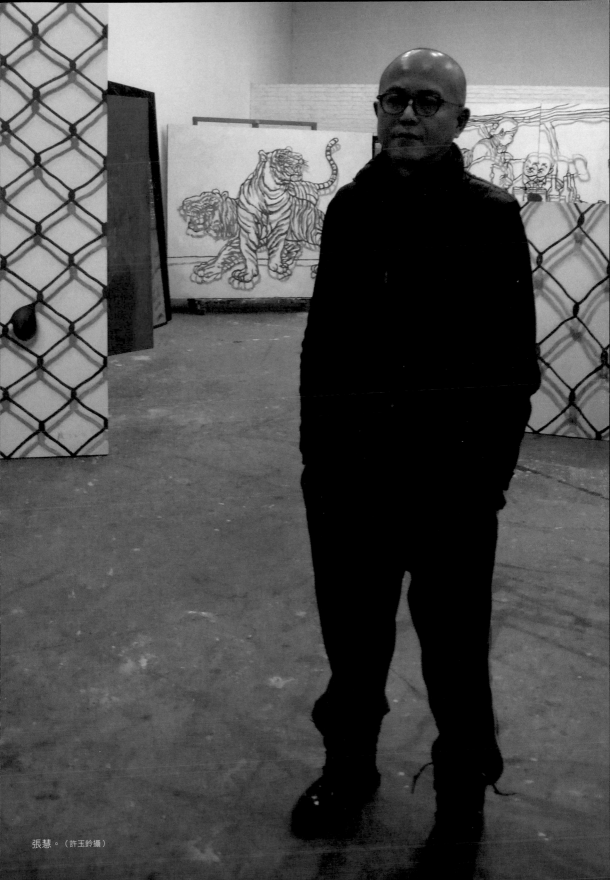

張慧。（許玉鈴攝）

張慧　怪坡分析 I　2008　布面油畫　210×320cm（本單元圖版提供／張慧、長征空間）

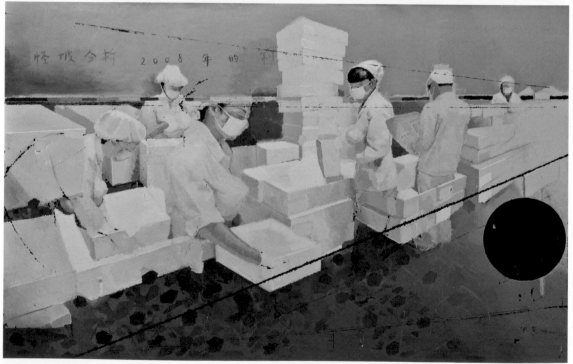

張慧　怪坡分析 II　2008　布面油畫　210×320cm

張慧　媽媽，鑰匙丟了　2006　布面油畫　190×160cm

張慧　窗簾　2009　布面壓克力顏料　190×190cm

樣的時代背景下，它還能做什麼？它還能承載什麼？這方面我想的比較多。」張慧表示。他認為，處於多媒體時代的現實之中，人們觀看世界的方式已經從直向轉變為環向；而作品本身就像是一個節點，節點串連成的結構才是我們認識世界的方式，才能形成一個足以與當下社會對應的關係。

一件作品與另一件作品所形成的關係，就像是張慧自己從一個問題中又推敲出另一個問題，或許有一個明確的憑藉，但未必有一個明確的指向。串連著作品與作品之間的線索，或者顯現於圖像，或者就在於支撐著某一個微點接合的巧妙之處。張慧認為，一個人的視覺儲備、知識儲備及修養，決定他怎麼看這個世

張慧 無題（圍觀3） 2011 布面壓克力顏料 張慧 無題（圍觀4） 2011 布面壓克力 40×50cm
120×100.5cm

張慧 藍圖no.2 2012 布面壓克力顏料 96×120cm

張慧 藍圖no.1 2012 布面壓克力顏料
120×96cm

界。「在這個前提下，我自然會去選擇讓我感動的東西，而我思考的是：為什麼我關注它？它之前是什麼樣子？之後是什麼樣子？針對這些問題開始工作，工作之中有的該切掉的，有的再重新組構，有的加、有的減，在一步一步的推演過程中，觀看的東西就發生了變化，它成了新的東西。」張慧說道。他後續選擇壓克力顏料為材，就是因為它可以很快地一遍又一遍地覆蓋上，就像是一遍又一遍對著畫面提問。

藍色是一個連結點

2009年後，張慧開始以黑色做為畫

張慧　晴時多雲2　2012　布面壓克力顏料
190.5×190.5cm

張慧　晴時多雲I　2012　布面壓克力顏料　112×162cm

面的基底，將他對於世界的觀察及想像一點一點地覆蓋疊加在畫布上，就像是在黑暗中建構一個飄忽於現實與幻象的場域。在作品〈窗簾〉中，現實世界的視線是停留於幽暗的樹林間，而兩個眼窟隆似的黑洞，卻是吸引著目光穿透至另一個空間。

在他後續創作的「無題（圍觀）」系列及「晴時多雲」系列及「浮雕」系列等，改以局部色光的暈染，將現實中可能瞬間出現的視覺幻化及漂移，在畫面中放大表現。而他在2010年至2012年間創作的系列「樹」，是借用北京冬天常可見的一個畫面元素——被人類以塑膠袋包裹禦寒的樹，表現它個體的存在及他者的觀看。

在張慧的作品中，侵蝕、蔓延於畫面的紅色、黃色、綠色，是從現實中抽取並擴大的視覺衝擊。然而，他單純以藍色線條勾畫的「藍圖」，卻讓人看得有些恍惚。他說道，最初繪畫具備的功能之一就是讓人從視覺產生幻覺，並且，可以透過

這種方式讓我們將自己的想像變成一種實際的存在。一個存在於畫面中的物體，當它的輪廓線條在某處突然向上或向外凸起，它看起來就像是腫了一個包，那是現實中觀看的推想，在畫裡卻是一種真實。

當這個藍色不是用於勾畫，而是滲透在畫面的形體中，像是將情感與思想跨空間地疊合。它提供一種實質的觀看，也提供一種幻想式的觀看。「藍色，在我近兩年的作品中開始出現。我們小時候總有個夢，夢想是一個願景，可以勾畫成一幅藍圖。這個東西讓我有比較深的印象。現在的現實是原來的願望變異而成的現實。每個現實都有它自己的因為，我們看到的是一個所以的狀態。」張慧說道。這種因為、所以，也是他創作的一個過程。一件作品與另一件作品之間存在著聯繫，而在這一系列作品中，藍色是一個顯現的連結關係。「實際我是將這個線索拋出去，勾引觀眾進入到內部。」張慧表示。對他而言，完成一幅畫重要的不是呈現一個結

張慧　樹Ⅰ　2010-2011　布面壓克力顏料　190×160.5cm

果，而是透過它傳達一種關係，這種關係可以隨著個人的理解及想像而延展。

　　觀者不需要嘗試去讀懂一件作品。張慧如此認為。觀看的差異性，帶動不同的想像，讓人看到的是不同的真實。對於藝術家而言，他擷取的一個點，正是要讓它富於暗示性，才能讓想像更自由地運作。

理性之中仍保留情感的溫度
陳琦

陳琦的作品中，意象的完整優美及情感的自然流露已然達致一個平衡點。他從傳統器物的形制切入，探究其內在的精神；又將抽象的時間概念與生命形態，轉化為一種清晰可觸的形式。他強調手工勞作是創作的一個重要環節，藉以將情感、意象及語言打成一片。

「從1986年至今，有一條主線始終貫穿在我的藝術實踐中，那就是對中國式心智的不懈探求，並試圖通過繁雜的手工

陳琦　椅之一　1989　水印版畫　80×50cm

勞作純化心靈與智性，從而達到對事物本質的領悟。」陳琦如是表示。他選擇以高難度的浮水印版畫為創作，一方面是因為它特有的溫潤及韻致，與他作品的精神內涵相契合；一方面是基於美術史的考量，覺得應該用自己的「母語」來表達。他所使用的浮水印版畫技術，是以受中國新金陵畫派影響而於50年代形成的江蘇浮水印木刻為基礎，再依據自己的藝術表現延伸發展。

陳琦是一個偏於理性的藝術家。他要求外在形式的精確度，也追求內在精神的滿和度。「做浮水印版畫必須嚴謹，因為你要把最炙熱的情感轉化為最理性的線條。必須要透過一版一版的對接，才能將你的意象還原。如果沒有理性的思考，它是出不來的。我現在做的作品，有的用上兩百塊版，它必須要有非常理性的統籌。」陳琦表示。他要求精確，但不希望作品是機械化、複製形式的。他希望作品能有藝術家的體溫，有傳遞情感的表現，因此在印的過程中，他認為可以有即興的發揮。

從形制切入精神內部

陳琦，1963年出生，1987年畢業於南京藝術學院並留校任教。2007年調任

陳琦。（本單元圖版提供／陳琦）

陳琦 庭院的窗no.1 1989 水印版畫 35×50cm

至中央美院。

　　在藝術學院就讀期間，陳琦一開始是以油畫為創作，於1984年接觸到版畫專業後，先是以石版、木刻版畫為創作，後續轉向浮水印版畫，在1988年後即純粹採用浮水印木刻。他說道，其實當時在學習浮水印木刻時，自己並不是很喜歡，一方面是因為當時還是學生的他覺得西方藝術吸引力更大些，一方面是浮水印木刻實在太難了。「它的難度在於它對環境的要求苛刻，比如要印水印時，不能開窗，地上得灑水，稍微沒掌握好就糟了。在我接觸的版畫中，水印版畫的技法難度是最大的，它的難度在於它的不可控制。現代的水印版畫基本是沒有技術系統的，都是老師們總結的經驗。」陳琦表示。

　　自1989年至1993年間，陳琦以浮水印木刻陸續展開以「明式家具」及「琴」為主題的創作，將物件視為理式的現形。這段時間，他同時進行的另一系列創作，則以二十四節氣為參照，為其情感賦形。陳琦表示，他對中國傳統器物的興趣，不是從收藏老物件的角度，而是從物體的形制到它內部精神的切入。「現在回過頭看我當時的創作，感覺很前衛，但在那個年代，年輕藝術家多趨向達達主義、表現主義的創作，人們都覺得我做得太保守了。」陳琦笑道。

陳琦
小滿
1993
水印版畫
63×87cm

陳琦
荷之舞
1999
水印版畫
147×147cm

陳琦　水　2007　水印版畫　180×380cm

他以二十四節氣為參照的「風景畫」，多是他記憶中或想像中的畫面，它實際反映了城市化進程的景象，又與節氣變化有關。在1993年，陳琦的作品中開始出現荷花，雖然是一個傳統藝術中常用的具象元素，但他的創作卻發展為一種理性的思考，進入思辨的層面。「『荷花』是我高中時就想做的，但當時沒有能力處理，因為做不好就俗了。待藝術形式、技術都成熟時，就水到渠成。」陳琦說道。在這一系列作品中，陳琦選擇以單一朵荷花為主體，並以強烈的明暗對比及細膩優美的線條表現花朵綻放的姿態。陳琦說道：「南方人有種格物致知的秉性，我希望把一個東西做到極致，往往會反覆地做。這也是我的缺點。但到了一定程度，會發現內在的飽滿度是最重要的，外在的形式有時要服從於內在。做這系列作品時，因為對細節的把控不是那麼有自信，我會非常專注地將自己投入，做得很工整細緻。現在就不是這樣。以前我有些不能容忍的，包括印製時有些水漬跑出來，現在我覺得很好，因為那是自然的。以前人家都說我是技術派的，精益求精，以往我追求每一張要印得幾乎一樣，但我現在允許每一張印得有點不同。舉個例子，就像是演奏一首曲子，每次演奏應該是不同，它會因你的情感跟你在場的所感而有差異。因為有差異，每件作品才有存在的意義。如果沒有差異，就是複製的形式。機械的複製，我是不贊成的。如果每一次印製，你都讓它做為一次演奏，這樣比較意思。」

1999年至2000年間，陳琦將孩子當

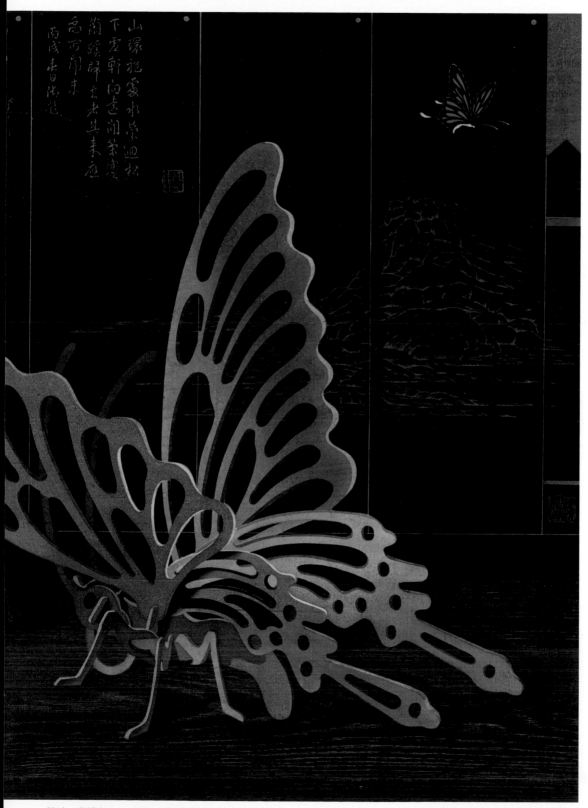

陳琦　夢蝶之一　2000　水印版畫　80×58cm

陳琦　時間簡譜no.19　2012　水印版畫　120×160cm

陳琦　時間簡譜‧虹　2013　掐絲琺瑯／銅胎
63×21×79cm

時的一個木製蝴蝶模型置入作品畫面中，並以「夢蝶」為此系列命名。陳琦表示，當時吸引他的，是模型上的孔洞，這個模型將一個有生命的形體變成骨骸般的架構，本身又帶有工業文明的隱喻。在畫面中，這個木製模型與古典屏風形成一前一後的關係，人們可以透過模型的孔洞觀看屏風上的傳統圖式，它既是一種古今時空的穿越，也是對於古典精神失落的回望。

嚴謹與即興發揮的度

在2003年，陳琦開始以「水」為主題進行創作。2008年提出的「時間簡譜」，則是以符號為表現，趨向於抽象。對於自己創作的轉變，陳琦認為，當他開始以「水」為題材時，即意味著畫面會轉向抽象，因為水的特性就在於它形態表現的自由度。在後續創作的「編年史」系列，畫面中的表現同樣趨於抽象，和「時間簡譜」的符號更加接近。「在走向抽象之時，是把自己放到更大的場域。具象的東西往往會有些指向，但把

這些東西拿掉，它的空間會更大。這是我想的。」陳琦表示。

在陳琦近三十年的創作歷程中，水是一個貫穿的元素，儘管他早些年並沒有刻意去強調水的存在，但它與陳琦所表現的題材總有些隱形的貼合。「時間」意涵則是陳琦創作時有意識著重的。時間的線索可以從一本書上蛀壞的孔洞開始延展，也可以在波動的水面上蕩漾開來。在畫面中，透過這些可視形態於空間的綿延，暗示時間的承續。

在提出「時間簡譜」之後，陳琦也開始嘗試畫面之外的創作。從2010年開始，他的作品從平面走向空間。「這個過程很偶然，最初就是覺得印版上刻的痕跡很好，就用印版做了一件裝置。後來，我搬工作室時，發現別人遺留的一塊花梨木，我就在這塊花梨木上雕刻，用它做版畫。嘗試做木雕後，又做了裝置，就是很自然的演進過程。」陳琦表示。

後續，陳琦也將這種技術用於掐絲琺

瑯上。「我的想法就是用傳統的工藝，做現代的作品。」他說道。他希望將「時間簡譜」的創作元素實踐於不同媒材上，其中有一部分的作品仍保留其功能性，包括他以〈時間簡譜・楚辭〉命名的古琴裝置作品。

古琴，在陳琦於90年代創作的浮水印版畫中，也曾做為一個藉以探究內部精神的器物。陳琦說道，他接觸古琴已有一段相當長的時間，他在南京藝術學院時，與音樂系友人多有往來，音樂對他而言實際就是另一種藝術形式的體驗。他在90年代所做的「琴」系列，是以成公亮的琴為參照。成公亮當時還在學校任教，陳琦時有機會欣賞成公亮及其他幾位音樂家朋友的演奏。「我發現人在演奏樂器的情境中，有種莊嚴的儀式感，那種儀式感會感染他人。當時，我感覺一縷光就在他的身上、手上流動，聲音在耳朵、腦中共鳴，讓人產生很多臆想。」陳琦說道。

他在二十年前偶得一塊原為漢代棺槨的金絲楠木，後續就用這塊木頭做了十件古琴，讓一塊承載著2000年歷史的古木，在現今的場域中發出聲音。陳琦說道，這十件琴都是以專業樂器的標準製作，它意味著古今的穿越，既是樂器，也是藝術品。他也計畫在十件琴都完成後，邀請幾位古琴演奏家齊聚，做一場古琴雅集。

陳琦的創作以浮水印版畫延續二十餘年後，在媒材運用及創作思想上都表現出更大的自由度。創作的過程對他而言，是對自己內心的探幽、生命的追問、人生的解讀。「實際上，我創作的許多東西都可以從傳統找到源頭。傳統文化中提到的問題都是最根本的，都是亙古不變的幾個問題，就是：人是什麼？宇宙是什麼？人的價值是什麼？人們都會回到源頭去找，只是大家的解釋不同，而藝術本身就是思考的產物。」陳琦表示。

陳琦　時間簡譜・楚辭　2013
古琴裝置／楠木　1999×33×13cm

陳琦　編年史no.2　2012　水印版畫
380×180cm

最日常的，也是最值得思索的
陳曦

「在逆境當中掙扎時，所爆發的能量總是驚人的，做為人的精彩也往往體現在其中。」陳曦說道。陳曦的創作，多以市井小民的生活百態為本，她像一位冷靜的旁觀者，透過這些日常戲景的刻畫，思索人類最鮮活的生存意識。「當我描繪他們，是試圖呈現那種生氣，那種熱力，那種欲望掙扎，是不分高低貴賤的最根本的動力，也是最根本的人性之一。」她描述。

這種將視線放在現實生活及周圍人群

陳曦於中國美術館「從現代出發」的展出以油畫搭配裝置。（許玉鈴攝）

的創作，於上世紀90年代逐漸在中國當代藝術形成一股潮流，而當時陳曦作品獨特的一點在於她不是將這種描繪作為自身生活的紀錄，或是自身情感的表述；而是將她身為觀者的性格及趣味融入生活所見，表現她賴以生存的城市生活和城市人的精神狀態。

1968年出生的陳曦，在1987年自四川美院附中畢業並考入中央美院油畫系。她在1989年時，以寫滿「O」、「×」符號的老信紙做成拼貼作品，參與中央美院畫廊展出的「四畫室七人展」。自美院畢業後，她開始以粗野的表現主義手法描繪鬧市陋居裡的人生；自2004年開始將沐浴中的人融入城市場景中，進一步將她生活題材中不即不離的趣味，強化為現實與怪誕的結合。在2006年，她又將這種情緒沈澱，以客觀的視覺敘事，呈現中國近四十來透過電視影像而「被記憶」的歷史。

對於自己的創作歷程，陳曦以「自由出逃」來概述，並用「喜新厭舊」來描述自己的轉變。她自述，由於自身從學生時代開始的叛逆，讓她對於生活的感受特別豐富，創作狀態也相當獨立。而這位當年差點被中央美院踢出校門的問題學生，如今既以藝術家的身分生存著，同時兼任中央美院教職工作。

陳曦在創作歷程中一直是處於獨立的狀態，
這也讓她的作品更加突顯出個人性格與趣味。
（本單元圖版提供／陳曦）

陳曦　跡之五　1989　油畫　116×85cm

在叛逆中開竅

陳曦出生於新疆，成長於重慶。幼年時，陳曦即展現出對音樂及繪畫的興趣，至小學畢業時，已確認了自己學習美術的方向。「我小時候做什麼都坐不住，但畫畫時就心很定。」陳曦笑談，她在就讀四川美院附中時，正值叛逆年齡，因為在學校的「名聲太壞」了，讓四川美院在她附中畢業前就放話不收她這學生。

「那時其實大家都是蠢蠢欲動，當時中國內地剛剛開放，有很多新的資訊、文化、文學傳入，大家都開始有些躁動。客觀地說，川美不是特別保守。四川人生活本來就比較隨性，比較有幽默感。但我當時也感覺到那個地方對我的局限性，我

覺得自己肯定要去一個更廣闊的地方。自己也很快決定報考中央美院油畫系。」陳曦說道。當時她就按照自己的課程準備，「白天看場電影，下午游個泳，晚上就不睡覺，自己用硬紙板練習創作。」她回憶道。

考中央美院油畫系時，正好當年是二畫室跟四畫室招生，看了畫室的介紹後，陳曦毫不猶豫地選了四畫室。「開學前，有位老師告誡我得收斂點。但我進校後，頭兩年還是老惹禍，就跟老先生擔心的一樣。」陳曦說道，自己在兩次幾乎被學校退學後，終於定下心來。她提起：「二年級上學期時，我做夢老夢到特別奇怪的場景，醒來時細節不記得，但是顏色、形式的大致情況記得，於是我白天上課就畫那些畫。老師看著這些畫說：『不錯』。覺得我突然開竅了。接著班上學生就開始做很多實驗性的創作。我的心也一下子就踏實了。好像就覺得對別的事沒興趣，總希望把時間都花在創作上。」

從平凡中觀照

到了畢業前後，陳曦的創作都是以生活題材入畫。

在剛從中央美院畢業時，陳曦與劉剛一同住在小胡同裡一個特別喧鬧的地方。「就是冬天要用水時，還得提著熱水到外面，把凍了的水管化開的那種地方。」陳曦笑道。當時她畫的就是她日常出入能夠見到的市井小民生活，只是她在畫面中加入了自己的色彩及情緒。「其實一直到我畢業之前的創作，用刀刮的、顏

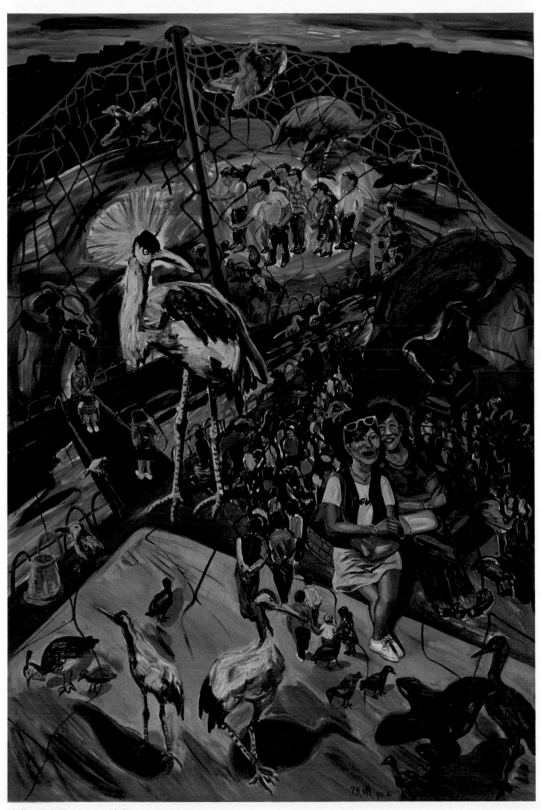

陳曦　百鳥圖　1997　油畫　300×200cm

陳曦　傍晚·雨後　2007　油畫　200×300cm

陳曦　晚八點　2006　油畫　150×150cm

陳曦　凌晨·星空　2007　油畫　300×200cm

色比較苦的那種，都還有學院派的影子，雖然用筆大膽，但基本上還顧及協調，即便它苦，還有苦澀的美感。我一個人進入社會後，尤其是到深圳待了一段時間後，畫的作品就變得非常個人化。」陳曦表示，自己對於色彩本來就有非常強的感覺，只是在學院時沒有被強調出來，因為在校時一直在補充那些更嚴謹的東西，包括知識性的東西。而她性格裡更加原始、有爆發力、打破章法的一面，在她畢業後獨自創作時，就反映出來了。

城市的喧囂及生活中滑稽卻有鮮活生命力的一面，將她體內比較野的一部分激發出來了。「你看著這些人，有些雖然面目不好看，或者不和諧，但是他們活著特

別有滋味。」陳曦說著，「我當時畫這些畫時，過程很簡單，就是完全憑著衝動而創作，沒有去想任何表現的形式。我看到那些人、那些場景，就趕緊回來畫，畫面就像流出來似的。積累了一段時間後，我自己看作品都覺得很多東西已經不是學院式的，甚至是跟學院的東西對抗的。這個是在我後續回頭看時，自己意識到的。但我當時很欣喜，偷著樂的。然而這些作品在當時並不能被接受，只是有些藝術界人士看了覺得非常好。」

在後89時期，以劉小東等人為代表的「新生代」繪畫正受關注。陳曦的作品雖然同樣在周遭生活取材，但形式卻不同。當時藝術界對於陳曦作品評論

陳曦
中國記憶──
只生一個好
2010
油畫
150×180cm

陳曦
中國記憶──
唐山大地震
2010
油畫
150×180cm

陳曦　中國記憶──奧運會　2010　油畫　150×180cm

為：「看著又不漂亮，感覺特別粗野，又不完整，但站在畫前還有特別的騷動，特別鮮活的熱度。」

雖然早些年時，賈方舟、陶詠白及廖雯都先後做過女性藝術家的專題，但是當時陳曦並沒有進入那些女性團體中。「我始終是一個人，非常獨立。如果內心不夠強大，早就做不下去了。」陳曦表示。和印門朵夫（J. Immendorff）的會面，對於陳曦是個特別的經歷。「當時一位德國藏家跟我說，我的畫跟印門朵夫的作品很像。我跟印門朵夫見面時也嚇一跳，感覺我們作品太像了，但我之前沒見過他的作品。當時印門朵夫來北京拜訪一些年輕藝術家，並且邀請我過去，但我因為一些私人原因就沒參與他的項目。」她說道。

但是，與印門朵夫的面談，對陳曦還是有一定的影響。「就我沒見他之前，感覺就是一個人在畫別人不認可的東西；我見到他之後，像遇到了知音。並且從他的畫裡，我能看到更強烈的政治傾向，就他的畫指向很清晰。他也讓我對我的畫有些

認識。就是我那時的畫有很多情緒，但都是無意識的，憑著直覺、帶著複雜的情感在創作。」她說。

後來在SARS爆發的那段時間，陳曦某日在家看著自己的丈夫洗澡，看著他身上的泡泡，開始想著將那種私密及自在感置入公共空間及視野中。她先畫了一組男的洗浴者，後續又找了兩位女模特兒，強調：「她既不要特別漂亮，但也不能醜陋，要健康，就是滿大街能看到的那種女性。要能體現出現代女性的感覺，坦蕩、勇敢，及面對世界的無畏。」她們與以往所認知的東方女性形象完全不同。陳曦將兩位女性自在洗浴的姿態與北京的街景融合，讓它看似自然卻又有種荒誕，並以「皇后的新裝」為此系列命名。

這個系列創作於2004年到2007年間，「有兩個觀念是很明白的，一是它帶有很明確的女性觀點，女性面對世界的態度；一是將私人的洗浴行為及公共空間放在一起，這種重合、矛盾及妙。」陳曦表示。

將記憶再轉化

在2006年，陳曦開始思考「被記憶」系列的創作，並在2011年在中國美術館展出這個系列共十八張繪畫作品。

為了創作這個系列，陳曦先後收購了數百台老舊電視機。她以四十年為跨度，以繪畫「還原」幾個時間點的重要新聞畫面。她用打磨、噴漆的方式，讓畫面看起來特別平，像是某種特殊效果的照片。「我就是要盡量突出畫面的感覺。如果是傳統油畫，人站在畫前，畫面上那

陳曦 中國記憶 ── 超級女聲　2010　油畫　130×180cm

些特別粗野的筆觸，會先將人的視線吸引。人就是像是被擋住了，進不到畫裡的世界。甚至會忽視內容。這是我這個系列不能做的，我要強調畫面能直接進入，所以才有這種方式。其實做法還是延續『皇后的新裝』，它提供了一些技術經驗。後續我又做了新的嘗試，最後讓畫面非常平面。」陳曦說道。藝評家傑夫‧凱利（Jeff Kelley）評論陳曦的「被記憶」系列時，提到：「陳曦堅定可靠的手法提醒人們油畫的基本虛構性──能被畫出的東西也可以被一筆勾銷。」而陳曦將畫面平面化，也正是希望藉此將油畫特質消解掉。

在2011年以個展形式展出「被記憶」時，陳曦以舊電視做了一個時空隧道，強調現實與記憶之間的時間往返。而2012年參與中央美院四畫室群展「從現代出發」時，她則進一步將電視機的概念提出來。以電視機本身做為傳媒工具的發展及命運，從日常中的實用性進入無意義播放的狀態，延續「被記憶」的概念。「為了今年的展覽我又收了一百台舊電視。我現在快成北京最大的二手電視批發商了（笑）。其實創作初期就想過，『被記憶』的展出方式不是單一的，可能實物也會被用上。現在看來，觀念已經大過繪畫本身。它已經不是傳統的繪畫，即便它是寫實或超寫實。」陳曦說道。

我追求的是情感的真實
陳淑霞

　　陳淑霞筆下的山水，將情感及趣味隱寓於意象，大塊面的飽和色彩與簡單的構圖，在平靜之中傳遞畫家深切的情感與雅淡的趣味。「這種平靜是我所追求。即使孤獨或憂傷，學會去享受孤獨、享受憂傷，那是一種幸福。孤獨是一種心境，而憂傷也是一種快樂。」陳淑霞表示。她的油畫創作，以情出發，借景表現，透過自己獨特的藝術趣味，期望能將中國山水畫的意境轉化至畫布之上。

　　陳淑霞出生於1963年，於1987年自中央美院民間美術系畢業。她的畫作

參展1990年於中央美術學院美術館舉辦的「女畫家世界展」，以及1991年於中國歷史博物館舉辦的「新生代藝術展」中初露頭角。在她筆下描繪的是生活中平凡之人與物，強調與其對應的表現而非再現，無論畫的是瓶花、水果或人物，她都期望能在形體之中表現出生命的價值與感悟。

　　在2005年，陳淑霞開始「山水」系列創作，將她對於生命的觀察從平凡之物拉至大自然中，期望進一步地將中國傳統書畫以天地寓人情的境界，融於油畫世界。

大色塊的處理

　　1991年，在中國歷史博物館舉辦的「新生代藝術展」上，陳淑霞的一組油畫作品以其清新、純淨的畫風給人留下了深刻印象。陳淑霞回憶道，自民間美術系畢業後主要從事油畫創作直至今天。「之所以我的畫法和表達方式與眾不同，可能正是因為沒有在正統的油畫教學體系裡學習，這反倒讓我能從更多的視角來觀察外界，感悟生活。」陳淑霞表示，「多種媒介的接觸，包括油畫、國畫、版畫及攝影等，會讓我逐漸認識到技術和畫種只是某種表達方式的路徑選擇，而不是特指的

陳淑霞　粉紅色的花　1991　油畫畫布　140×120cm

陳淑霞。（本單元圖版提供／陳淑霞）

陳淑霞　白色依偎　1994　油畫　140×120cm

陳淑霞　青春記憶　2009　油畫畫布　60×50cm

精神感悟通道。」以油畫為創作媒材，陳淑霞表示是很自然的選擇，她越發覺得自己對於色彩的運用表現有著癡迷的追求和熱戀。她的繪畫風格受表現主義影響，但創作的思路與技法卻不純然從油畫藝術出發。

「比如說，我作品的畫面有絲網版畫的效果，還有大色塊的處理等。這種色彩給人帶來的不同感受有如鮮活的故事情節一樣，充斥在紛繁的生活中，讓我覺得異常地飽滿。油畫中的大色塊處理與版畫的製作不同，會有筆觸的痕跡，情感以及片段記憶就隱含在這些筆觸的痕跡中，佈滿在我所經營的畫面裡，因此，表現的意味就在我與畫面之間撞懷、放大，形成了我今天作品的感受力，我很珍愛它。」陳淑霞說道。當時的「新生代」藝術家，在創作上更加關注的是自身的生活，表現的視角與之前的宏大　事甚至潮流畫派等也有所不同。在那段時期，陳淑霞選擇以簡單的瓶花靜物與人物畫做為表現。「其實就是表現自己身邊的生活。我當時有件作品取名就是〈九平米的房間〉，畫的就是我剛畢業時的狀態，即80年代末、90年代初那種在狹小房屋裡閒散、隨意的生活，雖然今天回望起來似乎很是艱難，但當時沒有絲毫沮喪和愁怨。今天好像我們什麼都不缺少了，反倒有時覺得有失落的感覺。」她說道。

2000年之後，陳淑霞靜物畫中的主體逐漸由花朵變成水果。「此後的『水果』系列作品，實則也是借物抒情，想的和經歷的更多還是對自然、生命的再認識過程。」陳淑霞表示。在她眼中，放在桌

陳淑霞　天露　2007　油畫畫布　110×80cm

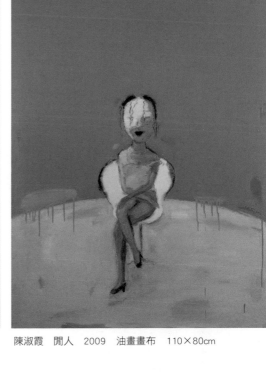

陳淑霞　閒人　2009　油畫畫布　110×80cm

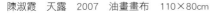

上的一個水果已然經歷了生長、結果、落地的生命歷程，即使靜靜地立於桌上，它仍不斷地持續從成熟到腐敗的進程。無論是靜物或人物，陳淑霞在繪畫上強調的都是形體背後的情感與生命意義。「我對寫實的理解是，一是畫面裡『形』的寫實，再有就是一種『內心』的寫實，或言情感的真實寫照；對於內心情感的求真求實，才是一個人生命歷程中最為值得的追求，由此推展，無論繪畫裡是意象，還是客觀寫真，都不可能繞開這一命題。」陳淑霞說道。

在她的畫作中，大色塊的處理與大膽的用色亦讓人印象深刻。對於色彩，陳淑霞表示那是一種天生的愛好，在創作時，

她有時先想到的還是畫面的色調。「這可能是一種不自覺的反應。但不可否認，色彩對人的衝擊力有時會強過一切，也是其他無法代替的。」陳淑霞表示。

在2005年之後，陳淑霞開始將創作的重點放於風景畫，也就是她的油畫山水。觀看陳淑霞的「山水」畫作，很容易會讓人想到劉慶和的作品；陳淑霞的油畫與丈夫劉慶和的水墨畫，兩者之間存在微妙的聯繫，在異同之間更突顯出創作的趣味。陳淑霞表示，兩人在一起潛移默化的影響肯定有。但她自己一直很喜歡中國畫的理念。「我覺得中國畫的理念在藝術史的長河中一直是前沿、前衛的。這種理念超越了媒材的局限，無論是紙、水墨、油

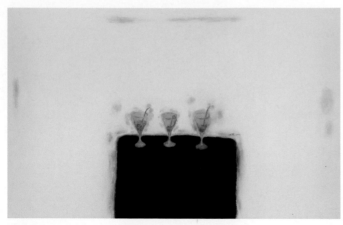

陳淑霞　三杯　2010　油畫畫布　140×220cm

彩和畫布。重要的是感受是否來自於自身的積澱和磨礪，隨著時間的延展，我會慢下來做的更純粹一些。」

中國畫的意境

　　對於陳淑霞而言，「山水」是借大自然的意境表達她對生存的憂慮。「在我的畫面中，我一直在尋找著自我，讓自己在複雜的外部世界裡變得越來越簡單、純粹。」她說道。人物在她的畫作中，是承受複雜情緒的載體，所謂形象可以沒有五官，但透過他與畫面的關係依然可以表現其心境。「我一直認為寫實是對表面形態的復述，意念才是人內心的歸屬和選擇。」陳淑霞表示。

　　她在2005年開始畫風景，一部分基於中國畫的理念，一部分則是源於她對於生存現狀的理解和無奈。她感歎地說著：「如今，快捷和有效是大家努力追求的目標，對於極限的標榜讓我們甚至忙碌之間全然忘記了生活意義本身。到底怎樣才是生活殘酷，是物質匱乏嗎？答案顯然

不是。當生命本質的討論僅是流於形式的時候，物質就成了可見的追求和滿足。這怎麼可能不浮躁呢。我寧願躲在自己的屋裡靜下心來，陶醉在我編制的極致裡。相對於現實場景它也許是虛幻的，但在我的內心卻是真實的，因為我越來越覺得，在現實生活中難於找尋到那種無可名狀的情境。索性，就讓我活在自己所營造的山水之間吧。虛實兩境正是我那時期的創作主題。」

　　自1987年畢業後，陳淑霞在校任教，至今仍持續教職工作。她笑道，在學院體系裡工作相對比較穩定，創作時也相對的平心靜氣。「創作的狀態其實也是人內心的修養集散地。每次畫畫之前，我會想很長時間，畫面看似簡單，但我畫得並不快，它就像是一種氣的修煉，需要慢慢地把氣凝於自身再運轉出來。作品完成身體疲憊，但內心卻是經歷了真實情感的蕩滌。」陳淑霞笑道。

　　於2006年在中國美術館及上海美術館分別舉辦了個展後，陳淑霞近幾年一直沒有舉辦大型個展。對於後續的展覽規劃，陳淑霞笑道：「還沒想好。我感覺現在太熱鬧了，藝術界不缺畫展，大家都在爭先恐後地吸引大家的目光。我反而在這時候想自己靜下來畫自己所想、所思。這麼多年的創作一直在自我認定的標準中生

●陳淑霞　水世界　2006　油畫畫布　260×160cm

陳淑霞　盞　2011　油畫畫布　100×180cm

陳淑霞　曠日　2011　油畫畫布　180×305cm

長，我不希望外在的東西把我自己的標準
打亂，有時，堅持和任性是幸福的。」對
於近期的創作，陳淑霞表示目前嘗試在作
品中添加些不同的材料，依然是在中國文
化的語境裡尋找繪畫中自我的節點，實現
我自己的期待和夢想。

陳淑霞
漫山
2007
油畫畫布
360×210cm

藝術是強大的鎮定劑
陳蔚

最初看到陳蔚的畫作時，深刻的印象是：作品尺幅好小，而且好詭異。還有一種幽淒的美感。

像是從畫面某處探出的一隻手，懸浮的兩條腿，裸露的一顆心，還有彷彿穿著花邊高領的舌頭，原屬於人類身體的一部分，支離地出現在一個不真實的場景；病態的貓、被掐著脖子的蛇，平躺的兔子，型態雖然較為完整，但卻處在一個受困的狀態。相對來說，鳥在畫面裡就顯得超脫且自由多了。

對於這些主體的選擇，陳蔚的回應是：「我愛表現優美的、脆弱而感傷之物，選擇這些物件也許是它們偶合心中之『相』。」它們的處境，對應著自由和限制的關係，也是她認為「注定想要反覆敘說的主題。」

盒子日記

1980年出生的陳蔚，2001年畢業於四川美院油畫系，也在畢業這一年開始了她的盒子繪畫。她用油彩在顏料盒子畫上小動物、畫色塊、畫生活場景的一角。像是以視覺記錄生活，或是以圖像還原記憶。當這些盒子拼放在一起，彷彿可以說出很多故事。「顏料盒子體量小，很好把控，像記日記，每天都可有不同的鮮活內容紀錄，很適合我片段式的思維和跳躍的視覺習慣。讓我拋開學院所學的畫畫需要宏大敘事主題而產生疲累感，畫畫從此開始變得輕鬆自然，只與自己有關。」陳蔚表示。

「藝術家是用視覺來觸碰這個世界的。」陳蔚提到。而這些視覺可能伴隨著久久壓壓抑於她內心的情緒，並且經歷時間及記憶的轉化。她認為小盒子、小碎片，與她的思維方式極為相似，而透過拾起這些支離破碎的片段，才開始發覺「自己」。

但是，在畢業製作那年，陳蔚的盒子繪畫並沒受到老師的肯定，報考研究所也不幸落榜；次年重新報考，才順利考取四川美院油畫系碩士班。一直到2005年，陳蔚才第一次有機會在學院之外的展覽中展示自己的作品，並得到了在學校中也不曾得到過的讚賞。這一年，也是陳蔚藝術歷程的一個分水嶺。

在2005年，陳蔚與張曉剛一組，在「第二屆中國藝術三年展——未來考古學」1＋1特展中展出。這次的展出機會讓

○ 陳蔚認為創作時動手過程最能讓她感到平靜而滿足。（本單元圖版提供／陳蔚）

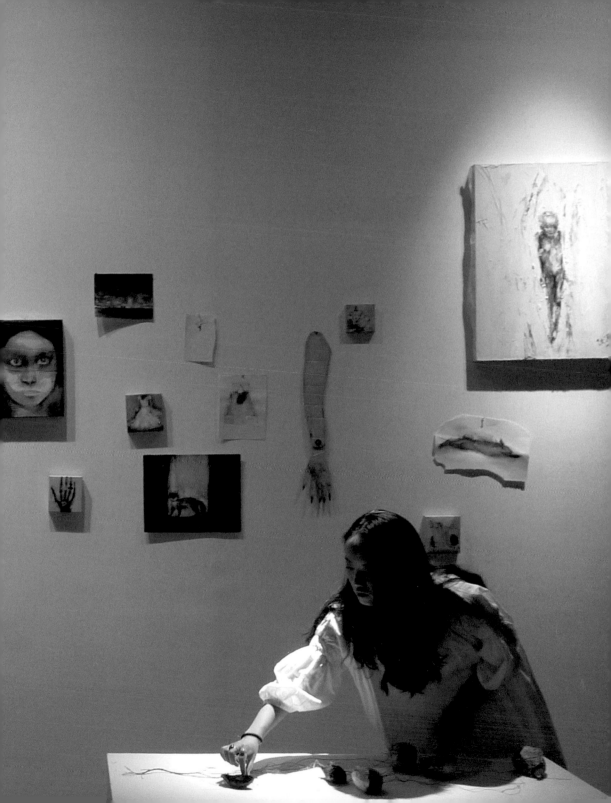

陳蔚　心　2010　布面油畫　30×26.5cm

陳蔚　寂寞之舌　2008　布面油畫　25×25cm

更多人關注到她的創作。「張曉剛是我一生中碰到最重要的領路人和同行者。」陳蔚表示，而在遊歷南京、蘇州、杭州、上海等地的體驗裡，她重拾自信，相信創造的力量，體會到什麼是「愛」。「2005年開始，我決定去堅持，也才開始懂得該堅持的是什麼。」陳蔚說道。

極致之美

到了2006年，陳蔚開始畫大幅紙上作品。「類似於水墨畫的留白、暈染與皴筆等畫法便較為熟練了。」談起她畫作中的水墨意境及筆法，陳蔚表示，最初應該是從她大學二年級時開始嘗試。「記得有張課堂作業，同學們都在用刮刀、畫筆沾著厚厚的顏料在畫布上造型時，我卻突然發現難以正常的塑造出空間與物件，更願意把油當水一樣沾著顏料去描畫，用線條

表現形體。這種招式更像書法不像傳統的油畫，為此曾煎熬了兩年，產生過無數次的懷疑。直到大學四年級開始自由創作時，才找到舒展的感覺。」她說道：「小時學水墨畫學的並不正統，認識更多是來源於對材料本身的感受，畫畫時那種墨汁在宣紙上暈開的感受很新鮮，覺得很好玩。」

在2007年，陳蔚在成都舉辦了自己的首次個展，並以自己造的詞「彌林」為主題。「詞中有形象，有顏色，像在深邃的森林或苔蘚之下，它對應了我那段心靈的感受。」陳蔚說明。

「死亡」的題材，在她作品中反覆出現。「死亡是種生命極致的美。」談起這個題材時，陳蔚還是很堅定地如此回答。死後的身體在她看來是一種極致，包括動物，以及枯萎的植物，這種生命的極致在

陳蔚　成灰　2010　水彩　18×24cm

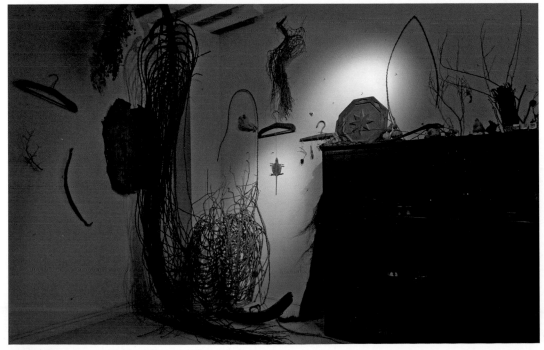

陳蔚的收集。

陳蔚　馬　2010　紙本油畫

她看來也是另一種開始。

在2007年至2009年，陳蔚認為是她調整自己的時期。情緒比較糾結，那段時期的作品也出現了特別多的線。既纏繞，也是一種牽制。她認為，它們是「揮之不去的粘連，天性中的自然，具有兩面性。」

「藝術是一個重要的途徑，它讓我內心得到一種平靜和安撫，是很強大的鎮定劑。」陳蔚在訪談中提到，從2005年至今，她的生活及創作經歷了幾個轉折，「無論畫畫，做手工，動手過程最能讓我平靜而滿足。」她說。

我就是鳥

相對於死亡與糾結，鳥在陳蔚的作品中突顯的是怡然自得的想像。

在2011年，陳蔚先後展出了〈等待一隻鳥的甦醒〉及〈一隻鳥講過的語言〉，「我就是那隻鳥，一隻傻鳥在講自己的故事。」陳蔚說道。透過藝術，她期望喚醒自身一部分自我，也對於過去的自己進行一次梳理。「因為視覺思維過於發達，抽象思考能力較弱，我的思維常在混沌中。直到2010年開始在做『清理』工作才開始一點點清醒過來。」陳蔚表示，她收撿、歸納自己的物品，清理自己的思維，從蛛絲馬跡中發現深埋的「自己」，從而發現自己未來的方向。

除了繪畫的主題，她創作時應用的舊物也有其特定性。像是廢紙盒、生銹的電器配件或是房屋上掉落的瓦，一堆別人眼中的廢棄物，「種類不限，唯一的要求是我覺得它『特殊』，具有特殊的美。」陳蔚說著，這些東西既是她的收藏，也是創作中可能應用的材料。「估計就是最簡單的舊物利用的樸素想法，我能看到這些所拾之物中除去功能性之外的『視覺純粹』──形態、色彩或肌理，再將它們再以自己手法再造或搭配出來。當然許多東西撿時並不知有何用，但撿了就是我的『寶』了。有些已存留很多年，只會等到屬於它的最佳位置時，我才會捨得去用它。」

從2005年第一次與張曉剛搭配展出，經歷七年時間，陳蔚從抒情式自語的學生時期，跨越一段面對現實生活與創

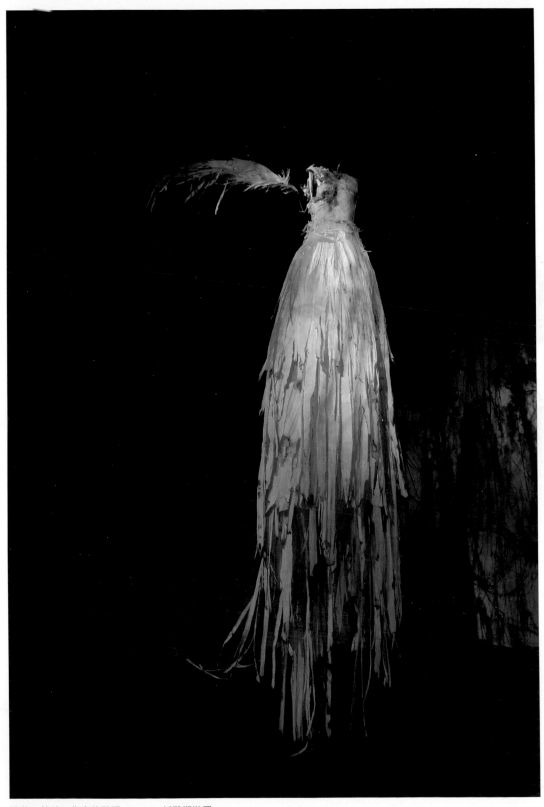

陳蔚　等待一隻鳥的甦醒　2011　紙雕塑裝置

陳蔚　密室　2011　布面油畫　20×18cm 　　◑ 陳蔚　隨風而逝　2007　布面油畫　200×102cm（山藝術文教基金會提供）

◑ 陳蔚工作室一角。
◑ 陳蔚　石榴　2007　紙本油畫　83×70cm

作理想的糾結期，也完成了自我的整理
反思。現在，她感覺更瞭解自己，也少了
對外部世界的困惑，在走出了自己的「小
我」世界後，進入了另一個新的階段。

陳蔚　兩只蘿蔔　2012　紙本油畫　53×38.5cm

告別童年，進入下一個創作階段
陳可

1978年生於四川通江的陳可，如今雖然距離童年歲月已有一段不短的時間，但在她的作品中，可愛的布偶、做為標誌性人物的小女孩，以及超現實場景的想像，卻都與童年有所聯繫。童年的記憶，與陳可期望表達自己在現實生活的心理狀態，融合於作品中，形象具有童趣，帶著超現實成分，情緒卻是相當地細膩且沈靜。

在2012年春季，為搭配繪本《和你在一起，永遠不孤單》的發表，陳可於北京今日美術館推出了一場同名的展覽，展出她為繪本創作的插畫數十幅。繪本中逾十萬字的敘述，清楚交代了陳可如何從一位愛畫畫的小女孩，變成一位專職藝術家的過程。對於這個大部頭的「回憶錄」，陳可笑言：「當初沒想到會耗時那麼久。一開始就覺得有趣。當初是出版社想要出年輕藝術家的繪本系列來談合作，我是第一個完成的。我曾萌生過作家夢，之前做畫冊時，也會寫一些感想，但要寫系統的東西，跟隨筆還是不同。我花了兩年多時間才完成，初稿有十六、七萬字之多。」在這些文字敘述中，童年生活的場景，甚至人物的動作、情緒都有細膩入微的描述，並搭配插圖呈現。

這段時間的文字工作，也讓陳可有機會可以將自己過去三十餘年的經歷重新梳理一次。幼年塗鴉的樂趣、到四川美院學習的歲月以及畢業後來到北京時面臨生活及工作的壓力狀態，那些情緒透過回憶又重新釋放出來。「當時剛做完一次個展，不知道該如何往下走，對之前的價值觀有種懷疑，自己也想靜一下，正好這個事情也是一個契機，剛開始時，一邊創作一邊寫，後來就整天寫。像是將過去梳理一次，就是態度釐清了。有段時間我不知道哪些事情更重要，有點迷失的感覺。寫完書後，比較清楚了，知道哪些是最根本支持我走下去的動力，哪些東西只是浮光略影。」陳可說道。

配合繪本《和你在一起，永遠不孤單》推出的展覽中，陳可特別提出了一件由三聯畫加上家具的裝置〈四平米——今日美術館〉，「這件作品代表一種告別。畫了這件作品後，就等於可以跟我的童年說再見了。就像是那本書，像是一個逗號，是前面一部分的結束，也是要開始下

○ 從「下一站，卡通嗎？」到「和你在一起，永遠不孤單」，陳可認為已經總結了一個階段，如今是一個新的階段開始。（本單元圖版提供／星空間）

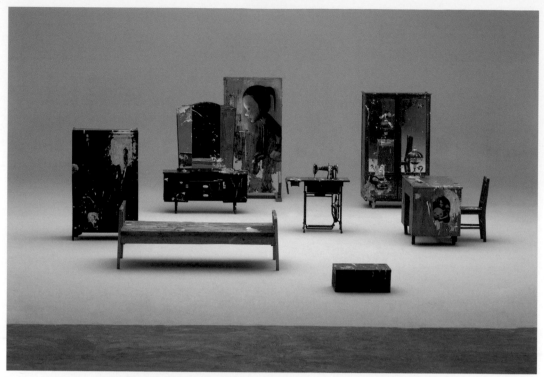

陳可　和你在一起，永遠不孤單　2007　家具、塑形膏、油畫顏料

一部分的準備。」她說。

人生的轉折點

陳可介紹，〈四平米——今日美術館〉描繪的是她記憶中舊時的房間，原本是三聯作規畫，展覽時考量空間關係，將其立體化呈現。

這件作品，沒有陳可以往作品中所表現的超現實感，畫面中的場景貼近現實。除了心態上的變化，陳可表示這件作品也反應了她近期對於壁畫的研究熱情。延續空間背景的三聯作，在她看來，如長卷般展開。在這個雅致的小房間中，承載著她的成長及自我。即將升格當媽媽的她，也以這件作品做為自己創作上的一個逗號，舊家具、童年記憶，在此做一個總結。「人生到了一個轉折的點，不可能永

遠活在那種世界裡，會有新的想法的創作衝動。」陳可笑道：「我並不想做一個懷舊的畫家。只是我對時間比較敏感。我覺得人在時間的變化、生命的短暫，這些東西比較吸引我。」

對於自己的創作方式，陳可表示不會做特別長期的計畫，只是找一個目前讓自己特別感興趣的方式或主題，然後投入精力，把它做完。

雖然對童年告別，但對於自己小時候喜愛的東西，並沒有完全放棄。像是刺繡，也是她創作中的一種應用。有一段時間，陳可對於材料研究特別狂熱，於是就嘗試將花布及刺繡帶入她的繪畫中。「我當時有個想法是：我不喜歡觀念，像是藝術是高高在上，特別菁英的東西；我覺得藝術對我來說，就是自己喜歡的，類似手

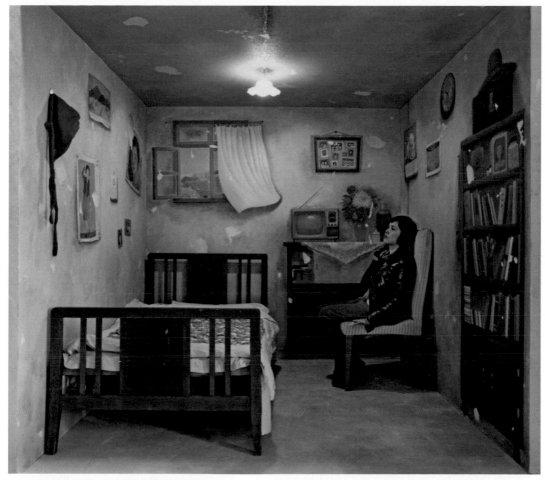

陳可與作品〈四平米——今日美術館〉。

工活的東西。我就是一個手工勞動者。創作的快樂就好像是我小時候繡一朵花，特別專注，沒有太多雜念，也沒有功利。讓我在一個事情裡得到了自由和快樂。所以我當時就把所謂高雅的藝術，與平凡的手工連結在一起。」她表示：「我覺得刺繡以後可能會繼續以一種間斷式形式出現。因為2008年就是做了許多實驗，現在用來信手拈來，可能有需要時會用上。」

卡通一族的定位

在四川美院待了十一年，一路從附中讀至研究所，陳可認為當時學校裡一些觀念新的年輕教師對自己的藝術創作有很重要的啟發；而印象派、超現實主義、梵谷及強·索德克（Jan Saudek）的創作，也對學生時期的她造成很大的影響。她在大學時期曾創作一批攝影作品，讓她開始受到外界關注，但由於「找不到往前推進的方式」，在研究所時期即以繪畫創作為主。

在2005年，陳可到北京參加的第一次展覽「下一站，卡通嗎？」，似乎很明確地標示了她身為卡通一族的身分。對於在創作上的卡通定位，陳可認為「我一直不覺得我挺卡通的。」但她不否認作品裡有某些成分類似卡通的形式，可能跟她小

陳可　仙人掌　2004　布面油畫　100×100cm

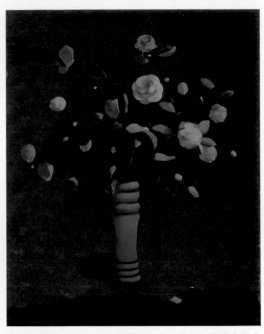

陳可　靜物　2008　油畫顏料、線、珠子、壓克力媒介劑、印花棉布　70×90cm

陳可　我不工作，就沒有自信和安全感　2008　油畫顏料線、壓克力媒介劑、印花棉布　130×100cm

陳可　花花世界　2005　布面油畫　100×100cm

時候看的動畫片及連環畫有關，它留下了視覺記憶。「但我還是不覺得我是卡通一族。我覺得卡通裡有些東西是挺有意思，如果我作品裡有這種特質，我不介意。卡通是一種亞文化，挺平民的，其實我還是挺喜歡。它沒有繁文縟節，沒有太多門檻，挺自由的。」陳可表示，「那種非得第一步怎樣，第二步怎樣的，讓人很煩。」

對於自己創作的畫面，陳可更願意以超現實主義來詮釋。她提到，在2003年至2005年之間，她的繪畫多以物件為主題，包括一株滴血的〈仙人掌〉、放大並改變細節的〈梳子〉以及〈沙發〉等，當時構思時完全憑直覺，就像超現實主義的方式，讓潛意識自己從筆下顯露出來。「但想表達一些東西沒表達出來。」

陳可　梳子　2003　布面油畫　100×100cm

她說。後來在雜誌上看到村上隆及奈良美智作品，得到很大的啟發，「覺得她們的作品特別貼近我，我想如果用人物來表達會更直接，就好像她是代你去表達的角色。這個小女孩形象，還是以我自己為雛形，像是青春期的白日夢，當時我想表達的也是這個時期的心理狀態。」陳可說明，「但無論是印象派、梵谷、奈良美智或村上隆，我覺得他們給我更多的影響是藝術家個人的榜樣，而不光是對他們作品

形式的喜愛。一件作品與人之間的關係最有意思，如果作品脫離了藝術家就不是那麼有意思了。」

另一種傳記式創作

陳可現階段的創作，已經不見那個以她為雛形的小女孩，而是選擇以墨西哥女藝術家弗里達‧卡洛（Frida Kahlo，1907－1954）為主角，透過為她繪製肖像、畫她的老公、畫她住的房子，去剖析

陳可　樣版間：一間自己的房間　2012　裝置

陳可　我　2009　布上油畫裱於木板　直徑100cm

陳可　晚餐　2010　布上油畫裱於木板　直徑200cm

這位藝術家。不是要透過她表達一種深刻的主題，而是想探討藝術和人的關係。

　　陳可表示，這個系列作品，現實性會更強，但也可能後續會有想像的東西出現。在作畫時，她會以一些照片為參考，也讀有關弗里達・卡洛的文字。「在創作

陳可　小E・帽子　2005　布面油畫　100×100cm

這批作品時，我是一個講述者，可能我講述的版本會跟別人有區別。」陳可說道，「也可能最後出來的結果，會跟我最初的設想差別挺大的，但這是我創作的方式，很難做清晰的規畫，更多的是作品引導我，而不是我去控制它。」

　　正處於人生及創作的一個轉折點的她，認為不同的年齡階段所關心的東西會改變，之前她更喜歡超現實的東西，但現在她更關心的是人性的思考。「我從來不覺得藝術家能對社會有多大貢獻，藝術家一直都是挺邊緣的，但是藝術家是有種穿透的力量，可以穿越時間，影響到某些人。藝術家就像是一支小蠟燭，點燃後，可以照亮一小方寸。」她說著，「從2005年來到北京後，因為作品會陸續出現在拍賣會上，很難逃脫被商業染指的命運。現在，我不是特別在意了。最重要的是我把作品做好，這是一個基礎，也是我唯一能做的，其餘我無能為力。」

影像是觀者與所觀之境的對應
董文勝

「對藝術創作來説，雙眼所見是遠遠不夠的，你必須挖掘心靈與物牽連的紐帶，才能賦予自我存在的意義。」董文勝如此表示。在他的攝影作品中，肉體上的傷痕是曾經癡狂的印記，骷髏頭上的孔洞是一種靜止的生命氣息，肆意而為的波瀾是恆定中的一股騷動；這些畫面不是做為真實事件的佐證，而是創作者藉以深入內心的途徑。

關於攝影，蘇珊‧桑塔格認為它的優勢在於它結合了兩種徹底相反的特色：「與生俱來」的客觀性，以及必然存在的個人觀點。董文勝的攝影作品中，以現實為本的客觀性清晰可見，而它表達出的身體欲望、痛苦及精神的流放，沈靜卻帶有一絲侵略感地表露於肉體及物象之中。在近幾年的創作歷程中，董文勝作品觸及的問題從青春期遺留的困惑，轉化為對生命有感的悟，那種直接面向的衝擊感也逐漸隱遁於水影光動中。

董文勝出生於1970年，1991年畢業於常州技術師範學院工美系，現工作及生活於江蘇常州。江南老城的園林景致，曾經是他探究傳統美學的一個地理與精神場域，混合著他的情感及記憶。開始攝影創作後，他逐漸將注意力轉移至園中的山石，以山石所引發的情感，帶出他對於生命、時間及記憶的思想。在他近期創作的「波瀾恣意」系列，將他作品中經常出現的水，提升為創作的主題，並透過他自己身體的介入，將他的內心與自然碰撞的痕跡記錄於膠片中。

平和之中的異常

董文勝的攝影創作始於1997年。在1991年於師範學院畢業之初，他一度以油畫為創作媒材。「剛開始做攝影是為了要有份收入，想畫畫，但不願在單位待著。一開始做的是商業攝影。」董文勝説道。1995年，他到北京參加油畫展後，回到畫室感覺有些停頓，到了1997年就開始以攝影為創作。但一開始他只是將攝影當作一個媒材，逐漸深入後，攝影的表現力開闊了他的視野及思想。他提到，當時讓他觸動極大的一張照片，是拍攝克萊因（Yves Klein）行為藝術〈空中的畫家躍入空無〉的畫面。

在1998年，董文勝拍攝的是人們身上的煙疤、刺青及割腕痕跡，拍攝的對象都是他生活中的朋友。「我不是個具有紀實攝影素質的人，我拍的這些人，不是表現這個群體，而是表現一個人內心深處。」董文勝表示。在這段時期，他藉由攝影表現的議題多是圍繞於青春期男女

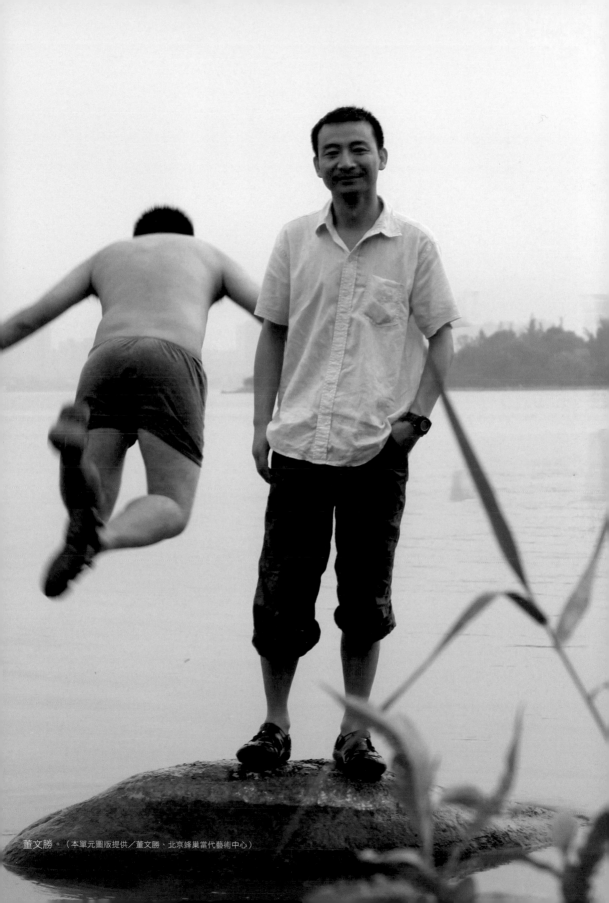

董文勝。（本單元圖版提供／董文勝、北京蜂巢當代藝術中心）

董文勝　梅雨　2003　錄像（4分30秒）

的情感、創傷及煩惱。2003年，董文勝拍攝了幾部以節氣為名的短片，包括〈小暑〉、〈梅雨〉及〈驚蟄〉。對於這三部作品，策展人朱朱曾評論道：「〈小暑〉，表現男孩的白日遺精，結尾處鏡頭凝定在內褲的濕漬。〈梅雨〉採用了更為陰性的視角，選擇了梅雨這一最具江南特性的時節來反襯一個幽獨少女的生命騷動，高潮仍在結尾處，視點從老城的街巷返回至園林，血從這個少女的大腿之間如同雨滴般淌流，消溶到池塘之中，彷彿在述說沉悶陰鬱的現實與內心欲望之間的爭鬥——這種『小暴力』屬於精緻而頹廢的江南傳統敘事之中故意製作出的那樣一種

驚悚效果，受壓抑的生命能量無法找到真正的出口，轉而在內部尋求了矯飾，以致盤繞為一種既自戀又自虐的心理狀態，由此達成的是一種近於譫妄的快感，而他對於這種病態的迷戀和反思式的告別，則表現在了〈驚蟄〉之中：自縊者猶自在枯樹上先行佈設下繁花如錦的假相，好讓自己『死得其所』，矯飾在此被推到了一個極致。」

當這種「矯飾」及糾結的心理狀態逐漸沈澱淨盡，鏡頭也轉向了自然中沈靜的一隅。在2007年，董文勝以人體手骨與山石拍攝了〈一拳五嶽Ⅰ〉後，陸續又以骷髏拍攝了一系列以自然、生命與傳統

董文勝　花園裡的男人　2006　攝影　60×180cm

董文勝　201205　2012　銀鹽紙基　40×40cm（畫面），60×50cm（紙張）

為線索的作品。在他眼中,山石的姿態與骨骼結構相似,兩者皆承載了一段生命歷程,生存意識即反映於生長的姿態,卻是一種寂靜自在。他將花草植入骷髏中,讓它自然生長,最後拍攝的〈本尊〉、〈腦結石〉等作品,將自然、生命、審美及想像等融合於一個「盆景」之中。

　　談及骷髏與他作品的結合,董文勝表示:「我們不談它究竟代表什麼,但一個物件肯定會帶著它的意義。它代表著我對自己的挑戰。我從小就非常害怕骷髏,初中開始學素描時,曾經在野外撿到過一個骷髏,當時有點想擁有它,但又不敢,就把它埋在一個地方。但後來也沒有再去挖掘。到了1991年去青海玩時,曾經又買過一個頭蓋骨,當時買的那塊非常好,四邊包銀,中間還刻字。那時侯還是不太敢完全擁有它,後來還是用它換了別的東西。到現在的年齡,就完全不怕了,覺得它就是一個物件。」在2007年至2009年期間,他主要就以骷髏做為畫面的主體。到了2009年,董文勝又以太湖石做為思想的載體,拍攝了〈石沉記〉及〈馱峰尋鄉〉。近期創作的「波瀾恣意」系列,不再只是拍攝,而是讓自己進入了鏡頭下的場域。

董文勝　一拳五嶽 I　2007　攝影　100×120cm

董文勝　本尊　2007　攝影　100×120cm

董文勝　馱峰尋鄉　2009　錄像（8分20秒）

自我意識的介入

　　拍攝「波瀾恣意」系列時，董文勝將自己投身於大自然之中，他到普陀山、南京長江大橋及楠溪江一帶覓景，在水岸來回奔跑並揮動著光筆，透過長時間曝光完成拍攝。光筆移動時留下的痕跡，像是波浪般起伏延續，它是平靜水面上的異常之景，也是因為他的介入所形成的痕跡。

　　董文勝說道，在拍攝過程中，他一個人在水面前，專注於一個反覆的動作，自然會進入一種「放空」的狀態。在過程中，他看不到鏡頭下所捕捉的畫面，他的注意力就在於他的身體與他所處環境的關係。這個過程讓他感受到一種類似宗教的儀式感，當那些激昂、焦慮的心緒經滲礪而澄澈，達成了禪家所謂的悟。

　　在董文勝於2013年個展「泛銀的記憶」中，還展出了一系列照片，拍攝的是一只拿著佛珠的手。董文勝表示，這個系列於2009年開始，在2011年又延續拍攝。他拍攝的八件作品中的手，都是朋友的手，是「假的」。他所說的「假」，是手與佛珠之間的關係。照片中，拿著佛珠的手擺出佛教裡特定手勢，比如施無畏、轉法輪，每個手勢在佛教文化中都是有一定含意，畫面也有種直觀的宗教感，但實際又包容了每個人於生活的不同感悟。「實際手是挺有趣的，就像一個人所選的特定符號。作品中的手都是有受過傷的，所以它就指向了另一個層面，不再只是一個宗教手勢。肉體是能顯現的表象，我用它來表現其他問題。」董文勝表示。

　　「泛銀的記憶」展出的作品，有一部分是董文勝挑選以往拍攝的作品，又加上顏色，將銀鹽照片（感光照片）及暗房沖洗的手工感重新帶入創作中。這個過程可以視為一個新的創作，一種轉化，最後呈現出來的結果與最初拍攝的設想不同。例如，他所拍攝的〈199703〉

董文勝　皈依者no.1　2009　攝影　120×100cm

董文勝　201317　2013　銀鹽紙基、手繪上色
53×43cm（畫面），60×50cm（紙張）

及〈199704〉，當時的拍攝只為最後截取的畫面，但現在他讓拍攝時用上的夾子及手，這些原本被視為幕後的景物，最終一併出現於畫面之中。

　　對於自己在創作中階段性的變化，董文勝認為，它與自己選擇的題材有關，也與心境有關。重新使用銀鹽照片及暗房沖洗，不是追求復古，是因為他覺得自己可以控制最後的成像，讓他有很大的自由度。

　　「重新開始做暗房，也是有個契機。因為我想來北京，但我來幹什麼呢？得給自己找個事吧。於是就做了一間暗房，這樣我每次來北京都有事做。暗房事情挺瑣碎的，做起來還挺忙。」董文勝笑道。雖然他選擇在江蘇常州生活及創作，但每年

會有一段時間到各地走動，在北京設置的暗房可以提供他一個不同的創作場域。

　　董文勝的攝影作品將自身與自然、存在與迷失、恆在與片刻的探究連綴為線性的發展，他選擇的題材與他表現的畫面，投射出一種文藝的哀思，觀者也能從他作品中感受到陰鬱、敏感、頹唐的特質。他對於世界的感知揉和了幻覺與想像，試圖將自己的存在意識融入那個原本交錯的關係之中，完成個人於美學上的追求。

　　董文勝笑道，成為一位文學家是他在青春期曾懷抱的夢想，但因為「虛榮」，他在高中時期的後半段就轉向了繪畫。「喜歡文學就是自己讀，但開始畫畫就不斷獲得別人的誇獎。純粹因為虛榮，慢慢就轉向繪

董文勝　199703　2012　銀鹽紙基、手繪上色　40×40cm（畫面），60×50cm（紙張）

畫。」他說道。一直以來，他對於文學還是
很有興趣，現在也看看書，但讀的書很雜，
不全是文學著作。「我覺得藝術家有兩種特
質，一種純粹天才型，他不需要做過多的思
考，他有天生的直覺，可以敏銳地把握在點

上；有一種是要找、要讀、要看，他已經成
為慣性，不是特意為創作去找。我肯定屬於
後者。文學對我，未必是啟發，你需要它，
不是因為它對你的創作有幫助。」董文勝表
示。

加深視覺感知的圖像飛蚊症

郭偉

似蚊子肆意竄飛後留下的斑漬，像是郭偉在畫作上的獨特簽名。對於這些顯現於特定圖像上的飛蚊症，郭偉認為：「它就像是在你眼前有根線，你知道它肯定不會傷害你，但你老想把它弄掉；生活上總是會有這類的東西，它對你並不是直接的傷害，但卻構成一種干擾。」這種干擾，與圖像本身的現實性產生了矛盾，但也讓人不得不多做停頓來觀看。

出生於1960年的郭偉，1989年畢業於四川美院版畫系。在上世紀 '90年代，郭偉多以身邊的人物及生活瑣事入畫，將一個真實的東西抽離，再將其安排於他自己安排的情節中。「比如說，我經常把一個牆角做為一個舞台，然後將不同時空出現的人放在一起，組合在一起，感覺具有關係又非常陌生，有種怪誕戲劇的關係。」郭偉表示。在他於2011年推出的個展「抽離」，十二件做為一個系列展出的作品，則是他將身邊人物的觀察延伸至現實生活事件而創作。他利用從網路上找尋到的圖像，以自己的理解再現這個現場，主觀意識與客觀事實揉合，創作出一種第二手的真實。

介於真實與不真實

郭偉表示，這一系列十二張的新作，是根據德拉克洛瓦的作品〈薩丹納帕路斯之死〉而衍生，他期望藉此重新審視浪漫主義。沒有詩意的淒美與悲壯，是以刺激視覺、干擾心理的圖像，讓觀眾以不同角度觀看這些已為現代人所熟悉的殺戮與情色。

這些圖像包括二戰戰事、爆炸與動亂、狩獵的動物屍體及AV女優雜處的場景，還有一隻仰視的狗。「有人說貓，有人說狗，其實這不重要，重要的是它的仰視，很無奈，像一個旁觀者，沒有能力去改變這些東西。」郭偉說道。他將久遠的東西與現代的東西放在一個平面呈現，讓人分不清事件具體的年代，或者是人工形成，或者真實發生。

在真實與不真實之間的體會，正如同網路圖像予人的感受。而郭偉從網路上搜索並選擇圖片，使其在主觀意識運作下以另一種形式出現。「就好像我拿了一本字典給你，你把它裡面的字擷取出來，合成一部作品，可能是一本小說。圖像本身只是字典裡的單字，你選擇這個、選擇那個，就構成了你所需要的東西。」郭偉如此形容。

此外，郭偉對於這十二張新作的命名也有別於以往作品多是以系列命名，此次他刻意讓每件作品有一個名稱，像是以伊

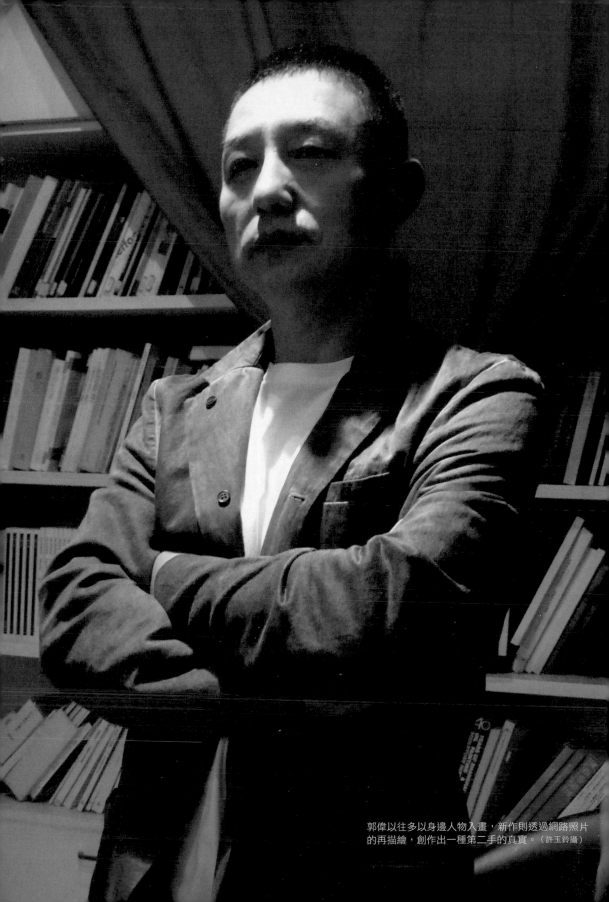

郭偉以往多以身邊人物入畫，新作則透過網路照片的再描繪，創作出一種第二手的真實。（許玉鈴攝）

郭偉　席夢絲　2011　布面壓克力　200×180cm（本單元圖版提供／郭偉、K空間）

拉克戰爭為主題的〈席夢絲〉，將普遍的
聯想與現實場景聯繫在一起，但想到的、
看到的卻未必切合實際。

再描繪過程的轉化

　　郭偉早期的人物畫像，是從真實的時
代背景抽離，又在一個奇特的空間組合，

而他以網路場景照片為本的新作又改以分
色處理的手法，削弱了場景的現實感，像
是恍惚的記憶浮現。藝術家將其視為視覺
與趣味的變化，他透過圖像提供了讓人去
感受及想像的場景，其中感受因人而異。

　　針對郭偉在「抽離」個展中的作品，
藝評家皮力在文章中提到：「雖然以往也

郭偉
手抄本
2010
布面壓克力
80×100cm

郭偉
浮雲
2011
布面壓克力
150×200cm

郭偉　入水　1995　布面油畫　150×130cm

郭偉　蚊子與飛蛾no.7　1999　布面壓克力　200×180cm

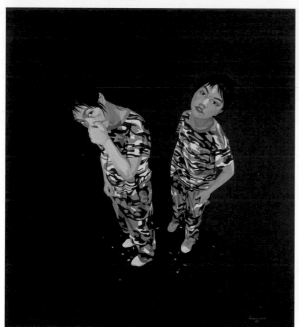

郭偉　迷彩裝　2007　布面油畫　200×180cm

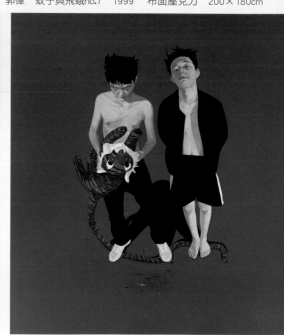

郭偉　長尾虎　2006　布面油畫　200×180cm

廣泛地使用照片做為創作的輔助，但是這次郭偉所強化的是對於照片的再描繪，即對於照片的描繪。」透過再描繪的過程，郭偉融入了自己面對生活的感受，他運用分色的方式來手工處理它們，是對這些殘酷而性感世界的圖像的手工分色，藉以選擇它「顯現」的程度。而黑、白、灰及紅色的大量運用，也讓這些圖像傳遞出不同

郭偉　仰視　2011　布面壓克力　50×80cm

的冷靜、抽離及怪異感。這些取自各場景的片段，出現於同樣模式的白色畫框下，像是讓觀者透過一個固定模式的視窗，再次觀看外面的世界。

　　網路圖像的介入，讓人們對於圖像的感受力及藝術家的創作思維產生變化。「因為選擇的東西與思考的東西都不同了。」郭偉表示。以往多以人物為主題入畫的他，在新作中將那些讓他感受特別強烈的照片的細節及記實性消解。「我現在對凹凸、肌理不是很在乎。實際上，我以前的繪畫也不是以寫實為目的。我對具象的東西感興趣，對寫實不感興趣。而抽象的東西不適合我。」郭偉如此說明。

從視覺傳至心理的干擾

　　郭偉創作標誌之一、像飛蚊症般干擾

觀者視覺的黑點及斑漬，在新作中顯現出一種破壞性的美感，從畫面延伸至白色畫框，在透著血腥氣氛的場景及雪白華麗的框架上留下印記。

　　「大概在大學剛畢業不久，就有這種畫痕出現，像皮膚的破壞，我覺得它不是存在畫面上的東西，而是視覺上的干擾，當你看到這個東西，感覺有一道畫痕，它跟畫面好像沒有關係，但在你心裡產生了一種干擾，是從視覺傳達到心理的干擾。我以前想把它取名為蒼蠅，但感覺蒼蠅太噁心，就是說蚊蟲，像飛蚊症似的。」郭偉表示，這種黑色的痕跡在他早期畫作中即出現，但一度消失，「因為有些人看到後也去做這種東西，如果有別人去做，我就不想去試。我想，難道我不這樣畫就不能畫畫了嗎？當別人不用了，我覺得那對

郭偉　街頭　2010　布面壓克力　200×180cm

我還有用，我就把它撿回來」。

　　自四川美院畢業後，郭偉一直待在成都，如今亦將工作室設立於成都藍頂藝術區。他的人物畫像在上世紀'90年代，形成一個特殊的標記，在1992年香港「後89中國新藝術展」及首屆廣州雙年展展出作品後，持續於中國及海外推出個展。「這輩子的理想並不是成為梵谷或畢

卡索，還是想著這輩子可以一直做我喜歡的事情，一直畫畫。」郭偉回想自己早期一邊幫別人畫廣告，賺得一點錢，支撐自己創作的開支。「如果不能維持正常的生活，可能就得放棄理想，這是很殘酷的。以前別人買畫布，可能就買五米布，但我一買就是五十米、一百米，就深怕以後沒有錢買了。就是這樣的心態。」他笑說。

郭偉　轟　2011　布面壓克力　40×60cm

郭偉　夜　2010　布面壓克力　80×100cm

摺疊之間，反映人生歷練
郭劍

「人的一生最初就像是一張白紙，而人生的歷練就是就像是一張紙經過摺疊，每一次的轉折都會留下一道痕跡。」郭劍表示。在他的創作中，「摺紙」是一個重要元素，也是他在創作歷程中表現自我風格的一個關鍵。他將摺紙的概念融入畫作中，畫一般人熟悉的摺紙形象，也畫想像中可能出現的摺紙形象，「一張紙摺成一個具象的紙鶴，它是一個形狀，把它揉成一團，它也是一個形狀。人的一生走到終點，最後總會有一個成型的樣子。」郭劍如此說道。

在郭劍的畫作中，無論是一匹黑馬、一朵玫瑰或是一把槍，擁有的是同樣單純的本質，經歷摺疊過程塑造出最終形體。除了具體形象所透露的訊息，從畫面的細節中，還有許多值得推敲的言外之意。

模擬與重構

郭劍，1982年出生於河北，2005年畢業於西安美術學院油畫系。對於郭劍的作品，策展人趙力認為：「『摺紙』所達成的結果是某種『模擬』，直接對應的是後現代的社會文化語境，一方面將現實不斷經過『戲仿』而成為光怪陸離的後現代社會的縮影；一方面將現實、記憶壓縮為同一空間，令意義在此再生與重構。」

在畫面上，郭劍以光影效果強調紙張表面經歷摺疊動作後所留下的痕跡。這些痕跡在他看來如同人生經歷讀書、工作與挫折後留下的印記，「痕跡一旦形成就無法抹平，永遠也回不到過去的樣子。」郭劍說道。這些痕跡記錄了過程中的艱辛，最終在一個整體中逕自散發著光彩。「我畫的時候不是將它當作一個具象的東西去描繪，我是在畫一些摺痕，而最後這些摺痕會形成一個具象的形狀。」他表示。

郭劍回憶道，他最初嘗試將「摺紙」題材帶入畫作中，畫的是自己順手摺的紙鶴及紙船。在2009年完成兩張畫作後，又接著畫自己當時進行中的「胡桃夾子」系列創作。「當時覺得這個系列還有很多話要說。」郭劍表示。那段時間，他剛從西安來到北京，並在宋莊設立工作室，創作主軸還是延續他畢業後開始創作的「胡桃夾子」系列，畫面中的人物形象偏向卡漫風格，呈現的是一個帶有童趣及異想的世界。到北京不久後，郭劍開始嘗試「寶麗來」（Polaroid）系列創作，以一個玩偶的形象做為畫面的主體，並將他生活中的場景與當時的情緒融入創作中。「我平時喜歡玩相機，特別是像是寶麗來這種即拍即得的相機。我覺得它與繪畫有所聯繫，兩者都是一次成像，也不能再沖洗，有它

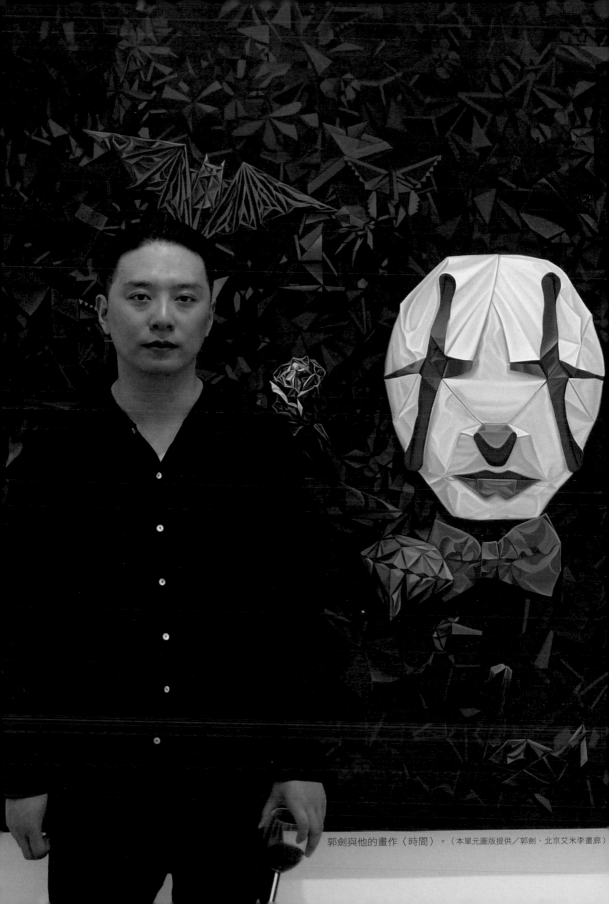

郭劍與他的畫作〈時間〉。（本單元圖版提供／郭劍、北京艾米李畫廊）

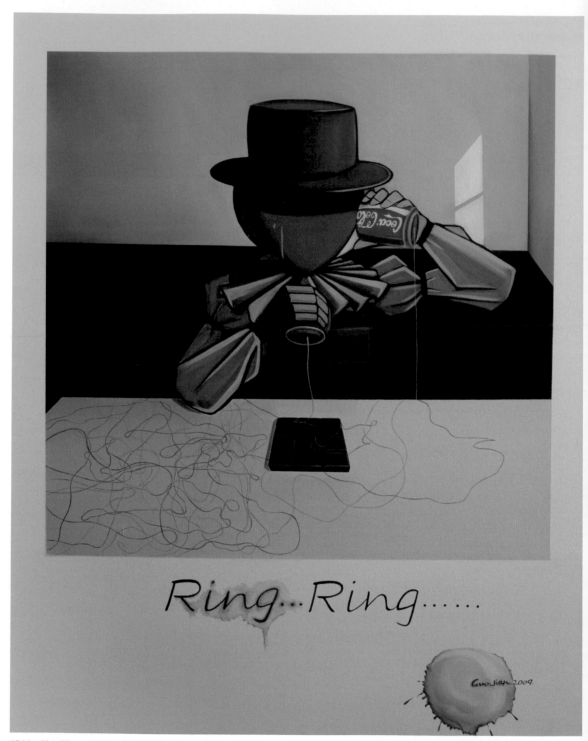

郭劍　鈴…鈴…　2009　布面油畫　100×80cm

郭劍　糖果　2010　布面油畫　100×80cm

郭劍　等待　2009　布面油畫　100×80cm

材帶入畫作中。「開始畫『摺紙』時，畫得很安靜，感覺很放鬆。」郭劍表示。最初畫「胡桃夾子」與「寶麗來」系列時，他還是帶著私人的情緒來創作；但面對「摺紙」時，他將更多注意力放在它的摺痕與造型，主觀意識與個人情緒慢慢退到畫布之後。

摺紙的趣味在於它可以簡單如遊戲，也可以透過精密測量掌握造型。對於郭劍而言，摺紙既是一種帶有童年記憶的樂趣，也是「模擬」現實的方式。

的唯一性。我畫的『寶麗來』系列，就是記錄一些我自己的故事或是我想要畫的畫面，其中有一部分場景是寶麗來相機拍不出來的。」郭劍表示。

從西安到北京，郭劍首先感受到的是與妻子分隔兩地的思念及孤單，心境的變化也反應於他當時的創作中。「可能因為我這個人比較自我，到北京開始職業畫家生涯後，並沒有慘烈的生活感受，也不需要直接面對生活中的柴米油鹽，反倒更關注於自身的感受。所以當時畫的還是比較抒情的創作」郭劍說道。

手槍和玫瑰

在2011年，郭劍再次將「摺紙」題

郭劍近兩年的「摺紙」系列創作，面具、兔子、大象、甲蟲等形象一一躍上畫布。在創作時，郭劍或者先用紙摺出造型，或者先畫草圖，加入一些想像，再於畫布上呈現。一般可知的摺紙形象，已經有共識性包容於其中；沒有辦法具體以紙摺出的形象，有一部分是對應畫家自身的感受，帶入摺紙的概念加以轉化。在畫面中，郭劍選擇以單純的背景與光影處理突顯單一的形象，有一部分還保留了摺紙的趣味性，有一部分則是嘗試從色彩等細節中表現出與現實相異的衝突感。

摺紙的手工感與它的傳統寓意，經過繪畫的轉化，可能給人不同的觀感。「比

郭劍　黑天鵝　2011　布面油畫　60×50cm

郭劍　黑馬　2012　布面油畫　60×50cm

郭劍　暗夜玫瑰　2012　布面油畫　60×50cm

郭劍　槍　2012　布面油畫　60×50cm

郭劍　異形　2013　布面油畫　28.5×61cm

郭劍　小象　2011　布面油畫　100×100cm

郭劍　飛馬　2011　布面油畫　100×100cm

如我畫一只紙鶴，在畫面上選用的顏色不同，想表達的東西也不同。大家慣常地認為摺紙鶴就是代表祈福，很少人會選黑色的紙去摺紙鶴。」郭劍表示。即使是同樣的形象，因為顏色不同，意涵也不同。此外，有些形象在他的畫面中是相對而生，例如手槍與玫瑰，黑天鵝與黑馬，黑暗、神秘卻又美麗，在直觀的形象之外，觀眾從畫面中得到的感受也會因自身不同的理解而相異。

在近兩三年，郭劍將創作重點都放在「摺紙」系列，目前已完成二十餘張畫作。「現在等於是在走2009年沒做完的事情。」他表示，接下來的一兩年時間仍將持續「摺紙」系創作，但在材料上可能會有些變化。

我苦心思索的或許正是他人無視的
胡曉媛

在展廳中，一部看似無內容的「白屏」錄像，一部微距鏡頭拍攝下，看不出是為何物或何場景的三屏錄像，再加上一部像是沒擺好的放映機，整體搭配了一個「根處無果」的展覽名稱。這其中有很多細節值得思索，它像是一個隱語，要揭謎得耗費些心思推理及猜臆。不過，它有一個很明確的提示，就是「胡曉媛」這個名字。

知道這些是胡曉媛的作品，可能已經解答了一大部分，並也侷限了一部分臆測的發展。對於這些作品的發想、創作過程及內容，胡曉媛不帶懸念地詳述，她說道：「我提供的是我觀看世界或理解這個世界的角度。當然，作品裡也透射出我的立場。」然而這個角度觀看所得也僅是現實的局部。在這個從隱到顯的過程，藝術家讓觀眾感受到：「你看到的景象和真實的距離，可能比你想像的意識空間更遙遠得多。」

藝術家解說了她作品的創作背景。但「根處無果」？「跟所謂表述有關。沒這個詞，是我自己想的。」胡曉媛笑道，「這裡投射出一點禪的意味。有很多東西是當你深入到某一個極限的點時，反而看不到整體。但這個點可能對於那個結果是非常重要的環節。」

胡曉媛，1977年出生，2002年畢業於中央美院。她於2006年在中國嶄露頭角，在2007年受邀參展第十二屆卡塞爾文件展而受到廣泛關注。談起自己的創作，胡曉媛認為她在2007年之前的作品，更像是在寫小說，裡面可能有某些異想的成分，是可以觸動自己的。但現在，她更喜歡看看別人如何觀看這個世界，並且在作品中平靜地表述自己的觀察。「我做的這些東西，花了莫大的精神，最後是將所有的東西隱藏在背後。這是我想做的方式，至於別人能否進入這種方式，我控制不了。」她說道。

自己的身體與創作

在胡曉媛的作品中，對於材質的掌握及應用顯露其獨特性。「我覺得可能因為我性格裡有著對材質敏感的特質。有些東西可能我看到後，會產生別人沒有的興趣。這些興趣可能會直接跟我個人意識裡的指向性有關連，雖然可能當時不會很清晰地知道到底要用在什麼地方。」胡曉媛說道。而讓她感興趣而收集的東西，包括自己及家人的頭髮、蛇的褪皮以及一般所謂舊物及廢料等。

她收集的這些東西，與特定個體及特定的時間段有所聯繫，它們留有使用者接

胡曉媛於北京的工作室。（許玉鈴攝）

胡曉媛　這101.92建築平方米　2005-2006　頭髮、木頭、牆面塗料、樹脂　110×113cm
（本單元圖版提供／胡曉媛、北京公社）

觸或消耗的痕跡，以及時間留下的印記。而最初讓胡曉媛應用於創作中的收集物，是自然脫落的頭髮。「我日常打掃時，對於床上沾的頭髮比較厭惡，當時是因為很挑剔才去撿起它。但後來卻有種想要將它們留著的想法。」胡曉媛回憶道，她從央美畢業後，決定留在北京，隨後她父母也將東北老房子賣了，跟著搬過來。「當時我在北京住的那間房子的建築面積是101.92平方米，在這個房子裡住了我父母、我、仇曉飛、我弟及他女友。」她說道。當時，她無意識地收集了這間屋子的居住者，包括人與狗的毛髮。在2005年

至2006年期間，她嘗試將這些收集得來的毛髮植入樹脂中，並用實木做了一個心形的框。「一開始我是因為厭惡這些東西，想把它們撿乾淨了，但是在撿的過程中又變了想法。最後我選擇一個心形，並且用了粉色，感覺相對柔軟並溫暖，但裡面的東西又特別的亂。有些對於緊密情感關係的感受。」胡曉媛表示。這件作品，她將其命名為〈這101.92建築平方米〉。

胡曉媛回憶道，在2005、2006年期間，她的狀態並不是很好。「可能因為剛畢業，有表達的慾望，但找不到合適的出口。」她說，當時她的生活沒什麼娛樂，

胡曉媛　送不出去的信物　2005-2006　頭髮、白綾、手繡

常常與她當時男友仇曉飛消耗幾個小時坐在公車上。「我倆的娛樂項目是從這個地方的公車站上車，一路搭到另一個終點站。可能一個晚上就花三四個小時在路上。我倆搭車時可能不說話，甚至不坐在一起。」胡曉媛說道，她之前有想過要用身體的一部分去創作，但想的過程總是很長。最後就是在搭公車時決定了，要用自己的頭髮來創作。胡曉媛笑道，自己當時頭髮很長，又比較愛折騰，常常將頭髮拉直後又燙、燙了又染，染了亂七八糟的顏色。後來她將頭髮全扎在頭頂，自己用剃刀沿著頭皮剃下頭髮。「這個過程有排他性，沒讓仇曉飛幫忙。」她說道。後續，她又花了近兩個月時間整理這些頭髮，按粗細及顏色分類，整理成一束一束的線。

她用這些頭髮為線，繡了十組圖樣。兩件為一組，其中一件是她按自己想像描繪出來的情愛關係圖樣，像是鴛鴦戲水、

並蒂蓮；另外一件則是她自己身體的局部，像是她的一根手指頭。「當時我在公車上想到這件作品，自己想的時候都哭了，題目在那一瞬間就想好了，就是〈送不出去的信物〉。現在聽起來可能挺文的，但當時是我在經驗期的階段，需要有情感的表述。」胡曉媛表示。

參與文件展的經歷

這組〈送不出去的信物〉，於2007年參展第十二屆卡塞爾文件展。胡曉媛表示：「當時文件展工作人員害怕觀眾去拉扯垂著的頭髮，在展示時，製作了玻璃櫃來陳設。但我當時認為即便破壞也是沒有關係的，我覺得線的那種脆弱的感覺，不是你掩飾就能控制住的。最終呈現的方式我個人不是很滿意，但協調後我妥協了。」

同時參展文件展的還有她2004年創

胡曉媛　作品〈送不出去的信物〉於第十二屆卡塞爾文件展展出現場。

胡曉媛　我的　2004　盲文聖經、水色　31.5×24.5cm

胡曉媛　我的　2004　盲文聖經、水色　31.5×24.5cm

作的〈我的〉。這件作品，她用了三冊盲人聖經，在聖經上畫了將近兩百張畫；其中一冊畫的是跟吃有關的圖，一冊是畫跟住有關的圖，還有一冊畫的是跟性有關的圖。她以自己祖母、母親及自身物件為材創作的〈那時光〉，也在該屆文件展展出。

「在那段時間有某種自我保護的狀態，對於那些物品不光是敏感，可能還帶有依戀。我現在用的東西可能有這些體現，但已經與以往不同。」胡曉媛表示：「在2007、2008年之前，我大部分的表述都和我的經驗及個人情感經歷有緊密的聯繫。我覺得那個時候，不能說青澀，但就比較以個體為中心。後續身體及心理狀態都有些變

化，表述內容也相對寬泛些。我不排除女性藝術家的身分，因為這是與生俱來的。但我希望作品更多的是以人的視角，而不是以身分的視角來表達一些問題。」

存在的印記與觀看

胡曉媛近兩三年持續創作的「木」系列，慢慢地表現出她對於「空」的概念的思考。這個系列，她以原為廢料的木頭為材，在木頭外繃上一層半透明的綃，用墨在綃上描畫木紋，然後將畫好的綃取下，用白漆刷過木材，再將畫好的綃繃在木材上。這個過程消耗她極多的時間及精力，但結果卻是不易察覺的。

「之前有人來工作室，問我最近做了什麼新作品？新作品在哪？我看著他，他就站在新作品旁邊。」胡曉媛說著：「他們在尋找什麼？我又在幹什麼？我做的東西跟他們要尋找的東西到底有什麼差異？差異在哪？」這個點的思考，讓她的後續的創作愈加隱晦而費解。

例如，她那件像是「白屏」的錄像作品。觀眾看到的是一個緩慢進行微弱光影變化的白色影像，而實際拍攝過程，卻是胡曉媛揹著一塊特製的紙板，爬上她工作室裡的白屏，在上面移動。「當時有兩個機位，一個是在正面，一個是在側面，如果你看到側面的機位拍攝的片子就會明白這是什麼。但是我就是不讓你看到這是什麼。我當時想著，很多事跟你觀看的角度有關。現在的觀眾特別理所當然地就要知道一切，我覺得能不能不是這樣？能不能讓你是需要去選擇觀看的角度才能知道？

胡曉媛　那時光 I（我）　2006　私人生活物品、紗、線
460×115cm

胡曉媛 2012年十月於北京公社展出「根處無果」現場。

🔵 胡曉媛 木 2009-2010 木、墨、絹、白漆 尺寸可變

其實無論是架在正面的機位，或者架在側面的機位，看到的都是局部。」胡曉媛說道，她現在創作思考的是：有沒有可能在與別人不同的狀態，有這樣的東西存在的位子及角度？「我不愛吃方便麵（泡麵），我也不提供方便麵。可能我提供的是白水煮菜的東西。無論你選擇或不選擇，白水煮菜這樣東西都是存在的。我每天都鍛鍊身體，因為以我這種表述方式，我需要活很久（笑）。」她說道。

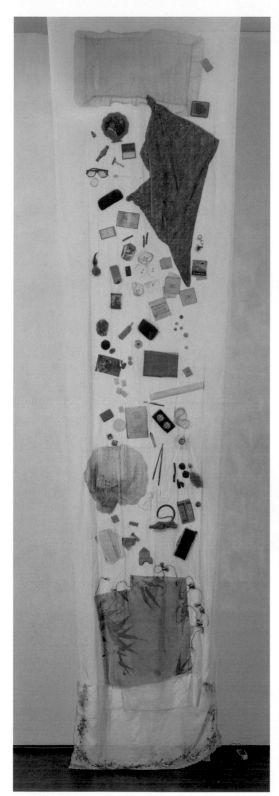

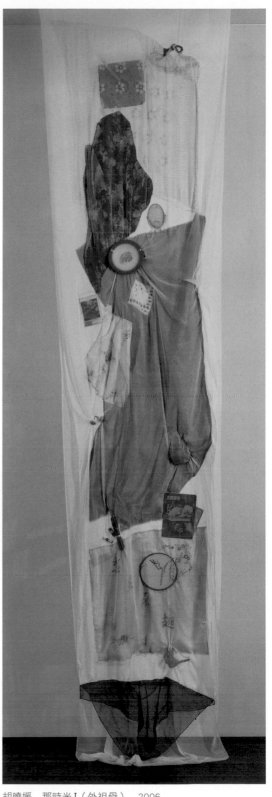

胡曉媛　那時光Ⅰ（母親）　2006
私人生活物品、紗、線　460×115cm

胡曉媛　那時光Ⅰ（外祖母）　2006
私人生活物品、紗、線　460×115cm

藝術的探索根植於傳統

郝量

郝量的畫作，初視有古意，細看卻有種新奇怪誕之趣。他筆下的物態造型看似精細描繪，卻不盡是真實的摹寫，而是借現形寓情趣。這種現形，是一種對未知世界的想像，宛若一部遊心於千載的記怪誌異。雖然有些光怪陸離，但綺麗且不失巧趣。

「藝術，感受很重要。」郝量表示。感受是以個人性格及趣味融合所見，畫作則是心有所感而後動的呈現。他探索藝術的方式是對傳統的回望，但他筆下的世界卻偏重主觀情感的表現。他喜歡從景觀的片段中找出一種相對的關係放大表現，例如竹子的枯榮姿態；他注重繪畫質感的古意，所以審美趣味可與傳統中國畫接續；他將想像依附於圖像，與日常的語言隔開了一層距離，畫面更顯新鮮蘊藉。

「我不怎麼對物寫生。對物寫生會讓人特別講究這個東西與整體的關係，但如果是靠記憶來畫，有很多細節會放大。基本都還是想像的，想不清楚的就去觀察。」郝量表示。

以古為途

郝量，1983年生於四川成都，2006年畢業於四川美術學院中國畫系。2007年後，開始跟隨藝術家徐累學習。

「徐老師的教學更多的是引導，與美院教育不同，他更像是古代文人帶學生一般。」郝量表示。徐累對他的影響，更早是從一本畫冊開始。當時還是高中生的郝量，從畫冊上看到徐累作品後，對於他的藝術觀有新的啟發。「我當時很喜歡國畫，但喜歡的是宋元明清的國畫。看到徐累老師的畫冊後，思路豁然開朗。他的畫作和傳統關係很大，但你說不清這是一個什麼關係；其中有新意，但這個新意又不是直接再現當下；他的圖像很經典，但與現實又隔了一層。他傳達出來的氣質是當下人們對傳統的回望。這個讓我印象很深。」郝量說道。這種回望傳統的模式，也是郝量在藝術中探索的方向。他的創作，是從傳統之中抽離自己感興趣的部分，包括造型、技法，去表現他的想法。

「傳統很重要。」郝量說道。他所指的傳統是一個複雜的體系。中國畫的起源，有歷史線索可循，它與創作者的心理狀態、時代的審美趣味都有所聯繫。在郝量眼中，傳統提供的是一個地基。「我的方法不是非要依賴古代繪畫。古代繪畫是一個整體，有很多你可以取之不盡的東西，你要整體看待它。實際古代繪畫也不純粹是中國人的繪畫，它也受希臘藝術及巴洛克等風格的影響。」他說道。創作

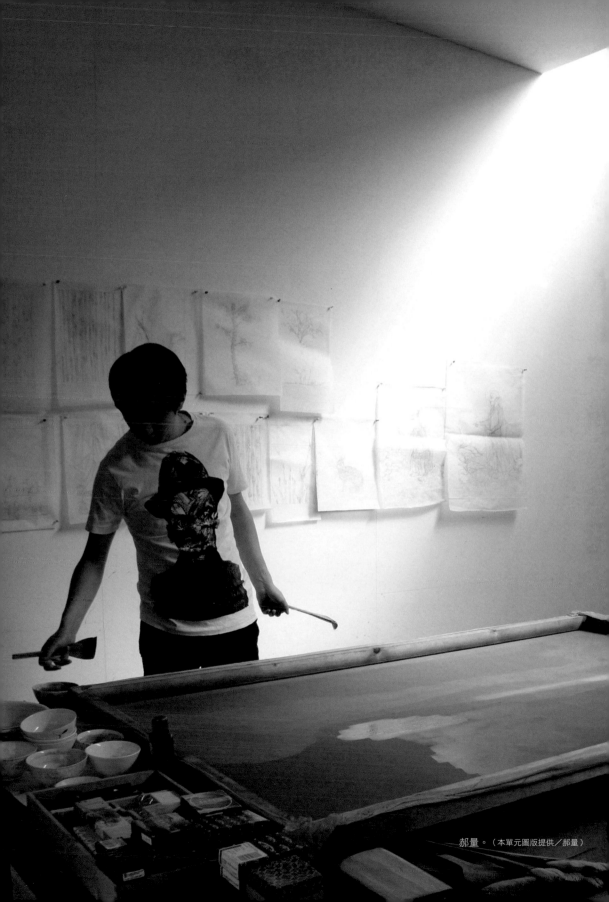

郝量。（本單元圖版提供／郝量）

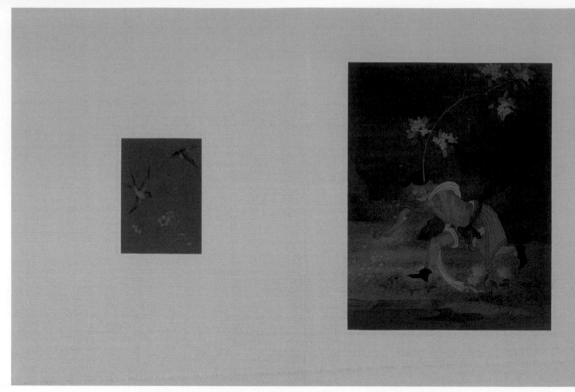

郝量　搜異錄—雲間散錄「梨花壓帽一春分」　2013　絹本重彩　9.5×6.5cm（左）22×17cm（右）

時，他會選擇自己覺得有意思的東西來發揮，但取材不一定都出自古畫。

　　郝量的部分創作是與古代藝術有特別形式的對話。例如，他2013年創作的冊頁〈搜異錄—雲間散錄〉，是取唐末至宋代沿用的一本字典《雲仙散錄》為用。他從字典的典故裡選出自己覺得有趣的部分來作畫，串成一個冊頁。從春至冬，形成了這部冊頁的時間線索。在畫面上，是以左右頁兩個圖像對應一個時分的典故；右頁圖看似是一個直接聯想的場景，左頁圖則是將這種對應關係虛化。

　　「我畫的圖像是依個人的喜好及習慣，覺得什麼東西好看，就用這個來運轉。」郝量說道，「在造型上，我用的還是傳統中國畫的造型方式，但整體的表現

會有自己的觀點。」

關於「虛空」

　　郝量現階段的創作是以絹本重彩為媒材，用色多以石青、石綠、赭石、花青及胭脂等傳統顏料。「我很關注顏色。特別喜歡對比色的運用。」郝量表示。當然這種對比的關係不是強烈的視覺衝擊，而是要尋找一種中庸的方法，在一個文雅的範疇中表現。

　　就表現手法而言，他的畫作如今自然被歸類於工筆之列。但強調從古代傳統水墨本質探索的他，對於工筆、寫意之分，存有異議。「實際上，古代沒有工筆、寫意之分，這是吳昌碩之後的分類。古代畫家還是很重視自己的語言訓練，不會分工

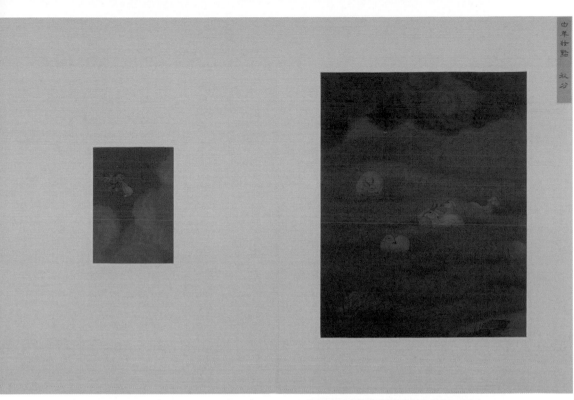

郝量　搜異録—雲間散録「白羊妝點—秋分」　2013　絹本重彩　9.5×6.5cm（左）22×17cm（右）

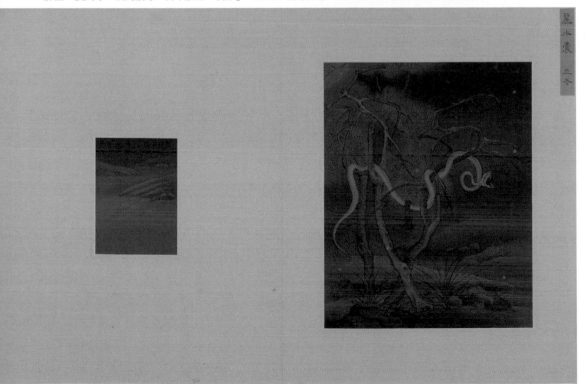

郝量　搜異録—雲間散録「麗水囊—立冬」　2013　絹本重彩　9.5×6.5cm（左）22×17cm（右）

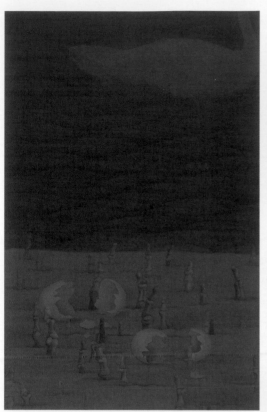

郝量
竹骨譜1
2011
絹本重彩
30×20cm

郝量
竹骨譜2
2011
絹本重彩
30×20cm

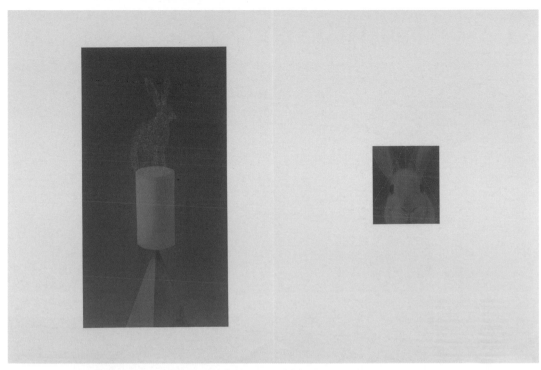

郝量　它和它　2011　絹本重彩　30×55cm（左）13×13cm（右）

郝量　竹骨譜7　2011　絹本重彩　30×20cm

郝量　雲記（局部）　2012-2013　絹本重彩　45×1200cm

郝量　雲記（局部）　2012-2013　絹本重彩　45×1200cm

筆、寫意，會以題材分。古人是以概念論。是概念先行，不是技術先行。」郝量強調。在他看來，一位藝術家的繪畫語言是由他的造型、色彩、構成的特殊性以及概念四個環節組成。而他在創作中切入的，首先是主題。

　　「我特殊愛好的主題，是關於『虛空』的表達。」郝量表示。對於這個主題，他有一條線索，就是筆記。古代畫家的筆記，是將他所見聞的內容加油添醋地記錄下來，這條線索揭示的是一個人對世界的認識。這種認識，其一是科學性的「知」，其二是抽象的「感」。對郝量而言，生態的枯榮對比，可以具體形象化來表現，而「虛空」卻是一種對未知世界的勾畫，兩者都是他感興趣的。「虛空」

郝量　雲記（局部）　2012-2013　絹本重彩　45×1200cm

可能是妄幻，可能是理想；它不是一種精確的「知」，而是依附在某種形象下的豐富情感。古代人們對於「虛空」現形的鬼道、仙境及異域，即有很豐富的想像力。郝量笑道，四川自古多有藝術家，也是因為這裡的人想法稀奇古怪。之所以如此，一部分的原因即在於環境影響了人的情志。

「在四川，四季分明，但天空卻總是灰色的。所以畫家描繪的天空之美，都是依附於太陽，畫的是晨曦、晚霞。」郝量說道，「我的許多創作也是附著於此。就是對雲的顏色的想像。」例如他創作的手卷〈雲記〉，即是將他從古典文學中擷取的片段重新組織，現形於雲霧飄渺間。

「我近期創作的手卷，畫的是水和火的關係。」郝量表示，「手卷對空間的表達還是一種線性，我想在空間上形成一種打破傳統的錯位。」自從2012年開始，郝量的創作主要以兩個形式呈現，一是冊頁，一是手卷。冊頁帶有閱讀的含意，其中有圖文對應的關係；手卷表現的時間及空間線索帶有節奏性，情感就在平、頓之間流動。「手卷就相當於撰寫一部長篇小說，冊頁就像是練短篇故事；短篇是練語言的，長篇是注重情節的。」郝量表示：「這兩個形式的探索，對於進一步了解中國畫的本質是有幫助的。」

現實、觀覽物與真相
蔣志

　　攝影做為創作媒材時，顯現出一種特別的轉化作用，它製造出觀看的距離與隔阻，除了直觀判斷，人們從中得到的理解也因其想像力與情感的投入程度而異。

　　在蔣志的作品〈0.7%的鹽〉中，藝人阿嬌的面容出現於鏡頭前，從微笑轉變為哭泣，逾八分鐘的影片中，她是畫面中唯一可視的對象，「0.7%的鹽」則僅僅做為淚水成分的提示。然而，觀者既有的偏見與影像給予的條件啟發，影響了人們對於哭泣的想像與推理。這段影片呈現的是一個單純的落淚鏡頭，但卻也是一個特別的壓縮形式，由主觀的認知決定它解壓縮後的內容。

　　面對一張照片或一段影像，人們慣常以我或我們為主體、以他或他們為客體，透過個人的經驗認知及想像來進行理解。這種「主觀」的發展，是蔣志在創作中關注的重點之一。他的作品，多數是以社會事件或議題為基點，加入妄想，或者鬆動它的現實感，冷靜而戲謔地挑撥觀者的情感與神經。

蔣志　0.7%的鹽（截圖）　2009　錄像（8分35秒）

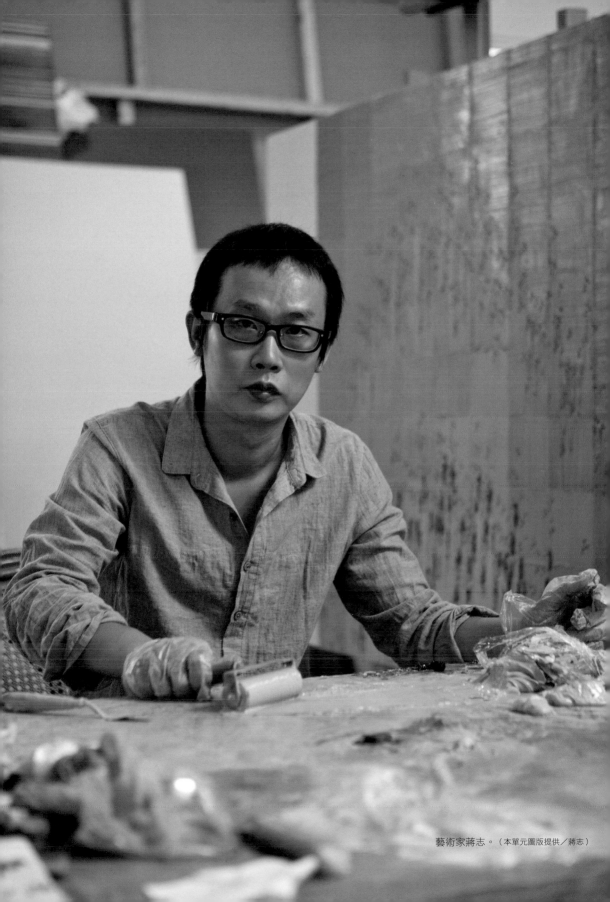

藝術家蔣志。（本單元圖版提供／蔣志）

蔣志　吸管人　攝影、音樂　1997年展覽現場

與現實共存的妄想

　　蔣志出生於1971年，於1995年自中國美術學院畢業。畢業後，蔣志成為當時一家雜誌社派駐北京記者，工作上配置的相機，正巧提供他探索及記錄社會場景的便利性。因為喜歡閱讀，且考量創作成本，這段時期他也一邊撰寫著旁人眼中的怪誕小說。「當時寫的小說有很多戲劇的成分，還有些別的文體，是一個蠻混雜的文體。」蔣志說道。很快地，他的怪誕奇想從文字轉為視覺陳述。1997年創作的攝影作品〈吸管人〉，將他的狂想進一步實驗於生活實景中。

　　「吸管人是用管子吸食任何東西，包括有生命與無生命的物質以及資訊。」蔣志描述。拍攝時，他身邊的朋友及日常用品，被捏造、組構成一個幻想系統。邱志杰在1997年撰寫的文章「看看，蔣志這

個人……」之中寫道：「…由於拍吸管人總要把自己的妄想推銷給別人，蔣志有點過意不去。我剛說過他不是強人所難的藝術家，所以下一次他找了一位對他的妄想來者不拒的柔順對象。那是在杭州的小舊貨攤上找到的，一個背上長著翅膀的小木偶。」這個小木偶，經過蔣志的思想改造後，身分定為女性，名為木木。

　　木木出現後，蔣志帶著她經歷了一段生活的奇幻歷險。「系列攝影〈木木〉，有點像是日記，比較詩意。相對來說，〈吸管人〉比較針對社會及政治。」蔣志表示。

　　逐漸地，蔣志的創作從妄加的幻想轉而趨向冷靜的觀照，將他自己的主觀與作品的意識拉開了距離。他創作於2006年的〈向前！向前！向前！〉，以三個屏幕裝置，顯示三位中國政治領導人排列著向

前跑的影像。作品雖然沒有附加的陳述，但這三個在中國人眼中再熟悉不過的面容，已經將許多人的記憶及認知訊息壓縮在裡面，在「向前」的驅動下，於人們心中發展出對歷史理解的不同可能性。

蔣志提及，在那段時間，他開始以質疑的態度探索人的意識與心理狀態，重點是放在人與被觀察的對象。他在2008年推出的展覽「非常地妖的風景」，將驚駭世人的殺警事件主角「楊佳」，放入另一個生存系統中，並針對他撰寫了一篇「藝評」。「楊佳事件在人們心中形成了兩個對立的判斷及評價；一方說他是英雄，一方說他是殘酷的殺人犯。我們感覺這些評斷的證據似乎都是客觀的。但判斷都是來源於你的感覺如何發生，人的好惡肯定和與他相關的親疏關係、社會關係有所聯繫。我在2008年開始思考產生這些好惡的背後因素是什麼。」蔣志表示，「這件作品，我提供的是一個系統，讓它可以放到美術館裡；在這個系統裡，楊佳是藝術家。」

接續於2009年推出的個展「表態」，蔣志提出的作品〈0.7%的鹽〉、〈謝幕〉、〈顫抖〉以及〈嬌羞，太嬌羞〉，延續了他對於人類心理定勢與意識的探

蔣志　謝幕（截圖）　2009　錄像（15分35秒）

究。蔣志表示，當時他思考的問題，就從〈顫抖〉開始。人們一般認為自己不能控制的身體反應，就是最真實的身體反應，是因為某種東西給人真實的影響。然而，這種「真實」是在主觀意識下的推斷，不是一個切確的真實。

跳出心理定勢的觀看

　　「事物本身的意義都是人為附加的。」蔣志說道。以〈0.7%的鹽〉為例,人們一貫地以自己的思考途徑來推斷阿嬌因何哭泣。「大陸的媒體都在關注為什麼之前被人偷拍的事件曝光後,她哭了,這次做出如此的事反倒不哭。他們認為這是道德上需要道歉的事件,於是把她的哭當作道歉的表態。」蔣志表示,「針對作品本身,你不能判斷她是表演或表態,因為你不知道她當時心裡發生了什麼,有可能她當時真的想到一件事情,她為這件事情流淚。」

　　2009年,蔣志創作了一批繪畫,畫面複製了舊式電腦當機時螢幕上殘留的視窗拖曳軌跡。當這個畫面出現在電腦螢幕上時,人們從它的外部條件得到一個訊息:「故障」,但促成這個畫面的作用力可能是從內到外,或者從外到內。「佛學思想裡,人類就像是一個故障的系統,因貪嗔癡而受蒙蔽,所謂修行也就是把這些東西清理掉,你才有可能進入真相。」蔣志說道,「人們觀看一個畫面時,很主觀地又添加了很多意義在上面。既然所有東西都是因為我們主觀造成,那麼主觀形成之前如何建立主觀?實際我們看一個物體,永遠看不到它客觀的樣子,我們看到的它是從視覺傳遞到大腦顯現出來的。」

　　同時期創作的〈謝幕〉,提供的是另一個主觀決策的系統。這件作品畫面元素很單純,在一個定焦的鏡頭下,女明星沈醉地進行著一次又一次的謝幕。因為她

蔣志　嬌羞的，太嬌羞的！　2009　攝影裝置　80×80cm×120張（時代美術館展出現場）

蔣志　顫抖　2009　7屏錄像裝置（循環播放）

蔣志於2008年推出的展覽「非常地妖的風景」。（時代美術館展出現場）

的沒完沒了，讓一個簡單的動作從順理成章演變至荒腔走板，甚至忍人厭煩。舞台、表演、下台，讓許多人產生了政治聯想。「我個人的創作觀是盡量不要偏向某一點，最好是保留它的開放性。」蔣志表示。政治性只是人們在詮釋時有意或無意突顯的一點，並不是他創作時的一個明確指向。

蔣志以22張攝影作品組成的〈情書〉，畫面的呈現從日常經驗轉至超脫的施與受、受與想。在〈情書〉中，火苗在花朵、樹木及樓梯面上跳躍，畫面是美麗的，觸發的情緒卻是複雜的。

在新近創作的攝影系列中，蔣志以魚鉤拉線，讓它看似一束光，從一端投射至被鉤住的另一端。出現在畫面中，被魚鉤勾住的「對象」，最初是被動而受擺佈的

花，後來則由「真人」志願者上場。

蔣志說道，他在2006年的作品中就已經出現了光線的線索，新近的創作思索的是如何給光線一個新的發現。在美術史上，從上方灑落而下的光朿，多意味著神和救贖，也表現傷口和痛苦。但在他新近的攝影作品中，光線是直接勾住身體，直接造成傷口和痛苦，它不再是一種想像的關係，而是直接的物理關係。因為承受者是人，魚鉤會直接造成一種痛的感覺，並且從畫面傳遞出這種痛感。「他靠這種強烈的痛覺來確認存在感，他認為這個痛是真的，所以他的存在才是真的。這便形成一個問題：這個痛本身是不是真的？實際，你所感覺的痛和他們感覺的痛是完全兩碼事。」蔣志表示。

蔣志　情書之二　2011　藝術微噴　60×80cm

蔣志　不朽的截圖　2011　布面油畫　220×300cm

以美學眼光看待恐懼及死亡
孫良

孫良的繪畫以魔幻的色彩與形象轉化人間的悲歡怨愛，將苦痛隱於微刺細爪，讓死亡賦形為唯美夢幻。

在1992年之前，孫良的油畫創作是以強烈的色彩關係與變異的形象為表現，他筆下的世界是死亡與災禍夢魘中超然而現的絢麗之景；1992年之後，孫良的繪畫風格出現了極大的轉變，他的創作思維跳脫了先前所接受的西方藝術影響，轉而由線條與色彩中探究一種延續中國傳統美學的當代繪畫。

近兩三年來，孫良的油畫創作從畫布轉至皮面上，他以微妙變化的色彩，精細的線條勾畫出一個個奇異的圖像。豹的姿態、蛇的身形、蝴蝶翅膀、昆蟲的觸角、動物爪子及魚的尾鰭，在畫面中詭異地接合。形、體的暗示與形、色的美感，從視覺上喚起人們內在的情感與想像。孫良笑道，儘管他的視力逐漸退化，但他卻畫得愈加精細。「就像是微雕一般，完全憑感覺來掌握，不需要用眼睛仔細觀看。」他所描繪的形象，有現實的憑藉，但是以藝術家主觀的審美與臆想構成一個新的形體。「我喜歡唯美之中隱有情趣的東西，我用我的方式來表現。」孫良表示。

孫良，1957年出生於杭州，1982年畢業於上海輕工業學院美術設計系。「我創作的跨度很大，當代藝術界像我這樣玩藝術的很少。現在回過頭看我的創作，發現有很多是與我早期的經驗有關。」孫良表示。他在十六歲時進入玉石工廠當學徒，做了六年的玉雕。文革後恢復高考，他因為不想離開上海，決定在當地就學。在校期間，他先是創作了一部分水墨畫，到了1983年之後同時發展油畫創作。在1983年底至1985年初，由於父親生病，他暫停了繪畫創作，在1985年重新開始創作後，風格也出現了變化。

色彩是一種主觀想像

孫良笑道，以當年的藝術環境來看，才二十多歲的他想靠水墨畫出頭實在很難，但現在把他在80年代創作的水墨畫拿出來，實際還是走得很超前的，而且是與他近期的油畫創作脈絡銜接。

在1985年重新開始油畫創作後，孫良的繪畫開始表現出魔幻般的想像。到了1989年，畫作中就有了骷顱頭的出現。由於當年他帶著學生上街遊行，在創作上受到了壓制，這種壓制感既激化了他的叛逆，也讓他對於藝術的表達有不同的想法。「中國的藝術家把西方藝術做得再好，還是在學人家。」孫良認為。他繪畫作品的轉變，不僅是將表現主義的形式

孫良。（本單元圖版提供╱林大藝術中心）

孫良　奧菲麗婭　1990　布面油畫　110×150cm

抽離，也將文學與哲學的意象從畫面中抽離。

　　孫良表示，他早期作品還會借用文學及哲學的意象，有一些則是帶有政治寓意的題材，但在1992年之後就有很明顯的改變。「像是我在1989年創作的〈伊卡洛斯與九個太陽〉，當時是出於對政治的極度反感。這張畫的寓意是太陽可以讓人類死亡，人類也可以射下太陽，讓它死亡。當時對於死亡的迷戀是基於哲學的想像，包括〈奧菲麗婭〉也是如此，我認為死亡是很美的，愛到極致也能用死亡來表現。」孫良說道。之後，他的畫作中不再有這種明顯的文學指向，也不會特意安排畫面寓意的提示，而是去尋找一個特殊的形象來隱喻自己的心情，他認為這種情緒

是很難以文字解說的，形象的表現在這方面更優於文字。

　　透過孫良於1992年創作的作品中可看出，除了形象的變異，他的畫面亦趨於平面化，色彩與線條反應出微妙變化。他畫作的色彩有別於一般油彩顯現的濃厚感，反倒更像是介於粉彩畫或古代織錦的質感。孫良笑道，因為自己不是接受正規學院藝術教育，也未曾受俄羅斯藝術影響，他對於色彩學的理解多是透過自學。「我記得當時在書上看一句話是：『天才和白癡是不需要學色彩的，色彩學是中等智商的人學的。』年紀輕的人肯定不會把自己歸為中等智商的人。我相信我色彩感覺好。」他說道。當他進一步研究中國傳統藝術與歷史，他發現中國藝術家

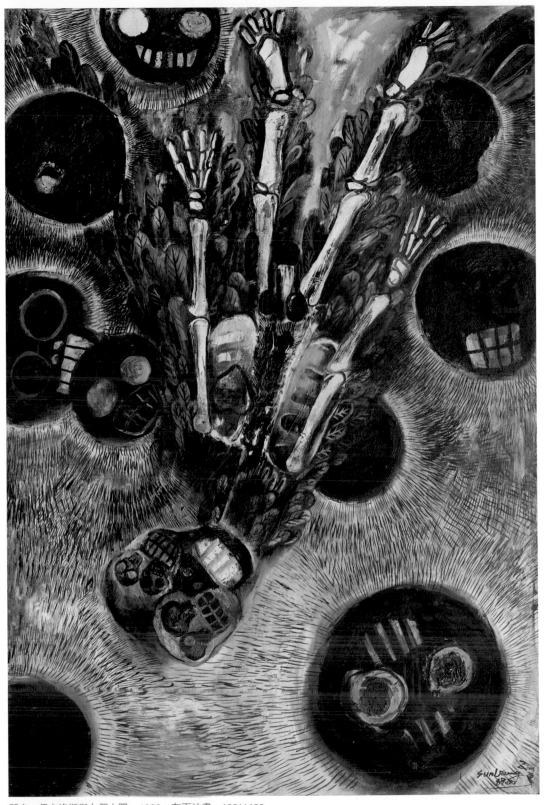

孫良　伊卡洛斯與九個太陽　1989　布面油畫　180×120cm

孫良　蛛影　1993　布面油畫　32×40cm

孫良　炫耀　1996　布面油畫　32×41cm

孫良　控制　1998　布面油畫　80×100cm

對於色彩不敏感，歷代對於色彩也有特殊禁忌。中國傳統繪畫中所用的是顏料多是礦物質成分，這些顏料的顆粒很重，不適合用於調和。即使是拿著照相機來拍攝，在中國拍的照片和在歐洲拍的照片也是完全不一樣的色彩。「中國人的世界裡有一些色彩是屬於想像的，想像是主觀的，不受外界影響。我的色彩很多是靠想像的。」孫良表示。

線條裡的暗示與美感

從另一方面來看，中國人對於線與墨的敏感度卻是很特別的，一筆畫出的線條從粗細、起伏、輕重至潤枯等等，皆是耐人尋味。孫良在畫作中也表現出這種趣味及美感。

他勾畫出的形象，包括細部的表現與動物局部的拼湊，都是與他內在的審美有關。像是他近兩年在畫面中用了很多捲曲的線條，它表現的是昆蟲的觸角，在孫良眼中，它是一種展現，一種引誘，具備了很多奇異的東西。還有動物爪子的勾畫，以及魚的尾鰭擺動的曲線，對他而言它具有特殊隱喻，更有一種美感。「我迷戀這些東西。」孫良說道。

孫良經常引用於畫面中的動物形象——豹與蛇，除了身形的美感，還讓人感覺到一種捉摸不定的迷惑力。孫良表示，人們眼中的

孫良　隱入　1990　布面油畫　120×110cm

蛇，是恐怖、陰險、冰冷，但人類歷史對牠有不同的看法；蛇也可以是智慧、繁衍，牠的形象有多種寓意，不是單向的所指。豹不僅美麗，甚至可稱為性感，但牠嗜血、殘忍，再看看牠捕捉獵物的速度感及姿態，會讓人產生很複雜的感覺。這樣的畫面像詩歌一樣，喚起觀者從所知與所感中所生的無限想像。

「中國人有形象匱乏的現象，你畫得古里古怪，大家都說孫老帥你畫的是《山海經》。但我畫的不是《山海經》。中國對山水的想像力豐富，但對於形象的想像是匱乏的。」孫良表示。他筆下的形象，有現實的成分，有臆想的成分，也有透過閱讀得到的想法，他是用主觀的美感與奇想將它組構於畫面中。

孫良
幾乎在天上
2012
皮面油畫
26.5×121cm

孫良
迷夢
1992
布面油畫
100×80cm

孫良　紅豹　2005　布面油畫　170×140cm

孫良　金豹　2005　布面油畫　200×110cm

　　相對於布面油畫，孫良的皮面油畫表現得更加單純且精巧。他在1996年曾經嘗試在皮面上作畫，但繪畫風格與布面油畫較接近。近幾年的皮面油畫創作，史專注於形象的塑造以及線條與色彩的精微感。「我是把我在中國畫中所體會的很多東西用到我的皮畫上。」孫良表示。從畫面上看來，他像是單用一個顏色，實際在藍色線條中還有很多色彩的變化。特別是皮面吸收了一部分油彩後，色彩更顯現出一種粉潤感。畫面完成後，孫良認為最好的展示方式是用小鉤子將皮面繃於牆面上。「這些鉤子都是我自己做的，也是我作品的一部分。它的拉扯會讓皮面有些高低起伏，並不是繃得很緊，但你可以感覺

到它被拉扯的力度。」孫良說道。

　　除了油畫，孫良近幾年也陸續創作了一些水墨畫。他笑道，他畫的蟬是一絕。他畫的是死掉的蟬。之所以畫死掉的蟬，是因為他在路上偶然見到掉在地上的兩隻蟬，他撿起帶回工作室後，兩隻蟬都死了。在那個寂靜的夜裡，他拿起筆來寫生，描繪的對象就是這兩隻已然氣絕的蟬。他畫的蟬，與他以往的玉雕經歷有所聯繫，也跟他著迷的死亡題材有關。死亡不是簡單的死亡，死亡是到了另一個新的境地，進入一個新的輪迴，孫良認為。從繪畫上來看，孫良的水墨畫表達的也是自己的觀察與趣味，只是他用的手法較為特別。

本色與純粹
邵帆

「我是一個尚古的人」，邵帆如此説道。他出身於藝術世家，自幼學習油畫，但對於古典藝術卻有特別的愛好。明式家具，在他童年的印象中曾經是工藝與美學的指標，在'90年代成為他創作的一個憑藉，不是單純做為現成物的挪用，而是以明式美學形式與精神做為創作的一個支撐點。

邵帆，出生於1964年，亦名少番。

邵帆 明式腳骨 2009 木 130×42×28cm

在1995年，邵帆開始以明式家具與現代材質做拼接，他將工藝、美學與自身的觀念凝聚於一物，亦即一件作品。新舊媒材的差異性顯而易見，但在結構上卻是一種相互依附且密接的關係。它既是一個矛盾體，亦是一個諧和體。2005年之後，邵帆的創作擺脫了明式家具的形式限制，巧製的木工與榫卯結構呈現的〈明式睫毛〉、〈明式腳骨〉與〈明式糞〉，以明式美學的眼光返照現實，讓作品與物的原型拉開了距離。

繪畫，是邵帆在創作歷程中延展的另一條軸線。格林伯格（Clement Greenberg, 1909-1994）曾論述繪畫的本質在於它的平面性，其獨特性亦為其侷限性；邵帆對於繪畫的理解與其相應合，他嘗試讓自己的繪畫創作呈現平面視覺的獨特性與純粹性。

傳統審美的線索

邵帆出生的年代，是中國大陸經歷社會與思想變革之際。工業生產與社會意識的轉變強烈衝擊傳統美學根基，在那樣的社會環境中，邵帆父親收藏的古董家具成為他童年時期一條思索傳統的線索。「當時覺得凡是新的東西都是差的，凡是老的都是好的。」邵帆笑道。在生活物資匱乏

邵帆。（本單元圖版提供／邵帆）

邵帆　肖像　2013春　2013　油畫　200×170cm

邵帆　肖像　2013　水墨　140×70cm

的70年代，他家裡的老家具以及外婆舊時的滿族傳統服飾，讓他在小時候有一個特別的美學體驗，認為老東西就是好的。另一方面，邵帆也從父母對他的教育中，獲得油畫創作及西方藝術理論的養分。

　　進入工藝美校後，邵帆接觸了包括漆器、篆刻、工筆畫及書法等傳統工藝，對於創作媒材的認識更加廣泛。自美校畢業後，邵帆最初是以油畫進行創作，畫面表現的多是明式家具與人體的組合關係。「後來，我覺得除了畫畫之外，應該動手做一些東西。」邵帆說道。當時他特意去市場收購了一堆老家具，將其解構後加入壓克力一類的現代材質進行重組。

在1995年至2005年間，他的作品多以這種新舊材質拼接為創作手法。這個時期，邵帆對於繪畫的興趣也開始從油畫轉向水墨，對於中國傳統繪畫尤其著迷。但他並未直接投身於水墨創作，而是將他對於傳統藝術的感受逐漸滲透至作品中。

　　邵帆的家具系列作品，取明式家具於造型、作工及榫卯結構的特質為用，而家具原有的功能性被部分保留或者完全消除。「應該說，最開始是保留了功能的可能性。我不是要讓大家坐在作品上，當時的想法是用這一點可能性來區別於普通的雕塑。它不是雕塑，也不是設計。」邵帆表示，「後來，我的想法又有些改變，我

邵帆 岩兔 2013 油畫 150×115cm

邵帆　正面馬　2012　油畫　240×150cm

邵帆　肖像　2013　水墨　123×78cm

將明式家具裡的一些審美性的東西，或者
說精神性的東西抽離出來，做了一些或者
說是純雕塑，或者說是觀念性的作品。例
如〈明式睫毛〉、〈明式糞〉、〈明式腳
骨〉等，都是將明式審美和自然界或人體
做結合」。

　　在2007年左右，邵帆開始將多數時
間投入繪畫創作，選用的媒材包括油彩及
水墨。他笑道，自己未曾放棄繪畫，做家
具系列是希望將自己這些想法實踐後，再
繼續繪畫創作，沒想到家具系列持續了十
餘年。

兔子是一個藉口

　　邵帆的畫作多是以動物為畫面的單一
主體，兔子是其中反覆出現的一個形象。

　　他筆下的兔子，與他工作室院子裡自
在生活的兔子有所聯繫，但卻不是直接的
對應。邵帆笑道，每天看著這些兔子，讓
他很自然地將兔子形象帶入畫中。但是無
論他畫的形象是人、兔子或馴鹿，都是透
過這個形象表達自己的想法。「兔子其實
是一個藉口，我把它當人來畫。」邵帆說
道，「無論是畫人或畫兔子，我都不會照
著實體來畫。我之前畫了好多張兔子，回
過頭再觀看真實的兔子後，覺得兩者差距

邵帆　兔奶奶　2012　油畫　50×50cm

很大。古代人畫山水也是這樣，他跟西方人畫畫不同，中國人遊歷大山大水，他把山水裝在心裡頭，回到畫室再從心裡掏出來，它不是一個照相式的捕捉。」

在這些畫作中，他讓兔子處於一個與人類平等對視的生存高度，溫馴而莊嚴地面對外界。生活中的小兔子是一個形象的憑藉，邵帆期望以此表現一種生靈與人類的對視。他認為，當人類的自我意識越來越膨脹，距離動物性越來越遠時，應該回過頭來思考人與自然之間的關係，以另一個視角觀看動物性之中本質而單純的一面。

邵帆的繪畫創作融入了他對於中國古代山水畫的理解，但去除了畫面場景及符號的部分，以一種純粹的繪畫性表達對大自然的敬意。

近兩年來，邵帆的畫作多數是借用兔子的形象來表現，連構圖都沒有太大的變化。「我想解決的不是兔子的問題，要解決的是它的畫法，是對藝術自身的探討。」邵帆表示。對於題材及構圖，他現階段的想法是盡可能不變，而是將所有精力用於畫面本身的探究。他的油畫作品不強調色彩的變化，水墨畫也僅用墨色表現。

畫兔子時，邵帆一筆一筆地描繪兔子的皮毛，以相當長的時間一層一層地蓋上線條，過程中他與畫面有很多對話，但畫面上卻沒有表露出太多的訊息。「繪畫不是故事，不是文學，它就是一個視覺語言，就是畫面本身。」邵帆表示，「格林伯格曾提到，藝術家做的事就是排除所有其它藝術門類裡所有可能有的東西。這就是藝術的純粹性。」他盡量排除掉畫面中敘事的成分，或者依循線索解讀的可能性，讓繪畫單純與視覺產生關係。他笑道，有些人畫動物會想要幫它戴上一個眼鏡，或者加上一些讓人看了覺得有趣的東西，但他就是要把大家可能一眼看去覺得有趣的東西除去，讓大家看到它的單純，如此才能讓觀者進入藝術的本質，而不是進入一個故事情節裡。

邵帆的藝術創作多是聚精會神地處理一個問題，在繪畫創作上即是畫面的問題；它是一個凝神注視的結果，不是讓人心馳神往的各種想像。他的畫作中，比較特別的一幅油畫是他在1989年所作，畫

邵帆　2004年作品1號　2004　老榆木、壓克力
100×100×150cm

邵帆　肖像——蘋果之二　2013　油畫　60.7×50cm

面中出現的縫紉機、嬰兒及窗戶，皆指向一個特殊的事件。後續，他的繪畫風格是盡可能將畫面純視覺化，而兔子是這個階段取用的一個形象憑藉。「我不是非要畫一個東西，別的東西不畫，當我有充分理由，我可能會畫其它東西。」邵帆說道。

意志的潛在性與超常化
孫原 & 彭禹

現實中令人驚奇之物，總是讓人們在分析它的過程中不得不另闢蹊徑，從直觀的感受進入物體內在邏輯去理解；而面對藝術品的超常之態，亦不免得從其物態轉化生成的精神作用去理解它的存在。

在孫原＆彭禹的作品中，具有顛覆性的敏感外貌以及顛覆性的思想邏輯，讓人們直觀感受亦是一種驚奇。這種顛覆性圍繞著生命與死亡、肉體與殘餘物、身體與意志；對於觀者而言，可能是道德與審美的侵犯，也可能是思想的催化，但無論何者，作用力都極強烈。

自2000年以藝術組合開始提出創作後，孫原＆彭禹的行為及裝置作品即相當受關注，那種直戳人類內心陰暗之處的狠勁，也成為兩人作品一個被外化的標籤。

材料的各種可能性

孫原，1972年出生於北京，1995年畢業於中央美院油畫系；彭禹，1973年出生於黑龍江，1998年畢業於中央美院油畫系。畢業之後，兩人的創作卻都脫離了繪畫，而是以裝置形式進行。

「就是不想畫，不知道什麼原因。反正畫的人已經夠多了。」孫原說道。在他於2000年與彭禹組合創作之前，「屍體」已做為他創作所用的媒材之一。「2000年，相對來說是總結性地運用這些材料。」孫原表示，「現在想起來，覺得我們一直在用的都是跟身體有關的材料。從屍體開始，可能是因為它是一個標本化的身體，在使用的時候，肯定還是有些身體的感受力寄託在標本上。」

在栗憲庭於2000年撰寫的「對傷害的迷戀」策展手記上，將這類作品詮釋為：「源於一些敏感的中國人實際上正處於一種心理崩潰的感覺中」。對於孫原與彭禹而言，屍體在作品中反映的是他們心裡的疑問，在旁人眼中具有極端性、刺激感官神經的材料及手法，在他們眼中卻是一種對於生存意志的理性探尋。

「實際上，我們創作的材料一直在變化。一開始是用屍體，後來去整形醫院找來抽脂出來的東西，它實際上已經轉化為身體的一部分了。之後，用活的動物、用人、用雕塑，又用了機械類的裝置，再後來用的東西連機械都算不上，是用水的壓力，做了〈自由〉（2009）。其實，作品始終跟身體有關，只是看你把『身體』注入什麼樣的材料裡；即便是一個膠皮管子，它好像都是有生命的，有如身體的一個肢體。材料在變，但我們每次都會放進去的那個東西，卻都差不多。」孫原表示。

孫原（左一）及彭禹（右一）。（本單元圖版提供／孫原＆彭禹）

「這些作品與道德及宗教都無關。」彭禹說道。無論是以醫學院裡的人體標本（屍體）為材料，或者在菜市場買來的一隻被做為「食材」凍在冷凍庫裡的狗，對他們而言，就只是一個材料。「〈追殺靈魂〉用那狗沒有特別原因，就是我在菜市場裡看到那隻狗已經死了，牠在冷凍庫裡凍著時候就是那個姿勢，然後我就買回來。我覺得這姿勢，吃了怪可惜了，就拿來做作品。」孫原說道。後續，這隻

做為〈追殺靈魂〉的材料，又做成了〈獨居動物〉。「那時候就覺得已經殺死牠的靈魂了，那牠和世界上的物種已經不同。牠獨自存在，很孤獨。」彭禹陳述著。實際「牠」的身分在此時已經是一個「它」的狀態。

孫原＆彭禹於2001年創作的〈文明柱〉以及2004年創作的〈一個或所有〉，分別以活體抽取的脂肪與生物遺體的骨灰為材料。談及收集脂肪的過程，孫原說道：「它的難度在於你會比較辛苦，就是你肯定要能夠克服心理對這個東西（脂肪）的不適應。除此之外，這個東西是可以做的。首先，在北京有很多整形醫院，我能得到這個量，也沒有什麼法定規畫讓這個東西一定去哪，所以醫院應該可以同意給我。實際也是如此，而且他們都沒有索費。」在這件作品中，脂肪跟身體不再是原本的關係，它是屬於多餘且被摘除的一部分，並且是「文明」的力量促成了它生成的量。進入作品中，它就是一個廢物利用的材料，只是它的「歷史性」還是一部分保留。

孫原＆彭禹的創作過程中，有一部分應用了化學與機械的技術性；例如，脂肪的提煉、添加、固化及阻燃，以及讓水管「生猛」舞動的水壓

孫原＆彭禹　自由　2009　金屬鋼板、高壓水泵、水帶、水龍頭、電子控制系統　17×20×12m

孫原＆彭禹　Sun Yuan & Peng Yu　2009　機械裝置　250×280cm（場地尺寸）

孫原＆彭禹　芝麻開門　2012　模型槍、二戰時期軍用槍三腳架

孫原＆彭禹　我沒有注意到自己在做什麼——大中電器收銀員　2012　牆漆、噴漆　8.3×11.5m

參數。「我自己可以做化學及高科技的設計。而且，我們有一個工程師，他負責設計細節。但總體的思路是由我負責。」孫原表示。或許也是因為他自身對於化學及機械試驗的投入，讓他對於媒體報導中提到的「農民杜文達的飛碟」特別關注，並在2005年威尼斯雙年展上，將〈農民杜文達的飛碟〉做為一個項目作品參展。不過，在展場上，杜文達操作的飛碟最終還是沒能飛起來。儘管這個飛碟在現實裡具備的是飛不起來的條件，但在農民們言之鑿鑿的「反正就是能飛！」的堅信之中，已經完成了一次精神作用。「他是試驗者，我只是提供試驗的機會。」孫原如此

表示。

意識與身體的聯繫

孫原＆彭禹於2009在尤倫斯當代藝術中心「中堅：新世紀中國藝術的八個關鍵形象」展出的大型裝置作品〈Sunyuan&Pengyu〉，一端是規律揮動的掃帚，一端則定時吐出大煙圈，兩邊看似沒有直接對應，卻又形成一種特殊的聯繫。談及這件作品時，孫原說道：「我們平時的創作會出現意見分歧，這種分歧，我覺得可以通過一種作品形式來解決，就是一人想一部分，不溝通，然後放在一起看能形成什麼。在這之前，我們的創作是

孫原＆彭禹　我沒有注意到我在做什麼　2012　三角龍雕塑、犀牛雕塑、昆蟲箱
400×190×120cm，300×160×120cm，174×142×44cm

會經歷討論及交流，當意見不能達成共識就不做，所以需要淘汰很多想法。但這回沒有這個問題，只需要自己認定想法就行。」

在孫原＆彭禹近期的創作中，材料的極端性已不復見；或者說，那種質疑與顛覆的強度已經遁入平常物之中。

2012年於北京常青畫廊的「黯然開朗」展覽中，一個看似沒有邏輯的塗鴉被放大呈現。這件名為〈大中電器收銀員沒有注意到自己在做什麼〉的作品，原型是商場中一位店員無意識的塗鴉。「這是一個項目之中的一件作品。那是我在一個賣電器的商場準備結帳時，發現收銀員在手

邊塗寫的一個紙板。我覺得這個東西無意識地記錄了那個人在那個時期做了什麼。這個紀錄是在你不注意的情況下發生，而且是會被丟掉；直至丟掉它，你也不會注意到那些細節。所以，我就把這些放大，而且是能放多大就放多大。」彭禹說道。相對於紙板上那種未經思索的書寫，〈我沒有注意到自己在做什麼〉投射的則是另一種經過思索的下意識。藝術家將一個三角龍的雕塑、一個犀牛雕塑以及與它們有關的一些東西放在一起，築構一個似乎合乎邏輯推進的場景。「當你看到它們，你突然有種感覺：似乎他們之間有種繼承或進化的關係。其實這是一個錯誤。它們完

孫原＆彭禹　蜜　1999　床、老人臉標本、嬰兒的標本、冰
200×300×150cm

孫原＆彭禹　老人院　2007　電控輪椅、玻璃鋼、硅膠、仿真雕塑

所感受的問題，這種感受的能力，在他們看來是隨著生活的歷練滲透至藝術家的基因裡。在創作時，這種感受力也是自然而然的表現。

相對而言，2012年所作的〈芝麻開門〉則是藝術家對於生存世界的直接提問。彭禹表示，這件作品是針對台灣當代藝術中心「未來事件交易所」所作，這個展覽項目的規畫是讓收藏家先投資一筆錢，展出後以這筆錢將作品收購。計畫的前提是：「收藏家在付錢時也不知道作品是什麼。」彭禹拿到一筆資助金後，先是將台灣市面上可買賣的槍枝調查一番，最後買了兩把「最值得收藏的槍」（仿真槍）。「在中國大陸是不能有仿真槍的買賣，甚至小孩子的玩具槍也必須得刷成特別鮮艷的顏色。玩具槍以真槍論。」彭禹表示，「我買的那兩把槍的所屬權是我們的，但大陸的法律規定這兩把槍不能運進，所以這兩把槍就放在藏家那裡，當作他的收藏品。但實際是他在擺放我們的收藏品。什麼時候大陸的法律改變，我可以把槍運回來，他就把槍還給我。」在展覽上，這兩把槍成為作品的其中一部分材料，與兩方收藏的協議及彭禹寫給藏家的一封信一同展出。

全是兩個物種。當你沒有意識到，你是在判定一個自己沒有真正認識的東西時，實際上是下意識地去尋求一種可以在這個世界的安全系統裡成立的認定。於是，我就把你第一眼看到的東西和你能想到的東西之間的形象和結構做出來。」彭禹說道。

反叛的精神與質疑的態度，在孫原＆彭禹的作品中形成了一種衝擊思想的強度，即便所用的材料是平和且平常的。他們在創作中投射的是自身於生存的世界裡

孫原＆彭禹　老人院　2007　電控輪椅、玻璃鋼、硅膠、仿真雕塑

當繪畫與心理活動對應
仇曉飛

仇曉飛作品吸引人之處，一是他注入作品中的情緒相當有感染力，二是他讓平常可見的影像與非理性安排形成一個新的結構，讓觀者的理性思維與這種非理性產生某些碰撞。

在評論仇曉飛作品時，不免要提到他的童年記憶與家庭照片在作品中所起的作用。「它是一種心理需求。」仇曉飛表示。當他回過頭重新觀看這些與回憶緊密聯繫的創作時，他感覺到那個結果變得越來越不重要，相對的，創作的過程卻很重要，是這個過程完成了他的另一種心理體驗。「到了2006年時，我覺得這個東西的心理體驗慢慢消失了，隨之而生的另外一個問題就是我反問自己為什麼這麼需要這種心理體驗。」他說道。當先前的心理需求消失，主觀意識的影響亦逐漸顯露於作品中。

圖像的心理暗示

仇曉飛於2013年初在上海民生現代美術館推出的個展「反覆」，選擇以「致幻劑」這個詞對應他在2002年至2006年間的創作，並以「前意識」及「潛意識」對應前後兩個時期的創作。他將展廳畫分為三個區塊，以前述三個主題對應自己童年至今的三階段創作，並挑選三個顏色與

其對應。「強調繪畫的心理基礎確實是這個展覽的前提，也是畫分展覽區域和建立展覽結構的依據，但這些與意識有關的東西不是在繪畫創作之前就被想好的，它們是我組織展覽的方式，也是回頭整理繪畫的時候才逐漸清晰的。」仇曉飛表示，「我特殊選擇的黃色、黑色和藍色也是在組織展廳結構的時候才最終決定的，它們的出現在繪畫創作之後，但是它們在這個展覽中的重要性絕不低於被展出的繪畫作品本身，包括它們的空間面積、色彩傾向和灰度，最終還有光線，這三塊顏色並不是畫的背景，它們是創作的一部分。」

仇曉飛於1977年出生，2002年畢業於中央美院油畫系。外界對於仇曉飛作品最初的認識，即是他畢業後所做的那些與他幼時在黑龍江生活記憶有所聯繫的作品，亦即他選擇以「致幻劑」對應的創作。當時，甫自美院畢業的仇曉飛，選擇留在北京繼續創作。他回憶道，自己那時租了一個二十平方米的小平房作為畫室。與多數初出校園的年輕人相同，他也經歷了一段苦悶於生活壓力的日子。在2002年，他某次回家時翻出兒時相本觀看，發現自己看那些照片時，心情會好很多，後續他開始以畫筆重現這些相本裡的影

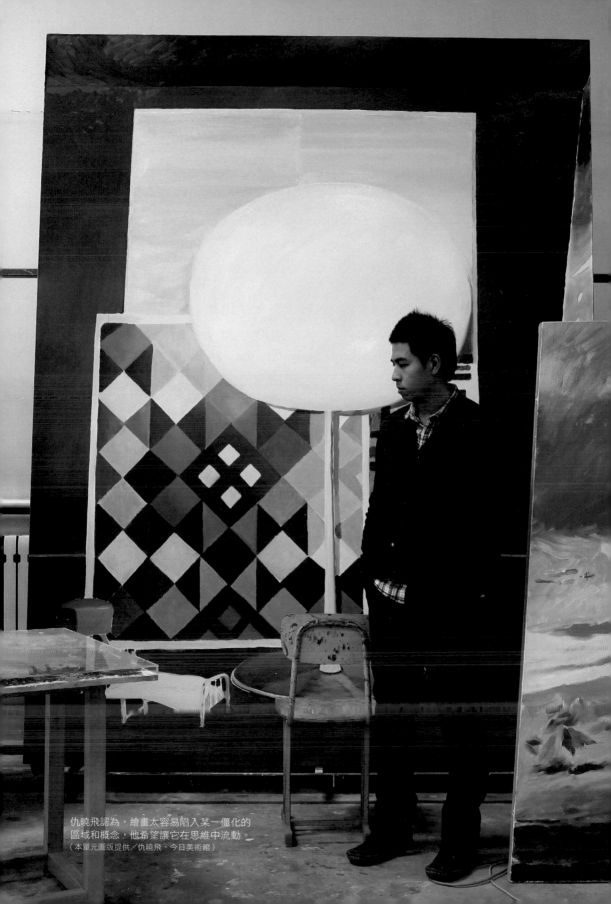

仇曉飛認為，繪畫太容易陷入某一僵化的
區域和概念，他希望讓它在思維中流動。
（本單元圖版提供／仇曉飛、今日美術館）

像。「相冊多大，我就做多大。畫的過程也是我回憶的過程，這讓我有時間緩慢地回頭讀自己的生活。」仇曉飛說道

至於為何使用「致幻劑」這個詞作為對應，他認為是因為他自己也在反覆地探究這些畫的重點是什麼。

現在看來，在2002年至2006年間，生活的壓力與環境的變化似乎讓仇曉飛沈溺於一種特定的情境之中，或許也因為他的母親在2003、2004年期間開始接受精神治療，讓他對於人類心理層面的病理及學理研究有更多的接觸，使得他作品中圖像與色彩的心理暗示以及其中所凝聚的情感，特別引人探究。

在2006年之後，仇曉飛像是跳脫出當時所沈溺的情境，自己也感覺很難再透過繪畫進入那種特別的心理體驗。「我覺得這跟吃藥特別像，就是它是一種緩解，而不是一種治療。這讓我開始對這些事感興趣。」仇曉飛說道，當藥力逐漸失效，他開始反思這些心理與精神背後的問題。

既定思考的鬆動

雖然畢業於油畫系，出自劉小東指導的第三畫室，但仇曉飛也曾質疑繪畫的侷限性，一度傾向於以裝置表現藝術的實驗性。「我也是在反覆認識到繪畫的本質問題之後，才重新燃起對繪畫的興趣。」仇曉飛表示：「繪畫太容易陷入某一僵化的區域和概念，使繪畫越來越遠離它的本體。讓繪畫在我的思維中流動起來是我最近所做的事情。」

無論是在畫布上作畫，或者在一個複製的物品上著色，仇曉飛認為那都是畫畫，是將一件物品透過顏料調動色彩及形象而變成另一件物品。而他創作出的物品與實物之間的差異性，也表現出現實感官與心理體驗的微妙變化。像是他以雕塑做出一個瓦斯筒的形體後再上色，旁邊則擺上真的瓦斯

仇曉飛　山前木後山　2011　木頭、木板油畫　不規則尺寸

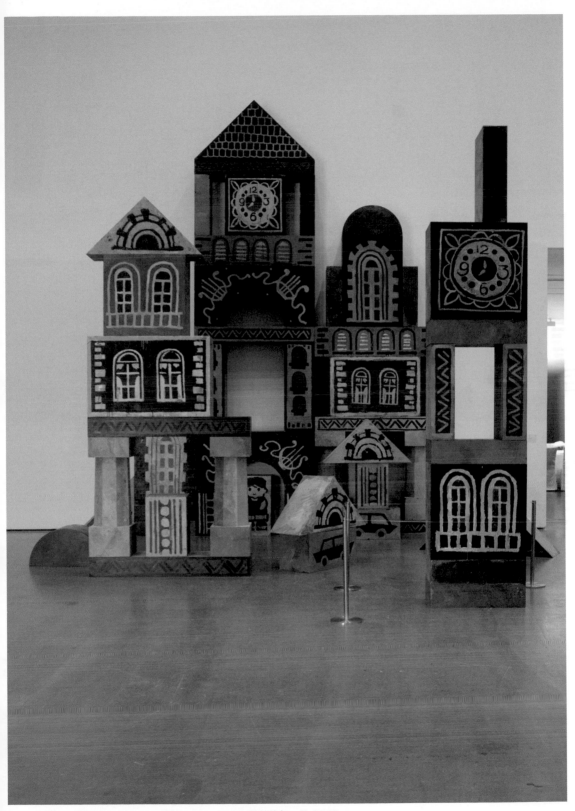

仇曉飛　廢墟之二　2007　木頭、木板、壓克力顏料著色　尺寸可變

仇曉飛　影集　2002　布面油畫及綜合材料　尺寸可變

仇曉飛　烏有之鄉　2010　布面油畫　380×300cm

仇曉飛　界河　2012　木板油畫　144.5×166cm

筒，他認為這個創作過程依然是一個臨摹的過程，但這個過程始終還是有特別的心理體驗。

像堆積木一般可變化組合結構的〈廢墟〉及〈廢墟之二〉，也是透過繪畫讓木板與人們的認知產生新的聯繫，並且透過視覺的改變形成新的心理體驗。

在作品〈山前木後山〉及〈光中影中光〉中，實物與他創作出來的物體形象又有不同的對應。仇曉飛談起，在創作〈光中影中光〉時，他最初是從畫面裡的那隻手開始畫，設定這個是最主要的一個東西，然後才又出現了背景的綠色、前面的紅色和透光的東西。但畫完後，他感覺不夠進入那個體驗，於是又開始思考與手的逆光對應的光源。他先是找了真實的燈泡，製造一個真實的光源，但又糾結於畫面與實物光照的邏輯混亂。最後他決定立

仇曉飛　重歸於好　2010　布面油畫　200×200cm

仇曉飛　快七點了　2005
玻璃鋼、壓克力顏料著色　可變尺寸

仇曉飛　消失與未燃盡　2012　木板油畫及綜合材料　160×150cm

起兩塊畫板及一柱真實的燈。「本來是真實燈光打在畫上，但是這個畫已經變成虛假的東西，它前面應該再有一個更虛假的東西，結果前面又變成了一個真的東西，本來一個透光的畫變成了一個不透光的東西。」仇曉飛說道，儘管這一切聽起來很混亂，但他感覺這樣很好。

　　在仇曉飛最新個展「反覆」開幕後，除了他三個階段創作的心理基礎探究成為話題，他新近創作中對於改變創作與觀看慣性的嘗試，也十分引人關注。仇曉飛表示，他在創作這些作品時，雖然也有構思，但基本上是先切一刀，再去想這刀切歪了還是切正了。例如作品〈加減〉，他先畫了一位端盤的服務員作為創作的開始，後續隨著自己的意識加入新的想法，這些想法的加入與視覺形式及色彩造型的心理暗示亦有所聯繫。「只能說新的作品都有一些在繪畫過程中的停頓、等待和意識思維的轉變，也就是說它們都不是一次性完成的，在開始的時候我並不知道最終它們會成為什麼樣子，這種推進首先是對我自己的表面意識的挑戰，深入到表面意識之下，對我來說是獲得個人內在自由的一個途徑。」仇曉飛表示。

仇曉飛　加減　2012　木板油畫及綜合材料　100×181cm

仇曉飛　「反覆」個展現場，左為〈光中影中光〉（2012），右為油畫作品〈三間一庭〉。

重要的是自己的感受力
劉慶和

劉慶和的畫作是現代人生活志趣的現形，妖媚的、天真的、散漫、閒逸或喧鬧的，都是他從現代生活中得到的感受，以畫筆鎔鑄趣味刻畫出形象。

劉慶和，1961年出生於天津，在'80年代先後完成天津工藝美術學校、中央美院民間美術系及中央美院中國畫系研究生學業，畢業後留於國畫系任教至今。在'90年代，他以水墨作品成為當時學院「新生代」群體的一員；在新思潮漫過傳統之時，他選擇以筆墨進行人物畫的探索，以此描繪都市人的精神圖像。回想這段歷程，劉慶和認為自己當時的創作還是偏向西化，經歷一番不願落於平常的努力後，現在反倒可以用平常心來看待傳統水墨。

選定都市人物為題材後，劉慶和在這個主題下持續了逾二十年的探索。「現在人們一提起我的作品，感覺好像我專畫年輕人，其實我沒有設定要畫什麼對象。」劉慶和笑道。只是他既以都市人物為刻畫對象，年輕人浮動且自我的精神狀態自然能讓他有所觸動。

或許也是因為他一直處於學院體系內，與年輕學子多有接觸，感受較深。他認為學院的環境會逼迫人要有一種精神，就是讓自己不落於時代之後。「不能因為我畫一個傳統方式的繪畫，就變得老態龍

鐘，變得故步自封。我還是希望自己能夠保持敏銳的感受力。」劉慶和說道。

站在邊緣能看得更廣

「我有時也開玩笑地說：『等再老些，就不好意思畫年輕人了』」。劉慶和笑道。在他逾二十年的教職生涯，接觸的學生們永遠是二十歲上下，但他的年紀卻是一年一年地往上加，自身經歷的「舊」加上眼前的「新」，總是會給人不同的啟發。

從'90年代的「新生代」到如今的「新水墨」，劉慶和在創作上始終被歸於較「新」的一類，但他認為傳統對於他的創作亦有極大影響，他在水墨的探索上甚至是越來越趨向於傳統。回想自己的藝術學習歷程，劉慶和說道自己幼時初學水墨接觸的是傳統，當時他對繪畫的理解還不夠全面；進入中央美院的前四年讀的是民間美術，但同時接觸了很多新的藝術理念及創作，包括西方的繪畫。「當時我感覺以前學的傳統一點也不適合我。我甚至厭倦、嫌惡那些傳統的東西，覺得自己應該面向西方、迎接未來。」劉慶和說道，「那個時候更想逃離中國傳統的主線，想走旁門左道。但我現在覺得中國傳統這條主線太重要了。你走到哪裡都離不

劉慶和。（本單元圖版提供／劉慶和）

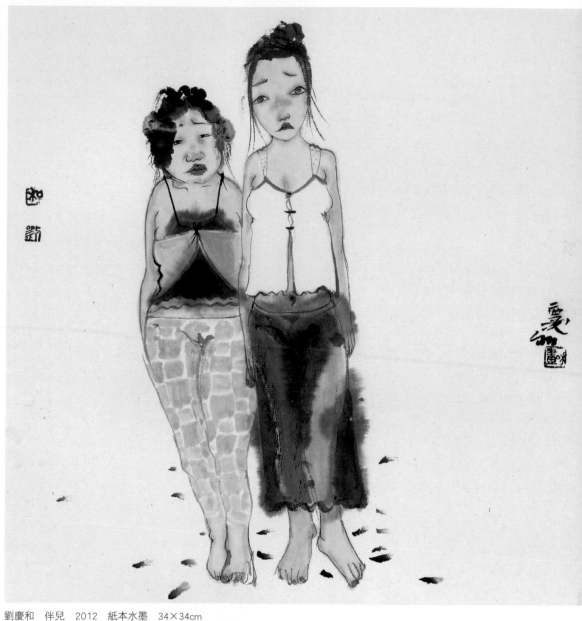

劉慶和　伴兒　2012　紙本水墨　34×34cm

開它,因為你是中國人,你受到的文化影響太深。如果沒有中國文化這面大牆來依靠,我們就會走偏。但這並不等於我要把自己變成古代人。我是看好這些東西,但我強調我今天的感受。」

雖然走回傳統的道路上,但他不希望沿著原有的路徑前進。「如果按照古代人的思考,接著往前走,我們真的無法超越他們。」劉慶和表示,他的藝術學習從傳統出發,經歷民間美術與西方繪畫,又回

劉慶和　文火　2009　紙本水墨　150×80cm

劉慶和　南岸　2007　紙本水墨　28×38cm

劉慶和　四使　2007　紙本水墨　28×38cm

到傳統。「學得有點雜，但正是這種雜使我沒有掉進一個樣式裡。我始終能站在邊緣來看待我們的學習方式。」他說道。

　　無論是創作或是教學，劉慶和都強調要重視自己的感受力；對於學院裡水墨教學的那一套傳統，他頗不以為然。「我覺得學生們有很多不成熟的地方，正是我們所謂成熟的人所需要的。我們往往把好多事都歸為經驗，總覺得靠經驗可以解決一切。我覺得不是。有很多未知、新的東西等著我們，只是我們意識不到。中國畫的

教學更多是拿傳統來說事，就是你一定要跟老師用一樣的方式學習，但你卻是永遠超越不了他。這就是學習的困境，成了那進附中、大學、博士，一路學習過來，除了把技術變得熟練，對藝術的感覺卻是一點一點逆向地培養掉、抹殺掉。」劉慶和表示。

活在其中才有感受力

　　努力將技法練得超凡卓越，卻始終與自己的精神及真實生活保持距離。或許正

劉慶和　漂　2011　紙本水墨　300×180cm

劉慶和　禮拜　2009　紙本水墨　150×80cm

是這種沿襲傳統的局限，讓水墨在當代語境中顯得有些窘迫。

「我還是看好具有學院背景、敢於表達當代生活題材的藝術家。」劉慶和表示，「有別於他人，才有存在的意義。」

如今，「當代水墨」的意識逐漸受到重視，甚至成為話題。對於已經持續水墨實驗多年的劉慶和而言，如何清醒地面對這個時代、面對自己的感受，依然是最重要的。

當許多人開始將注意力放在「當代」的概念及詮釋時，劉慶和認為他的水墨在近幾年反倒是一點一點地往回收。這個轉變，一部分源於他自身創作的領悟，一部分則是從外界得到的感受。他談到，他在2007年分別於北京今日美術館及中國美術館舉辦個展，當時的期待，是想要把中國傳統長卷的觀看方式放在廳堂中，放在大的視野裡。在2010年，他又在蘇州的美術館做了另一個展覽「浮現——劉慶和

蘇州計畫」，將水墨延伸至雕塑、影像及裝置。「做完這個展覽，我卻有些失落。我覺得做一件事情的目的是用來證明什麼，能有何意義呢？所以就放棄了，又回到單純的水墨創作狀態中來，很情緒化。」他笑道。

「前一陣子，我甚至有些喜歡畫山水和花鳥，有這樣的心態。」他說道。一方面是感覺對傳統瞭解得不夠，看古代書畫，越看越覺得佩服。「還有一個原因，是左右的人畫得『太差』。當有了這種感覺時，自信也就產生了。」劉慶和說道。他也時常對學生們建議：可以看些自己認為很差的展覽，來增加信心。好重新梳理自己。「能看到別人的不足，不是壞事。這並不等於不尊重他人。我甚至也希望別人這樣看待我。這樣才能自立自為，才能將

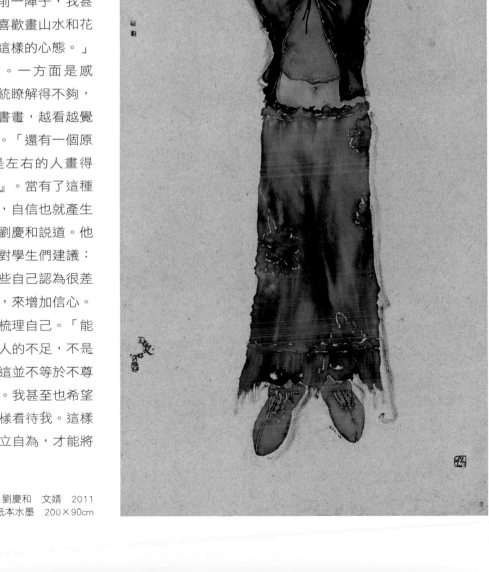

劉慶和　文婧　2011
紙本水墨　200×90cm

劉慶和　名勝　2012　紙本水墨　150×1005cm

劉慶和　龍班　2013　紙本水墨　90×600cm

創造視為藝術的本質。」他表示。

　　從另一個角度來看,當一位藝術家不再只盯著目標、刻意地營造和規畫想要表現的物件,其創作狀態才會真正地放鬆、自在。

　　在2013年四月,劉慶和以最新創作的作品:〈綠島〉、〈龍班〉,參加北京今日美術館「再水墨」群展及中國美術館「水墨新維度」主題展,當他在展廳中觀看自己的作品,回想當時創作的情景,劉慶和感覺到自己創作的態度已經和以往有所不同。「感覺態度不如以前好了。」他笑道。以前的創作狀態,會更多地考慮

如何表達得夠充分,彷彿如此才算是盡了畫家的職責。而現在不然。他更在意的是自己與表現物件的關係。「有時我會整天地和模特聊天,不急於動手畫。下次我再看他,感受又截然不同,而我覺得瞭解物件的真性情且把握她最本質的狀態才是最重要、最好的寫生狀態。透過聊天增進對人物的把握,鑽到其內心深處,而不是完成一件有著物件外形的肖像記錄,這讓我很興奮,也是我真正的收穫。」劉慶和表示。在這個從興奮、挫折到最後駕馭挫折的創作過程裡,他意識到自己還在不滿足於現狀地悄悄地改變著,還在往前走。

劉慶和
物流
2007
紙本水墨
40×45cm

「中西調和」中追求的自由感
陸春濤

在陸春濤筆下，無論是蘆草或池塘中搖曳的荷花，都是他藉以表現情感意蘊的形體，在色墨濃重暈染的畫面中，花葉枝蔓的延展既顯現出生命的動勢及力度，亦流露出藝術家感於物而發的情緒。

在陸春濤近期的「荷塘」畫作中，形體的存在感逐漸被虛化，改以墨色、線條與留白之間流動的氣息表現生命的活力。這種創作形式與西方抽象藝術近似，然而在色墨筆觸與線條的相互滲透中，又體現出水墨的寫意性。「我創作裡體現的抽象化與現在所說的『前衛』抽象水墨還是有所不同的，我注重的是對寫意性表達的回歸，說到底是對東方精神內核的探索。」陸春濤表示。在表現「荷塘」花繁葉茂的姿態時，他有時也會融入西畫的語言，但這不意味著他的水墨因此轉向西方繪畫系統的抽象概念。具體而言，他是將傳統水墨的審美融合一種新的構圖方式進行演化，藉此表現一種既具有東方性又具現代精神的個人風格。對於這種水墨創作的演化，陸春濤以「墨變」稱之。

陸春濤強調，他所謂的「變」，是將筆墨融合創造性，表現藝術家自身的思維及情感。「在當今這樣一個多元化的藝術氛圍下，『變』是必然，也是必須的。但我創作中所謂的『墨變』，其背後要堅持和追求的實質是沒有改變的：一是自由的心態；二是儘量個性化、平易化的語言；三也是最重要的就是在水墨表達中深化東方性精神內涵。任何一種藝術能發展到現在，都有它永恆的價值，但是回到具體的歷史片段，它們的表現又是不同的。所以我認為作為藝術家要敏感於這種『不同』，做到『筆墨當隨時代』。」陸春濤表示。

繪畫的自由感

陸春濤，1965年生於上海崇明島。1984年至1986年就讀於上海外國語大學美術專業班。談及自己的藝術歷程，陸春濤表示他開始系統性地創作是在2003年非典（SARS）期間，當時他獨自一人在崇明島閉關畫畫，起初沒有特定的方向，只是將眼前所見於畫面中重現。「顯而易見的景物畫過了，便開始尋找生活裡那些不經意的美。就是在這樣的契機下，放在畫室裡的瓶花開始引起了我的注意。」陸春濤說道。一開始他對瓶花的描繪只是感覺式的表現。慢慢地這種感覺成了清晰的思路，他有意地將移植的花卉景物局部放大至正常物體的數倍，表現手法上也打破中西繪畫的界限，打破水墨、水彩等形式材料的分工，最終在不斷的實踐和調整中，

陸春濤。（本單元圖版提供／陸春濤）

陸春濤　江邊系列之十七　2008　紙本　42×48cm

創作了「瓶花系列」。這種創作嘗試，承續了由林風眠確立的「中西調和」的藝術觀念，也體現出他創作中所追求的自由感。

「我當時創作的最大體會就是一下子在畫畫的過程中感受到了自由和釋放，這些花花草草的生命雖然有限，但我想盡可能地表現出它們頑強的生命力，而這種生命的氣息和我在作畫時的心境是一致的，這種感覺是我之前沒有體驗過的，以前在畫畫時會有一種概念或程式化的東西束縛

自己，歸根結底那不是在創造。」陸春濤表示。在「瓶花系列」中，他大膽地運用色彩，有意識地挑戰文人畫「重筆墨，輕色彩」的傳統觀念，並巧妙融入西畫的表現手法，把水墨內斂的精神內涵與西方當代藝術強烈的視覺張力融合於創作中。

後續的「江邊系列」作品，陸春濤將這種色墨交融的方法，進一步地實踐於畫面中。他對於流水、礁石與天空的描繪，將他所見的自然景致又進行了轉化。在部分作品中，他選擇以細密線條的流動感表

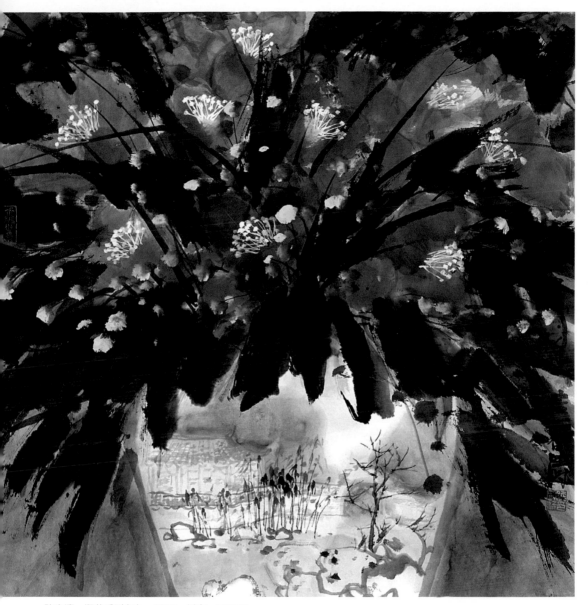

陸春濤　瓶花系列之九　2006　紙本　61×61cm

現礁石的姿態，以大片渲染的墨色表現水
面的沈靜，並強化光影與形體的對照。在
接下來的「荒谷系列」，陸春濤更加強化
了線條的表現力。他表示：「美學家李澤
厚曾把線條稱為一種『有意味的形式』。

可見線條是感性的、形式的，又是精神
的。我對線條的運用是為了進一步在畫面
中確立起一個實中有虛、虛中有實的審美
空間，從而使畫面不僅有著具體可感的水
墨意象形態，並且希望作品可以呈現出深

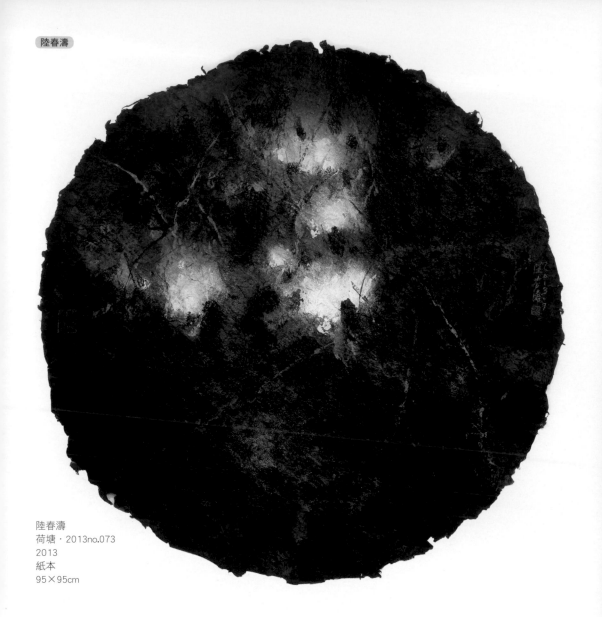

陸春濤
荷塘・2013no.073
2013
紙本
95×95cm

邃的精神指向、巨大的視覺衝擊。所以，我放大了線的結構功能和運行力度，使線條呈現出濃淡、粗細、參差，展現出生成、展開、重複、加強的線性形態。事實上那種線條的結構形式和生長關係已超越了自然物象的表面形態，成為我情感和精神的跡化。」

　　對他而言，完成一幅作品的過程就像在講述一個故事，無論意境、構成和表現形式如何，始終是在揮灑的過程中完成。

他對筆和墨（彩）的運用不是做現實具象的摹寫，而是隨著思想的變化起起伏伏、急急緩緩、層層迭迭，不斷調整營造，直至畫面的意境和自己的心境一致為止。

所見的創造性

　　陸春濤的「荷塘」系列，突破了「江邊」系列及「荒谷」系列於色墨對應的探索，並試圖從構圖上對傳統花鳥畫有所創新，所以他將「荷塘」系列畫成水天一線

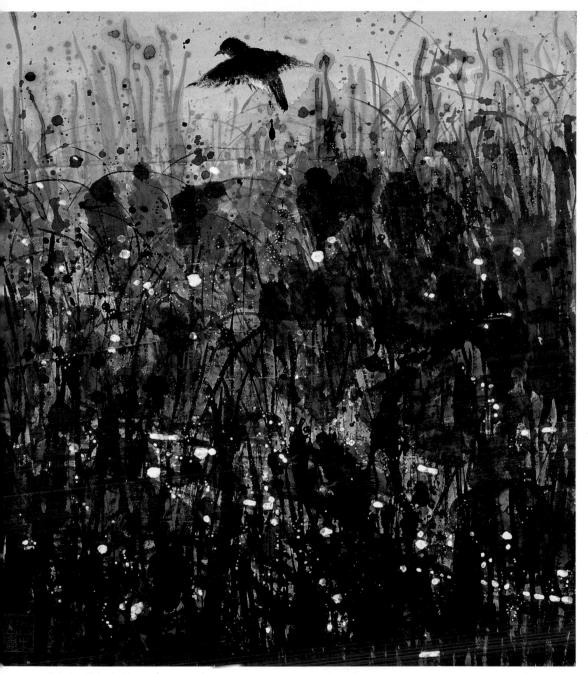

陸春濤　荒荻系列｜一　2008　紙本　100×70cm

的風景圖式。

　　龔雲表評論陸春濤作品時提到：「這些不求形似、介於似與不似之間的參差離合、俯仰斷續的花草林木，被賦予超越時空的意味，成為一種生命的象徵。他用虛實互生、色墨相間形成的空間架構，使畫面佈陣層見迭出，產生出引發想像的空間張力和廣延性。」而無論用線、用墨或用色，只是他根據表達的需要來做。「與其說強化線條，準確地說是注重畫面裡的線

陸春濤　荷塘‧2013no.097　2013　紙本　68×68cm

陸春濤　荷塘‧2013no.067　2013　紙本　44×44cm

條運用，能否借助它傳達出蘊含於畫面裡的東方韻味和感覺。」陸春濤表示。在畫面中，無論用何種表現手法，他都是秉持著一種藝術態度——在作品中用現代的方式體現自己對東方文化和審美意識的認識與理解。

自2003年至今，陸春濤的每一個創作階段，對於「中西調和」的探索都有進一步的突破，透過圖像意義、風格規範和技法表現的演化，寓變化於整齊，表現創作以感情為中心的重新結構化。

從陸春濤的藝術歷程中可看出，他在每一個創作階段對於單一題材的深入。「我只是想盡可能地舉一反三畫好每一個題材，並在這個過程中不斷完善、實現自己的藝術觀念。畫透、研究透一個畫題，將表現手法、對事物的認識和情感盡最大努力正確地呈現於作品中，然後再嘗試下一個題材。總而言之就是自己跟自己比較，每一個系列都要有一些進步。」陸春濤表示。

◉ 陸春濤　荷塘‧2013no.008　2013　紙本　150×200cm ▶ 陸春濤　荷塘‧2013no.093　2013　紙本　78×107cm

在水墨與觀念的接界
李綱

傳統水墨畫所強調的「用筆」觀念與「寫」的技法，在李綱的水墨作品中，已然被抽離，花鳥、山水等具體形象亦不見痕跡；取而代之的是規則排列卻不規則變化的墨印，在紙上渲染變化的靈動韻致。

李綱的水墨創作，或以實驗水墨或以抽象水墨為歸類。藝評家皮力以「做為抽象實驗的『傳模移寫』」為題，分析其運用「印」的手法，他以現成品為仲介，對於物質世界進行質感上的「轉譯」，從而形成的「精神性」圖像。「在李綱這裡，『傳模移寫』不再是自我內心世界的意識和圖像之間的流動，而是外部世界（現成品）和內心世界的意識（觀念）與圖像（抽象語言）這三者之間的流動，它們是工業化時代的『心印』，也因此更加當代。」皮力寫道。

從小接受傳統水墨教育的李綱，經歷了版畫技法的學習及85新潮的衝擊，近十年來一直尋思著如何將水墨與當代思想聯繫起來。「我們永遠回不到石濤、八大的年代了。所以我們就從生存時代的現實中尋找聯繫。我們站在傳統與當代的接界上思考，將水墨再往前推，借用八大等人的思想境界，來表現當代思想的寄託。」李綱表示。

折射式吸收

李綱於1962年出生於廣東，現任中央美術學院美術館公共教育與發展部主任，在2009年赴北京任職前，業於廣東美術館從事策展工作多年。「美術館工作是我的正職，水墨是我業餘的創作。」李綱笑言，這種業餘的狀態，也是一種在野的狀態，沒有太多附加的東西在身上，而是將水墨做為生命的--部分，保持一種平常心。

而在中國官辦美術館的策展及藝術推廣工作，讓李綱得以更全面地觀察藝術的發展，並吸收各個門類的營養。對於藝術創作，李綱更強調以美術史角度來觀看，「那怕只是有一點點的貢獻都有價值。」他說道。在創作道路上，他以傳統水墨為起點，經歷十年的版畫創作歷程，後續決定重新回到水墨創作行列。他認為水墨不僅僅是工具，還是一種精神。之所以進行變革，是因為水墨在上世紀80年代面臨的一個困境：「要不就走不出傳統，要不就走不回傳統。」李綱表示他期望以實驗的手法打破這種困境：「希望它既是水墨，又有獨立的精神。它是中國在這種狀態下產生的文化產物。」

無論是水墨六法，或是西畫的觀念及理論，李綱採用的是一種折射式觀

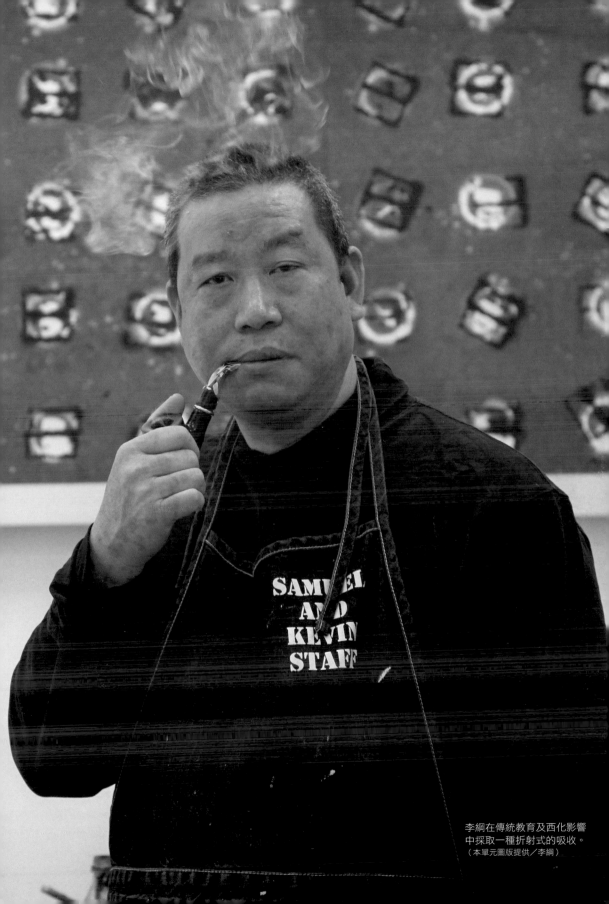

李綱在傳統教育及西化影響
中採取一種折射式的吸收。
（本單元圖版提供／李綱）

李綱　水墨元素No.20120420　2012　水墨　196×294cm

李綱　水墨元素No.20110614　2011　水墨　184×290cm

李綱　水墨元素No.20120401　2012　水墨　270×510cm

李綱　水墨元素No.20110905　2011　水墨　268×344cm

李綱　水墨元素　2011　水墨　136×170cm

察，「折射過來就有些過濾。」他表示。不是直接地臨摹，而是將其做為養分吸納。他先是打破筆墨用色的規則，從媒材及方法上尋求變革，最後以紙的摺揉、浸墨、灑水及拓印等的手法，通過並列重複將情緒化的東西去掉，提供著一種理性而純粹的視覺觀看。這些畫面有種純粹之美，而紙墨的滲透、渲染，又提供了一種清瑩沈靜的回味。

筆墨擇其一

在思考水墨的變革時，李綱首先考慮：放棄筆，或放棄墨。最後李綱決定捨棄畫筆，以水、墨、紙做為媒材重新開始。「這是一個比較笨的方法，明明知道水墨不能這樣繼續下去，但是還是希望從水墨中尋找變革，於是就從方法著手改變。」李綱舉例說明：「比如說我這人打拳很厲害，但如果我要在武術上服人，不是利用拳頭將人打倒，就要從精神上讓人欽服。我運用我熟悉的東西，從方法上、精神上去找到一種變革。」

最初開始實驗時，李綱是以拼貼的手法，以兩種紙處理。具象的畫面依稀可見，「企圖放棄筆，但還沒有徹底放棄。」李綱如此形容當時的狀態。到了2003年，

李綱　水墨元素　2011　水墨　96×96cm

李綱的創作手法更顯成熟，作品也陸續於廣州三年展（第二屆）及亞洲（國際）藝術展上發表。自2006年在廣東美術館的個展後，李綱即完全捨棄具象圖像，在創作手法上，更多地採用拓印及摺紙浸墨。用以做為拓印工具的物品，也選擇跟他生活有所聯繫的，像是墨水瓶、廢棄的器皿等，以保持跟現實生活的聯繫。

在部分作品中，李綱也在墨色之外，加入了其他色彩，這些色彩是以壓克力顏料處理。在他看來，壓克力顏料是新的介入，它的屬性是西化，但是當你用另一種用法去用它，它就是一種中化，而視覺還是與東方審美有某種關係。

李綱　水墨元素No.20091230　2009　水墨　204×544cm

李綱　水墨元素No.20120110　2012　水墨　50×200cm

畫面平面化

　　無論使用摺紙浸墨或拓印，李綱主要是希望將畫面平面化，三維空間拓成二維空間，沒有深度。連作品名稱都單純以「水墨元素」命名，不以創作者的想法限制觀者的想像。

　　對於藝術創作，李綱認為製作過程是與創作者相關，而最後的成果才是重點，好的作品必定能反應出創作者的狀態。而水墨之所以會激發藝術家的想法，就是因為它有很多偶然性，在創作過程中會調整藝術家對水墨的理解，激發藝術家創作的熱情，使其在創作過程中經常處於亢奮狀態。他在創作時，不會先構思草圖，而是想像畫的調性及感覺，然後透過摺紙浸墨

或拓印等嘗試，製作過程中還有很多偶然性，最後完成他「意到筆不到」的創作。

　　因為堅持讓自己保持一種業餘的狀態，李綱認為自己創作的模式「像打太極拳一般，完全放鬆。」沒有市場包袱，也可以更加不受限制地進行創新。他在今年三月於北京推出的個展中，展出了逾百幅以「墨銘」為名的系列創作。李綱說明，「墨銘」系列預計製作一千件，他也在這些小尺幅的作品中加上了編號，目前已完成兩百餘件。「它不僅是觀念水墨，也是一種行為藝術。」他表示。

　　在2012年六月，李綱於今日美術館推出的個展，則是他在北京第一次全面作品的展出，展覽以「傳模移寫」為名，展

李綱　水墨元素　2012　水墨　98×98cm

出的是他於2009年到北京之後創作的作品。對於自己來到北京之後的創作狀態，李綱認為是更加自信及堅定。「這麼多年來，在創作上的改變，像是唸佛一樣，沒有明顯的分界線，沒有明顯的激動，是一點一點的變。我不能預先知道何時能頓悟，但我必須天天做功課，也許我這一生頓悟不了，但這種修行是有意義的。」李綱表示，自己如今除了在美術館工作之外，多待在位於環鐵的工作室，空暇時即創作，並且天天寫書法。「從書法中吸收營養，包括它的點、排列，以及美感。」他說道。

談起中國當代水墨的發展。李綱認為這些都在悄悄地變化，「不是沒有，也不是太思潮性。」然而變化卻是不可阻擋的。

水墨畫裡的鮮活人生
李津

2012年底，李津於北京今日美術館推出新作個展，展出他為期一年創作的〈今日·盛宴〉。為完成這件作品，李津以吃為名而四處遊歷作畫，將他筆下「飲食男女」的主題進一步融入地方人情並擴大呈現，趣味鮮活宛若人生劇幕；而唯一一件作品的展示規畫，亦突顯出李津著意讓水墨融入當代場景的心思。

在挑高十餘米的大展廳中，這幅長達24米、平鋪展示的盛宴圖，將中國水墨畫古時的展開式閱讀，以另一種形式呈現。「作品是先看到空間後才決定。」李津表示，「今日美術館邀約參展，多以回顧展規畫，但我當時還是想做一個主題展。原因之一，就是我可以針對這個空間去設計。我習慣做這種長卷，這個形式是肯定能跟空間對應，不會被空間吃掉。在展示上，我也考量長卷該怎麼放，是歪斜的，還是直接裁減。這麼單純的情況下，若是很簡單地放，感覺太沒變化；完全裁減的均衡感，也不是我想要的。讓它歪斜一點，是有種無開始也無結束的感覺。」

在燈光的規畫上，他希望讓這個挑高的開放空間有種神秘感，因而選擇以聚光燈投照表現一種專注性，創造一個吸引人觀看作品的環境。

聽了李津對於展覽規畫的解說，大家不免好奇他在策展時的主導性。「以前藝術家畫完了就好，後續的裝裱和展示的空間關係彷彿都不重要。但我覺得現在不是這樣。藝術家希望別人如何觀看，這種態度應該展示。這是作品的一部分。」李津說道，包括策展人的選擇也是他主觀的表現，邀請阿克曼（德籍漢學家）擔任策展人，是期望透過他不同的視角來觀看。

真實才有感染力

李津，1958年出生於天津，1983年畢業於天津美院中國畫系。他在創作中注重水墨畫的傳統筆墨，也善於用當代的表現性色彩，雖然有「85老將，水墨奇才」之譽，但他笑言自己的創作有點像學院體系下的漏網之魚；他的畫法既與學院絕對講理法的規範不同，也迥異於大眾審美。「如果我要表揚我自己，那就是我一直有所堅持。」李津笑道。對於近三十年來中國水墨畫的發展，他認為：「很多人都說水墨缺少開放性，所以在中國當代扮演不了什麼角色。確實有這樣的問題。水墨畫家沒感覺一定得讓誰看到作品、讓誰能理解，以前我也這麼想。但現在我覺得開放性可以更強些。當你被邊緣化時，不能說你自己一定沒責任。」

談起上世紀'80年代的創作環境，李

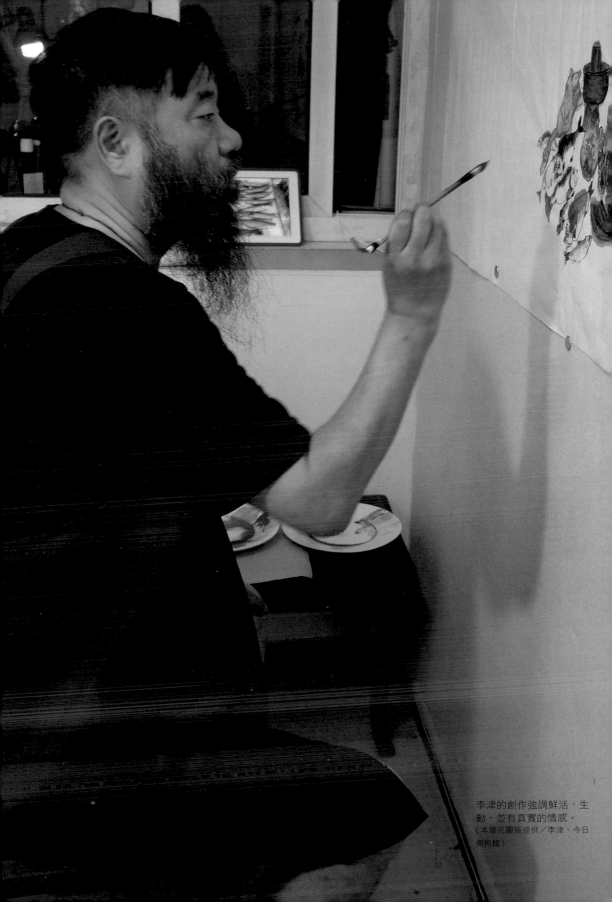

李津的創作強調鮮活、生
動，並有真實的情感。
（本單元圖版提供／李津、今日
美術館）

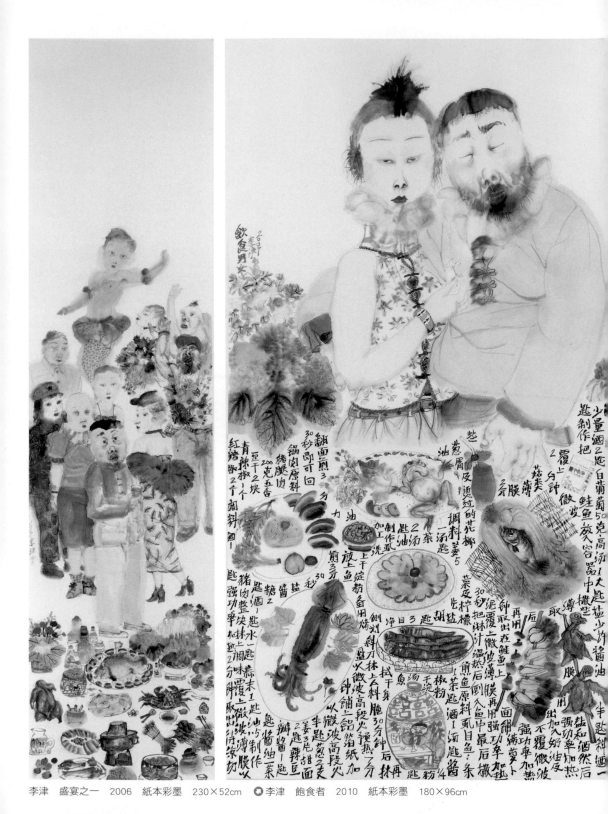

李津　盛宴之一　2006　紙本彩墨　230×52cm　　● 李津　飽食者　2010　紙本彩墨　180×96cm

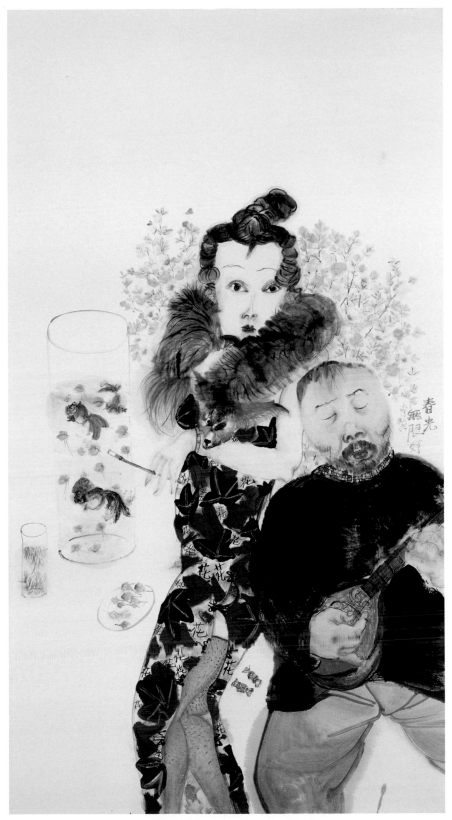

李津
春光無限好
2002
紙本彩墨
180×98cm

李津　花色滿園圖　2008　紙本彩墨　53×460cm

李津　民以食為天組畫之三　2008　紙本彩墨　26×235cm

津說道，當時大家在審美上再次得以選擇時，很多眼光是往西方看的，是強調個性、表現自我，更加形而上的。「我當時和何家英是反著的。他看著我的畫會說：『你那個女人美嗎？我怎麼看都不美。』我說：『你那是假的。我這個是真的。』」李津笑道：「我當時也不是非要創什麼風格，但那時我生活的習性就特別散漫，不是個好學生。這種自由散漫，進入藝術當中，不可能變了。就是你人很散漫，畫畫特別規矩，我覺得那不可能的。我知道我不是好孩子，我只能這樣走。成不成，你也沒有別的選擇。」

現在他回過頭再看自己早些年的創作，還是能感覺到那種誠懇及無所謂。「現在很多人喜歡我的作品，我反倒沒有那種自由度。因為他們喜歡，你得

回饋。這有時說來並非好事，但沒有辦法。」他說道。相較於同期的水墨畫，李津作品表現的鮮活性及普羅趣味更加突出，至於美感，他笑道：「一般人看我這畫可能覺得：這麼醜，比例也不對，不大吸引別人。」儘管他的能力是可以迎合審美，但他認為畫畫是為自己畫，不是為社會，或者該承擔什麼責任。「我覺得那種要求對畫家好像有點嚴（笑）。我的創作，一個是投入，一個是真實。」李津表示。

如何看飲食男女

「我覺得我畫特別日常生活的作品，包括拉屎圖、睡覺，很隱私的題材，還是在1997年以後。」李津說道，他在1997年以前，在西藏待了三年，當時他還有種宗教的追求，也因為年輕，嘗試畫了很多

李津〈花色滿園圖〉作品局部。

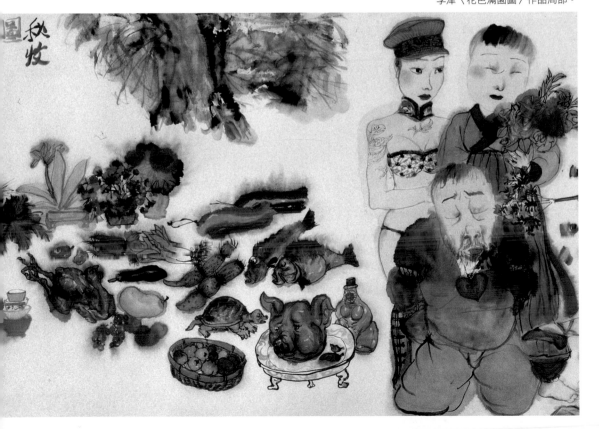

抽象表現的東西。後續並曾畫過一段純抽象的畫作。「在西藏時，我的思想感覺離人遠。因為那地方，高啊，離天近。我當時感覺有種大的背景。」他笑道，「但我後來發現文化體系及血統不同，我身上遺傳的東西跟那裡沒關係。當我回到內地後，我感覺特別踏實，不會特別崇拜差異大的文化。最容易的、最明白的，就是看你周圍的東西，其他遠嫁接的東西可以看，可以借，不能當作目的。」

1997年後，李津先畫了一系列類似生活日記的作品。後續，他對於現實生活中的食與色則多有著墨，出現在畫作中的文字也有趣味的變化。「以前寫的文字，現在看起來會有點傻，比如畫洗澡，就寫洗澡圖，畫吃魚，就寫吃魚圖。看圖的人笑說：『我們沒那麼傻。知道那是洗澡和吃魚，不需要文字提示。』不能這麼來。還得讓它跟畫面又有聯繫，又有想的餘地。」李津笑道。

在「飲食男女」題材畫作中，食譜是他經常選擇搬上畫作中的文字。創作〈今日・盛宴〉時，湘西的遊歷感受，讓他決定將當地小說裡的一段文字抄寫上。「我之前沒有特意去看沈從文的著作，後來決定去湘西時特別看了，我覺得特別對應。為什麼那裡滿大街都可以掛豬頭、豬手，我想這在任何地方看起來都沒那麼合理，但是在那邊感覺特別合理，就感覺殺氣騰騰（笑）。」李津說道。

透過吃喝遊歷，他感覺很多食物跟當地的語言、文化及性格都有關連，生活裡的細節有好多東西可解讀。儘管這次的〈今日・盛宴〉看起來有點像是「飲食男女」題材的總結，但李津認為「飲食男女」的主題遠遠沒畫夠。「我也想過可以畫殘羹剩菜，雖然不好看，但也是一種現況。」他說道。

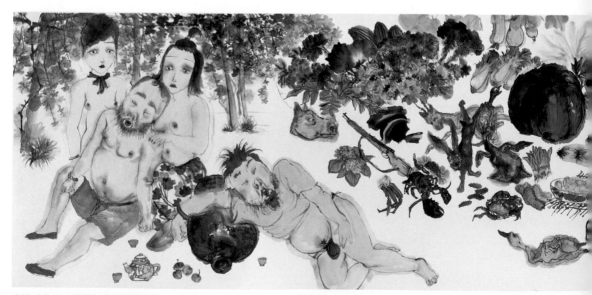

李津〈今日・盛宴〉作品局部。

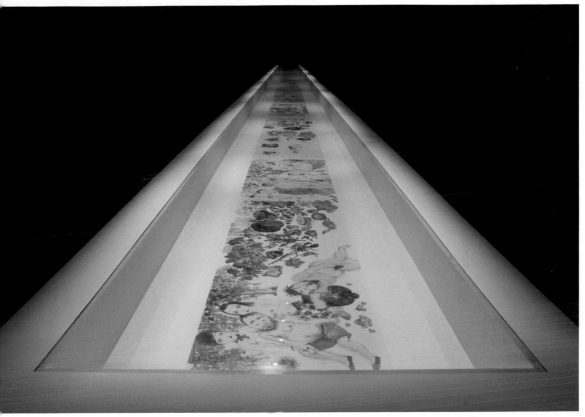

李津以一年時間遊歷全球十餘個城鎮，完成了三十餘公尺的〈今日‧盛宴〉，最後展出其中24公尺。

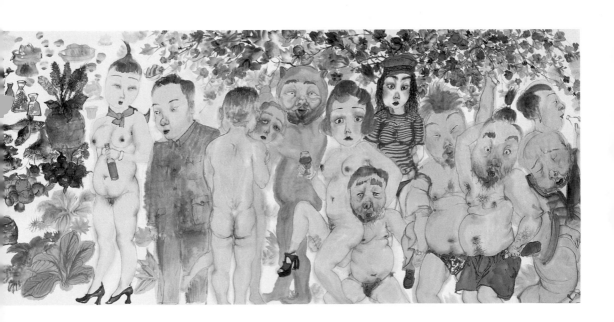

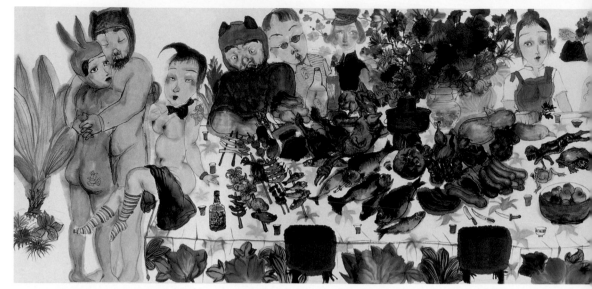

李津　今日‧盛宴（局部）　2012　紙本彩墨　52×230cm

在玩樂與死亡之間

　　「過程很重要。其他的都是虛的，過去了就是過去了。」李津認為，滿足慾望的過程正是人生最重要的過程，他在創作時強調的也是過程中的鮮活及真實。

　　雖說是刻畫生活中的場景，但是在李津畫作中時而會出現令人愕然的細節安排；像是在〈今日‧盛宴〉中，出現於一堆動物食材中的一隻單手倒立的兔子。「面對這些被宰殺的動物，我想要淡化一點，調侃一下。其實這種鮮活就是阿克曼說的，你懼怕死亡，你不想去面對死亡，但你心理不是不知道。」李津表示。

　　除了「飲食男女」，李津的系列創作還包括「自畫像」、「花鳥」、「古為今用」及「美女圖」，畫中以他自己為原型創作的人物形象，在畫面中非常突顯。「我有時會畫得很像插圖，會裁減，很支解，很局部。是將人作為一個中景

　　來對待，還能相互交流，能走進對方。」李津說道。至於人物形象，他笑說：「不能簡單地說一種自戀。所有借題發揮的東西，其實發揮的還是你的內心，還是你的那種感覺。無論如何，還是自己對自己有了解。我試過去畫我自己背影都可以畫得很像，儘管我都沒看過自己的背影。人的肉身，是跟你自己的感知是最近的。」

　　在用色上，他運用許多調製的色彩，也多可見紅黃綠紫的搭配。他認為，若按照原來的審美教育來看，水墨色彩太接近生活，顯得降低品味。「難道紅就俗嗎？我覺得沒有俗的顏色，只有俗的人。人要俗，怎麼弄都俗，人要雅，真有一種質量在裡頭，怎麼畫也不過分。」他說道。

　　在完成了為期一年創作的〈今日‧盛宴〉後，李津依然繼續忙碌著。他透露，自己現階段也想嘗試版畫創作。「停不下來。一停下來會很茫然，有個具體事壓過

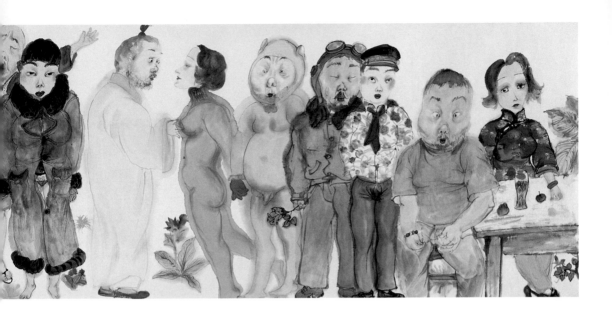

來時，覺得生活就這樣開始。」李津說著，「我之所以留在北京，其中一個因素就是因為北京氣場大。我一回到天津就覺得整個人感覺收回來了，那是特別適合生活，安靜的。到北京就莫名激動，你在這個氣場裡，人就不一樣了，心一下就往上提了一下。這種興奮感，是這個城市可以給你的，但滿足感沒有，因為你做到什麼程度，還覺得可以有別的。你如果在一個小的地方，會覺得自己好像爬過去了，心平了一下。在這個城市，你會習慣性地還想再翻一下。注定不安定。我還認為我一直還有尋找新鮮感、尋找可能性的感覺，這可能跟性格有關係。」

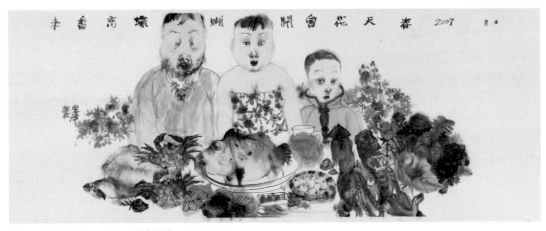

李津　春天花會開　2007　紙本彩墨　55×136cm

「表達」是我在過程中企圖過濾掉的
李松松

歷史圖像是李松松在繪畫作品中經常引以為據的材料，但圖像所標誌的意義，卻是他亟欲消解的。對於這些曾經真實發生過的事件，「究竟如何，犯不著由我來說。」他表示。

在畫布或鋁板上，李松松透過對於圖像的切割及顏料的厚疊，將一個整體解構後再重構。「儘量不意識到自己在描繪什麼。」他說道。對於李松松的作品，艾未未曾寫道：「人類不允許個人的活動與歷史無關，一切的人製造的真或偽的痕跡，都將被視作是歷史的痕跡，它們有時清澈透明，幾乎看不見一物，有時晦澀凝滯，如膠似漆的不似一物。從表面上看，李松松的畫屬於後一種。不同的是，李松松的畫是來自西方的油畫，而這些繪畫卻具有東方繪畫的含意。」

李松松於1973年出生，是中國當代藝術年輕一輩的代表人物之一。他於1996年自中央美術學院油畫系畢業，2000年曾在清華大學美術學院第四工作室從事創作。他的首次個展「李松松2001-2004」，於2004年年底在中國藝術文件倉庫（北京）登場，當時展出的作品確認了他「以圖像做為一個起點」的創作方向；在2006年於麥勒畫廊（北京）推出個展「催眠」時，已獲得相當大的關注。後續與佩斯北京簽約，並於2009年於北京舉辦個展「抽象」，形式語言別樹一幟。

與政治及歷史相關

「我差不多是從2001年或更早之前，開始挑選圖像。但當初沒有堅持不懈地創作。這些圖像與我自身的現實生活並沒有直接關連，有可能是幾十年前的新聞照片，但卻也很難切掉彼此的聯繫。」李松松表示，「我對於自身所處位置、我的社會環境、我的所知，有些疑問，讓我想回過頭來看看。」

這些承載著集體記憶的圖像，在李松松的作品中，輪廓依稀可辨識，即便圖片對應的是關於政治的人物和場景，但政治卻不是他要表述的一個主題。然而在挑選圖像的過程中，政治思想「肯定存在」。「不可能下意識挑選，但要說意識在裡面的程度多少，這是值得探討的。」他表示。

而他所謂的政治，也未必有針對性。他認為生活中的一切，反應了一個人的政治態度，每個人都有不可忽視的政治觀點，但可能有意識或無意識，他可能覺得這不是政治，實際這就是政治。他的繪畫作品，多數有圖像做為來源，「在用

李松松的繪畫創作利用畫布與鋁板為
兩種不同的載體，通過對圖像的解構
及重建，消解歷史圖像本身的寓意。
（許玉鈴攝）

李松松　廣場　2001　布面油畫　180×320cm（本單元圖版提供／李松松、佩斯北京）

這個來源時，你還是有個態度。」他說道。「『憑空想像』，這個可以把它放到工作過程中，因繪畫本來就是無中生有。」

在他的畫作中，並沒有把那種屬於特殊時代及特殊集體記憶的「神聖式的政治」俗化，或者符號化，或者美化；他希望消解掉的政治性，卻又成為人們探究他作品的一個重點。尤其對應上「催眠」的展覽主題，思想的聯繫更加令人好奇。「這與工作思想有關係，而不是一個單純主題，它與工作思想是不能切割開的。」李松松表示，「例如以『花卉』為主題的展覽，不是去做說明，而是因它與工作聯繫在一起。『抽象』也是如此。」

圖像做為一個起點

在李松松的工作室中，展示於架上的大尺幅作品，十五個頭像並置於畫面中，「他們是第一次共產黨代表大會與會者，十五個人，對我來說是一個整體。」李松松表示。他將它的畫面分割開來做，局部分塊完成，當他面對單獨的這一塊，不再是整體的敘述，他也盡量不讓自己去想正在畫什麼。

除了歷史場景，有時畫面也以單一主體，一個單純的元素呈現。像是畫在四個金屬盒子組成的心臟、類似產品說明圖的手榴彈，還有我們非常熟悉的台灣島形。為什麼挑選這些元素？「肯定有些原因。就是我怎麼、怎麼想。但我覺得這些不重要。就好像你選擇晚上吃什麼。就是偶然因素或是自己喜歡。」他說。

他不同意將這些圖像視為他繪畫中的一個基礎，或對照；而是將圖像做為一個「起點」。「有的可能在我腦子裡放一

李松松　自行車上的朱德　2002　布面油畫　240×180cm

李松松
故鄉
2004
布面油畫
110×220cm

李松松●
兄妹開荒
2002
布面油畫
230×400cm

李松松
革命萬歲
2009
鋁板油畫
230×400cm

李松松
看戲
2004
布面油畫
130×190cm

李松松●
我在樹上
2007
鋁板及布面油畫
160×160cm
440×330cm

李松松　大乒乓　2008　裝置（鋼）　600×250×280cm

段時間，有的可能是一瞬間就出現了。這個東西帶給你的情感反應、記憶、態度，比較平淡時，我願意去用它；如果記憶太鮮明，我反倒不願意去用它。」對於觀眾從畫面中得到的不同訊息，或者他自己主觀意識的傳達，他表示：「『表達』是我在我工作過程中企圖過濾掉的東西。我們總是說藝術家想要表達什麼，就好像他是個話癆，怕別人聽不到他說的話。這是我個人的感覺。如果你想要表達的話，那你做的東西就…，方向是錯了。」

片斷式支離與消解

　　李松松繪畫作品的不對稱切割，從2002、2003年開始出現。他將一個整體切割為多個斷片，單獨一塊一塊地畫，消解他對敘事的熟悉感。片斷式的畫面讓它與整體的聯繫產生隔阻，顏料的厚度，讓他與直接接觸畫布所形成的描繪感有一種距離。

　　他認為，圖像做為來源，是一種平面的東西，他最後完成的繪畫也是一種平面上的痕跡。「我塗抹了一塊痕跡，這個痕跡模仿了另一個痕跡。」他以此說明。在他的繪畫作品中，亦有寫生創作，與平面圖像不大一樣。他的裝置作品，例如〈大乒乓〉，是將他小時候的玩具，以超大的尺寸重新做了一個，原本趣味式的拍打動作，變成了刺激人神經的拍打及聲響。披上鋁皮的〈紙老虎〉，看來有另一種威懾的效果，而它的形象與人們對「紙老虎」的認知對照，令人莞爾。

　　李松松表示，他的繪畫作品與裝置作品是平行發展的，他並不把工作分為系列，只是工作方法不同，造成作品看上去不同。「對我來說這些作品都是平等的。沒有關於系列的規畫。」他說：「我不知道該如何總結、概括我的作品。我能說接觸這個工作，讓我發現並找到自己的生活方式。」

李松松　紙老虎　2005　裝置（鋁板、白熾燈）　520×170×185cm

李松松　桃園　2008　鋁板油畫　420×620cm

一面是悲觀，一面是夢想
李繼開

在李繼開的畫作中，閉著眼睛的少年是一個高識別度的形象，在他看來，這個少年是處在一個半夢半醒的狀態，像是沈思中，也像是睡夢中；少年偶爾睜開的眼睛，透露的是憂鬱、孤獨與不安。

1975年生於四川的李繼開，2004年畢業於四川美術學院油畫系，獲碩士學位。現任教於湖北美術學院動畫學院。線描突顯的人物形象，以及超現實的場景，讓李繼開的繪畫有種貼近插畫的故事性，然而他的作品與插畫或卡漫最大的差異，在於他創作的出發點是自己的內心，而不是一個單純敘事的場景。「我在一張畫面裡不會放太多人物。人物一旦多，有很多感覺會被破壞，因為人物有一定的故事性、敘事性，我雖然有點插圖傾向，但我也很害怕一個畫面裡東西多了，但可解讀的東西少了。很明確的東西多了，就變成插圖一樣的東西了。」李繼開表示，「一個人的畫就跟一個人的筆跡一樣，畫面的氣息不同。若從技法來看，我對繪畫標準的評判還是帶有很強烈的學院色彩。」

少年的超現實想像

看到臉蛋及身形都圓圓的李繼開，讓人不禁想著：他畫作中的少年也是以他自己為雛形？「是。他像是代替我進入了那個世界。」李繼開說道，他透過繪畫來表達情緒，讓這個人物進入一個將現實思想與超現實想像融合的世界。

「這個人物的出現，是自然而然的過程。」李繼開表示，他的畫作大約是在2001年開始出現少年的形象。當時他正準備作品參加一個小型的展覽，展場空間不大，牆面都是石頭砌起來的。他畫了大約30公分寬的小幅作品，在畫面中加入很多鮮豔色彩，希望跟展出的環境形成反差。創作媒材是紙上壓克力顏料。「畫完後也沒想過延續這個路線。」他說道。

但或許是這個少年形象的出現，讓他感覺情緒的傳達更加強烈了，他的畫作開始有一個人物做為主體。從初期出現頭上長角的、長著翅膀的，像是天使或小魔鬼的形象，到後續讓男孩進入花裡、森林裡的場景。對於人物形象的塑造，李繼開表示：「在創作時沒有明確的規畫，有時就是跟著內心的感覺走，自然而然生成的。你要是有很明確的規畫，很可能你的好奇心就沒辦法滿足了。」

在後續幾年的創作中，他在畫面中不斷加入新的元素，包括森林、蘑菇、地球與燈籠等，有些類似的構圖會畫好幾張。「有時就是畫的時候有些情緒的小小

李繼開表示他畫作裡的孤獨感與他創作的情緒有一定的聯繫。（許玉鈴攝）

李繼開　浴池　2009　布面壓克力　120×180cm（本單元圖版提供／李繼開、北京艾米李畫廊）

變化而已。」李繼開説道。除了少年人物的貫穿，他有時會選擇以布偶做為主體。他認為布偶比人物形象去除了更多外在的東西，包括性別、身分，只剩下一個形體。布偶的表情可以很突顯，因為它沒有其他可標示身分的東西，它就是人造的物品，但又是一個人形的東西。出現在森林裡的布偶，可以做為一個人物，或者也可能是被遺棄的布娃娃。

談起自2001年以來的創作歷程，李繼開表示他的創作沒有階段之分，但有其延續性。「作品的變化，往往説明創作者本身的改變。我現在的創作，相對以前的主題會輕鬆點，我關注的東西實際還是沒有太大變化。有時意外的東西會多一些，自己比較享受這種控制與非控制之間的樂趣。」他説。

因為悲觀所以敏感

除了畫面中透露的童趣，李繼開的作品更人感受更強烈的是其中的孤獨及被遺棄。「從氣質上來説，我還是屬於悲觀的人。悲觀的人想問題會想得多一點。可能遇到實際問題時，其實還沒有那麼麻煩（笑）。」李繼開説道，「當你對自己、對社會，甚至對人類社會的解讀，偏悲觀，才會有感覺出來。樂觀的人，只需要去關注快樂的事，他面對問題，會有樂觀的期望。我對人類文明的發展進程，實際是持否定態度的。生活可以很簡單，不需要這麼多能源發展。樂觀主義者是相信車到山前必有路；悲觀主義者就是要避免走絕路。」

在中國當代藝術的評論中，世代的劃分是一個有趣的現象，它在某種程度上説

李繼開　在黑夜裡夢見星光　2009　布面壓克力　49×36cm

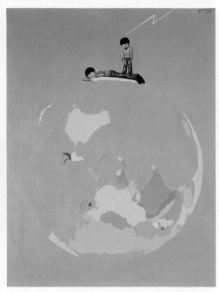

李繼開　燃燒的火柴　2010　布面壓克力　90×101cm　　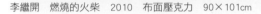李繼開　孤獨的行星　2009　布面壓克力　200×150cm

明了藝術家在意識、趣味及自我探索的不同變化。身為70後世代的李繼開，畫作中透露的童趣、孤獨以及對現實的質疑感，也被視為這個世代極具代表性的創作。因為一出生就面對中國改革開放前後的快速變化，讓中國70後世代在成長過程中，對現實的理解及價值觀不斷遭受顛覆。「我整個成長經歷算是很單純的，從學校到學校，從創作到創作，不用像一些年輕人需要到外面打拼。但我還是覺得衝擊很大。我很慶幸我從事這個行業，可以用旁觀者的姿態去看，也可以生活在當中，也可以從中跳出來，保持心靈的獨立。」李繼開

說道。

「在我的畫作裡有童年記憶的影響，現實的變化也會有影響。你不會把現實的影響原封不動地放在作品裡，但它會潛移默化地出現在作品裡。」李繼開表示。由於中國城市化進程快速發展，有些留在記憶裡的東西，現實中已無法再現。而藝術家就像是透過創作，讓記憶裡的點點滴滴在另一個虛構的世界裡延續。

可視形象與隱喻符號

談起自己的藝術養成，李繼開表示他的父母提供他一個很好的環境，讓他透過

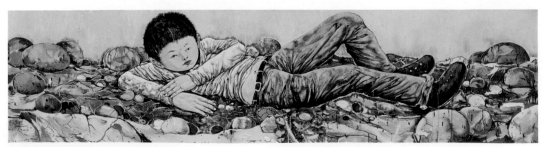

李繼開　卵石與少年　2010　布面壓克力　50×200cm

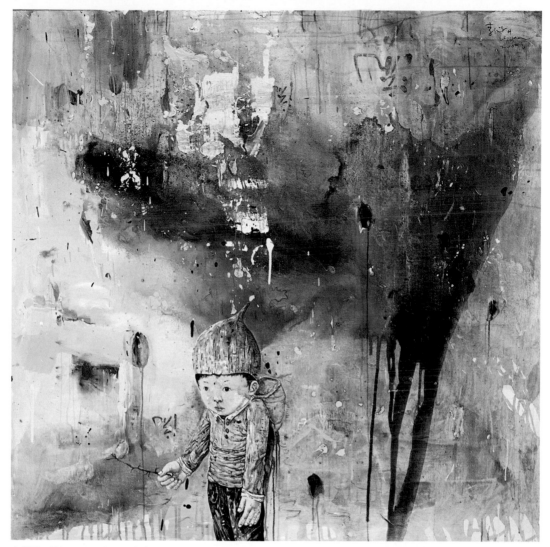

李繼開　流　2009　布面壓克力　150×150cm

閱讀發展自己的興趣。「我父親對藝術有興趣，所以我出生時家裡就已經有很多相關的書籍，他也訂了很多雜誌。我畫畫是從小瞎畫，而且我一直比較喜歡看書，認字後就自己翻書。長大以後，我才想起很多之前看的關於'80年代的藝術現象，還有點記憶，但當時肯定是一點都不懂的。只能說是圖像有印象。」李繼開表示，他的正式創作還是上了美術學院後才開始。「當時在川美學習氛圍比較自由。基

礎的東西有一點就行了，主要是創作。」他說。

在他成長階段的圖像記憶，李繼開認為可能對他造成較大影響的是比利時知名圖畫書《丁丁歷險記》，以及豐子愷的漫畫等。「當時看《丁丁歷險記》時，覺得它的人物、構圖及場景都很新鮮。」李繼開說道。這些圖像提供給他的，是一個探索世界的新視角，以及想像力的啟發。

在李繼開於2001年提出少年人物形

李繼開　懷抱兔子的男孩　2010　布面壓克力　80×80cm

李繼開　少年面孔　2011　布面壓克力　40×50cm

李繼開　端坐的孩子　2010　布面壓克力　100×80cm

李繼開　男孩、玩偶與碎片　2012　布面壓克力　110×97cm

象後，這個人物在他畫作中有時是做為單一主體出現於平塗的背景，有時是與許多隱喻性的元素融合。他認為，場景裡的元素構成，肯定要經過思想，還要想它們之間的視覺關係，思考它們可能會牽扯出什麼隱喻性。「譬如樹，屬於生長的一個主題；還有蘑菇，這個都是一些符號性的東西。這也跟時代的想法有關。」他說道。至於他畫中少年曾經表現出的嘔吐、排泄狀態，李繼開自己感覺這種形象引起的情緒還是稍微過了點。「那是2004、2005年畫的。後來畫的比較自由，不想透過

李繼開　燈籠　2010　布面壓克力　180×220cm

人物的行動來表達心態，而是希望表達氛圍，包括顏色、用筆、繪畫的方式。」他說，「至於是要用線條、用黑白或色彩？這個就是身為藝術家的好處（笑）。你在創作過程一方面是比較嚴肅，另一方面你有決定的自由。到底是思想冒險，還是守成？這個過程很好玩。」

　　在某些畫作中，李繼開也讓「人」消失於現場。「都是憑感覺來創作，也希望做不同的嘗試。有時畫的不好，或是心裡沒有底線，就先不畫，或者放棄。」他說著，自己現在也嘗試在陶片上畫畫。自己燒陶片，陶片的邊緣故意讓它不平整，有種乾裂的感覺。雖然還沒有構成一個新的系列，但不同的嘗試也讓他的畫作形式更加豐富。

　　儘管在讀研究所時就開始辦展覽，作品也受到相當大的關注，但是李繼開自畢業後一直在武漢擔任教職工作，工作室也設在武漢。「教書與創作不矛盾。我的導師是羅中立，用他的話說就是：完全沒有必要當個流浪的藝術家。像我在2004年創作剛引起評論界關注時，我也剛到學校，事情挺多，但你真的有心思要創作，還是沒有影響。更重要的是要有足夠的喜歡，足夠的敏感。我覺得很幸運是，畫畫既是我的愛好，也是我的工作。」李繼開說道。

以問題的思考做為創作的起點
盧征遠

「談論藝術家創作的風格沒意義。思考才有意義。思考的深度及思考的廣度，以及觀看的角度比較重要。」盧征遠說道。在創作過程中，藝術家可能從不同的層面、以不同的手段進行思考並提出一個可視的作品；對於盧征遠而言，這些作品是以一個問題的思考為起點，它提供的不是一個解答，而是繼續深入的各種可能性。「對於許多作品，我希望是先摒棄掉我們固有的判斷，或者說慣性，重新帶著一種開放性，重新去審視這個事物。當你瞪大眼睛重新審視這個事物，你會發現得到的更多。」他表示。

在畫布上，一顆心臟、一隻金魚、一隻剝了皮的兔子，透過精細的描繪強化了很多細節，這些細節又提供了許多的訊息。而當人們觀看這些物體形象時，形象本身於物理真實性的變化、視覺表象的引導、經驗及理性分析的相互作用，在某種程度上改變了認知傳達的條件。面對一個畫出來的擬真形體，人們透過直接知覺及建構知覺的作用，在不同的狀態下重新形成對於物體的感知。對於這個世界於意志及表象、本質及假象的探索，叔本華認為：「只有借助直觀才能達到絕對認識，一旦有理性介入，難免要出現謬誤。」而藝術在某些層面上亦進行著對此的辯證。

無論直觀或理性認識，盧征遠透過作品提供的是一個改變外部條件的知覺傳達，他強調的是「重新觀看」，引用的形象則多數是生活中既有的、輕易可即的、慣性認知的，透過另一種形式將它轉化或再現。

一個思考的原點

盧征遠於1982年出生，畢業於中央美術學院雕塑系。他在2006年提出的大學畢業創作〈天堂〉，對他而言，是創作歷程中一個重要的起點。「當時，身邊有個朋友因為壓力太大，得了精神病。這件事讓我很受觸動。」盧征遠表示，他當時希望更深入地了解精神病的狀態，除了閱讀相關書籍，也透過了特殊的管道與相關醫院聯繫，並「偽裝」成精神病跟病人住了兩周。「當時想的很多。想著人為什麼會一下子變成這樣。」他說道。最後，他以一組雕塑作品表現這個與精神病主題有所聯繫的〈天堂〉。

「當然現在回想，還是覺得它表現的方式比較偏向學院式的現實主義方式，但是這個切入的點已經涉及到我身邊的問題，以及我當下思考的問題。」盧征遠表示。後續他進入雕塑系研究所，成為藝術家隋建國的研究生，對於創作媒介及形式

盧征遠與作品〈天堂〉。【許玉鈴攝】

盧征遠於2006年提出的大學畢業創作〈天堂〉。（本單元圖版提供／盧征遠）

盧征遠　傾斜的赤兔　2011　布面油畫　60×50cm

的運用顯得愈加自由。他發現，媒介只是一個表現的工具，並不重要。「而形式，你不能說它不重要。我只能說它不是藝術家創作的核心或動機。」他說道。

在研究所就讀期間，盧征遠創作了一件〈肋骨〉。「我當時覺得，只做現實主義的東西，不大滿足，想進化一下，不想具體描述，想讓它更抽象。我覺得有些事情具體描述可能不是那麼清楚，可能抽象會更清楚。再加上，我當時對於宗教比較感興趣，這個系列雕塑大部分是跟宗教有關。像是〈肋骨〉，讓我想到宗教裡提到，女人是上帝用亞當肋骨做的。中國人講的就是欠債還錢，是不是取走的該還給人家？」盧征遠表示，他用他能感受到的方式去表現，但在作品上，他希望模糊化

盧征遠　心　2009　布面油畫　200×200cm

這些故事，「我不是想讓觀眾從作品裡看到──被對應的故事，我希望它提供一個故事的結構，而不是一個故事。具體的事情由觀眾來填充。」他說明。

　　在2007至2008年期間，盧征遠亦開始著手創作油畫作品。「如果這幅〈心〉是用雕塑創作，它的符號感就沒有那麼強烈了。」盧征遠說道，「就像我們平時的話『掏心』，我希望觀眾重新地去看待它，充滿細節地去觀看，會重新得到一個

判斷。不是說我只是畫簡筆的心，而你只是想到它見愛心，是一顆心。心是一個原點，你可以覺得它很溫馨、很漂亮，也可以覺得它很殘忍，總之我提供的是它的細節，不先去框架它，或概念化它。我當時的創作就是在思考這些。」

具象與抽象之間

　　除了繪畫媒材的運用，盧征遠亦嘗試攝影創作。這部分的作品更加突顯出宇宙

盧征遠　肋骨　2007　樹脂上色　等身大

間真與假的關係。

　　盧征遠認為，這個主題以攝影來表現相對客觀，它可以讓背後的概念突顯得更明確。「如果你用油畫的方式，別人可能首先會覺得你畫得怎麼樣，然後再去看它表現的是什麼。我希望用攝影的方式，讓觀眾直接進入物體本身，然後對話。」他說道。好比作品中的花，看似一模一樣，但是細節裡的訊息透露：自然真實的東西沒有永恆的完美，它可能凋零或殘敗，但這些都無損它的真實性；而人工雕琢的東西可能看似完美，但它終究是一種假象。

　　在2010年，於尤倫斯當代藝術中心的「由…策畫」系列展覽，推出了由隋建國策畫的盧征遠個展「84天84件作品」，這個展覽讓盧征遠獲得相當有力度的肯定與支持，但是一天一件創作的密度或許也引發了一些人的議論。「每當我回問：『你有看過我每件作品嗎？』我相信百分之九十的人都會坦承：『沒有』。我每天的工作真的是非常認真，只是我將創作的時間壓縮了。再者，時間是衡量作品大小的標準嗎？物理大小是衡量作品大小的標準嗎？我只能說，這些作品和我其它作品是一樣的強度。」盧征遠回應。

　　而對於一般所謂創作脈絡，盧征遠認為，很多人對於系列感的理解還是停留在表面。他用創作來思考，並且帶動另一個

盧征遠　謊言　2007　裝置攝影　150×170cm

思考，而思想的延續反映於藝術語言、筆觸及色調等等，如果限於形式的框架中，看不到跟別人不一樣的東西，藝術家的敏銳性就喪失了。好比在繪畫處理上，他用寫實描繪來表現一顆赤裸裸的心、一隻被剝得赤裸裸的兔子，但他認為：「我其實不是想用寫實或抽象。什麼是抽象？什麼是具象？並不能説清楚。我的每一筆都是抽象，通過你的經驗或感知，將它鏈接起來，之後你會覺得它是一個寫實、完整的東西。如果看細節，它還是很抽象的。」

感知「真實的一半」

　　2012年，盧征遠先後於北京及海外推出了個展，各命名為「反射」及「真實的一半」。在「反射」展覽中，盧征遠在空間裡放了一面鏡子，透過鏡面的反映，表現真假、虛實的對應。「我試圖用特別小的點來做一個展覽。我希望這個事情做得細微一點，這個世上，沒有思考就被講述出來的東西太多了，因為有這樣的語境，才去講述這個作品。」盧征遠説道。

　　同樣於「反射」展出的另一件作品，是他在畫布上畫的一顆眼睛。他在這顆眼睛上扎了一根鐵針。「可能有人看著覺得這個畫面很殘忍，但這只是一張畫布，我只是把一根針扎在畫布上，如果我在畫布上平塗一個顏色再扎一根針，其實是一樣

盧征遠　無窮　2009至今　布面油畫　20×20cm（數量無限）

盧征遠　一塊石頭　2012　布面油畫　30×40cm

盧征遠　假花的秋序　2011　布面油畫水晶畫框　30×30cm

的。有的時候，人們會被繪畫欺騙，我們相信它所營造於這個方框裡的東西就是景象，其實它就是一塊顏料和畫布。」盧征遠表示，就如同一隻剝了皮的兔子，如果放在兔肉場，就變成另外一個東西，如果出現於迪士尼樂園，它又是另一個東西；因為外部條件的改變，讓人們對於一件物體的認知出現了不同方向的建構。

　　而「真實的一半」也是換一個方式探究同樣的問題；面對外部訊息的矛盾，我們只能對「真」與「假」重新做一次判斷，並且從中找尋更多的層次及暗示。對於這些問題的探索，盧征遠認為，藝術家也需要展覽的刺激，展覽既是一種創作，也是思考的過程，「思考的是讓你的作品放在什麼樣的語境下生效。而展覽與作品最佳的狀態即是產生碰撞。」盧征遠表示。

藝術是一個不斷試探的過程
梁碩

越是世俗平常的事物，它運作的邏輯以及它給人的觀感越是趨同，因為沒有新奇之處，通常不引人深入思索。但是，如果這種平常性發生了變化，推進的思路脫離了慣性軌跡，弔詭的瑣事雜物反倒提供了各種聯想的可能性。

把瓶子接在掃把柄上，或者把電扇的扇葉裝在燈架上，出於什麼動機與邏輯？在梁碩的「臨時結構」、「費特」系列作品中，這些看似反常理的裝置實際有一個物理原則為支撐。而他筆下的「渣記」，用的是傳統水墨媒材，畫的是時下中國大陸社會現景，某些狀態就如同掃把柄上套著瓶子般詭異，看似雜亂失序卻生猛有力，並且有其存在的道理。這種被提取或改造的景象及物態，將事物可視形象背後的理性、非理性及偶發性放大，從而鬆懈人們觀看及理解的局限性。

梁碩對於現成品的取用，純粹以物體口徑的吻合為條件，完全不考慮物體本身的功能及社會意義，他將人們對物體施加的意義打破，透過套接的動作對其施加另一種意義。「我創作時不是一開始就設定意義，我覺得做一個東西如果知道它最後會怎樣，那做它幹麼。」梁碩說道，「就作品形式而言，它就是一種試探性，如果事先都想好了，做的事情都是在控制範圍之內，不會出現什麼啟發性的東西。」

1976年次的梁碩，2000年畢業於中央美院雕塑系，2002年至2007年任教於清華大學美術學院雕塑系。在2005年之前，梁碩的創作仍以寫實雕塑為主，以民工形象所做的系列作品，生動地刻畫出基層勞工的生存狀態，也顯現出他對於寫實形象的表現能力。2005年至2006年期間，梁碩獲得一次赴荷蘭駐村的機會，這段時間於生活及個人情感的經歷，讓他的創作有了截然不同的表現。

思維的重啟

「基本上，我出去就是為了清空自己，將想法重啟一次。我對我走過的那一小段路不是很滿意，想嘗試點別的，但又不知道怎麼弄。我接觸的教育是現實主義，我想擺脫這個東西，想把我以前的東西全部丟掉。」梁碩表示。剛到荷蘭時，他沒有立刻投入創作，大概半年時間什麼都不做。「當時生活上有些事情是非常緊迫的，包括個人情感問題以及想家的心情，要開始創作時，我就捉住這個來做。」他說道，當時他刻意迴避雕塑手法，嘗試用一些更有效的方法。他於2006年在荷蘭展出的〈家無處〉，先用壓克力顏料在窗簾布上畫上自己家鄉風

梁碩。（本單元圖版提供／梁碩）

梁碩　家無處　2006　行為（嗑瓜子、喝水、休息、不與觀眾對話）

景，展出時，自己靜靜地坐在現場嗑瓜子。

　　對於自己當時身處異鄉的心境，梁碩曾撰寫一篇以「山我水我」命名的文章，內容提到自己初到荷蘭時，就像是讓自己跳入大海中，儘管自己游泳技術不好，但也不能回頭上岸，更不能讓自己下沉，必須去尋找另一個靠岸。梁碩說道，當他進入一個自己不熟悉的語境裡，胡亂撲騰後似乎看到了彼岸，但可以預想上岸後早晚還是再得跳下海。「搞藝術是一種什麼狀態？就是永遠不要墨守成規，不要自己有了什麼就握著不放了。藝術是一個不斷試探的過程，這種試探有點像是自己把自己逼著往前走的狀態。」梁碩說道。

　　2007年初回到中國大陸後，梁碩在創作中探究的重點從自身內心轉向社會現象的觀看，當時提出的作品為〈廟會購物〉。他用了兩天時間逛廟會，花了一個月的工資買了上百件小物件，並拍攝為一部逾三小時的錄像作品。他提到，這件作品可以說是開啟了他幾個創作思路，現成品則是其中一個思路。當時他上廟會，就是為了作品去買那些東西，但東西買回來之後，不知道要做什麼。他平常逛市場時，也買些奇奇怪怪的東西，買回家就一直放著，有時也去玩玩這些東西。「後來我對『東西』越來越感興趣，我基本上不逛畫廊，不看美術館，但我喜歡逛市場，各式各樣的市場，我覺得那些給我的啟發

梁碩　廟會購物　2007　錄像（2007年4月2日至3日梁碩在河南淮陽人祖廟會的攤位上購買了120件物品並在另外八項活動中消費，共花掉了人民幣1419.3元）

梁碩　物質練習—C型鋼2006C型鋼（把6米長的一根C型鋼以1釐米的間距切開，再把所有的切片按照其原本的順序焊接回去）
550×50×26cm

梁碩　臨時結構2號　2009－2012　現成品組裝
（按照口徑吻合的原則組裝所有可能的物品）
380×200×200cm

比藝術要多得多。」梁碩笑道。

　　這些成堆的小物件，是他創作的元素，但他一開始也找不到滿意的方式來做。有一天，他突然發現兩樣完全沒關係的東西，正好可以套在一起，這兩個東西有它各自的物理特質及功能，兩者之間可能毫無關係，但卻可以物理性地結合。這讓他覺得非常有意思。後續，他開始以各種物件嘗試疊加式的接合。「它具體產生什麼意義，我沒怎麼想，我覺得它打破了很多控制性及既定概念，同時它又建立了一種很難去定義的東西。」梁碩表示。

「渣」的現實感

　　現成品的接合，是梁碩近年創作的方向之一。「臨時結構」系列是將各種接管口徑吻合的東西套合在一起，單純藉由兩個物體接口的密合性，不借助第三種物品的助力。這些作品，看似隨意拼組，但事實上每個環節可能都費盡周折。「實際我真不是隨意地拼，任何一個結合都是很費事的，因為口徑必須完全吻合。要滿足一個這麼簡單的規則其實並不容易。」梁碩說道。這些作品的形成有他自己的一個邏輯，但最後呈現出來的、別人看到的卻是另一個邏輯。創作過程中，他也不知道它最後變成什麼樣子，因為那不全是他的控制力所能達成的。至於作品拼接成什麼樣子算是完成？他笑說這還是涉及個人的美學習慣，理論上是可以無限地接續。

梁碩　渣記二十　2013　紙本設色　46.5×38.5cm

　　相對於「臨時結構」的理性，梁碩近期以水墨創作的「渣記」則顯得更有情感的想像。梁碩說道，他最近兩年突然對水墨特別感興趣，原因可能是幾個方面加在一起。「有一天，我在沒有任何預想的情況下，翻了一本小書，那時我突然覺得中

梁碩　給老婆的信和給戀人的信　2005　行為錄像（給老婆的信78分48秒，給戀人的信45分51秒）

梁碩　費特（FIT）　2010　現成品組裝　尺寸不定

梁碩　2013年「老東西」展覽現場（北京楊畫廊）

國畫特別好，原來我從來不看這個的，那天我突然看到卻覺得它很好。為什麼呢？我自己分析可能有幾個原因，一是我對當代藝術不滿意了。當代藝術核心的某種東西不是那樣的，現在大家都是在做所謂當代藝術，看上去像當代藝術，但其實這不是當代藝術。所以我對當代藝術本身不滿。還有一個原因是，當代藝術是關於可能性的，這些年我一直在可能性的路上走，突然間看到水墨畫，我覺得這個不是關於可能性的，但特別有意思。也就是說，因為我做當代藝術，我跟傳統的那些東西保持距離，實際大家都是在傳統中長大的，但我們的成長環境接受的都是西方的東西，我們沒有自覺，沒有反思，所以後續看到水墨，對我來說反倒是一個新的東西。」梁碩表示。水墨對他而言，雖陌生但卻早已滲入骨子裡，這個距離特別容易讓他產生興趣。

　　他畫的所謂「渣記」，內容就是各種「渣」的狀態。渣，是梁碩在2007年從荷蘭回到中國大陸後對這個環境最強烈的印象。「這

梁碩　渣記四十六　2013　紙本設色　34.5×46cm

個『渣』是我關注多年的東西。人們都說中國當代其實沒有給世界貢獻什麼有價值的東西，但我覺得中國可能貢獻了『渣』，這或許是帶有諷刺意味的，但其實我也喜歡渣，我對渣的感受比較複雜。」梁碩笑道。「渣」在現實生活中是和「差」連在一起的，是一種低級、拙劣，各種各樣不好的東西在一起。這種不好是一種價值判斷，但梁碩對它的感覺不是一種價值判斷，「它就是我們的現實。好也罷，不好也罷，你就是在這樣的環境生活，只能從這裡獲取營養，這個營養讓你吸收得最快。」他說道。

在2007年之前，梁碩的創作情緒還是有些糾結且痛苦，他想透過身體的反覆勞動釋放掉精神上的痛苦，像是〈給老婆的信和給戀人的信〉費力的表達方式、〈家無處〉的嗑瓜子以及「物質練習」的C型鋼切割及焊接。「我回國之後立刻就不痛苦了。」梁碩笑道，「我覺得國內那種渣，把我個人的小痛苦都屏蔽了。」

在以「渣記」開始水墨創作後，畫畫成為梁碩每天都會做的一件事。他說道，畫水墨與他其他系列創作不同，畫水墨不是延續可能性的探索，就整體創作而言，它只是他做的一種嘗試。

事實背後還有真相
黎薇

從「空心人」到「英雄」，黎薇的作品總是給人一種奇異的壓迫感，他塑造出的人物姿態及質感十足逼真，但卻不是栩栩如生，而是一種冰冷的真；他讓你直視一個人臉上的斑點、曲線，告訴你其中一個他的嘴角一撇，暴露了他真實的一面；他將加護病房中、人們處在一種不能自主的狀態擺在觀眾眼前，促使你直視生命中的殘酷。展廳裡的畫面不同於災難攝影的紀實效果，藝術家透過這些他塑造並一筆一筆描繪細節的「人」，告訴你這就是生命中的事實，是人性的真實。

黎薇於1981年出生，畢業於中央美院雕塑系。看他的名字、他的人，會有人很直接地把他歸類到女藝術家族群；但他最反感就是拿性別說事，「藝術家首先是人，其次才有性別、種族之分，藝術家的作品是他對其生存感覺的表達。」黎薇說道，先套了一個框架，人們看到的東西就有侷限性。

真相暗藏在細節裡

黎薇的創作與他對生命的思考與人生的質疑有關。他以冷眼旁觀的態度，看待現實中存在的荒唐，對別人對自己都如此。

他在北京的第一個個展「空心人」（

2009年），把他觀察的對象放大做成半身塑像，這些空心人就擺放在一個黑幕圍繞的空間裡。「我做『空心人』時，想得特別直接且簡單。我在任何可以照出影子的地方，都會去觀察我的臉，這當中有個不確定性，就是我不知道我到底是什麼樣的？難道我的樣子就一定是別人所訴說或看到的那個樣子？所以當我看別人時，我喜歡特別貼近去看一個人。」黎薇表示，他在做「空心人」時不想擴大說人性，也不想談玄的東西。「當我離特近去看一個人時，我發現他完全不是我原來知道的樣子，因為他臉上有太多細節可以考證，那是一些證據，這些證據告訴我們他們經歷過什麼，他的靈魂是什麼樣的，以及他的種種問題。我個人覺得這些東西是可以說明一些事情的」。

後續，這些「空心人」在不同展覽又有不同的呈現。「我覺得直接放地上很好。」黎薇說著，「第一次展出時，我犯了個傻，覺得作品放地上，萬一被人踢了。但現在我不擔心這個了。就直接放地上。」他認為「空心人」可以跟空間發生各種關係，目前他覺得放地上最好，但說不定哪天就讓它上牆了。「『空心人』肯定都以不同形式展出，因為我希望可以說得更多，讓它有不斷延伸的可能性。」他說。

黎薇的作品與他個人對於生命的思考有關。（本單元圖版提供／黎薇）

黎薇的〈空心人〉於香港3812畫廊參與聯展。

我就愛自己的歪理

如果說黎薇是個很強勢的人,基本也不會有什麼爭議,但他作品中體現的細膩觀察及精巧掌控媒材的能力,確實也讓人感覺他善於思考、對創作很認真且尊重生命。

在他於北京今日美術館展出的「英雄」中,三組作品〈合唱團〉、〈孔雀〉及〈ICU〉都讓人走近觀看時不禁愕然。穿著亮麗又上了妝的小孩,在合唱團的陣勢中,有種受人擺佈但看似很圓滿的感覺。這些小孩,與「空心人」一樣,可與空間發生各種關係,表現不一樣的狀態,訴說不同的故事。「其實我覺得最適合的展出場地是教堂。我沒有褻瀆宗教的意思,但它們在教堂裡會塑造出更強烈的氣氛。」黎薇說著。

以真實孔雀羽毛及雕塑製作的〈孔雀〉,站立於草地上,人們乍看,懷疑這跟「英雄」有什麼關係?尤其對照一旁讓人肅然的〈ICU〉,會不會太跳tone了?「視覺經驗常會把我們帶入思考停滯的狀態。」黎薇表示。人們因為自身不同的經驗,在觀看藝術作品時因直覺有不同的反應,而這其中就有值得思考之處。

黎薇認為,有一些藝術家想要把作品做得特別狠,以為它給人的是觸動,但那其實是刺激,刺激是很快會忘掉的,而且刺激過度也會產生麻痺。他以加護病房為主題製作的〈ICU〉,那些插滿管子躺在病床上的人,面臨著自身的死亡威脅,睜大眼睛地活著。蘇姍·桑塔格在《旁觀他人的痛苦》中提到:「需要英雄的世界是悲慘的。」而能夠用眼睛觀看死亡本身,

黎薇的裝置作品〈ICU〉
於今日美術館展出現場。

黎薇的裝置作品〈ICU〉
於香港3812畫廊展出現
場。

黎薇的裝置作品〈ICU〉
於香港3812畫廊展出現
場。

🔵🔵 黎薇的裝置作品〈合唱團〉於上海民生美術館「寶馬發現展」巡展（2011）。

就黎薇看來，或許是一種衝擊「英雄」認知的事實。

「人類對於冰冷的東西，特別有好感，我覺得這是跟人性有關，就跟自私貪婪一樣。」黎薇說道，他自己住過加護病房，他父親也在加護病房待過，他在醫院中感觸特別多，但這些纏滿著管子的畫面，殘酷，「但它有一種美。」他說。

對於死亡的思考，在黎薇參與林大藝術中心（北京）的「不在場」聯展時提出的作品〈22分55秒〉，也讓人感受額外強烈。這件作品，黎薇以各種日常的物件擺設出一個現場，家具、化妝品、茶水，看似是一個有人生活的地方；意味著死亡的屍體痕跡線，也存在於同一個地點，它們靜靜地躺在地面，觀眾來回踩著這些粉筆畫出的痕跡，進入現場。「我對屍體痕跡線特別有感覺。我小時候跟我父親逛

黎薇的裝置作品〈合唱團〉於今日美術館展出現場。

黎薇（右）為「瑞居計畫」作品〈化糞池〉丈量挖溝尺寸。

為〈化糞池〉安裝上壓克力板。

街，曾經看到一個屍體痕跡線，我當時不懂，就跳進去裡面，我爸急忙跟我説：『快出來，只有非正常死亡的人，才會讓警察畫上這線。』這事深深地印在我心裡。」黎薇表示，既然要做就做得徹底，所以他在展覽開幕當天，邀請觀眾進來躺著，讓他畫上「屍體線」。

黎薇對於生死及人性思考得極多，但他對於文字總結出來的心理學及史學特別沒興趣，「我喜歡自己的歪理。」他笑説。

永遠保持質疑態度

在黎薇的幾個個展中，都沒有策展人的名字出現。他坦承自己做展覽時主導性很強，但如果碰到好的策展人，他樂於與其合作，但實際他感覺很多策展人沒有發揮策展人的作用。

他總是質疑。冷眼旁觀別人的行為舉止，冷眼旁觀自己。「我夜裡有時會把我白天説的話寫下來，然後分析：黎薇你説這句話明顯在損人家，你説這句話是在裝孫子。當你冷眼旁觀這一切，你不會被自己騙了。大多數人都會被自己騙，他無端地相信自己。」黎薇強調美醜善惡不是表面的東西，顯而易見的不一定是事實。「人類這個物種，生下來的缺陷就非常多。傅柯説：『難道正常不是另外一

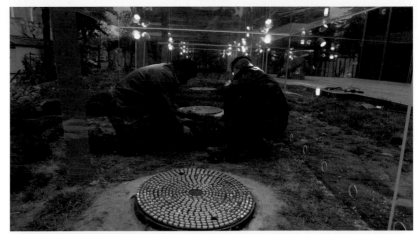

黎薇在〈化糞池〉的蓋子上擺上自己買的紫水晶，並在周邊鋪上草皮。

黎薇強調：〈化糞池〉最重要的一點是它還在使用，依然具備功能性。

種形式的瘋癲？」我覺得這句話寫得非常好。他質疑。惡就真的是惡嗎？好就真的是好嗎？人類受了教育後，就有一種道德感在作祟，它是人們下的一個套。」他說。

「人總是要顯得自己很有見地，給一個東西下一個定義。」於是黎薇在〈化糞池〉中，就以壓克力製作成類似精品展示台的透明櫃，扣在化糞池上，打上燈光。「開幕時，有些人看著美麗，就過去擺姿勢拍照；一聽說是真的化糞池，急忙走開。」他說：「這件作品最重要的一點是化糞池還在使用，它有它的功能性。只是我把它做成跟精品櫃一樣。但我告訴

工作人員，這個精品櫃是可以打開的，打開後還可以嘩嘩地抽大糞，抽完再把它蓋上。如果它是廢棄的，這個方案我肯定不會做」。

黎薇樂於在展場上觀察別人的反應。他認為觀眾從另一個維度成就了作品。「冷靜、理性，我在做作品時會保持這東西。我相信誰都希望遇上知己，但有些人特別可笑，他們的說法讓你在感情上接受不了；雖然理智上知道這是好的，觀眾是該有不同的理解與反應。」在談及別人輕率地註解他的作品引起他爆怒的事件，黎薇平靜情緒後對此做出回應。

視覺系表象背後的沈靜
李博

「我覺得生活比藝術更重要。」李博說著，「這句話可能有點像開玩笑，但你若不去真誠地生活，而想靠藝術做點什麼，那還是幹點別的好。」

眼前的李博，雖然不再是染著誇張顏色的頭髮，也卸去了精緻的睫毛膏，但還是有種視覺系藝人的感覺；他貌似玩世不恭，行事風格獨特，卻也有細膩沈靜的一面。他的作品，與現實有相當緊密的對應，主觀意識突顯，「藝術作品是隔著情感屏障所窺透的自然一隅。」一如左拉所言。無論感性直接，或者含蓄深沈，李博作品中體現的是從自身生活中所提煉的感受。

就藝術家身分而言，李博還有一個特別的音樂背景。「我小學六年級就加入搖滾樂，跟著大院裡年長的孩子一起練習。」李博笑言。他曾經在北京的夜店登台表演，還花了近一年時間創造了一個類似古琴的搖滾樂樂器，並申請專利。相對而言，他的美術啟蒙稍晚些。他在考高中時才突然決定要學藝術，幾經折騰，在二十歲時才考進中央美院，進入壁畫系。

編織的溫度

在考上美院那年，他隻身前往西藏山區，因緣皈依密宗佛教；自美院畢業後，他很快與畫廊簽約，應用油彩、照片、編繩、砂石等媒材的創作，以及畫面中私密空間一角的取景，很快地標誌自己的特色。

雖然家就在北京，但因為高中時代狀況百出而惹惱家人，讓李博在上美院時被家裡斷糧，總不時得去鑽些賺錢的門道。在某一段時間，他嘗試去考前班教課，「一星期兩千多塊，活總是夠活了。但我帶了一星期，覺得腦子都死了，因為想的都是考前那些東西。像是一下把自己打回考前的狀態。這不行。」李博說道：「後來有個機會去做電影後製，但一段時間又覺得沒勁了。因為做電影後製，你可能有點想法，但得跟著別人去做。後來有人問我：『會攝影嗎？』我說：『會啊。』其實什麼也不會。借了相機，就開始了。」後續，影像及攝影在李博的創作中也成為一個重點。

但他不是單純以攝影作品來表現，而是將照片做為畫面中的一個成分。在他看來，攝影特別冷，它不像繪畫會有溫度。也因為自己小時候曾經練過七年的書法，讓他通過對書法的理解，了解書法在一筆一筆的揮動下，也將寫的人當下的感情注入其中。他覺得攝影缺少這種東西；而繪畫這種方式對他來說也還是不夠。他想要

李博出生於1982年，
畢業於中央美院壁畫系。
（本單元圖版提供／李博）

李博　一天　2008　綜合媒材　216×160×60cm

李博於大學時期的寫生作品。

把這種東西表現得再強烈一點，就開始用綜合媒材，用沙子、繩子這些材料來做。李博表示，最早用編織，是想讓作品更有溫度，因為它已經是一個實體了。「當這個東西試驗還算成功時，我感覺其實繩子可以組成一個人，組成一個人的精神，包括我們的思維等等，都是在一條線組成的。只是我們看一個人的皮膚是光滑的，但用繩子編織組成後就變得疙疙瘩瘩。」他說。

情色的成分

在剛畢業的幾年間，李博的作品中常會有裸體人物形象出現，「情色符號」也被視為他作品中一個重點。而李博認為裸體只是表現的形式，這種感官刺激背後還會有更深入的東西。

他早些年作品的畫面，有點像是從窺視孔觀看一個私密生活空間，但因為繩子凹凸的質感改變了現實觀看的距離。出現在畫面中的女孩，也是當初在生活中與李博最接近的人，「從某種程度來說也是我的一面鏡子。」李博表示。

這些直觀的情色成分，在李博今年提出的作品中都消失了。「我覺得就是我的生活變了。這還是跟著我的生活在走。可能我的生活不再是以前的模式了，我感覺到更多的東西；以前我可能更關注自己，我現在關注更多的是這個環境給我帶來什麼。」李博說道。

對於先前的作品，他自己回過頭去看才發現，選擇狹小空間的場景是由於自身的心理因素。「我是一個很沒有安全感的人。」他說。當他透過這個狹小空間來面對別人時，感覺比較沒有負擔。甚至在他處理這些狹小空間時，選擇把它平面化，

李博於2006年畢業創作以巨然〈溪山蘭若圖〉為本製作大型裝置，作品獲得當年畢業創作一等獎。

即使它還是一個透視的空間，但通過肌理粗細的相同，把空間壓平了。就是想把空間弄得最小最平，他才感覺心裡是舒服的。

　　在2012年春季推出「抽離下的空白」新作展後，很多人驚訝於李博作品的改變。依然可找出繩子、砂石等媒材的蹤跡，但是畫面中的溫度卻改變了；尤其針頭、鐵刺及白色病床的出現，及畫面厚重的質感，讓人觀看時情緒都肅穆了幾

⬆ 李博　塵　裝置　2010
⬇ 李博　深灰色裡的白色1　2011-2012　針管、綜合樹脂材料、玻璃鋼、砂石、線繩及油畫顏料等　300×482cm（四件拼）

分。由於這次展覽距離李博上次在北京的展覽已有兩年時間，這些新作也被視為他沈潛兩年後的重新出發。對於這兩年時間的變化，李博表示他從畫廊出來後，用了一年時間重新整理自己的思緒，把該想的問題想一想，該寫的方案寫一寫，沒弄明白的，問問自己為什麼。「其實這幾年發生了很多事，整個環境對我來說可能突然

李博　深灰色裡的白色3　2011-2012　針管、綜合樹脂材料、砂石、線繩及油畫顏料等　160×240cm（十六件拼）

李博　這樣才能平衡I　2007　綜合媒材　250×200cm

李博作品〈深灰色裡的白色3〉局部。

醒悟了。因為在上大學時，你怎麼也還有一個學生的身分；剛畢業就簽了畫廊，那時也不知道這環境是怎麼回事，覺得畫廊可能就這樣。後來突然就走向社會了，就是你從一個學生的型態，一個受保護的型態，突然赤身裸體站在社會上。」他說道。

抽離下的空白

李博的新作，運用了不同媒材及形式探討現實生存環境中的危險關係與不安全感。這種不安全感，明顯可見者如同現場的三面釘床裝置：它在動力牽引下會在一定距離內前後滑動。三面釘床包圍的區域裡，設置了一個白線圍著的「安全區」。在平面作品中，斑馬線則是一個看似很安全、實際卻很危險的暗示。曾經走在斑馬線上兩次被車撞的李博，對於這種隱藏的危險有切身的感受。

以裝置形式出現的〈白旗〉，放置了一台結滿蜘蛛絲的舊式打字機，按鍵倒置，一根根連著按鍵的鐵刺向上張揚著，無人操作，軸上的紙卻持續一點一點地捲出來。看似打了很多字，但紙上空白一片。

「那打字機等於是我給自己寫的一

李博　白旗　2011-2012　裝置

本書；可能也是每個人給自己寫的一本書吧。」李博認為，可能一個人曾經受了很多傷害，或者做了某些事，但沒辦法用語言呈現，沒辦法跟別人說。也有可能你受過某種傷害，但你對別人是避而不談的，因為害怕這種傷害說出來後，別人會用同樣的方式傷害你。「在這種情況下，表達文字成了一種有攻擊性、並可能傷害自己的東西。打字機來回地打，出來的卻是白紙，但這張白紙可能你自己才能看明白。」他說道。

對於不同媒材的運用，李博表示沒法用言語去表達作品與媒材之間的邏輯關係。他做作品時，會先有一個想法，但他還是尊重所謂感覺，感覺出來後才能再去了解自己。他認為這種感覺是非常重要的，它可能會流露出很多無意識的東西，而這種無意

李博　客廳　2011-2012　裝置　200×230×180cm

李博　深灰色裡的白色2　2011-2012　針管、綜合樹脂材料、玻璃鋼、砂石、線繩及油畫顏料等　300×406cm（三件拼）

識是真正具有開放性的。在近兩年時間，他也將搖滾樂與藝術創作結合在一起，將自己創造的樂器做為一項裝置作品呈現。「音樂相對來說自由度更大些，就是它可能更理想化些，這種理想化是比較較勁的。說實話，藝術能改變什麼？但我就是希望我做這些事，還是能改變一些事。我覺得這真是一個動力。」他說。

目前，李博在畫面上編繩子、上樹脂、顏料等，這些技法現在看來已經相當成熟，市場的反應也不錯，不過他還是不斷嘗試不同媒材及形式，甚至做他覺得沒有市場性的大型裝置。若不賣作品能維持生計嗎？李博笑答自己平常並不大花錢，以前還會化妝，現在這些消費也沒了。平時樂團練唱會花錢，但花費比去KTV唱歌還低。「我對生活質量是無所謂的，生活質量對我的創作及感受生活來說，沒有太大影響。可能以前你有十塊錢，可以買材料表現一個東西；現在有一百元，可以做更多的東西，可能差別在這。」李博說道。

繪畫中的人性

毛焰

毛焰筆下的人物，總是帶著恍惚不安的情緒，晃白的面容帶著冷冷的眼神直瞪著前方，表現出一種高傲、敏感而神經質的氣質。

這種氣質在毛焰筆下的托馬斯肖像中感受明顯，在毛焰身上亦可發現。之所以選擇托馬斯做為描繪的對象，毛焰表示正是因為托馬斯身上具備他希望在繪畫中表現的特質。「在畫托馬斯的過程中，我把很多我自己的觀點、情緒、情結及亂七八糟的東西，在這個有限尺寸的畫面中一點一點地傳遞進去。」毛焰說道。也由於他對於人物氣質的細膩表現，讓人在觀看這些肖像畫時也會有很強烈的情緒感受。

對於自己畫作中顯現的特質，毛焰認為還是與個人的感知力有關。「繪畫不是冷冰冰的、純學究的東西，它具備很強的人性。如果你有這種感知力，自然會出現在你作品裡，這不是特意去強調就有的。」他表示。

於1991年自中央美院油畫系畢業後，毛焰的創作一直是以人物肖像為主軸，甚至是以同一個人物為描繪對象反覆地進行創作。他沉醉於這種修煉式的繪畫，並且堅持他在藝術道路上對於「正直」的追求。「就是有些事，你可以做；有些事是不能做的。」毛焰說道。

對於繪畫，毛焰認為：「我生下來好像就是為了做這個。」由於毛焰父親舊時擔任的是業餘美術工作者，毛焰自幼即在父親引導下開始學習書法及工筆花鳥，至十餘歲時正規地學習寫生。「除了雕塑沒學，當時能學的都學了。」毛焰回憶道。由於他的父親在那個時代無法實現自己的藝術夢想，於是將自己對藝術的熱情及理想灌輸到毛焰身上。「當時，生活條件很苦。但我父親將能弄到的美術資料都給我，甚至還想辦法去買一些美術出版物回來。」毛焰表示，「我最大的幸運就是我父親從我小時候即提供我藝術的材料及概念。如果沒有這樣的興趣，或者說是特長，當時我只能去當工人。」

繪畫也可以發神經

於1987年考入中央美院油畫系後，毛焰先是學習歐洲古典藝術。「頭兩年學得很痛苦。很用功，但很痛苦。那時，古典主義對我來說太深不可測，不得要領，非常痛苦。」毛焰表示。由於對自己的高要求以及對於藝術學習的迫切，讓毛焰在初入美院時感受到極大的壓力。「在一年級時，我突然有一天感覺自己的狀態很不對勁，看顏色也看不准，精神很緊張，似乎還有些強迫症的症狀，畫畫時都感覺頭

毛焰。（本單元圖版提供／佩斯北京）

毛焰　小托馬斯—白眼3號　2008　布面油畫　36×27.8cm　　　毛焰　小托馬斯—白眼2號　2008　布面油畫　36×27.5cm

有點暈。那時老師讓我趕緊去醫院檢查。醫生一聽症狀就知道問題，說我就是學習太緊張了。我記得那時經常失眠，老師還把耳塞送給我。」毛焰回憶道。

　　「到了美院三年級下學期，我某天在課堂上畫習作，突然感覺像是被電擊了一下，整個人開竅了。」他說道。當時畫的那張人物習作已經出現毛焰繪畫早期的特徵，包括他處理形體時，也已經感覺到那種很敏感、很細膩、很神經質的東西。「當時我第一次感覺繪畫可以和內心發生關係。」毛焰說道，他原先畫畫時想的都是造型、色彩及結構等等，考慮的多是技巧。學習時也是規規矩矩的。而那時突然覺得其實畫畫可以不規矩，可以發神

經病，而且這很重要。「在學習過程中，有段時間是很糾結、煎熬的。突然一下開悟的感覺太好了。畫開了，感覺怎麼畫都有。那時已經不是好不好看的考量，而是很情緒化的東西。那種情緒化是累積形成的。」

　　在美院四年級時，毛焰畫了許多張裸女習作，創作的情緒依然延續。在1991年提出畢業創作時，毛焰的作品受到普遍的認可。但原本內定留校任教的命運，卻因為他當時參與了一場轟動的學生集會而改變。因為如此，毛焰不得不離開北京，隻身前往他當時完全不熟悉的南京。「很痛苦。我人生第一次有強烈的挫敗感，感覺自己決定不了自己的命運。當時沒有戶

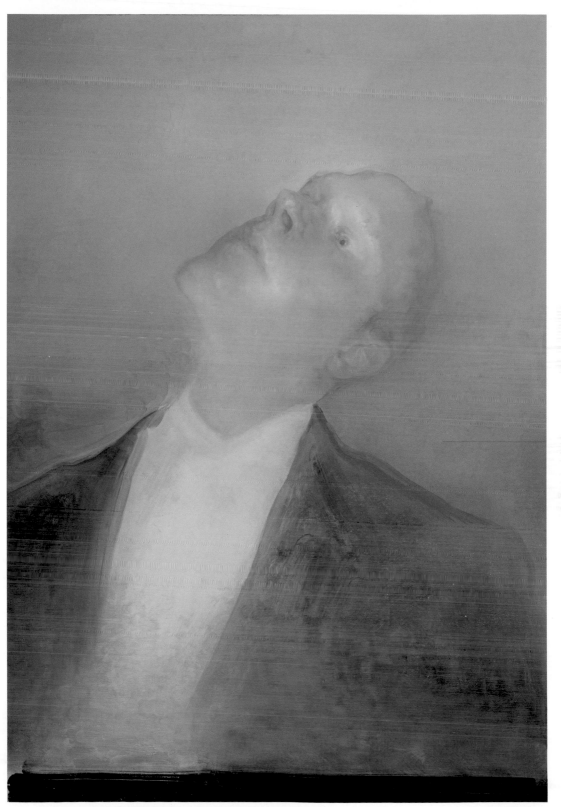

毛焰　托馬斯　2008-2009　布面油畫　110×75cm

毛焰　椅子上的托馬斯　2009　布面油畫　330×200cm　　毛焰　橢圓形肖像Jim Grant　2010　布面油畫　72.5×53.5cm

口不能留在北京，留下來的生活會很慘。當時那種慘，也培養出圓明園一批藝術家；而我顯然不是這樣的人。我當時黯然地離開北京，還想著在南京待個一兩年，終歸是要回到北京的。」毛焰回憶道。

灰色調感受更豐富

　　當年為何選擇南京？毛焰苦笑著說，並不是他選擇去南京，而是當時只能去南京。毛焰回憶道，當年南京藝術學院的沈院長到中央美院探訪時，在教室裡看到他的習作，非常希望他畢業後能去南京藝術學院任教。但當時毛焰仍內定留校，校方沒有答應。沈院長臨走時留下一句

話：「萬一這位同學沒能留在北京，我希望他到南京來」。毛焰表示，當時他實在走投無路，想起沈院長的話，只能打電話問問南京藝術學院是否還要他。當時沈院長回覆：「當然要。」於是，他就去了南京。

　　「直到今天，我還是感覺人不能跟命運抗爭。一直留在南京，完全就是習慣了。但這或許也是我的幸運。我當時如果留在北京，可能會是一個標準的學院派。」毛焰表示，「當時我到了一個完全陌生的地方，有一段時間過得很孤苦，但我的繪畫沒有停止。當時感覺，只有它才是我人生的慰藉。恰恰是我畢業後到了

毛焰　小花　2012　布面油畫　110×75cm

毛焰　小花no.2　2012　布面油畫　36×27.5cm

毛焰　微胖的裸女　2013　布面油畫　330×200cm

南京，我才了解我自己。如果留在中央美院教書，身邊有老師的照顧，你只要聽話就行了。當這些附加的東西都沒有了，我才開始認識我自己，我知道生活的冷暖，知道孤獨。我有時夢裡還會出現當時的情景，儘管我現在已經沒有這樣的情結，但它在我內心裡烙印得很深，當時對我是很大的傷害。」

到了南京之後，毛焰依舊繼續他的肖像畫創作。後來，他認識了來自盧森堡的留學生托馬斯，兩人成為好朋友，托馬斯也成為毛焰畫作中的主角，持續多年。

毛焰的畫作，儘管是以油畫為媒材，但卻是以很薄的顏料表現細膩的光影，人物的情緒飽和，但畫面卻幽靜如夢。許多人認為，毛焰的繪畫表現出中國畫的氣韻，這或許與南京的水墨氛圍有關。「我

個人不是這麼理解。我覺得這是一種暗合。或許江南的環境會對我有些影響，但也只是觸及到皮毛，很輕微的。」毛焰表示。至於他畫作中的灰色調，實際從他美院時期的創作即有所表現，只是到了「托馬斯系列」更變本加厲，有段時間幾乎到達絕對的灰。

「其實我的畫面顏色很多。」毛焰很認真地說道，「只不過它們最後全都融在灰色調裡。但灰色本身就是最豐富的顏色。」

至於技法的表現，毛焰認為，如同專業運動項目評分的難度係數，他在繪畫中用的語言即是有很高的難度係數。但是這種難度不是刻意的追求，而是他對於自己的要求。

「有些東西是我經過很長時間的努

力後，所提煉出來的；但即使再好，也不要太維護它。」毛焰表示，「在這個層面上，重要的並不是你擁有什麼能力，用了什麼絕招；最重要的是你跟這個事情的關係，還有你對這個事情的認知及理解。你首先要認識自己，知道你自己和你所做的事情之間有何意義。這個很重要。直至現在，我還是經常想這些問題。思考繪畫對我的意義到底在哪？對我個人而言，這個事情是很有必要的。」

雖然持續肖像畫創作逾二十年，但毛焰有很長一段時間沒有畫裸女題材。在2013年五月於佩斯北京推出的毛焰個展，展出了毛焰新近創作的兩幅大尺幅裸女畫，自然備受關注。毛焰笑道，多年未畫裸女，正是因為他感覺自己有很嚴重的唯美情結，他想要糾正一下自己。為此，他研究表現主義的作品，看了許多很有張力的畫作。「我現在畫的還是很唯美，但此唯美不同於彼唯美。我在外面繞了很長

毛焰　椅子上的小魔女　2013　布面油畫　330×200cm

的時間才進來的。現在，我不會在乎是否唯美。它要有機地合在一起才重要。」毛焰表示。而大尺幅的畫作，也讓他在創作上感受到更大的挑戰性。「但是我創作時都是直接就畫，從第一筆開始到結束，都要體現繪畫的精神。這是我繪畫的原則。」毛焰說道。

簡單而愉悅的創作原點
馬丹

馬丹以及她的畫，讓我想起多年前閱讀的一本書，那是一位印度教智者寫的《一年三百六十五天的冥想》，書裡一天一招的冥想，目的很單純，就是讓人明白生活的本質是愉悅；冥想的點也很簡單，就從最簡單的平緩呼吸或者讓人會心一笑的故事中去體會生命的愉悅。這種簡單的快樂對於習慣理性思考的人是一種心中嚮往的幸福；而對於那種很容易因為一些小事而樂陶陶的人，那就是生活。馬丹屬於後者。無論發呆或看雲，她都樂陶陶。

馬丹，1985年出生於雲南，因為從小喜歡畫畫，很自然地選擇了藝術學院就讀。在她的創作中，幸運草、向日葵、柏樹及草地，都是經常出現的元素。「其實它們都是我身邊經常能見到的，習以為常的。它們給我一種美感，我表達時也有一種舒服的感受，就是簡單地去表現，沒有特殊地想要表達什麼觀念。」馬丹說道。這些花草樹木不僅是她生活中的一部分，也是童年記憶的一個重點，只是在畫布上的世界，馬丹又加入了一些自己的奇思異想，並且用看起來「笨笨的」畫法，表現其中的趣味及美感。

一直生活於雲南的馬丹，在2011年於北京舉辦了她的首次個展「幸運滿地」，當時她作品中一片翠綠的山林田園以及饒富趣味的夢幻場景，讓很多天天看著寫實繪畫及觀念創作的人，像是感覺到一陣田園清風撲鼻而來，喚起了他們內心中對於親近自然及自在遊走的嚮往。而馬丹畫裡的小女孩以及畫面中童稚化的表現，也成為她創作的獨特標誌。

小女孩的背影

對於自己作品中出現的小女孩，馬丹表示，這個形象是因為一個偶然機會出現。「當時我是在進行大四的畢業創作時，偶然間發現我一張在四、五歲時拍的照片。照片裡的小孩面向著窗外，逆光，雖然照片裡的人就是自己，但我看照片時很好奇她怎麼會那麼嚮往外面的世界，看起來很孤獨、但又不想出去的樣子。這個突然間吸引了我。」她說。一開始，馬丹先是以小女孩做為自己畫裡的主角，創作了一批「圖書館」系列。「最初，小女孩的形象還是比較主觀處理，更具象些。但我覺得賦予她的生命沒有那麼強。」馬丹表示。

在2010年，馬丹到圭山寫生時，突然間感受到人性與自然的碰撞，產生了一些微妙的想法，就將小女孩形象再次帶入畫中。畫面裡的場景，則是從她在大自然

馬丹的創作融合了田園生活的清新感以及年輕女孩的奇思異想。（許玉鈴攝）

馬丹　風箏還未斷線　2010　布面油畫　115×145cm（本單元圖版提供／北京艾米李畫廊）

的寫生衍生而來。在這個階段，小女孩的
角色轉化為一個與世界聯繫的媒介，「她
也可以帶著觀者進入我的世界。有時我自
己也可以透過這個小女孩表達我自己的想
法。」馬丹說道。

　　後續，小女孩的蹤跡穿梭於向日葵
花田、菜園、林間及多個充滿趣味想像的
場景，但卻多數以背面示人，即使正面現
身，她的小臉蛋也被花朵或帽子所遮掩。
對於這個不露臉的安排，馬丹表示，一開
始只是透過她的背影表現她當時內心裡的
孤獨，以及對外面世界的嚮往。但後來，
她感覺，沒有看到臉，讓人可以想像的東

西更多；如果表情出現了，反倒會框限了
這些想像。於是，這個留著妹妹頭、經常
穿著一襲紅色裙裝的小女孩，就單純地透
過她的肢體語言來表達她的主觀及情緒。

意識與夢境

　　除了田園林間，源自於自身夢境的
獨特場景，也成為馬丹在創作上的一個重
點。2010年創作的〈風箏還未斷線〉是
她第一幅將夢境裡的場景轉化至畫布上的
作品。「我經常做一些夢，我覺得特別有
形式感，或者說是特別有美感，我當時就
想著畫出來是什麼效果，畫時又加上了主

馬丹　暖丘──春　2011　布面油畫　100×80cm

馬丹　我的圖書1　2008　布面油畫　120×150cm

馬丹　走過後山　2010　布面油畫　160×200cm

馬丹　晨　2011　布面油畫　80×100cm

觀意識的處理，但大致還是夢裡的意境。」馬丹表示，「還有一些可能也不是夢，就是腦海裡經常浮現的畫面，畫時也會結合主觀意識。」而這些帶著奇異感的場景，至今已發展為一個「空間」系列，在脈絡上也可視為「圖書館」系列的延續。

在技法上，馬丹傾向於採用「笨笨的方法」，這種平面化的處理，最初是從「圖書館」系列開始，到了「自然」系列時出現了變化。「可能畫得更笨些吧。我感覺畫得這樣笨笨的會比較舒服。」她表示。

在色彩上，從「自然」系列開始，她採用大量的鮮嫩、飽和顏色，讓畫面更顯現出生氣及活力。然而馬丹表示，其實她自己很喜歡灰色調，只是當她要畫那個陽光下的世界時，她下意識地選擇那些很鮮很翠的顏色。「雖然我喜歡灰顏色，但如果我不能很好地表現它，只能隨性發揮，就成為現在這樣。我之前曾經嘗試從灰顏色中找語言，但後來我自己感覺是失敗的。」馬丹笑道。

如今，馬丹以生活及夢境為基礎的創作，已發展為「自然」及「空間」兩個主軸。她賦予畫中小女孩的意識也隨著自身經歷及感受的不同而出現變化。她感覺，自己在創作每幅作品時，自身也會有驚喜的發現，然而在創作時，她並非有意地去強調畫面裡空間或自然主題的區隔，她認為那即是創作或生活的兩面性；在面對具體、客觀的現象時，屬於個人內在的主觀思考同時活絡。而她即是在這兩者之間尋找一種平衡。

有感染力的幸福

在2011年完成藝術學院的碩士班學業

馬丹　守護　2011　布面油畫　90×150cm

馬丹　深巷　2011　布面油畫　90×150cm

馬丹　圍觀　2011　布面油畫　130×160cm

馬丹　雲上──紅豆之旅　2012　布面油畫　130×160cm

很多小圖。轉化至畫布上時，又加入了一些變化。在她畫裡的世界，她帶著小孩子洗澡時玩的橡膠鴨子到滇池「放生」，手裡拿著澆花器，期盼著盆栽裡的植物快快長大。她看著雲南常見的紅豆手鍊，想著：「如果它能飄在天上，我在上面走會是什麼樣的感覺。」坐在向日葵前，看著眼前植物的枝葉隨風搖曳，映著遠方起伏的山，她想像自己是在一個音樂廳欣賞音樂一般。

在新近的創作中，除了延續「空間」系列的內容更加豐富，她也將一些新的元素加入畫中，像是變得像一根變形青椒的柏樹、屬於她童年記憶的玩具不倒翁，以及下菜園採摘甘藍菜的畫面，也都融入作品中。「我小時候，外婆種了很多捲心菜（甘藍菜），我常常去菜園裡摘它，有很多才小小一球的菜都遭到我破壞。」馬丹笑道。

近兩年，除了自己在北京的個展以及隨著其他雲南藝術家一起在外地的展出，馬丹多數時間都待在雲南，過著她慢節奏的生活。「偶爾出來看看展覽，思考一下，還是有必要的。其實在雲南，只是讓人對於藝術原作的接觸沒有那麼多，多半得透過網路或印刷品來觀賞，但是這種資訊的閉塞，對於創作可能還是有好處。它讓我沒有那麼多宣洩的東西及干擾，也沒有完全中斷訊息。可以一段時間出來看看，然後又回去發呆、畫畫。這是很幸福的感覺。」馬丹表示。

後，馬丹依然留在昆明繼續畫畫。在畫室裡畫得疲乏了，就到山裡寫生去，或者望著天上的雲發呆。「感覺特幸福。我喜歡發呆，看著雲的變化，感覺它像是在訴說著一個故事，可以感受的東西特別多。」馬丹笑道，「有時看著雲發呆時，腦海裡會有畫面浮現；有時沒有想什麼，卻也有具體的畫面出現。」

她在觀察時或者幻想時，用鉛筆畫了

馬丹
暖丘——
編目陰棚
2012
布面油畫
180×200cm

馬丹
放生
2012
布面油畫
100×130cm

其實藝術家畫的都是自己
歐陽春

　　初次見到歐陽春作品時，對於畫面裡的人物及物體形象實在印象深刻；不是因為他描繪得細膩或傳神，而是他筆下的形象很特別，有種稚拙的趣味，但結構卻密致而協調。

　　這位已經有十幾年畫齡的藝術家，常以「繪畫初學者」調侃自己。他創作的主題，多與自身生活貼近，有一部分畫作畫的則是自己曾經歷的場景，畫時從記憶中挖出來再進行不同的詮釋。而畫面裡出現的男孩，即是歐陽春本人的投射。「其實藝術家畫的都是自己，哪怕是抽象的型態都是自己。這個形象是不一定的。」歐陽春說道。至於為什麼沒有塑造出一個可辨識或固定的形象，他則笑說：「所以我自己說我的形象是畫得很差的，畫得很破爛的，沒什麼可固定。」

　　在歐陽春看來，藝術最重要的特質就是藝術，而藝術是來自於一個人的基因，不是某方面的感覺，或技術。即使他這麼多年來執著於創作，但並未在技法上多著力。「技法只是其中一部分。技術和精神的關係很複雜，但技術某些時候確實可以阻礙精神。所以說技術跟精神是一種相互轉化，或者相互減速的關係；不是有技術就能反映精神；也不是說沒技術肯定精神就強大。」他說道：「藝術也不是搞創意，想到一個點子拿去換錢。靈感也是其中一部分，但不是絕對性的那部分。藝術家可以依賴靈感，但靈感不是藝術家完全可以依賴的。藝術家要依賴自己的技術、思想、行為來發展，『靈感』實際一種文藝青年式的、外行理解藝術家的模式。」

農村裡的生活

　　歐陽春於1974年生於陝西西安，曾於西安美術學院接受兩年藝術專業教育。「學院美術教育對我基本沒什麼影響。」歐陽春說道。他的藝術之路多靠自己的摸索前進。在1993年，他離開美院後，就在西安農村租了房子開始畫畫，如此經歷了十年時間。「我早期畫的就是自己做的實驗。因為當時在西安沒有那麼多訊息來源來了解藝術的全部內容，我就是站在當時的視角，以當時的能力、當時的認識與狀態，做的繪畫嘗試。」他表示。而經歷十餘年時間後，他近兩年的創作與當時在西安農村的作品又產生某種連帶關係，在行為及思想上都有所聯繫。

　　他2012年新作〈超級畫家駕駛狂熱

○ 歐陽春與他的作品〈孤獨症〉。（本單元圖版提供／歐陽春工作室）

歐陽春　超級畫家駕駛狂熱繪畫機器降在陝西省長安縣西楊萬村的那片麥田裡　2012　布面油畫　285×600cm（三聯作）

繪畫機器降在陝西省長安縣西楊萬村的那片麥田裡〉，即是他當年一個真實經歷。「那個農村景色就是我當時在西安鄉下的場景，我沒用照片畫，但是看起來一模一樣。我過去畫畫缺顏料，沒錢，老幻想著有一天我有很多顏料可以用。而那張畫面裡正是一個繪畫機器，拉了很多顏料。其實是當時的心境，結合現在的想法，但更多是當時的想像。」歐陽春説道。另一張作品〈孤獨症〉，畫的也是他當年站在農村小山坡上遠眺城市景觀時的感受。

窩在西安農村十年，他堅持畫畫十年，但是一張畫都沒有賣。雖然他認為自己成為一位職業藝術家是一個自然而然的結果，但他也慢慢意識到以藝術家身分謀生的問題。「當時我理解的是只有北京能夠讓藝術家謀生，作為一個實驗藝術家或是職業藝術家生存的地方。」他説。於是他於2002年遷居至北京宋莊，選擇了一個跟西安農村近似的環境繼續創作。

創作應當不記後果

「我覺得人在生活過程中有很多好的東西，農村跟城市相較，就是它安靜，沒有那麼多誘惑。」歐陽春認為，在城市生活接收的刺激太多，人在那種環境下會有所謂的「靈感」。

他的創作是隨機取材，畫生活裡的事蹟，將生活裡的用品堆成一個通天的〈無窮柱〉。「我反覆使用的表現手法就是羅列。那些場景對我也沒什麼意義。有時畫畫就像吐口水，或是不停的消化一樣。」他説。例如作品〈無窮柱〉，他用上電視機、椅子、LV皮箱、垃圾等，挑選生活裡大眾熟悉且具有代表性的東西。「作品的變化沒有意義，意義就在於它用的是我們生活中消耗的物質，精神的消耗、物質的消耗。有時候很平淡無奇的東西放在那裡，會讓你願意重新看看它。包括一塊石頭，一個LV箱，實際就是一種羅列。」歐陽春表示。這些物質是人類生活中的消耗品，也和人的精神有著某種對應。

歐陽春　無窮柱　裝置　尺寸可變

歐陽春　緬懷暴虐的王和無畏的刺客　2007-2008　布面油畫　190×430cm（三聯作）

歐陽春　王的女人　2008　布面油畫　150×200cm

　　他在2007年於北京推出的個展「璀璨」，展出的是他畫在塑膠袋、廢紙、桌布、紙巾盒等材料上的一千幅小畫，這些作品記錄的都是他生活中的片段。在2008年推出個展「捕鯨記」，則是以鯨魚為主體，表現生命中「捕與被捕的抉擇」。在2011年於奧地利國家美術館推出的個展「王」，則是以近似金箔畫的感覺來表現，畫的是他對王的想像，對王的光輝的描述，對王的命運的敘述。

歐陽春　神靈庇護鯨魚　2006　布面油畫　220×385cm

歐陽春　屠鯨記　2007　布面油畫　280×600cm（三聯作）

　　他這些年的創作，畫面形象總是變化著。對於這點，他曾回應：「畫了一個不錯，那畫上10個又是為什麼呢？」他認為對中國藝術家來說，可貴的是他可以有很多取向，這是中國文化特徵。「中國藝術家最重要的是多體驗。所謂將繪畫畫得好、畫得精美，不是完全正確的一件事。我覺得當藝術家應當是做不記後果的事，換句話說，藝術家是追求精神，不是追求產品的。」歐陽春說道。

歐陽春
夕照吞拿灣
2007
布面油畫
220×300cm

歐陽春
當醜陋的靈魂遇見
璀璨的鑽石1
2005
布面油畫
220×280cm

藝術不是一門技術

對於歐陽春來說，創作就是一種表達
的需要。他的作品畫面一部分灰暗，一部
分鮮豔，特色很突顯，但他自認：「我畫
畫沒什麼技術含量。」

「我願意承認我在學習的過程。因
為藝術是一個漫長的過程，沒有哪一張作
品是自己絕對滿意的。我覺得這是一個過
程。一個真實的過程更重要。」歐陽春認
為：「實際是人不可能學會畫畫，畫畫是

歐陽春　天上人間　2009　布面油畫　180×250cm

歐陽春　但願人長久，千里共嬋娟　2009　布面油畫　150×450cm

生不得，熟不得；生了畫不到一塊，熟了
又乏味。我覺得一個好的藝術家都是一個
初學者，要具備這種概念才能把藝術做得
有意思。既然藝術不是一門技術，就不要
說自己掌握了這門完整的技術。」

　　對於創作的養分，他認為是來自四
面八方，不應該只來自藝術。「人應該尊
重更有價值的東西。創作的泉源就是生

活。」他說。「如果跟生活相關，肯定跟
藝術也相關。」

　　不要所謂靈感，也不強調技法，對於
自己的創作，歐陽春表示：「我畫畫依賴
偶發性，畫不是我規劃出來的。基本上可
以認為我畫畫不打草稿。也可以說我創作
有點像說胡話，也有點像碎片，多少有點
這種意思。」

藝術可以從一個好玩的想法開始

彭薇

「你得對很多事情有好奇心，才會有活力。」彭薇如此說道。對她而言，水墨畫不僅僅是埋頭閱讀畫論、鑽研技法，而是要在「好玩」的基礎上將這種活力施展於創作之中。

在彭薇的作品中，圖式是非常重要的一個元素，也是觀者從作品中最先接收到的視覺訊息。她將一件展開的舊式衣裳、一只繡面的鞋，轉化為平面圖式融入畫作之中，將傳統圖式之美與情境想像的趣味揉合於一體。

在繪畫上，彭薇將物件視為圖式描繪；在創作手法上，卻讓畫作與空間的關係產生變化。她的「身體」畫作，將宣紙層層包裹於假人模特兒身上，取其局部為水墨畫紙賦形，帶有獨特辨識性的女體塑形與古典的圖樣形成內外、先後的關係，顛覆了繪畫的平面性。陳丹青對此系列作品評論道：「觀念上具有曖昧的裝置意識，事實上作者仍在宣紙上畫畫，效果上，則繪畫的觀賞此時仍取決於一尊雕塑，又在雕塑的三度空間中與繪畫欣然遭遇。」

同樣表現出裝置概念的作品，還包括她的手卷及冊頁創作。她將冊頁的封面、手卷的側邊視為畫的延伸，讓它在畫面沒有展開之時亦自成一個整體。「我不是為了要做裝置而裝置。它在我眼裡就是一個裝置，是一個整體。我畫畫時也會想著手卷側邊的圖式及冊頁的封面，包括盒子都是我訂做的，包作品的布也是我縫的。其實藝術家應該這樣，對自己做的事比較沈迷。藝術好玩之處就是做這些事。」彭薇笑道。

畫物體亦是畫文本

彭薇於1974年出生於成都，父親是藝術家，也是彭薇藝術學習的啟蒙老師。彭薇回憶道，她在兩三歲時就開始學畫練字，讀幼稚園時，每逢外賓來訪的場合，她總會被拉出來做表演。「基本淪為一個雜技演員。」她笑道。

「我讀小學時很喜歡畫畫，但到了青春期時，兒時的繪畫方式已經不適合我了，但又不知道要畫什麼。而畫素描對我來說是挺痛苦的，所以我在中學和高中時期基本就不畫畫了。」彭薇說道，「當時覺得高考最重要，還想著要去美國讀書，那時候覺得全世界最牛的就是美國（笑）。能想到的就到美國為止。一邊學習外語時又想著：外語學好能幹麼？會不會以後就當導遊？當導遊不是我喜歡的工作。後來又想想，感覺畫畫其實還是自己最喜歡的，而且一直也沒有中斷訓練，

彭薇。（本單元圖版提供／彭薇）

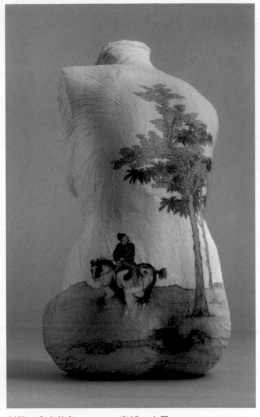

彭薇　脫殼　2011　絹　24×18×5cm

彭薇　唐人秋色　2008　麻紙、水墨　70×39×22cm

就去參加考前班，報考藝術學院。」

　　因為嚮往林語堂作品中描述的北京生活，彭薇選擇報考北方的學校，並於1993年考入南開大學東方文化藝術系，成為范曾的學生。彭薇笑道，當時范曾剛回到中國，還不怎麼忙，會親手教學生畫白描並且帶著學生去寫生。「范曾對學生很好。他帶我們去黃山寫生，整整待了一個月，還發給我們一人一千元經費。」彭薇說道。雖然是范曾的學生，但彭薇坦言，范曾的繪畫方式，她感覺不大能吸收。「從范曾身上，得到古典文學的影響挺大的；但繪畫方面，還是我父親對我的

影響較大。」她說道。

　　大學畢業後，彭薇直接保送上研究所，跟著哲學系研究生一起上美學課。「研究生階段基本上不創作，就寫寫毛筆字。想著要創作，但不知道要畫什麼。主要都在寫論文。」彭薇表示。2000年，彭薇完成學業後來到北京，進入《美術》雜誌當編輯。半年後，彭薇開始畫花卉及石頭，感覺自己突然間開竅，終於找到自己的繪畫方式。在2001年時，她自己做了一本畫冊，興奮地發給許多人。「當時有兩個人讓我特別感動，一位是香港大學的萬青力，一位是范迪安，他們拿到畫

彭薇　彩墨錦繡　2007　紙本、水墨　85×155cm

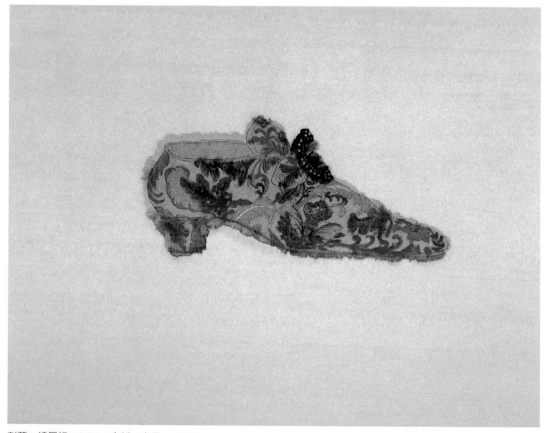

彭薇　繡履記　2002　宣紙、水墨　34×34cm

彭薇　遙遠的信件——二零一二年冬至（冊頁封面）

冊後，寫信鼓勵我繼續創作。」

　　某日，彭薇的朋友送來一套大都會美術館中世紀鞋款藏品的畫冊，翻閱畫冊時，彭薇感覺圖片裡繡鞋的樣式非常適合入畫，於是她開始收集東西方的鞋款圖片作為摹本，繪製她的「繡履記」。後續，彭薇將衣服的形象帶入畫作中，也是因為

偶然在三聯書店翻閱了一本收錄定陵出土文物的畫冊。「這些作品的畫面是從物體給我的感受出發，但這些物體都是從印刷品上給我感受，畫這個物體就像是在畫一個文本。包括我畫山水也是在畫文本，我不是在寫生。我是在畫我的視覺經驗，而這些都是來自印刷品。」彭薇表示。她將

🔘 左圖：彭薇　在一顆小星星下　2013　宣紙、水墨（卷軸）　390×42cm
🔘 右圖：彭薇　漫遊世界　2012　宣紙、水墨（卷軸）　183×36cm

印刷品上的繡鞋與衣服視為一個個圖
式，純粹因為覺得好玩而畫。

卷軸猶如小型裝置

　　2007年，彭薇考入北京畫院，
很快地辭去了雜誌社裡的工作。「其
實我當編輯時就發現我不適合這工
作，當時每天經過北京畫院，就想著
如果能考進畫院就好了。」彭薇笑
道。畫院藝術家的身分，解決了她留
在北京的現實問題，她可以不用去辦
公室坐班，自由運用時間來畫畫。

　　在彭薇的創作歷程，空間概念
的融入是一個重要的轉折。在2007
年，彭薇偶然見到了鄰居丟棄的兩個
假人模特兒，就把它們搬回家。她嘗
試著在假人身上包裹宣紙，想了很多
種方法都不可行。「人都會做點愚蠢
的事，才會知道什麼該做、什麼不該
做吧。」彭薇笑道。最後她取模特兒
身體的局部，包裹六、七層宣紙後定
型，然後像脫皮似地將定型的宣紙取
下，在這個紙模上作畫。

　　這個系列的作品，主要是取模
特兒身上的局部，包括它的後背、
胸部、一隻腿或一隻手。「我在做這
系列創作時，盡量不用讓它太有設計
感，不要像櫥窗裡的東西。這點是我
刻意避免的。」彭薇說道。

　　在2011年，彭薇開始創作「脫
殼」系列。她特別訂製了35號的紙
鞋，將春宮圖描繪於鞋墊形狀的紙板
上，當鞋墊塞進白色的鞋子裡，春宮

彭薇　遙遠的信件——二零一二年冬至　2012　宣紙、水墨（冊頁）　35×335cm

場景半遮蔽地現形，反倒有種乍見春光的窺視感。

　　談起春宮圖，彭薇認為可以把它看作是中國繪畫的一個特別門類。她收集很多春宮圖，包括中國的、波斯的、印度的及日本的春宮圖。「我覺得最好玩的是中國的。中國的春宮圖將生活的細節都畫進去，兩個人不是很誇張，是很天真、很無邪的，你就覺得特別逗，不會覺得特別髒。日本的春宮圖就比較嚇人。」彭薇笑道。在鞋子的概念出現之前，彭薇曾嘗試在「衣服」系列直接畫上春宮圖，也用春宮圖做過冊頁，但總覺得表現得太直接。「我一直在找一種最適合表現春宮的形式，後來和義大利品牌SERGIO　ROSSI合作後，感覺春宮圖可以這樣表現。」她說道。

　　在近十年間，「石頭」系列是彭薇間斷進行的創作。「我覺得石頭對我來說就像是充電，不知道為什麼，一回到這個東西上，我的精力就變得特別旺盛。」彭薇表示。她在工作室創作的狀態，通常是一邊畫著工筆，一邊轉著做其它事；但「石頭」系列需要一氣呵成，沒有時間計較細節，必須很快地完成。「我自己覺得國畫如果要畫得好，一定要有寫意的基礎，寫

彭薇　在一顆小星星下（卷軸）

意的基礎就是要靠這種即刻反應、經驗與天性一起作用的東西來積澱。」彭薇說道。

彭薇的新作「遙遠的信件」，是以冊頁及卷軸形式呈現。她挑選古代畫作為摹本，加上自己的想像又畫一遍。「我也會把一張很難看的畫當摹本。只要它的圖式是我喜歡的，畫得很差，我也不介意。」彭薇表示。除了畫面，她還抄寫了古時的書信、詩歌等，文字內容與畫面沒有直接對應，可能只是文字中的某一句讓她感受到與畫面相近的情緒。她抄寫時，故意將字體寫得很小，寫得很密。「一般人不大會看畫上的字，既然不看，我就寫得更密些。」彭薇說道。

在處理這些「題文」時，彭薇並不是直接把字寫在畫旁，而是另外用了別的紙來寫，再把寫了字的紙貼在畫上。她笑道，最初將文字寫在另一張紙上，真的是有張畫畫壞了，她感覺如果能加上一塊灰色應該會很好，於是她想到中國畫的題款，而她感覺在「遙遠的信件」，也需要有一個和畫脫離、自主成立的部分，這樣會好玩。「我是精心挑選這些紙的。」彭薇說道，「密密的小字加上字間透出紙張的底色，它的形式感特別好。」

彭薇　素園組畫　2009　宣紙、水墨　138×68cm×4

我希望我的創作表達一種純度
丘挺

油畫的民族化與中國畫的現代化是中國當代藝術發展多年以來，受廣泛議論的重點。然而，媒介不同，訓練修養不同，畫家融於創作的思理與表現手法亦有差異。「從我個人的感覺，我希望當代藝術能夠回到人對自己內心的扣問。」丘挺表示。

1971年出生於廣東的丘挺，被視為中國畫界的後起之秀。他在中西美學融合的教育體系下成長，卻更傾心於傳統水墨之美。他認為山水生發的純粹起點，即是它的「自性」。「這種『自性』可以幫助人對抗物質世界和社會關係給人帶來的不自由。」丘挺表示。山水畫看似遠離現代人生活的城市場景，但卻是人類心靈與自然對話的橋樑。他認為藝術的發展理當有個十字架座標，縱軸為古今，橫軸是中外，藝術的發展與價值亦當呈現多元化。

對於丘挺而言，畫畫主要還是表達情緒的狀態。「我希望我的創作表達一種純度，這種純度我很難以量化來表現，那是我對一個境界的理解。有些純度不見得是體現於飽和度，有些作品很有感染力，但是情致不夠；有些東西成為一種樣式後，就變成一種複製，此時情感已經出場。當然這些還是因作品而異，不能一概而論。」他表示，要在這種錯綜複雜的情緒裡尋找個人的語言，並非極端強調創新或個性，更重要的是如何建立在一個好的本體基礎上，比如筆墨，比如格調。

水墨的本體不僅是筆墨

丘挺出身於書香世家，自小於父親教導下研習書法，並養成古代文學閱讀的習慣。遷居深圳讀書時，則跟隨周凱及蘇東天習畫。當時，兩位老師在書法、山水花鳥畫、中國繪畫史及畫理方面的諸多指導，對他藝術啟蒙影響極大。「當時還有一位韓金寶老師，他是中央美院壁畫系出身，他對西方現代主義及後現代主義多有講授，這讓我當時的視野更加開闊。」丘挺說道，「古體文與詩歌的薰陶，對我觀看自然及具體事物也有一定影響。它培養你的眼光，讓你在觀看問題時有不同的角度。」

丘挺說道，他的兩位啟蒙老師周凱及蘇東天皆是浙派出身，蘇東天曾跟隨潘天壽學畫，後選擇攻讀歷史；周凱是陸儼少的弟子，也是美院於文革後的第一批山水研究生。「雖然我在廣東成長，但我喜歡的還是江浙那種筆墨的感覺，蒼茫、淋漓、酣暢。」丘挺表示，也因此他決心報考浙江美術學院（現名中國美術學院）。

進入浙江美院國畫系後，丘挺選修油

丘挺強調創作需有思古之情，亦
求新之念。（本單元圖版提供／丘挺

畫課，並經常到版畫系學習石版創作。他表示，由於這段時間正好是中國經歷85美術新潮後的沈澱期，這讓學生們在對待所謂傳統、創新、形式及表現時，會有比較從容和自覺的選擇。

於浙江美院完成大學及碩士班學業後，丘挺期望延續其理論及實踐並進的發展，選擇進入清華大學繼續博士班課程，成為張汀的學生。「張汀老師是我比較喜歡的一位，因而選擇他作為我的博士生導師。他非常質樸、寬厚，在許多領域也很有建設。此外，到北京讀書可以看到很多古代字畫，這也是我想過來的原因之一。」

對於張汀與吳冠中曾引發的筆墨之爭，丘挺認為，不能將中國水墨簡單地等同西方畫的狀態，其文化生成與現代性的轉型，必須建立在深層的文化根源，建立在它自身的價值內核。「理解中國畫的本體性很重要。當然這個本體性是不是就僅僅體現在筆墨？我覺得還不止，更重要的還是它的格調、品格，它的精微感，以及它如何解決人和自然及社會的關係。依我對現代藝術的理解，我覺得水墨畫是很有天地的。因為現代性不是簡單反應一個現代生活的情態，而是它能夠營造一個精神性或者虛無的東西，這種東西恰好是讓繁忙的現代人觀看之後足以提升精神層面。

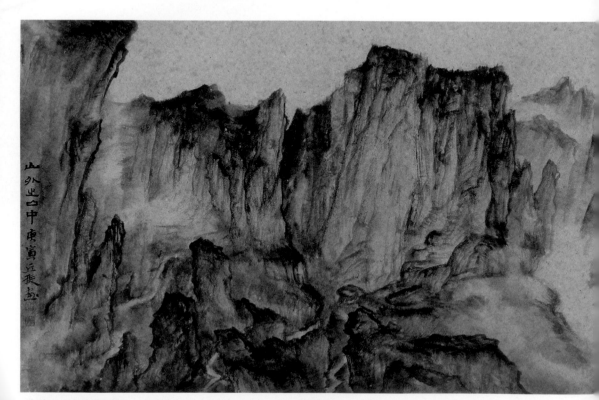

丘挺為紀念老師張汀於2010年創作此幅〈山外之山中〉。作品命名引用了法國思想家蒙田的一句話，其意為：你要尋求隱藏在人世間的真實，真相卻在山外之山中。

我覺得水墨畫在這點是很有魅力的。」丘
挺表示。

創作與評論都需要眼光

在理論的研究上，丘挺針對水墨技
法、造境及審美取向發表了七本著作，其
中包括目前已被中國內地多所高校評選為
教材的《宋代山水畫造境研究》。

在創作上，他投入多數時間於山水畫
的實踐，而寫生則是其中一個重點。他認
為，山水畫需要一個人真實地面對山水的
造化，去感悟，去觀看。在這個過程中，
他獲得了很多意外的東西，這種意外的東
西恰恰是在書本中所不能獲得的。「大自

丘挺　禪茶普供　2009　宣紙‧水墨　51×40cm

丘挺　海（一）　2011　宣紙‧水墨　46×15.5cm

丘挺　海（二）　2011　宣紙‧水墨　46×15.5cm

然呈現出一種稍縱即逝、川流不止的狀態，你在捕捉它時，你的情緒是在對話中獲得領悟。通過這種寫生的狀態，我獲得很多活潑的感覺。通過這種形式創作的畫，總是會有很多狀態是讓我很激動的，當然這個狀態不是整張畫的瀰漫，可能就是局部，可能就是一種想法。」丘挺說道。

對於筆墨，丘挺很注重墨色中間調的精微感。在他的畫作中，常可見煙雨瀰漫、虛實相映的狀態。「我特別喜歡雪景。精神上有潔癖的人一定會喜歡雪（笑）。雪景有種至高的純潔感，真實自然中的雪我也很喜歡。我想把那種山不厭高的感覺畫出來。」丘挺表示。書法在他的藝術理論及實踐中依然是個重點。「當然不是你寫好書法就一定畫得好，它不是簡單的對等關係，但它們有內在的聯繫。」他說道。

在藝術道路上，丘挺強調創作與理論的並行兼修，以達成「知行合一」。他認為，「中國畫很重要的一點是品格，它

丘挺
清鐘穿雲
1996
紙本・水墨
136×68cm

丘挺　彩墨豬（二）　2011　紙本・水墨　22×34cm

丘挺　彩墨豬（一）　2009　紙本・水墨　22×34cm

丘挺　王莽岭　2010　紙本・水墨　42×37cm

是建立在一種品評系統上，這種品評必須要求你有很好的眼光。眼光很重要。畫畫沒有眼光就俗，評論沒有眼光，會越走越偏。創作也好，理論也好，對於本體的理解很重要。」

　　除了山水寫生，丘挺另有一類作品是以古為圖，表達對傳統的敬意，還有一類是追求精神性的創作。他認為，山水是他對藝術理解最重要的渠道，但他也畫生活周邊的事物，畫他感興趣的東西。比如，他選擇畫豬，畫牠的憨態，畫小東西的性感，還有豬對人的態度及牠與人的關係。「我會跟隨著興趣走。但我的個性比較好強，我畫什麼肯定會去鑽研，會把它畫好。我有這個自信。」他笑道。

線的自在與能量
譚平

線條在譚平的畫作中是一個特別的元素，它是藝術家內在意志的外化，隨過手的移動留下可視的痕跡。在繪畫形式上，譚平以抽象手法消解自然物象的阻礙，透過畫筆的遊走達成能量的釋放。

在今年四月於北京美麗道國際藝術機構推出的個展「自言」中，譚平自述：「作畫對我而言，每一次的開始到終結，無論時間長短，都會期盼一場偶遇。筆下的線從畫面任意一點出發，沒有預設指向，任其自由生長，直至畫筆遊走到一個偶然的瞬間與我相遇——定格——停在那裡。」這些畫面出於心理感受的誘發，沒有直接與觀者溝通的內容，卻有一種可感受的生命力。

譚平，1960年出生，1984年畢業於中央美院版畫系，1985年至1989年於中央美院版畫系任教，1989年赴德進修。在德國學習期間，受新表現主義影響，讓譚平在繪畫創作上開始新的探索，逐漸從現實主義轉向表現主義風格。1993年至1994年間，譚平進一步地以線條展開新的探索，以西方抽象語言融合中國傳統藝術思想，進行抽象藝術創作。

不同於經驗的非美學

談起自己的藝術歷程，譚平表示，他在德國受新表現主義影響的這段經歷對他很重要。

在1989年，譚平初到德國之時，正是德國新表現主義最紅火時期，當時於柏林藝術大學自由繪畫系就讀的他，除了版畫創作，也嘗試以壓克力顏料進行新的探索。「剛開始，我還是以繪畫性的角度去理解新表現主義，就是用筆更多地去嘗試。有一段時間，我也嘗試畫得比較表現風格，但是怎麼畫都不像，和其他人作品放一起時，我一看就覺得我的畫太美了，就是色彩及造型等等，都太美了。他們的畫第一是不美，第二是非常強烈。」譚平表示，「當時仍感受到先前所學的侷限。」

畫作要有表現的力度，能夠真實地反應創作者的狀態，而不是太多地考量形式的美感，這樣的藝術思想讓譚平的創作出現相當大的轉變。譚平說道：「德國藝術家或批評家，對一件作品的評價，寧可說它很有意思；如果說這張畫畫得很美時，它是一個負面的評價。帶引號的。然而，我們在國內往往畫一張畫就是要美，無論是古典的美也好，線條的美也好，總之都是圍繞著美來完成。在德國就不是這樣。他們覺得有趣是帶有創造性的，另外一點是他們更追求真實，要將一個人的情

譚平自1992年開始抽象畫的探索。（本單元圖版提供／譚平）

譚平　背影　1985　布面壓克力顏料　20×30cm

譚平　無題　1990　布面壓克力顏料　100×95cm

緒真實地表達。要想表達真實，從另外一個角度就是要把美去掉，因為美不是本質的。」

　　在1993年至1994年期間，在德國已

經待了幾年的譚平，重新回過頭來研究中國傳統文化。譚平說道，當時他第一次拿起老莊的書來閱讀，而當他再次觀看中國畫時，看到的完全不同。「那時可以看到在一張紙之外的東西了。但在這之前，好像看中國畫還看不出它的意境。」譚平表示，正因為有心理距離及物理距離，讓人更有空間去審視一個文化的內涵。

　　在開始抽象繪畫的探索時，譚平亦借用了蒙德里安的方法論。他表示，在德國學習期間雖然也有很多抽象的練習，但當時關注的是它的形式結果。慢慢地，他開始將注意力放在建構出這些結果的基礎。「好比畫寫實要透過素描的訓練來達成；畫抽象也是一樣，需要透過素描及很多基礎方法來訓練。我在德國既有表現主義的訓練，也有幾何式的分析訓練。知道

譚平　黑海　1986　布面壓克力顏料　49×49cm

一張作品前面的過程是如何發展，這點對我很重要。」譚平表示。

否定與破壞中的生成

2004年，是譚平創作風格另一個重要的轉變期。

那一年，譚平的父親被診斷出罹癌。當他看到那個從父親身上切下來的腫瘤物時，那些由無數圓形組成的視覺結構給他留下了深刻的印象。如此的視覺刺激與心理感受，誘發了他畫作中一個個小圓圈的生成。這些圓圈，對他而言是帶有個人感受的符號。最初，畫作中的圓圈是做為癌細胞的象徵，到後來逐漸變成細胞、又變成生命運動的象徵。慢慢地，這些象徵性又逐漸弱化了。「現在畫線也行，畫圈也行。這兩年的創作是將更理性的東西拋掉，只表達直覺。」譚平表示，「我現在畫的東西看起來很隨意，實際都是在結構裡。當然這種結構是一種運動的結構，不

譚平　無題　2013　布面壓克力顏料　60×80cm

是一個死的結構。這和過去的訓練特別有關。」

在籌備於北京美麗道展出的「自言」個展時，譚平也進行了一段影片拍攝，用以記錄他創作一件作品的過程。在影片中，可以見到譚平反覆在畫布上刷色、畫線，又刷上另一個顏色。「色彩的選擇是當時的一個反應。好比畫了白顏色，突然就感覺要用藍顏色覆蓋掉。其實都沒有預設，是在過程當中不斷產生新的東西。這和我的作品觀念有關，就是不斷地在否定或者破壞的過程中產生新的創作慾望。」譚平說道，「拍攝這部片子也是為了表達觀念。有人可能會想：這是繪畫嗎？而過去人們對於繪畫又是抱持什麼觀念？引人思考。反倒小孩子看了很有同感。小孩子

面對某些東西時會表現出破壞欲，就是想要從中拆出東西來，這要比讓他組裝一個東西更高興。」

譚平表示，他創作的方法就是不斷地塗掉再重新畫。不會因為覺得哪個地方不好又加上兩筆，一定是重新塗掉再畫。「我反對一個作品通過塑造做出來。」他說道。

由於身兼中央美院副院長暨教授，譚平很難有一個長的時間段持續創作，只能在工作空檔或短暫的閒暇時間畫畫；因此，他的壓克力顏料畫作，多數有一段相當長的創作時間跨度。儘管都有一個長的時間維度貫穿，譚平的繪畫作品更強調直覺及偶然因素，而他在2012年於中國美術館的個展「1劃」中展出的木刻作

譚平　無題　2012　布面壓克力顏料　120×150cm

譚平　無題　2013　布面壓克力顏料　200×200cm

品〈＋40M〉，卻更能讓人感受到一種精神的凝聚，理性且純粹。

　　「〈＋40M〉是針對中國美術館圓形展廳創作的一件作品。它是一條無始無終的線，從各個角度都指向一個公共空間。」譚平表示，「在美麗道展出的『自言』，大部分是我為自己畫的，這些作品並不是我要跟觀眾產生更多的交流，只為我自己畫。因為空間不同，我做的作品也不同。」

　　「我特別注重創作的方法。」譚平表示。在抽象藝術的實踐上，他透過理性及幾何分析發展出一套方法；而在藝術觀念上，他認為還是波依斯對他的影響最大。

我想先把一種語言做透
陶娜

方塊與手工是陶娜作品中兩種高識別度的特點。無論是油彩上規律的細密格狀壓痕，或是由一塊塊磁鐵拼組的畫面，那種近似於數位影像的像素化視覺，以及磁鐵可轉移並修改圖像的趣味，都讓人感受到她作品中精密設計的結構感及新鮮感。

「藝術對我而言，就是用以表達我生活的感受。我並沒有經歷過那種大是大非的衝擊，我真實的體驗就是我生活中發

陶娜　大蘆薈　2013　油畫　180×120cm

生的變化。」陶娜表示。而數位科技的發展，讓1980年出生的陶娜在國中及高中時代經歷了閱讀、娛樂及視覺體驗的快速變化。曾經是墨印的考卷一下成了電腦閱卷的小方格卡，網路訊息的流通及線上遊戲的普及亦改變了當時多數人的生活視野及習慣。「這種轉變在中國是一個壓縮進展的過程。似乎一下子全變了。從此我生活的世界，除了我真實經歷的，更多的是媒體傳遞給我的那些透過數碼編譯過的訊息。這些東西是否真實我並不知道，但電腦告訴你這是真的。」她說。

陶娜將新聞及線上遊戲的影像，甚至網路世界的虛擬生活轉移到作品中，並且邀請觀眾動手揭開這個方塊構成的表象，從而進入另一個層次的畫面構成。

數位文化的衝擊

原本就讀建築專業的陶娜，在大學畢業後不久即決定投入藝術創作中。後續又進入研究所研習實驗藝術專業。在決定以方塊做為自己的藝術語言後，陶娜開始將自己的生活感悟及想像帶入作品中，在形式上，她的作品畫面有種類似馬賽克的感覺，但因為更規律的安排以及材質的不同特性，讓這些畫面對應出陶娜想要表現的時代感。

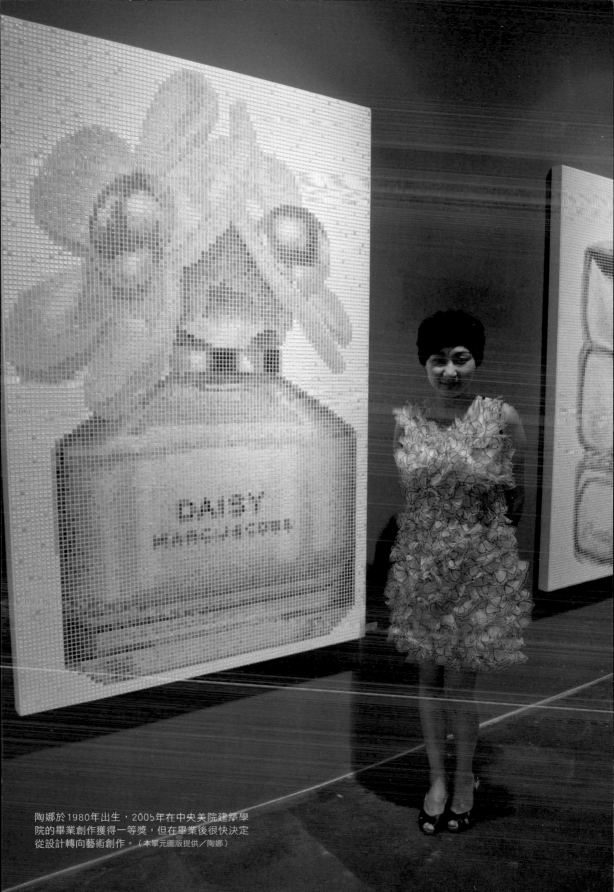

陶娜於1980年出生，2005年在中央美院建築學
院的畢業創作獲得一等獎，但在畢業後很快決定
從設計轉向藝術創作。（本單元圖版提供／陶娜）

陶娜的裝置作品〈慾望都市-2〉2011年於中國美術館展出現場。

陶娜　亂碼——北京　2008　油畫　120×180cm

她以〈慾望都市〉為名的
大型裝置作品，在五、六萬片
磁鐵上繪製細節，使其構成一
個印象式的北京城市景觀。對
於這件作品，陶娜安排了三個
層次來表現；最上面的表現，
是北京林立的建築大廈，第二
個層次是透過觀眾動手取下磁
鐵的過程，第三個層次是在磁
鐵完全除去後隱約像是男性生
殖性的畫面。陶娜表示，第二
個層次是她無法控制的。而之
所以在一棟棟建築的底層描繪
上像是男性生殖器的畫面，是
因為她個人對於這些建築物的
特殊感受。「因為我本身學建
築，我覺得這種高樓代表著一
種性愛式。而這裡討論的是一
個男權問題，因為在許多設計
的環節中，最後拍板決定的還
是男性，他們依然身居主導地
位。」陶娜說道。

陶娜的裝置作品〈慾望都市〉2009年於比利時「歐羅巴里亞中國藝術
節」展出現場。

陶娜　名品──鑽戒　2011　木板壓克力畫　120×180cm

這種以兩種形式對照來質
疑事物真相的手法，在她的作
品經常可見。像是她的研究生
畢業創作，將上千個戒子鋸成
兩半，將半只、半只的戒指黏
在壓克力板上，以此構造出一
個五米立方的空間。真實的半
只戒指在壓克力板的反映下，
在虛擬世界完成另一半，與真
實的一半形成一個整體；真實
與彷若真實的部分充斥在眼

陶娜　乖乖女-2　2008　油畫　45×65cm

陶娜　星雲圖　2014　油畫　120×180cm

陶娜　大鑽石　運用鏡面折射原理，將鐳射光束控制成固定圖形

陶娜　在心中-2　2008　木板油畫　140×90cm

前，讓人一時難以分辨。

女性角色的探究

　　對於作品中顯露的女性化，陶娜無意掩飾或反駁。她就是希望透過作品探討當今女性的生存狀態。「我也不是特意變成一個女性的標榜，但我覺得藝術就表達自己，我不是一位男性，我沒有立場說別人的話，我只能說我自己的話。」陶娜表示。

　　在2006年開始以方塊創作後，陶娜融化畫面中的女性形象多有著線上遊戲女主角豐胸肥臀的體態與可愛的臉龐，場景

及物件亦多與女性生活相關。女性面對來自外界的壓力以及自身生理、心理的變化，是她期望探究的重點。無論是西方審美塑造的「亞洲美女」或是可愛的「乖乖女」，在表象之下都有另一個層面的社會影響及時代思維。在「成長」系列中，陶娜以粉色系表現出女孩的夢幻，以一隻大手暗示外界的干預，鮮紅色則可理解為經血、受傷或者純粹的裝飾，傳達的是她自己切身的體驗：挫折對於成長來說既不可避免也不能缺少，看待它的角度不同得出的結論也不盡相同。

　　「在心中」系列中，她使用心形或圓

陶娜　天闕　2012（威尼斯建築雙年展現場）　作品由三層不同的畫面構成：第一層是北京，第二層是火星地表，第三層是銀河。三層畫面由一萬片方形磁鐵拼成，每一片背面都有自己的編號。每位觀眾可以帶走自己喜歡的一塊方形磁鐵，這時，作品將發生變化，直至剩下浩瀚的宇宙。

形的「孔」框突顯女性身體的局部，這種「孔」暗示著網路攝影鏡頭，將女性被窺視的感覺表現出來。而多數女孩都熟悉且渴望擁有的名牌商品，在陶娜的「名品」系列中，需要保持一個距離觀看才能看出具體形象。類似局部上光的表現，也讓畫面中的商品既突顯卻又與現實產生冷漠的距離。

磁鐵方塊的轉移

在方塊的基礎下，陶娜也嘗試以不同媒材及表現形式強化她的藝術語言。磁鐵的運用，是將她作品中的結構及趣味更突顯的關鍵。

在作品〈是我〉中，她運用貼上磁鐵的方塊，在一面網的兩面進行組構，圖像是她自己的臉部特寫——驚悚而迷茫的一雙眼睛。「從空間來看，這些方塊像是一個個的立方體，但它們實際是分開的兩個形體組成。在這組作品中，我還有一個重要嘗試，就是讓畫布消失，讓作品更有空間感。」她表示。

而作品〈都市女孩〉的畫面，是以女孩形象與都市高樓組合。在材質的選擇上，是以絲綢包裹化妝棉做成一個個的方塊，陶娜期望透過這些方塊光滑的質感以及按壓時的軟棉感，表現出與女性肌膚近似的觸感。在繪畫作品中，陶娜選擇的冰箱貼方塊，有時會先繃上畫布，然後在畫布上描繪細節的肌理；有時是直接繪製於

陶娜　亂碼──北京　2008　油畫　120×180cm

它壓克力的表面。「雖然作品的畫面是一個平面，但是我理解的是一個有觀眾參與的畫面，是將空間及時間考量進去，就是觀眾拿取這些磁鐵的過程中，底下的層次也開始出現。我也想像著觀眾拿回這些磁鐵後，可能將它貼在冰箱上，這些作品上的磁鐵最後就散開了。這是我對空間的一種認知。」陶娜表示。

　　談起自己的創作歷程，陶娜認為自己在中央美院建築學院就讀時遇到的老師，包括張寶瑋及譚平教授，對於她的藝術啟發都有很大的影響。「其實我在讀建築時，就經常參加藝術競賽。我後來慢慢放棄建築，是因為我無法獨立控制它，我

分析過我之所以做建築那麼痛苦，不在於我做不好它，而是我想做好但我不能實現它，不能是我腦子裡要的，就能實現。於是我就收手。我來做些小東西，一個畫面我要怎麼畫就怎麼畫。」陶娜説道。從2005年自建築學院畢業後，她在技法及藝術語言上摸索了一兩年的時間，在2006年末至2007年初開始提出作品。對於她創作中的兩個特色──方塊及手工，她感覺就像是找到了一個深鑿的點，「我覺得什麼事都要做透，我想把這個語言在繪畫上、裝置上都進行探究。我還是一個新人，在我對於這個語言的表現更自在、放鬆後，就能走到下一步。」陶娜説道。

陶娜　名品——香水　2010　木板油畫（木板、亞麻布、PVC）　180×120cm

水墨的「後雅興」
王璜生

理性與感性，是王璜生面對館長及藝術家身分時顯現的兩種特質，轉化至他的水墨創作中，就是一種雲下及雲上的心情。

「我畫畫還是比較隨意，但在隨心所欲之中，還是想畫出自己的狀態來。」王璜生認為，在非職業的藝術創作狀態，他獲得一種自在，這種自在也許是來自於自己的自知之明，或是自己對自己不同時期不同階段的一種把握，或一種藝術表達的需求。而他自1994－1995年開始創作的「天地」系列、廣東美術館館長任內創作的「悠然」，以及2009年赴北京擔任中央美院美術館館長後，將畫面轉化為超物之境的「游・象」系列，大致體現他在三個階段的三種心理狀態及藝術需求。

儒雅且灑脫

對於王璜生的水墨創作，潘公凱曾評論其特色「一是非常的儒雅，或者說非常雅致；二是非常灑脫。」儒雅既是一種屬性，也需要種種修養；而他作品的灑脫，因其不固守於傳統筆墨的一波三折、一筆一墨的枯濕濃淡上面，而是在畫面的整體效果的把握中去把握筆墨。

在傳統水墨經歷當代藝術思想衝擊的時代，王璜生認為，從藝術家的角度，就是要真切地感受：生存在當代的環境裡，我們自身的本性在哪裡？通過筆墨為載體，如何去表達這種本性？

如果說藝術起源於共鳴，那麼水墨在當代環境裡的問題則顯而易見。

「水墨的語言很獨特，但卻沒辦法融入國際藝術中。就像是潮州話，音韻很美，但是它很難融入普通話的體系。我們要尋找那種既能體現語言之美，又能進入國際視覺語彙而被大家認識的創作。」王璜生表示，他的「游・象」系列多少也是針對水墨的當代處境而創作。

談及自己創作的三個階段，王璜生表示：「在我三個系列裡，有一個主線貫穿，就是一種抽象因素，這可能歸於一種線條，或是墨。當然我現在這批『游・象』主要表現的是線條。但更主要的還是我覺得我必須超出對象去表現一種內涵。」他提到：「在畫『天地』時，我在畫院工作，算是專職畫家暨理論家。自己從小畫畫，後來在南京藝術學院讀中國畫論，而且人在江南，接觸了很多傳統文化，就想要在繪畫中找出自己的樣子來。就畫了『天地』。中國傳統畫非常講究天人合一，天地間的一種超然，但這種超然又是建立在一種非常具有象徵意義的空間裡，包括中國的古典園林、古典建築，包

王璜生。（本單元圖版提供／
王璜生、北京百雅軒畫廊）

王璜生　游·象系列23　2012　水墨　70×70cm

王璜生　游·象系列20　2012　水墨　70×70cm

王璜生　游·象系列1　2011　水墨　98×90cm

王璜生　游·象系列11　2011　水墨　96×90cm

括在一個房間裡畫山水，在一個很小的空間聯繫到大自然。所謂：『房籠雖小乾坤大.』。就是一種內外空間的連通，雲上、雲下的心情表達。」

在「天地」系列中，王璜生畫老房子、屏風、圍欄及雲水，並將這些東西變成符號，在畫面裡做為一種構成及聯想。「中國畫裡包含著帶有表徵意義的符號，這也是我一直在探討的。我去廣東美術館後，就想做一些比較輕鬆的東西。我覺得中國的花鳥畫，很容易落入俗套的構圖，我想尋找一種可以表現我日常心情的圖示。畫花，畫是一種可能在跟現實生活中可以聯繫起的視覺圖像。」他表示，「我以花為主題，但不是具體挑選哪一種花。我畫的經常是我不知道是什麼花的花，而是藉助花的形，藉助這種感覺來『塗抹』我的花。我不想去了解什麼花，但是我們看到線條會非常有意思。」

筆落的瞬間

王璜生笑道，很多人覺得他畫的「游·象」有種糾結。「其實我畫的是一種瞬間狀態，是一種瞬間心情的流露。

王璜生
卷開天地遠
2006
水墨
180×145cm×4

更多的是尋找更為單純的東西。」他表示，從藝術思考上講，他一直在表現人的一種自在的心態，是一種對自己心態的描述。畫「游・象」也是。從形式上來講，他也一直在尋找一種抽象的因素。從「天地」裡所構成的墨跟味道，還有符號，種種抽象關係；到「悠然」的大花，花非花，形非形，強調用筆、造型美感，到現在的線條。

「中國畫很講究筆的按跟提，就是筆跟紙的接觸如何構成美感。好與不好就是在筆尖跟紙接觸的力度跟關係。我就是在體驗這種按、提之間的關係。雖然說很自在，但是畫完手臂很瘦（笑）。」王璜生說道，「我努力保留毛筆跟宣紙、或者筆尖跟紙接觸時透露出的美感，或者說線的美感。中國畫筆的運用要求有很多豐富的東西，但如果按中國傳統要求，很容易

出現大家都習以為常的中國傳統語言；如果單純只用線條，比較當代視覺圖像的構圖，更容易讓大家單純理解後而接受這個東西。從細節上，我強調筆跟墨的關係；從大的方面，我希望它可以跟國際語彙交流。」

而繼2006年於中國美術館推出個展之後，王璜生終於在2012年六月再次於北京規畫了一場大型個展，並以「後雅興」為名。「名稱也是隨性而來。因為我覺得我的繪畫不是很前衛，我還是隨著我的秉性及我的興趣來畫畫。有很多人來問我：你管理美術館、辦展覽那麼前衛，對這方面有比較強的推動力，但為什麼你的繪畫還是比較文雅？」王璜生表示：「從感性來講，我對傳統中國是有多些了解，或者說有多點興趣，或者我自身的創作思維還不是很當代、很前衛。但是我還是從

傳統中感性地去尋找比較現代且屬於自己的東西。傳統文化是比較講究雅興，我覺得我的本質是優雅。也希望用詞要用得好玩一點，這種好玩可能是幽默、調侃或超越。而『後雅興』即意味著：在後時代，如何重新面對我們的文化雅興。」

神童與館長

　　儘管館長形象樹立了王璜生鮮明的身分標誌，他也強調自己的非職業狀態創

王璜生　線索05　2011　水墨　145×360cm

王璜生　守望星辰3　2012　水墨　330×400cm

作，但其水墨底蘊之深厚卻也是事實。王璜生出身於嶺東書畫世家，他的父親是一位知名畫家王蘭若先生。王璜生回憶道：「自己小時候就跟著父親學畫。後來父親被打成右派，到很遠的地方改造。他每次回來時會帶一些自己做的繪本及玩具，讓我臨摹。我在七歲時參加國際兒童繪畫展覽。小時候還有點被稱為『神童』的說法（笑）。後來緊接著就文革了，小學畢業後，停學兩年，而兒童時期的那種理想和自我感覺也因此消失淡化了。」

　　王璜生提到，當時他跟著父母親下鄉去，父母親受批鬥，家人受到很多折磨。「當時我們住在一間破廟裡，父親晚

上回來時，點著油燈，畫著長卷，一邊教導我。後來也請來古典文學老師教我詩詞，父親自己也教我古典畫論。我後來到南京藝術學院讀中國古代畫論，就因為有這些基礎。我在二十歲上下時，還自己寫了上千首古典詩詞。」

　　自南京藝術學院畢業後，王璜生先後於出版社及畫院工作，並於1996年被調到籌建中的廣東美術館，於2000年上任廣東美術館館長，2009年調任至北京。十餘年的館長經歷，先後創辦和策劃了「廣州三年展」、「廣州攝影雙年展」及「CAFAM雙年展」等。去年由中央美院美術館自主規畫的「超有機」CAFAM雙年

王璜生　門前風景雨來佳　1995　水墨　69×69cm

展，更是獲得藝術界多項評獎。

「我在這個行業裡，每天接觸藝術品，接觸藝術家，每天會思考一些東西，已經變成日常的習慣。美術館工作的收穫，成為我的知識背景，也是我的理性基礎。在這個基礎上，我能夠在創作時自由表達。這種東西是沒辦法被刺激出來的。」王璜生表示，「多年來也有很多人鼓勵我去推自己的作品，還不是屬於藝術範疇的那種。我沒有時間，興趣也不是那麼大。創作比較感性，它是水到渠成，很難去規畫。搞專業的人最好也不要將自己的專業搞得很規畫。太過於規畫就有問題。我想從事創作的人，知識做為背景，或者說理性做為背景；但當你拿起畫筆時，這些理性都拋到腦後。你不可能想著：我這筆畫下去會達到畢卡索，或者接近董其昌。這不可能。」

創作的理性
王魯炎

對於一件觀念藝術作品，文字的說明與提示是否有其必要性？

「在我看來，闡釋是必需的。」王魯炎說道。2013年三月開幕的王魯炎個展「圖・寓言」中，每一件圖像及裝置作品的展示總有一大段文字對應出現，這些訊息在策展人巫鴻看來，是解析王魯炎作品的重要文本；而王魯炎則認為，標題是作品的有效部分，也是作品鑄成的一部分，標題及文字是在另一意義上對視覺作品的闡釋。

王魯炎出生於1956年，曾是星星畫會的一員。1988年，他與顧德新組成「觸覺小組」，隨後又有陳少平、曹友廉、李強及吳訊加入組成「解析小組」，並在「解析小組」基礎上又成立「新刻度小組」。當時，其創作主張是取消藝術家的個性，取消作品中的審美意義。

「在85新潮後，中國當代藝術的現況顯現出藝術家個性的膨脹，非理性的表現為主導。我們幾個人感覺到理性方式在這種非理性的語境當中存在的必要性，所以走了一條與主流背道而馳的路。」王魯炎表示。當時他們嘗試創作的超驗藝術，強調超越既有的視覺經驗，而這些實驗性的創作，他認為必須輔以文字或語言來呈現。「你要取消個性，人家會問你為何要取消個性。因為當時的創作是生怕沒有個性的，普遍的價值觀就是要強調個性。你要取消個性，不單要做出作品，還要有口頭語言及書面文字去表達及補充。我之後的創作也是延續此思路。我的作品，不是情感表達，而是以視覺的思維方式去論證。」王魯炎說道。

我的創作強調方法論

文字在藝術作品中所發揮的作用，多數是做為視覺與思想之間聯繫的線索。這些線索或以簡短數字的作品命名形式出現，或者做為一段標語或論述。王魯炎認為，視覺作品與文字闡釋的關係，是兩者相互不可替代且不可或缺。超驗藝術是把人們的思想及感情轉譯為藝術語言，但完成作品後，被轉譯的部分還需要再轉譯回來。

「很多人反對藝術家對作品做出闡釋，認為所有需要闡釋的作品都不是好作品，因為它不獨立，還得用文字去補充；也有觀點認為，藝術家完成作品後，他不再對作品負責，他獨立於作品之外；再有人認為，錯讀是重要的，你闡釋作品，把觀眾理解的開放性關閉了，損失了它的眾多可能性。很多藝術家儘管否定這種闡釋，卻不能脫離闡釋對於作品的影響。藝

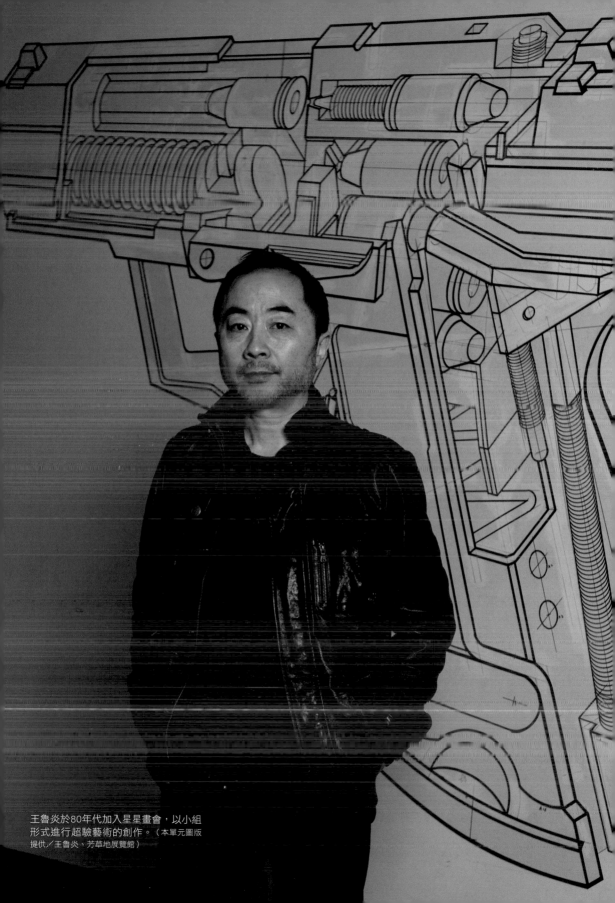

王魯炎於80年代加入星星畫會,以小組
形式進行超驗藝術的創作。(本單元圖版
提供/王魯炎、芳草地展覽館)

王魯炎　W對稱腕錶D11-06　2011　布面壓克力
300×400cm

王魯炎　W六方腕錶D13-01　2013　布面壓克力
680×1190cm

術家不闡釋，媒體會做闡釋，藝評家會做闡釋。」王魯炎表示，「有些時候，作品可以缺席的方式存在，而是透過口頭語言或文字的闡釋來表達。對於作品的文字及理論的存在，我個人是很關注的。這是我個人的選擇，不是每一位藝術家都必須這麼做。」

在王魯炎作品中，齒輪與腕錶都是他經常引用的元素，以視覺圖像或裝置形式表現。與他作品對應的主題，則透露了因認知差異而顯現的質疑以及事物相對而生的兩面性。例如，在戰爭與殺戮的主題下，他認為其中存在著殺戮與殺戮的關係，而不是殺戮與被殺戮的關係。齒輪、槍械與腕錶，都是他用以揭示他所理解的戰爭的邏輯視覺型態。

「我強調方法論。」王魯炎表示。儘管他的作品可能型態殊異，但有其共識性，亦即揭示事物在同一時刻存在著兩面性。如同他的作品〈W行走者〉，從這一面觀看，感覺行走者是背著你往另一方前進；但從另一面觀看，它似乎還是朝著反方向前進。它既前進又後退。讓人透過既

王魯炎
行走者D12-01
2012
鏡面不鏽鋼
高200cm

王魯炎　W自行車　1996　真實自行車改造

王魯炎　W坦克D08-1　2008　布面壓克力　300×1000cm

質疑才是思想的基礎

王魯炎借用既有的事物型態，特別是有特定視覺意義的東西，表達另一個隱性意義的存在。這些理論或內容，或許曾經在不同領域的論述中被提出，然而藝術家此時存在的意義，即在於他以不同方法呈現這個主題。

「藝術家用視覺方法論來表達及揭示某個主題，從另一個意義，也是提供一種方式讓人重新理解這個事物。」王魯炎表示。

他舉例說明，他於1995年創作的〈W自行車〉向前走時也向後走。「我用一段廣告詞來表達其概念：『你想去你不想去的地方嗎？你想去相反的地方嗎？W自行車獨有的功能，可以使你夢想成真。』它揭示一個淺顯的哲理，通常人們以為自己不會去自己不想去的地方，殊不知你不想去的地方或許才是你應該去的地方。亦即你所設定的目標，也是可以被質疑的。」王魯炎說道。又比如，他以眾多行走者將可能向前、向後、向左或向右的判斷又更加複雜化。如同我們所生存的世界裡存在的紛雜與混沌，人們往往相信自己可以對許多事物做出正確的判斷，但事態的發展卻往往令人心生困惑。

有的認知形成一種判斷，但又否定了這種判斷。

王魯炎的許多作品，包括〈W六方腕錶〉及〈朝核危機〉等，看上去是表現出他對社會問題的關注，實際則是他表達這個問題的方式，或是理解世界的方法。「國家之間與政體之間是什麼關係？我覺得它酷似齒輪邏輯，特別是腕錶中的動力齒輪，就是有一個齒輪動了，另一個齒輪也會跟著動。它不表現誰先動、誰後動，我身為藝術家也不去談論孰是孰非的問題。這個齒輪邏輯是，只要時間存在，它就會運作。這是我揭示我所知世界的方法論。」王魯炎說明。

王魯炎　被鋸的鋸——轉身的哺乳聖母D10-06　2010　布面壓克力　300×200cm

王魯炎　被鋸的鋸──轉身的蒙娜麗莎　2010
布面壓克力　300×200cm

王魯炎　W.鳥籠開關器　2008　布面壓克力　400×300cm

　　王魯炎新近創作的「宗教」主題系列，揭示的還是同樣的問題。齒輪的形象，在此系列中轉化為鋸齒。銀色的光芒、俐落的線條，落在西方宗教主題的經典畫作形象上，將信仰所導致的矛盾、殺戮與宗教的美好與慈悲，融合於一處。「我作品的大教堂，以很大的尺寸，很近的觀景，表達其觀念。我認為教堂是最標準的信仰標誌型態，我們一看到教堂就想到信仰。教堂蓋得高聳，讓人們感覺可以通過教堂進入天國，也讓人覺得自己的渺小。然而我所表現的教堂不是仰視，是俯視；仰視是相信，俯視是質疑。我用很大的尺寸、很近的景觀，迫使人們仰視這個俯視；人們仰視這個懷疑，亦即這個懷疑也是可以被崇拜、被相信的。」王魯炎表示。一切均可被質疑的道理當中，有

一個東西不能被質疑，那就是懷疑本身。他正是以視覺轉譯這個悖論。

　　質疑才是思想的基礎。不是通過判斷達成知道，而是通過判斷達成困惑。王魯炎認為，他的作品不是他得到了一個已知，將其傳達給觀眾；而是他與觀眾一起面對這個問題。「我覺得只有如此，藝術才能避免淪為說教。我希望提問，而不是回答。」他說道。

　　王魯炎於作品中，引用齒輪、腕錶及槍械等形象，在平面作品中卻將其圖像化，有意識地使其區別於繪畫。對此，王魯炎表示，繪畫基本都是經驗之中的東西，不需要多做解釋，而且畫所對應的更多是情感，屬於非理性的範疇；而圖則不然。圖更多地顯現出閱讀性，這個閱讀性是通過視覺達成，是通過看達到的讀。

王魯炎　對稱的暴力　2008　布面壓克力　300×300cm

視覺作品不得不強調視覺意義。王魯炎如此謓為。儘管他早期與小組的創作強調的是取消視覺意義，強調思想的意義；而如今他的創作依然強調思想的價值，但視覺的意義卻也同時存在。「我認為藝術家的終極思想不是視覺，視覺不過是他的一個手段，但在過程階段中，視覺是重要的。」他說道。而他選擇圖，而不是畫，是因為他感覺「繪畫性」並不能解決他的問題。在一段時間的嘗試後，他不再從人們已知的傳統繪畫經驗中找尋答案，而是開始思索理性歸納式的圖像。

「在'90年代時，我開始思考這些事。當時喜歡我作品的人很少，他們覺得這不是像廣告設計嗎？但我還是堅持這條路。雖然在此次『圖‧寓言』個展中所展出的『教堂』系列出現了一些繪畫性的東西，但那是基於展覽規畫的考量而做。我的作品基本還是延續先前的線性表現。」王魯炎表示。

畫畫是一項樸實的工作

王音

「我是用直覺和情感來工作，盡可能不做價值判斷。」王音如此說道。在他的作品中，常可見中西早期繪畫作品元素的挪用，近似構圖的重複出現，以及蘇派及印象派繪畫技法的運用；對此，王音表示：「我只是將這種技術暴露出來，我並不判斷，而是把一些東西提示出來。」

王音，1964年出生於山東，1988年畢業於中央戲劇學院舞台美術系，90年代開始投入繪畫創作。相較於同期的藝術家，王音的創作情緒顯得平靜而緩和，他作品中沒有關於政治理想的宏大敘事，不見激進或詼諧的反諷及寓意，而是將注意力用於反思那些曾經影響許多人的舊潮流，以自己方式的重新詮釋自己感興趣的繪畫經驗。

在王音的作品中，金澄澄的芒果、拉長腿的女人以及他自己的形象，都是經常出現在畫作中的元素；除了前二者讓人有些聯想，王音的作品基本上鮮少對繪畫以外的社會現實有所呼應。對於自己的繪畫風格，他表示自己沒有過多思考視覺手法的連貫性，那種連貫性也是他不大喜歡的，他強調的是工作方法的連貫性。對於繪畫與現實的聯繫，王音認為，現實可以從生活、政治及社會層面來看。「對我而言，只有一個現實，就是我自己，所以我的一切只能從這兒開始。」他表示。

創作的淨化及剝離

王音表示，他自戲劇學院畢業之初先是投入舞台設計工作，雖然同時一邊畫畫，但是並沒有專注於創作。「我始終覺得畫畫這個東西不太容易穩定養家，當時就是一邊畫畫，一邊做別的事情。我覺得我自己畫畫是一種半業餘狀態，有很長一段時間我自己是很喜歡這種狀態，不太想很有目的地形成風格。」王音說道，「在當時的環境下，我會做舞美，幹嘛不做呢？」

除了工作養家的考量，他也一直在做一些自己感興趣的事，像是投入實驗戲劇、歌劇及戲曲的編排。

現在看來，王音在1990年搬進圓明園，似乎是他在繪畫創作上的一個轉折點，是從業餘狀態轉向全職畫家的關鍵。「其實那時圓明園沒幾位畫家，我是1990年搬過去，1993年年底就搬走了。」王音說道，在1992年以後，進駐圓明園的人越來越多，出門碰見的全是藝

○ 王音表示自己在繪畫創作上更喜歡從自己熟悉的題材切入。（本單元圖版提供／王音）

王音　花　2001　布面壓克力　90×110cm

術家，反倒讓他有些不適應。「一開始那邊蠻清靜的。」他笑道。後續，他將工作室遷往宋莊，就在那兒落腳了。

　　談起自己在'90年代初的創作，王音表示當時受西方藝術潮流衝擊，也曾進行不同的創作嘗試。當他開始思考繪畫與自己的關係時，慢慢脫離了潮流的影響，將注意力轉向自己的興趣及繪畫經驗上。在這個階段，王音認為，他在藝術學院的畢業論文中探討的貧困戲劇和空間，也讓他在創作時又進一步地思考「剝離」及「淨化」的概念，並思考如何將作品中附加上的事物一一濾除。

　　由於父母都是從事美術工作，王音

小時候還有機會看一些中國'50年代藝術印刷品，因而留有印象。後續，他在工作處的資料室裡又看了一些圖書，開始將這些東西融入自己的繪畫創作中。在1990年至1993年，他先是畫了一批刊物封面及「小說月報」系列。後續的創作也多次引用出版品中的元素。

對早期經驗的回應

　　對於早些年的創作，王音表示：「'90年代是一個階段。我與早期繪畫打交道的經驗較多，就是挪用的很多。2000年左右，則是做了一些實驗性的東西，還有和農民的合作，那是沿用延安美術經驗的

土音　魯迅公園　2003　布面油彩　180×230cm

一些創作。當時創作的作品包括〈花〉及〈沙塵暴〉等等。我跟民間畫師合作，也有達達的成分。就是觀念先行，視覺的東西後來產生。最後它呈現出什麼樣的畫面，不重要。」

　　在2003年，王音主要針對自己接受蘇派繪畫教育的經驗做出回應。他表示，自'50年代以後，中國藝術教育基本沿用前蘇聯史達林時期後的美術體系，而新時期美術則是重提現代主義，想跨過蘇派繪畫經驗。「當時新潮宣也重新提出輪廓線的問題。學院裡也有些否定蘇派繪畫的聲音。」他說道。在那個時期他也用自己的方式對此做出回應；包括他在2012年新近創作的〈無題〉，也以勾線及裝飾風的

強調，重新回應其繪畫形式。

　　王音先後於2003年及2005年創作的〈魯迅公園〉，則被視為他創作歷程中具有特殊意義的作品。雖然畫的是他少年時期經常寫生的公園，但畫面中只見樹叢及草地的光影變化，並沒有特別具有標示性的元素或提示。「這只是回應我早期學蘇派繪畫的寫生經驗，包括我用的灰調子及大筆觸。當時蘇派美術在中國已經有很長一段時間不受重視了，但我們對它還是很有親切感，它已經和你的審美及感受有關。」王音說道。他在創作中重現這些經驗，是因為自己感興趣而進行，與理論沒有太大關係。

　　在那個階段，他以小說《伊萬‧傑尼

王音　小説月報・墳　1993　布面油彩　180×140cm

王音　自畫像　2005　布面油彩　109×79cm

索維奇的一天》為本所做的創作，以及他繪製的一系列前蘇聯知識份子的頭像，都是從他自己關注的角度去重新詮釋他所熟悉的蘇派繪畫。

熟悉題材的陌生化

王音於2009年在北京伊比利亞當代藝術中心（現名為蜂巢當代藝術中心）推出的個展，同樣有些題材及元素的挪用，但是畫面的處理卻讓人感覺新奇。

「我是比較喜歡做在美術史上已經有人在做的東西，不喜歡做陌生的題材。我覺得我畫的東西都是大家最常見的，像是人體、風景、靜物、少數民族題材，因為這些是中國現代美術史上不斷重複的題材，讓我保有一定興趣。」王音表示。而將這些原本大家熟悉的東西陌生化，則是他近期創作表現的一個重點。

出現在他2007年作品中的拉長版女體，原型是楊飛雲畫作中常出現的裸女。「楊飛雲是我在學院的老師，裸女是他常畫的題材，我在作品中只是將女人的小腿加長了。可能有人覺得這個女體與徐悲鴻或者劉海粟有關係，其實什麼解釋都可以。但我沒這麼想過。」王音說道。裸體女性，是他畫作中一個熟悉的借用元素，這個元素在他後續的創作也出現了不同的變化。反覆在他近十年作品中出現的，還包括石膏像、人體及少數民族題材。

工音　娃爾瓦拉・娃爾瓦拉　2003　噴繪上油彩　16.5×31cm

王音　在火車上Ⅱ　2009　布面油畫　150×220cm

王音　無題　2010　布面油畫　40×50cm

王音　父親Ⅱ　2011　布面油畫　200×160cm

　　王音的自畫像系列，有一部分是將自己畫成石膏像。「畫石膏像，是我們這代藝術家必須要經歷的，它也是我們理解的西方教育體制的一環，其實我們已經把它轉化為自己的感覺了。我們小時候畫畫是不問為什麼，就因為畫這個才能考大學。」他說，「畫面的重複，則是因為一個題材沒畫夠。甚至十年前曾用的題材，我現在也想撿起來再畫。」

　　至於畫作中的芒果，背後的寓意恐怕只有親身經歷新中國時期的人才有深刻感受。「它是文革時期一個重要事件的元素。當時有一位東南亞領導人送給毛主席一顆芒果，毛主席又將它送到工廠去複製，全國就複製了很多塑膠芒果，成為全國工人階級的禮物，神聖化了。」王音笑道。

　　談起自己近期的創作，王音表示：「我最近在畫日本題材。我一直想處理日本經驗，但沒有找到好的方式，最近感覺找到一些可以畫的東西。」但在創作時，他多半是將不同題材穿插進行，「不習慣一系列一系列地創作。」他笑說。對於繪畫以外的媒材嘗試，他表示自己在2000年前後，曾處理了許多材料，包括電熱毯、彈弓等，但2003年後就單純用油彩及布。「我還做過了一個炕，但我感覺自己不擅長做這樣的東西。儘管我是學空間出身的，但平面的東西可能對我更有利、更自在些。畫畫的有用性我還能夠控制住。」王音表示。

王音　無題　2008　布面油畫　40×250cm

王音　無題　2009　布面油畫　230×180cm

王音　無題　2012　布面油彩　210×100cm

就用最簡單的方法說一件事
王光樂

午後，空蕩蕩的屋子裡，拉起的窗簾露著一隙縫，透出一縷光，四下幽靜。這個生活中的平凡場景，與藝術家當時的心境產生對應，灰暗的情緒與偶見一縷光的觸動，轉化至畫布上。做為王光樂於中央美院油畫系畢業創作的〈午後〉，儘管獲得靳尚誼以「沒形、沒顏色、沒體積」為評論，但最終卻取得了院長獎。

「我到現在都不理解這是為什麼。」王光樂笑說。在2000年創作的〈午後〉，形體、色彩與空間的細節淹沒於幽暗之中，與時間對應的一道光，以及在描繪過程中消耗的時間，在畫面中凝止。時間與繪畫過程的強調，也從此延續至王光樂後續的創作〈水磨石〉、〈壽漆〉與〈無題〉。

簡單與繁瑣

在2002年，王光樂完成第一張〈水磨石〉。繁瑣的細節，平穩的節奏，畫平凡無奇的水磨石。「〈水磨石〉，外國人看了可能會覺得挺抽象，但中國人看會覺得很具象。從文革到'80後，水磨石在中國被用得很氾濫。我上大學時，住在一個很偏僻的農村，地面就是水磨石。」王光樂說著，這片水磨石地，首先是在他的一張〈午後〉出現。「某天我拍著午後

景象，拍到一束光照在水磨石上，那束光線很細。畫面的光我畫了一下午就畫完了，但是地面的水磨石我畫了一個月還沒畫完。然後我就想著這兩個東西的聯繫：那束光代表了一個時間點，是下午三點，可能就是一個小時的時間；我畫水磨石也是時間，我在水磨石上消耗了一個月。這兩個時間有點衝突。我試圖先處理一個東西，把某個東西先放一放。於是我就把那束光剔除，只畫水磨石。」

王光樂表示，他在一開始特別強調一種生存體驗，是他在這個地面上生活的感知。他以油彩及壓克力顏料為媒材，以毛筆勾畫壓克力顏料調水後的墨色。透過繪製水磨石的繁瑣冗長過程，讓自己平靜。「我要把這個過程的時間表現出來，我的生活經驗，以及我當時的處境，都讓我想畫這樣的畫。但在繪畫過程中，我不希望加入個人的主觀，但哪怕主觀成分很少，還是會有影響，畢竟是手工畫的東西。」王光樂說。

時間的靜態

「在畫〈水磨石〉時，有很多時間可以胡思亂想，我就想起我老家的習俗：舊時村里的老人，會在自己身體有狀況時，先備置自己的棺材，每年選一個好日子在

王光樂。（董春雨攝）

❍ 王光樂　水磨石2005.6-8　2005　布面油畫　180×150cm（本單元圖版提供／王光樂）
❍ 王光樂　水磨石2004.4-6　2004　布面油畫　180×150cm

棺材上刷一次油漆，如果他身體好好的，第二年再刷一次；有的可能刷二十年，有的可能漆都還沒刷就鑽進去了。」王光樂說著：「這是一個生死問題，我問我自己：『如果明天我將死，我願不願意像這樣繼續？』」思考過後，確認自己還是想要畫畫，決定在畫布上反覆地刷，「不再主觀地想怎樣刷好看，但你知道它總有一天會結束。」

以〈壽漆〉為名的作品，實際沒有主觀思考的印記，具體的形象及虛幻的場景都不存在，就是經由一個簡單動作的反覆，所留下的痕跡。儘管不同作品中出現了不同的色彩運用，但王光樂強調的是當它被厚塗後產生的肌理。對於色彩，他一開始就用單色，或者是黑色，其後又有多

種色彩融合，「我們過去學畫畫，老師教導的是這個顏色好，這個不好，如果以這種形式畫畫，一定會被推回到傳統。如果要說的話，應該說兩個顏色有沒有更好地放在一起。」他在單色或多色的基礎下，以隨手取得的顏料，在畫面上一筆一筆地刷過，不帶個人情緒，「但當它形成一個系列後，會產生一個聯繫。」他說。

在部分〈壽漆〉作品中，他刻意加寬了畫框，幾番刷畫後，顏料從平放的畫布邊框流下，層層覆蓋，留下繪製過程的線索。

單一的漸變

從〈壽漆〉發展而來的〈無題〉，更加地消減主觀的詮釋。「我想做一個更

王光樂　水磨石2003.3　2003　布面油畫　128×146cm

純粹、你懂就懂、不懂就不懂的繪畫，就名為〈無題〉。連那些費解的名稱都免了。」王光樂表示。

他以平塗的方式，畫出單一顏色在明度與彩度的漸變，畫面中央的色彩像是往遠方的黑洞延伸，然而視線只能停留在一個平面。

形式的單純性在王光樂的繪畫作品中相當地突顯，「如果能夠用最簡單的方法來說明一個東西時，就用最簡單的方法。

傳統繪畫要調動的東西很多，包括造型、色彩、肌理等，我的繪畫基本都是抽取出一種。」王光樂表示。除了油彩與壓克力顏料，他也嘗試以油漆為媒材，在戶外進行繪製，以一年的時間完成。「在畫的過程，它曾經歷風吹、有灰塵落下，這都不管，就繼續畫。」

在王光樂的工作室內，有一面牆是以油漆刷了多次，漆料以橢圓形狀內縮層層疊上。這件作品是王光樂於2010年

王光樂　水磨石2008.7　2008　布面壓克力　180×150cm　◐王光樂　壽漆070329　2007　布面壓克力　116×114cm

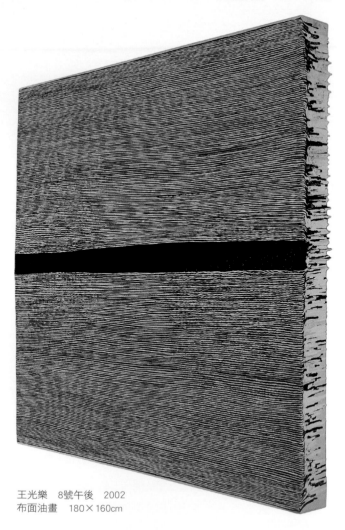

王光樂　午後3-5（3pm-5pm）　2000
布面油畫　170×60cm

王光樂　8號午後　2002
布面油畫　180×160cm

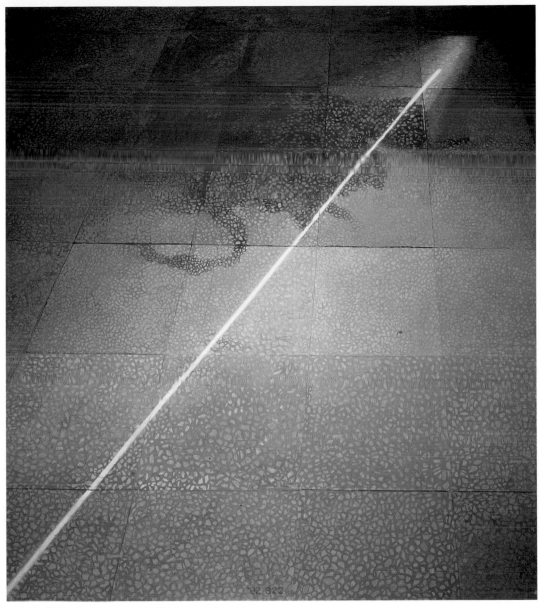

王光樂　壽漆061213　2006　布面壓克力　116×114cm

在北京公社展出的〈20110423〉的習作。「也可以把它當成肌理練習。」他說，「在刷牆時，我就是用牆上的塗料，我不想在牆上加上別的肌理，但這種白的塗料，人家會認為就是牆上的東西。如果加上顏色，會讓人把注意力分散，一就變成三了。」在北京公社的展出，他認為還

是有些太滿的成分。他在牆面中央墊高了一層，像是修辭手法裡的「誇張」，以放大鏡般的效果，讓人們更直接、清楚地閱看到事物的特性。

「水磨石」、「壽漆」與「無題」，三個系列的創作以不同的時間為起點，並存延續至今。另一個在重疊的時間段進行

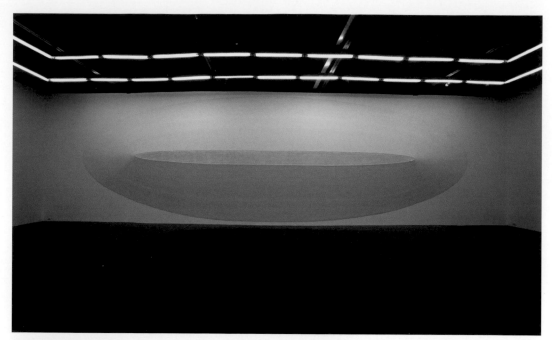

王光樂　20110423　2011
塗料＋石膏　460×1450×50cm

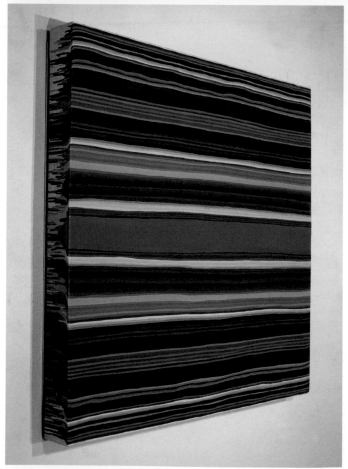

王光樂　壽漆081031　2008　布面壓克力　116×114cm

的創作，是以十二張肖像為一組的素描。「從2005年開始畫，畫寫實素描。我以十二張小圖像為基礎，沒有辦法利用今天的高科技放大，我就用手工的方式來放大它。我自己節奏也比較慢，第一張畫了一年，第二張畫了五年，還沒結束。」王光樂說道。創作的過程，他視其為一種信念，確定一個起點，就相信它一定會有一個結果，過程中不再產生懷疑。「這種信念，在現今生活中很欠缺。就像一個基督徒，就算苦也會覺得很高興，樂於接受上帝安排的結果。」他說。

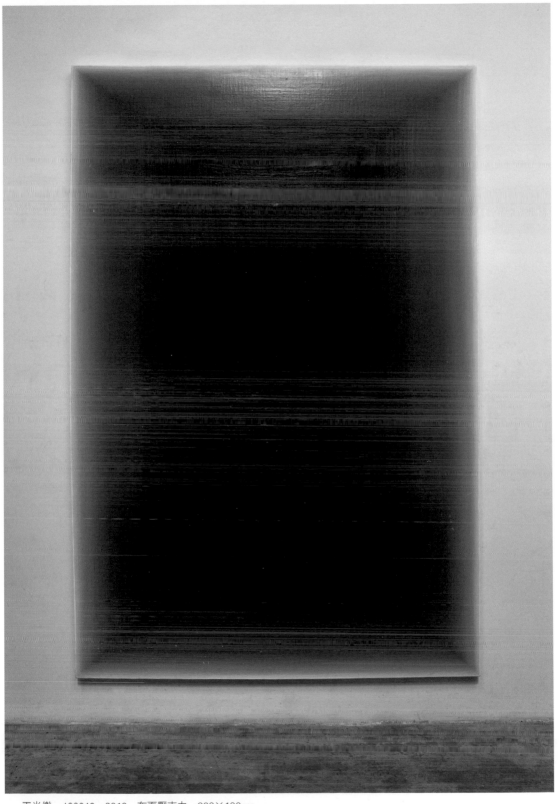

王光樂　100910　2010　布面壓克力　280×180cm

做藝術就是要製造幻想
吳笛

人生世相充滿了災厄、缺陷與罪孽；從道德觀點看，它是惡的；從藝術觀點看，它可以是美的。就像是吳笛作品中的黑暗、死亡與變異，經過了想像力的洗禮，光怪陸離的景象也可以變成賞心悅目。

1979年出生的吳笛，2002年畢業於中央美術學院壁畫系。在中國年輕一代的藝術家中，她的創作屬於自顧自的作夢那種。「我喜歡偵探小說、黑暗文學及哥德的創作，這可能是我精神層面的思考方式。但是在創作時，我可能會從古典的元素著手。」她說道。她認為自己的思維是發散型的，創作時也喜歡嘗試不同媒材及形式的應用，但是在創作時，社會的變遷與個人存在感的議題是隱藏在她作品的背後，呈現在人們眼前的，是一個華麗且弔詭的異想世界。

悲劇與浪漫的重構

吳笛說道，上學時，她認為繪畫是幫助自己逃避現實世界，也是了解現實世界的一個手段。但隨著自己對於藝術及世界有更多接觸及體驗後，她對於藝術所提供的新的視覺體驗以及作品與人的互動更感興趣。她認為：「如果現實是無趣的，為什麼不能想像一個世界？」而在那個世界中，小丑、死亡、神秘學及黑暗魔幻的元素，構造出一個事件的場景或殘影，讓人們透過想像來解析其中的情節。

在2008年，吳笛以小丑的形象創造出一系列的〈英雄〉。在畫面中，主角是被囚禁的、靜思中的、孤獨的、邪惡的。「我覺得其實那就是一個自我，每個人的自我。像是人格面具一般。畫小丑就是有種無奈，那怕一生是個悲劇，也要有種悲壯的心態。」吳笛表示。而小丑的形象，在她後續的創作中演變為一個圖騰式的符號，在各種奇異的場景中，以不同對應的方式出現。

在她於2009年推出的首次個展「螞蟻，螞蟻」，選擇的則是與死亡相關的主題。她以海綿、絲綢、貼字及霓虹燈等，複製了一個災難現場，以殘酷的、華麗的、肅靜及苦悲的切面，組構其中的戲劇性。「我不是特別喜歡文字的東西，但我特別注重人的意識，它觸動你的不只是視覺的東西，有可能是意識的東西。展示時我的作品就像是製造一個氣氛。」吳笛說道。而對於那些在她作品中反覆出現的元素，包括小丑及蜜蜂，她是將其視為一種近似於家族徽章之物，作為一種意志的表徵。

人與動物的關係，在她不同階段的作

吳笛認為黑色是她創作的精
神面貌，而古典則是她引用
為表現的樣貌。（許玉鈴攝）

吳笛　毫無根據的信任　2007　綜合媒材　60×45cm

吳笛　流星　2006　綜合媒材　90×60cm

品中都曾出現，也是她創作中一個持續延展的思考線索。動物皮毛的精細描繪以及人類髮絲纏繞如黑色漩渦般的畫面，像是進行著某種催眠術，引領觀者進入另一個意識層探險。

作品成為各種線索

「我認為搞藝術就是要製造幻想。」吳笛說著，她即是透過藝術去製造及感受不同的生活。這些作品像是製造一個現場，留下很多線索，讓觀眾想像。她期望透過創作繼續探索意識層面的變化，但不限制於某個樣式，可能幾年下來的創作不是沿著一個主軸前進，但是在它們之間會有線索的聯繫。「其實創作還是會有延續

性。只是我的方式是不要一下子全部曝露出來。我覺得繪畫作為一個線索，現場也作為一個線索。藝術是由別人去評判的，藝術家就是做就是了，做你想做的人。作品可能都是線索。或許要等一個人一生結束後，才可以將這些線索梳理完整。作品就像留在犯罪現場的證據，當碎片越來越多，你就可以給這個人一個側寫。」她說。

或許是因為在美院壁畫系的訓練，讓吳笛對於創作保持開放的心態。她不會特意去尋找中國式的元素，不將自己限於某種風格之內。她喜歡收集從黑暗文學、偵探小說及古典藝術中得來的元素，包括希臘神話、中國的魏唐時期及歐洲中世紀

吳笛　英雄　2008　綜合媒材　90×60cm（本單元圖版提供／吳笛）

吳笛　兇手一　2007　綜合媒材　60×140cm

藝術，「我發現我喜歡的是那種交界時期的藝術，它首先是民族融合的時期，帶著一種異彩。像是中世紀的藝術，我反倒不喜歡那種比較傳統的，我喜歡那個時期比較偏的東西，就是要將思想炸開的那種東西。」吳笛說道。在繪畫創作時，她也從古典手稿中尋找元素，將一些古典的東西再重新演繹。「我先知道我喜歡什麼，然後排除我覺得不行的東西，比如小趣味的，太現實的東西也砍掉。」

她坦言自己會盡量迴避做本土的東西，希望擺脫樣版化的圖示。東西方元素

吳笛　我曾是你們現在的模樣　我就是你們將來的模樣　2009　綜合媒材

吳笛 雌雄 2008 綜合媒材 60×45cm

在她作品是混合著運用。「有些人覺得我
的作品不像是中國人做的東西，但我覺得
此時的中國就是一個融合的時代，網際網

路的力量太強大了。我沒有必要一定要做
民族的東西。因為這就是一個融合的時
代。」她表示。

吳笛　goodbye　2011　綜合媒材　90×60cm

吳笛　上帝生活在水下　2009　裝置（霓虹燈）

從破壞中再進行思考

　　雖然在創作上，繪畫是吳笛表現的重點，但是在展出時，繪畫卻很少是以一個單純的形式出現。

　　吳笛提到，在美院讀書時，受到老師陳文驥的影響，讓她對於作品與空間的關係有更多的思考。在展覽空間中，她製造一個現場，透過一個類似神秘學的儀式或是超現實的場景，創造一個特別的氛圍，引領觀眾進入她的想像世界。

　　在吳笛近期的創作中，突顯出她創作時的手工感。「像這種細密的線條描繪，以前畫動物時曾出現。我很喜歡這種手工感，但是這種方法特別慢。」吳笛坦言，她作品有很多女性化的元素，所以她會透過裝置來消解那些女性化的東西。但她又是特別容易陷入細節的人，以至於作品整體有時會顯得太過繁複。「之前有朋友提醒我，加法太多就變成一個設計了。後來我就開始嘗試做破壞，做減法。」她說道。

　　即使要化繁為簡，她還是花很多精神思考作品的細節，只是在形式上趨向於化顯為隱，將訊息轉化為字樣或圖像的密碼。「我希望作品有一點點幽默感，但是還保持那種黑暗的感覺。」她笑道。

吳笛　goodbye　2011　綜合媒材　90×60cm

從定式的偏離到任意的變形
夏小萬

「我總是希望比例上或者形象的合理性上有些改變，我才感覺這種形象有種觸動生命的感覺，有種能夠反饋在我的思想裡的鮮活性。」夏小萬表示。這種變形，在他看來正是畫家自身狀態的投射，它是從身體對於畫筆的掌控能力、個人的精神意識及至個人情感抒發需求的延展，在他的作品中是從早期展現的破壞性進入一種自由漂移的狀態。

除了形體的變異，畫面中超現實場景所表現出的沈重感及悲劇性，也讓夏小萬的作品有種介於壓抑及爆發的陰鬱氣息。自2000年轉以素描創作為主，2003年開始嘗試「空間繪畫」，夏小萬作品中的沈重感逐漸消失，透過層層玻璃畫面的視覺穿透，讓觀者多了一種彷彿可以進入了畫面中的恍惚感。

提起自身的藝術學習歷程，夏小萬表示他於少年時期接受的素描訓練，對於他的影響極大，而父母的西洋音樂專業背景，也讓他自小受其薰陶。「我從小就常聽音樂。我的繪畫，即便是在不同年代創作，也都有些抒情的成分。這個可能跟音樂有關。其實藝術家的表達，拋開那些理論，實際就是一個人的情感抒發，只不過藉著情感抒發去表達一些思想概念。我不覺得藝術應該有功能性，它是將藝術家的

情感狀態延展出來。這是藝術有意思的地方。」夏小萬表示。

繪畫對於他來說，即是一種情感抒發的需求。他認為小孩子第一次在地面上塗抹出一條線時，他會發現跟他關係最近的就是這條線，由於他身體的延伸，他看到了這個世界存在的一個事物是與他身體的延伸有關係的。「我認為這跟畫畫在本質上相關。我小時學素描，也是這種感覺。」他說道。

情緒的宣洩與意識

夏小萬，1959年出生於北京，1982年畢業於中央美術學院油畫系，是中國文革後第一屆美院學生。

美院畢業後，夏小萬被分配至出版社負責美編職務。在那段期間，夏小萬畫了一組「荒山幽靈」。「當時身在那種環境，心理狀態不是特別平靜，有些躁動、也有點憤怒，需要藉助畫面來宣洩。」夏小萬說道，當時在出版社工作，沒有時間畫油畫，就抽空畫些紙上水粉。

這個時期的創作，已經出現了圖像的變形。「當時還是帶有表現主義的影響，它的變形不是嚴格意義上造型的要求，更多是圍繞著情緒而來的。比如，那個形飛出去了，更多是為了情緒來表達，就是希

夏小萬於2003開始嘗試「空
間繪畫」，將空間因素融入
繪畫的觀看中。（本單元圖版
提供／夏小萬、林大藝術中心）

夏小萬　天地系列之荒山之晨　1983　布面油畫　58×66cm

望它飛出去，不是為了造型上的要求。當時的變形是比較暴力化、破壞性的。」夏小萬表示。

　　慢慢地，他在創作時也從早期那種不能自主的情緒宣洩，轉為精神狀態的表達。到了「天地」系列，畫面顯現出宗教感，似乎找到了靈魂寄託。到了'90年代，他畫作中出現於天地之間的幽靈形象，畫的亦是一種精神狀態的象徵。

　　到了2003年，夏小萬於北京今日美術館舉辦了一場名為「你怎麼看？」的紙上作品展，在那次展覽後，他開始嘗試將繪畫轉向空間化，當時思考的重點除了繪畫的平面性，以及它體現構圖的觀看方式與畫面定式的問題，等等。他認為，繪畫與空間視覺的聯繫，是繪畫史中持續探究的一個課題；而中國與西方繪畫的觀看方式具有差異性，也促使他進一步地發展「空間繪畫」的創作。

　　夏小萬回憶，實際他於文革期間就曾做過類似的作品。「最初我想到了早年做的一種空間化的手工。我們將印刷品切割後，沾貼在不同玻璃上，在一個空間裡呈現。那是在'70年代初的事。當時，印刷品切割出來後，被切割掉的部分就空了，沾到玻璃上，會看到有些地方是沒法跟前

夏小萬　環　1987　布面油畫　159×164cm

面的部分銜接起。但是繪畫是可以做到前後銜接的。」他說道。當時他耗用了一年多的時間試驗這個方式，包括材料選擇、玻璃切片排列間距，並熟悉空間切片的技術，將方法基本找到後，在繪畫部分也嘗試過壓克力顏料、玻璃彩顏料，但效果不是很理想。後來他發現還是素描最合適。

「素描是可以抽象到一根線條，在空間疊加時可以形成一個空間網絡，使得線條變得非常有機。」夏小萬說道。他最初嘗試過一種類似油畫的手法，畫面比較厚實，但做出來就像是一個雕塑的直觀感。「我感覺這不是我想要的。我發現用素描的方式可以使空間有種通透感，雖然有空間關係，但是它讓你的視覺感覺是可以穿越的，你可以進入形體表達的內部去體會繪畫的構成關係，後續我基本是確定以這種通透的方式來表達。」他說道。

場景的想像與變形

夏小萬最初以玻璃切片創作的「空間繪畫」，依然延續以往常用的一些形象，

夏小萬　駁　1989　布面油畫　65×80cm

包括幽靈及馬兒。超現實的場景及形體的變異在層層玻璃的延展中，更顯出一種穿越異時空的奇幻感。

　　對於自己繪畫的表現手法，尤其在變形的表現，夏小萬認為可以從兩個角度來看，一是外在環境，一是創作者自身的心理狀態。他認為，無論是藝術的客觀角度、社會的角度，或是從旁觀者的角度來看，都是從繪畫外部來看繪畫內部的問題，它可以理解這種變形是跟人的心理狀態、情緒以及他受的造型慣性意識的影響，可以用來理解變形語言的精神表達。「是有這個因素，但我認為不完全是這個因素起的作用。」他說道。

　　另一個重點，在夏小萬看來，就是藝術家自身創作的理由。「它與藝術家先天身體特質、心理特質都有關係。藝術家形成的繪畫上的理由往往是針對他身體的要求，而不是針對身體以外的條件；比如，

我的手控制力弱，沒有精準的控制力，可能我就會相應地調整到適合我身體狀態的角度，這個理由在我來說是很重要的。從另一個角度來說，早期是由於我的不能控制、不能畫得準確，我的無意識，使造型與定式有些偏離，一直到後來已變成一種有意識的作法，這實際都是在自己的系統裡形成。」夏小萬說道。當他受的美術教育愈是能讓他精準掌控造型，他愈是不滿足於畫一個視覺已經完全被標準控制的準確度。

　　「繪畫給人的自由感不是因為熟練，而是你不能、做不到，你的侷限性，但是你卻把它做成了。當這些侷限性變成你的理由，這是它帶給你的自由，就是你原先的不能，同樣可以證明為是可以的。這時候你會感覺到你放鬆了。不是說你要畫得多準確，那即便畫得多美，也是被約束、被規定了，不被規定的部分恰恰是人的不能。我喜歡素描也是因為素描是由最小的一條線一點一點向外延展，我認為素描在繪畫中是非常誠懇的藝術，它從一個點開始移動，無論是造型或形式，最終形成一個全部。」夏小萬說道。

觀看的角度及過程

　　除了變形題材，夏小萬於「空間繪畫」的創作，特意選了一組中國早期山水經典畫作為本，以自己的方式將這些畫複

夏小萬　古山水之雪峰寒艇圖　2008　14片玻璃／素描　163×120×73cm

夏小萬　馬之七　2001　布面油畫　175×140cm

材。「你找到題材，這種方式才是最恰當。」他説道。

而他最新的系列創作，是以「他者」命名的人物頭像。這些人物不一定是現實中存在的，有些是神話中創造出來的。這個系列創作已進行了兩年，大約二十件作品。「這些『他者』的肖像，我認為那是人類意識的真實存在。人現在已經沒有他者可言了，誰都是你我之間的一部分，人類世界裡沒有他者，我就把人造的人説成真正意義上的『他者』。」夏小萬表示。而在人物形象的描繪上，他盡可能避開一些圖像資料，盡可能地按照自己的記憶來畫。在繪製玻璃切片時，他會畫很多紙上作品，勾畫人物形象。「我是一個專門畫素描的，那是我的主業。」夏小萬笑道。

製出來。他表示，「空間繪畫」涉及傳統繪畫的美學命題，西方的風景畫是一種定點觀看，就是將觀看的瞬間擷取下來；而中國畫的觀看角度，自宋元時期即已成熟，它是一個觀看過程的體現，一個展開過程，一個敍述過程，是動態的。「那是一個概念性的創作，我畫了大約十件左右，實際這十件作品就是一件，是將一種方式附加到傳統作品中。」他表示。

現階段，夏小萬認為「空間繪畫」的技術已經沒有太多需要添加的東西，更多的是希望找到更貼合空間表達的題

對於這個「他者」系列，夏小萬表示後續有機會希望單獨以該系列做一次展覽。但對於作品的展示，他坦言：「我在展覽下的功夫不大，我的基本呈現都在我跟作品之間，我在畫室裡看到的作品呈現，我希望在展廳中看到的也差不多就是這個樣子。我不會單獨為這個作品再去設計一次。作品是從我這延伸出來的，我希望它展覽時也是這個樣子。」

夏小萬　太湖石之三　2008　12片玻璃／素描
163×46.7×52cm

夏小萬　他者的肖像之十三　2011　37片玻璃／素描
88×60.5×09.5cm

夏小萬　素描頭像Ⅰ　2007　22片玻璃／素描
163×120×128cm

夏小萬　魄　2006　14片玻璃／素描　163×120×81cm

我在尋找事物背後的「力」
蕭昱

蕭昱的藝術創作，不拘泥於某種特定形式，屍體、骨頭、竹子、塑膠袋都是他作品的取材，他善於使用的兩種手法：破壞及拼接，為的都是讓人更強烈地感受到物件背後的力量。

在上世紀'90年代末至2004年間，血腥、暴力的挪用及放大，成為中國內地當代藝術界的特殊現象。在2001年以生物屍體拼接的作品〈Ruan〉參展威尼斯雙年展的蕭昱，被視為「暴力美學」的代表藝術家之一。這件以流產的人胎屍體頭部拼接貓、鳥屍體的作品，後續於瑞士展出時，引發了強烈爭議。從視覺至道德的冒犯感，撩起人們不安、恐懼甚至憤怒的情緒。對於這種材料使用的極端性，是藝術家對於生存感受的自我表達，也是一種對抗極端情緒的撞擊。

他的這件作品或許給觀眾帶來強烈的刺激，但蕭昱自認是以一個東方人的態度來面對死亡。「死亡之後，所有生物都是平等的。」蕭昱表示，包括他創作於2001年的〈咬——有時一起咬，有時互相咬〉，是將動物屍體腐爛的部位去掉，再將它們重新組合成一個「生命體」。「其實是希望它重生。」蕭昱說道。

在2003年之後，蕭昱的創作轉向對文化誤讀的挖掘；2010年後，他創作取材轉向日常可見之物，以形式及手法將物件背後的「力」挑出來。

解構與拼接

蕭昱，1965年生於內蒙古，1989年畢業於中央美院壁畫系。自美院畢業後，蕭昱先是到中學擔任美術老師。一段時間後，蕭昱感覺自己在學校什麼也做不了，因為當時學校教育自有一套系統，很難做

蕭昱 咬——有時一起咬，有時互相咬 2001 裝置
（材料：雞、蛇、鯊魚、狗、兔子、貓的標本、玻璃盒、造霧器）

蕭昱。（本單元圖版提供／蕭昱）

蕭昱　風景-7　2011

改變。他笑道，自己當時在課堂上播放交
響樂，就已經引起軒然大波。到了1998
年，蕭昱決定辭去教職，繼續自己的藝術
創作。

　　在1994年，蕭昱還在中學教書時，
已經開始以行為藝術進行實驗。「我對行
為有自己的看法，我覺得中國很多行為
實踐很優秀，但我希望碰觸不一樣的。
我認為行為是事件，事件會傳達一種精
神。」蕭昱表示。當時，他去了北京電視
台參加徵婚，報名時先說明是要做作品，
節目組樂意配合，最後拍攝的那集節目如
同他個人專場。「當年在公開媒體徵婚是
需要思想鬥爭的。」蕭昱笑道，「這個事
情讓大家都記住了。因為它是一件事，真
實發生，區別於把自己身體做為裝置來創
作。」

　　後續，蕭昱的作品包括繪畫及裝置，
其中一部分運用植物及生物屍體為材，以
其進行對生命的干預並實驗生物體的各種
可能性。

　　2007年，蕭昱在北京阿拉里奧舉辦
的展覽，以毛澤東詩詞中的一句「環球同
此涼熱」命名。「那個展覽我幾乎不把它
視為展覽，我稱呼它為實物劇。」蕭昱
表示，這場「環球同此涼熱」有兩個目
的，一是他認為所有作品背後都有一種力
量，他將這種力量轉化為戲劇，在這個
戲劇的序幕中，將建築、空間、繪畫、現
成品、雕塑都放在一起，讓它們都變成角
色。「還有一個目的，就是那時當代藝術
已經很火了，大家開始抱怨，認為觀眾跟
不上，但當時沒有一個藝術家或機構願意
去做一些工作，讓一般觀眾能看懂。這個
展覽，觀眾不需要有藝術背景，只需要知
道中國近代史背景就可以了。」蕭昱說
道。

　　這場實物劇共分為九幕，包括序幕，

蕭昱　夢想撞擊　2013

蕭昱　夢想撞擊　2013

山集體記憶及共識背景，形成了一股看不見的力量，將這些場景串起。

在懷續個展「風景」中，蕭昱用一個巨大的畫框框住展覽空間的牆沿，四面牆改裝成鏡子，觀眾進入展場，既是觀者也成為被觀者。這個展覽中，蕭昱也用垃圾袋撐拉出一道道風景。「那個風景是我的心境，我把那些垃圾袋用力撐開，最後的畫面有點具象，但形象不是最重要的。」他說道。在2011年，蕭昱以鐵絲刺網做成山水場景，同樣是透過外力的介入改變了物質的形態，以表達他內心之境。

蕭昱　竹-3　2010　竹子

蕭昱　竹-5　2010　竹子

　　「我一直在尋找事物背後一種潛在的力，找到這個力，是我的工作，也是我的才能所在。我可以把不相干的東西放在一起，避開了形式主義的爭執。」蕭昱表示。他於2010年以竹子為材所創作的作品，在靜態之中表現出一種即將迸裂的張力。蕭昱笑道，人們觀看他作品時多數不敢靠近，總是帶著一絲恐懼。在瑞士巴塞爾克林根答爾藝術館舉行的「沒問題」（NO QUESTIONS, 2013），蕭昱找來當地一顆樹的樹枝，用野蠻的力，將塑膠袋纏上去。「大家看這件作品時，心裡感

覺好像快窒息了，有種力想張開它。」蕭昱表示。

在近年作品中，蕭昱也曾用羊骨頭織成磚，用牛羊豬的骨頭做成盆景。「什麼是藝術？我是重新在問這個問題。」他說道。這些作品的其中一塊骨頭，是從東北河流中挖出，它有點半石化，推斷可能是來自一隻體型較大的生物，但物種不明確。它包含了很多可能性，背後有很大的力。蕭昱表示，他也曾購買猛瑪象牙磨的粉，將它裝進避孕套裡，撐成象牙一般的形狀。「人們看到象牙時，會想像來自一隻大象的力量；看到避孕套時，也會有些聯想。」

對於自己近幾年的創作，蕭昱表示他用的手法有兩種，一種是破壞、解構，另一種是拼接。「早期用動物就是一種拼接，竹子則是一種破壞。它們是兩個方向，有點像乒乓球一樣，這次是我發力，下次是我接球。例如新作，電視被打了後出現一個畫面，那是一個形式。」他說道。

形態的自由

蕭昱參展2013年帕斯北京「北京之聲：我的伙伴」的作品〈夢想撞擊〉，將一種臨界的衝擊力凝止於電視螢幕，表達的是人衝向夢想奮不顧身撞擊的瞬間。這種張力近似於受外力改變形態的竹子，它靜止無聲，但力量飽滿。

許多人認為蕭昱作品形式近年來越來越溫和，蕭昱自己認為，他一直是以東方人的視角來看待生命及物件。在2003

蕭昱　竹　2010　竹子

年時，他開始思考文化的誤讀。「像是西方人看中國文化，有很多誤讀。它是異域文化，而不是主流文化。因為有差異，就變得有趣。」蕭昱表示。他自己認為，近期作品變化比較大的轉折是在2010年。在此之後，他選用的材料本身不再具有特異性，用的是垃圾袋、竹子、膠帶這類的東西。「我在2007年之前還用了金銀材質，後續用的這些材料，不再單純追求材質的重要性，我不是去迴避它，只是當你把材質問題放下時，沒有人會討論這件作品成本多高，徹底回到關於力量的表現。」蕭昱表示。

在2012年首屆新疆雙年展，蕭昱在

展覽空間中搭起一座斜面，並用膠帶斜著將這個斜面貼滿。為什麼用膠帶貼？蕭昱表示，正因為他知道膠帶經過一段時間會逐漸脫落，強加的外力最終崩塌。「展覽開幕後，膠帶就一根一根掉下來。我就是要讓你看它一根一根掉。我發現一種力量，就是坍塌和崩潰，我想辦法讓你感覺到。」蕭昱表示。

蕭昱參展第四屆廣州三年展主題展「見所未見」的作品之一，是取珠江水凍成冰塊後，再用膠帶包裹這些冰塊。外表看起來，這些裹著膠帶的物體像是一塊塊石頭般，但實際它的內在已經慢慢產生變化。這件作品，蕭昱想表達的是：藝術家對於作品的把控是有限的。「這個問題我以前也討論過，藝術家完成一件作品不等於完成。」蕭昱表示。他曾經找了一張NASA航天圖，送到工廠彩噴，印成一大張

圖，又請工人描畫了一次，然後在上面打孔，像做郵票一般。他描述，這件作品賣出後，就將它沿著孔洞剪下來，此時作品形態就變了。他另外又準備了一個畫框，再將作品繃上去。透過一次買賣，作品完成了。「作品的所指與能指，跟藝術家想的未必一樣。藝術更像是一個生態，而不是藝術家獨享的話語權。也就是我腦子裡想的，我會透過某種方式實踐，觀眾與藝術家的想法不一定要求一致，有交織就可以。」蕭昱表示，「藝術是一道景觀，一種生態。藝術家應該按自己的方向，提供一個形式，別人願意了解就去了解。」

在蕭昱創作歷程中，他的手法及思想是連貫的，但作品形式卻一直在改變。他認為：「藝術家不應該被形態束縛，如果思想是自由的，形態憑什麼要被束縛住」。

蕭昱「實物劇──環球同此涼熱」第三幕＋大炮──響黃金萬兩＋禮花彈費錢＋炮彈掙錢01　2007

蕭昱「實物劇──環球同此涼熱」第一幕＋皇帝自殺了＋Ａ＋皇帝自己把皇宮的門檻鋸下來＋嫌它礙事兒　2007

亦平亦奇，亦質亦綺
徐累

「我的作品不像是傳統國畫，放在當代藝術中也有點不入流。對所謂類型化的群展，我左右為難，事實上也就是一個盲點。」徐累說道。他用傳統的筆墨來創作，在宣紙上布的卻是現代化的迷局，他期望畫作如詩般耐人尋思，厭惡那種直逼著汗毛豎起的感官刺激。

陳丹青評論徐累的藝術時提到他的畫境「高貴而消極」，詩人暨藝評家朱朱認為徐累在一派空朦惆悵的畫面氛圍中，施展了奇妙的障眼法。實際從短短的訪談過程，也能感受到他是一個對美感有潔癖的人，會因為周遭的大嗓門而皺眉，說他討厭紅色是因為讓他有暴戾的聯想，對於中國傳統美學有堅定的信念，「遍地是醜的東西，不情願也沒辦法。」他說。很文藝，也很挑剔。畫如其人。

1963年出生的他，1984年畢業於南京藝術學院美術系中國畫專業，趕上了中國受到強烈文化衝擊的年代，「當時年輕人期望全盤西化，在現實中很快發現，這是不現實的；但通過那次鍛鍊，大家多多少少領悟到，自己汲取的資源就在腳下，越深處能量越大。無論是社會的，還是美學的，這些根基是支撐點，能體現自身生態的價值。」徐累表示。在中國 '85新潮期間，他嘗試運用壓克力媒材創作，更直接地表達藝術的觀念；至'90年代，他重新借鑒傳統工筆的格調，將現代化的意象及語言融入筆墨語境中。

從傳統出走

「中國畫的系統太強悍，你越學進去，距離自我就越來越遠。它太有消解力了。在'80年代初，我們學習很多傳統的東西，但對於年輕人的個性表達，實際是一種妨礙。中國畫的模式、形式及存在價值是連在一起的。這對藝術家的個人意念是一種消解。」徐累表示，當傳統藝術教育背景面對西方現代主義的衝擊，年輕人很容易吸收新的思想，新的表達方式。他從藝術學院畢業後，最初分配到江蘇省國畫院工作，是在一個相對保守的環境。「我當時有種青春本能的叛逆，想要找到一種新的東西，用一種新鮮的語言來表達自己的東西。我們就把傳統的經驗先擱置在一邊，不做筆墨趣味的訓練，先從觀念入手。」他說。

在 '85新潮期間提出的〈心肺正常〉，即是他「訓練」表達觀念的作品。

從傳統藝術之路出走，這段歷程，徐累認為對於他重新回溯中國傳統美學，是有幫助的。「當你受過現代主義的薰陶，從他山之處反觀自己的山巒，可以看得更

徐累借鑒傳統工筆的
格調，將現代化的意
象及語言融入筆墨語
境中。（攝影：劉志偉）

徐累　世界的盡頭　2009　紙本　132×235cm（本單元圖版提供／徐累）

加清楚。走出去之後，再回望，會有不同視野，重新走近，也會有不同的發現。」他表示。

在'90年代確認了創作的方向後，徐累的繪畫凝聚的是靜觀、空幻、奇想的魅力。詩的沐澤與戲劇文學的啟發，讓他的視野更遼闊，想像力更豐富。他以工筆技法，細細地描繪一幕幕奇異的場景，站在桌子上的馬、憑空出現的一隻高跟鞋，青花、蝴蝶、鳥籠、帽子、地圖，一個不合邏輯的世界，以帷幕或屏風與現實隔離。

青花馬意象

「最初用帷幔和屏風作為畫面的仲介，代表著我對世界的觀點，我在畫時是很明確：我和你、內與外，此處和彼岸，甚至男人和女人，互為相對，是無法溝通的。帷幔及屏風是一種隔斷，一種間離效果。你知道包容在它內部的是假的，但你還是為它哭笑，為它神魂顛倒。就像是陰陽，我們永遠進入不了另一個世界。這是一種蠻絕望的事情，但我就是想把這種絕望的事情表達出來，是一種懷疑的態度，像是一個謊言。觀眾無法去思考它是否合乎邏輯，因為它就是一個假像。」徐累說道。

有性的暗示或政治的隱喻？徐累認為，一幅畫如果有多種解釋，實際說明藝術切面的多樣性。藝術家只能提供一個原始的動機，每個人根據自己的經驗，會得到他自身背景支持的感想。而畫面上的元素，就像是個人在選擇詞彙時，總會帶有個人的藝術想法。「政治是一種態度。不表態也是一種態度。」他說。

在他的繪畫中，青花馬是一個特別的圖像。「在他最為人熟知的意象『青花馬』之中，古代瓷面的圖飾被移植到馬身，馬因而祛除了原始的生命力，不復暴烈與野性，僵滯於時空之中，而富於賞玩感，成為了純粹審美的對象，成為了籠中之物，隱含著受虐的色欲之感，與自然無涉，屬於人工化之後的矯飾世界。」朱朱在文章中寫道。

而那只有時還連帶著腳踝出現的高跟

徐累　馬和龍　2008　紙本　65×45cm

徐累　世界池　2006　紙本　65×120cm

徐累　夜中書　2011　紙本　65×112cm

徐累　半身緣　2010　紙本　140×66cm

徐累　鏡花緣　2007　紙本　132×200cm

徐累　守夜者　紙本　65×63cm

徐累　一生懸命　2009　紙本　130×65cm

鞋，有種切割時空介入的怪異感，像是在屏風或帷幔的隔離下，還有多層次的時空存在，不經意或者刻意地出現在另一個世界參和一下。

空幻與現實

談起自己二十多年來的創作，徐累認為這段歷程並沒有中場休息，是一路走來，有新內容加入，帶著舊物件一起。如果要更具體地來畫分，是從早期的「舊宮」系列，發展至「迷宮」系列。「『舊宮』畫的是舊時光的意象，後來我覺得它有些侷限甚至誤解，就作了一些修剪，將它佈局成一種探幽的東西，一種精神上迷惘的東西，發展出『迷宮』系列。『迷宮』系列時更多出現屏風，近似時間、空

間的停滯，這些空白處正好啟人思考。」徐累表示。

在'85新潮時期，徐累一度嘗試使用壓克力媒材，「但是我希望作品裡有絲綢一般的柔軟，壓克力顏料有些僵硬。」他表示，自己一直都是以宣紙為媒材，包括做實驗性的東西，材料沒有變過。他認為這個材料本身有似是而非的特殊表現力，有利於表達繪畫裡的空靈和消蝕。

從傳統經歷現代，再回到筆墨的世界，「傳統繪畫領域的人認為我越矩太多，而當代的人則認為我是一個保守分子。都沒什麼，我以回望的方式前進，也是能帶來不同的結論的。」他說道。在探索的過程中，傳統藝術教育、現代主義文化及童年的所見所聞，都提供了養分。

徐累　月幕　2009　紙本　180×65cm

徐累　風聲　2011　紙本　65×150cm

南京藝術學院教授顧丞峰則評論徐累是個站在時代背面的人。「當別人在變戲法般地追隨潮流時，他卻沉穩、不緊不慢地亮出一幅幅似乎凝固了時間的幽灰的畫面…」。

除了藝術創作，徐累目前也兼任今日美術館藝術總監，偶爾也寫藝評。「就像自己是個病人，不幸也當醫生，思考和分析相應的症狀，也是啟發的樂趣。」徐累透露，預計明年在北京、上海等地辦展覽。「我是一個沒有規畫，也不慌不忙的

人，不必疲於奔命，慢慢走也能走到。」徐累表示，「我從來沒有懷疑過自己的方向。如果懷疑，早就放棄了，二十幾年前沒人知道我在做什麼。現在他們看到了我的作為是有效的，給一些後來者提供了例證，我先期的工作還是有意義的。打開一個出路貫通古今、中西，讓他們對中國畫的自由和個性有更空泛的期待，這本來就是對中國傳統美學價值正本清源的事情，也是現代性的課題。」

畫畫的日子永遠幸福
夏俊娜

六年的時間沒有創作，對於一位曾經很受肯定並具備市場潛力的年輕藝術家而言，會有什麼影響？

帶著孩子出現在藝術北京會場的夏俊娜，看著自己在2012年創作的作品說著：「我自己看都覺得變化太大了。」雖然畫中的人物、花卉及奇特的構圖還是有其個人特色的識別度，但是感覺不大一樣了。「歲月給人的磨練，真是會讓人有改變。其實我也沒受到大苦難，但通過一枝一葉，可以知道秋冬如何。慢慢地，年輕的浮躁也會剔除掉。」夏俊娜表示。過去六年的時間，她把時間給了孩子，在不同的狀態及心境下反省了自己年少輕狂的歲月。如今提起畫筆重新創作，感覺是另一種自在。

對生活的感知

1971年出生的夏俊娜，1995年畢業於中央美術學院油畫系，畢業創作獲得中央美術學院優秀獎和日本岡松家族獎學金等四個獎項。畢業後的十年間，她的作品先後參展上海國際美術雙年展（1996）、上海美術館「中國藝術大展」（1997）、中國美術館「中國素描藝術大展」、「走向新世紀──中國青年油畫展」（1997）、何香凝美術館「新

銳的目光──一九七〇年前後出生的一代」藝術展（1999）等大型展覽。並於2005年分別於上海美術館及中國美術館推出大型個展「生命的豐年」。

自1995年的「女孩兒」系列開始，夏俊娜的繪畫即確認自己的風格。經歷了十餘年時間，她畫面中的女孩以不同的形象及面容出現，畫面裡的細節及安排也有明顯的變化。在多年前，夏俊娜接受媒體的訪談中曾提到：「跟寫實派不同的是，我的畫沒有主題性。我整個是烘托一種氣氛、一種幻覺、一種遐思、一種飛馳天外的飄忽不定的思緒，你說這人怎麼跟這人一樣？但她又不一樣。你再對比她們，會發現氣氛還是比較一致的：潮潮的、濕濕的、暖暖的，憂憂鬱鬱，模模糊糊，似夢似幻。」如今，夏俊娜依然強調畫面的視覺及感受，「繪畫以色彩及形體為主，基本是視覺的表現，就是人們看到什麼就是什麼。不要給大家講：『你不懂，我這畫說的是什麼。我特別反感這個。』人人都是藝術家。既然人人都是藝術家，你不要低估別人的情商跟智商。」她說道。

她認為自己是個悲觀的人，但是她不在創作中表現生活的痛楚。「如果只是自己宣洩，那你就宣洩，但我用別的渠道宣洩。我畫美好的東西，轉化這種情緒，

夏俊娜認為智慧與幻想、意識與潛意識，是藝術家應該發揮的兩面性。（本單元圖版提供／夏俊娜、沁德居藝館）

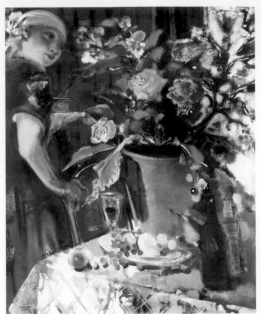

夏俊娜　山茶　2002　油畫　80×100cm

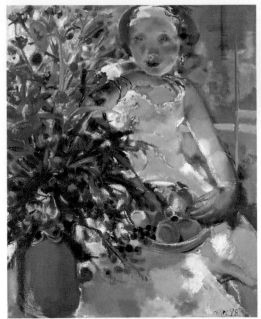

夏俊娜　朝花夕拾　1998　油畫　100×80cm

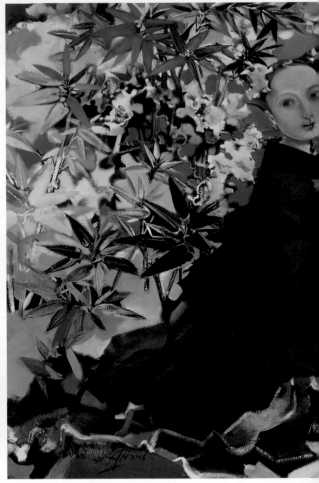

讓自己變得開心。至少我看到這個東西，我心裡舒服一點。因為苦難的日子還在後面（笑）。」夏俊娜說著。當然，她也承認自己的創作裡會透露一些憂鬱、不安的感受，是很輕微，不自覺地表現出來的。

想像力的奔馳

　　談起自己畫面裡的人物，夏俊娜認為那某種程度地反映了自己的內心，也可能有一些是有對應的人物，但不希望這個角色一直以同樣的面容出現。「有時候有人會問我：『你這畫的是像誰呢？』我說：『凱特‧摩絲。你沒看出來嗎？』」夏俊娜笑道，「我們自己這麼多年來，面容都會有很大的變化，為什麼要畫一模一樣的面容？」

　　畫裡的人物，與她小時候的塗鴉也有關連。「從小喜歡畫畫，畫花花草草、仙

夏俊娜　當繽紛降臨人間　2005　油畫　100.1×200.1cm

女之類的。肯定是會延續下來，喜歡的東西不會變。」夏俊娜表示。在前些年，她創作時喜歡先畫人物的臉，從臉延伸出畫面的構成。但現在她可以從任何地方開始畫，「沒那麼較勁了，可能也是年齡大了些，能力一年比一年強，侷限性比較小。什麼都能畫出來，沒問題，只是畫得好不好。」她笑道。

　　超現實主義及中國國畫的影響，在夏俊娜的繪畫中皆有所體現。智慧與幻想、意識與潛意識，是她認為藝術家應該發揮出來的兩面性。感性是她探知生活的觸角，而生活的感受又與她的創作息息相關。對於學院式的風格或者畫派的門路，夏俊娜表示她不願受其拘束，「所有東西都是我的老師，自然也是我的老師，天也是我的老師，地也是我的老師。我覺得好的，我就拿過來，拿過來就是我的，東西多了，就豐富了，積累得很厚了。」她說道。

　　在創作過程中，她也不按照傳統繪畫的方式進行，沒有寫生、草圖、放大、定稿等程序，她喜歡將好幾張畫布放在一起同時畫。「兩個小時的興奮點能同時爆

夏俊娜　花嫁　1996　油畫　50×50cm

夏俊娜　春天奏鳴曲（一）　2001　水彩　37.5×27cm

夏俊娜　瀟湘水雲　2002　油畫　150×129.5cm

夏俊娜　錦瑟華年　2011　油畫　60.1×46.1cm

夏俊娜　綻放季節風華　2012　油畫　130.1×97.2cm

夏俊娜　孔雀羽絨的華夢　2008 油畫　60.2×80.3cm

發。」她說道，「這幾張畫肯定也會有連貫性。」

二十年磨一劍

　　對於畫面中另一個重要元素——花，夏俊娜認為可能有些有它特殊的寓意。像是罌粟花，它的形體未必大家都熟悉，但是罌粟花的名稱與毒品原料的聯繫卻是它給人的一個直接印象。「罌粟花本身沒有毒，但可以變成毒品。我們生活中有很多這類的東西。」夏俊娜表示。

　　除了繪畫之外，夏俊娜對於首飾設計也有特別的喜好。「小時候家裡環境不寬裕，唯一的愉快就是畫畫。可以說，畫畫是我平常的娛樂，做首飾是奢侈的娛樂。」她說道，自己年輕時會戴特別寬的手鐲，耳環很大、很誇張，自己做的；但現在這年齡還這樣，她會覺得不恰當，所以她會戴珍珠耳環。談起首飾設計，夏俊娜神情愉悅地說著自己最近開始研究的寶石及碧璽，「以前我就愛用純銀，簡單些，年輕嘛，總覺得寶石俗氣。但我現在發現寶石用好了就是天地精華，用不好就俗氣了。就好像藍色、綠色，無所謂好不好。東西沒有好壞，只有運用的高低之分。」

　　雖然在首飾設計上，她對於材料的喜好有所轉變，但是在繪畫上，她還是選擇用最簡單的顏料及畫筆。「我是二十年磨一劍。」夏俊娜如今依然堅持純繪畫。

　　而在中斷創作六年後重新提起畫筆，在情緒上及主題的選擇，亦反應了她目前

夏俊娜
銀蕾絲的綺想
2003　油畫
橢圓50.8×40.2cm

的狀態。「我也畫一些母女的題材。我現在正在畫的是四張大尺幅的母女題材畫作，主題很明確，情緒也很統一。表現出愉快、安詳、靜謐、恬淡的氣氛。」夏俊娜愉悅地說道：「我畫得特別開心，沒有壓力。你說我畫得不好，我也無所謂；說我畫得好，我也很開心。有畫畫的日子就永遠幸福。」

火燒做為一種創作手段
薛松

　　薛松的作品有種特別的視覺強度，讓人在觀看時，自然地從形式的理解發展出尋思的趣味。他將西畫的元素與中國傳統書畫裡的形象在畫面中融合並置，妙入化工；走近細看，壓在底層的圖像及文字又透露出更多的訊息，黑色灰燼的隆起，則將時間的線索捎帶了進去。

　　「我的作品是從火中誕生的，火燒是我的創作手段，我使用燃燒過的圖片和燃燒後留下的灰燼來構成我的作品，從毀滅到重生，就像一個迴圈。」薛松對自己的創作如此詮釋。原始材料的挑選、燃燒及繁瑣的手工處理程序，對他而言，是將一個既有之物的意義從一個既定的形式中釋放；而繪畫則如同他在這個意義上所做的詮釋，與前者有著似連非連的關係。

　　薛松表示，他的系列作品多有其針對性，有政治指向、社會指向或文化指向；選擇燃燒的材料為紙類印刷品，多數是書籍。紙張燃燒的痕跡有其隨機性，而手工拼貼的過程卻是薛松有意識的處理，這些經火燒後的碎片在畫面上平鋪出一面「底紋」，將原始及加工後的訊息打亂地融合在一起。「選擇用來火燒的書與畫作內容會有所對應，可能是衝突的，也可能和諧且有聯繫的。處理時，先撕了再燒。」薛松表示。這種帶著破壞力的手法，像是為他壓抑而緊繃的創作情緒，找到一個抒發的出口。

灰燼與碎片

　　薛松於1965年出生，1988年畢業於上海戲劇學院舞台美術系。在畢業之前，他已經開始繪畫創作並參加展覽。

　　「當時的情緒很壓抑。」薛松表示。大學時期，他接觸了許多西方的藝術訊息，學校裡中國畫老師張培楚以及油畫老師李山、陳均德與孔柏基的教導，對他日後的創作有很大的影響，讓他在畢業之時即決定投入藝術創作。「想做藝術，但又看不到什麼希望。」他說道。在1986年至1990年之間，他的創作是處於比較混沌的狀態。壓抑的情緒，轉移到創作中成了深刻的筆觸與扭曲的形象。薛松回憶道，當年他有一位同學罹患癌症，病得骨瘦如材，同學們去看望他時，他已不久人世。這樣的情景讓他心裡很難受。回去後，他拿著一支削尖的竹竿沾墨開始畫畫。「也不知道為什麼，就是想拿著竹竿畫。」薛松說著。

● 薛松以火燒做為創作的手法。（本單元圖版提供／薛松）

薛松　無題　1990　素描　100×80cm×14

　　在1990年，有人不慎引發火災，把
他住的屋子也燒了。在他動手收拾災後現
場時，看著那些被燒毀的殘缺書籍，有種
特別的感受，於是他將這些殘片灰燼帶回
去慢慢琢磨。「那個時候，我對於新鮮的
藝術思想及形式很感興趣，但一方面看到
傳統書畫也有所感，覺得現代人再努力
五十年也達不到那樣的水準。而在這種環
境下，我的位子在哪？當時我正思考這些
問題。就因為正思考著這些問題，火災才

會一下給我這麼多想法。」薛松表示。後
續因為創作的實驗，不慎又造成火災，家
中的用具及作品皆付之一炬。第三年，隔
壁房子起火，他的住處又受波及。這三次
火災，留給他一堆燒焦的殘紙片及灰燼。

　　他第一次嘗試將燒焦的殘紙片拼貼
於畫布，是在第一次火災後。當時雖然已
經意識到這種材料的獨特性，但創作的手
法還在摸索中。最初的拼貼作品，表現的
還是薛松的內心感受。到了1994、1995

年，他開始有意識地去尋找一些有共識性的元素，例如政治宣傳畫及新聞圖片；1995年之後，開始將不同主題的創作系列地發展。「那個時候就想到要把這些系列做得更深入。」薛松說道。

「與大師對話」是薛松創作歷程中延續時間較長的一個系列，最早一件作品創作於1996年。書法字體的運用，則大約是從2002年開始。他將注意力放於字體的線條上，視其為抽象元素，去除文字本身的意義。

元素的拆解

薛松表示，他就讀於上海戲劇學院時，受張培礎老師敦勵，也學習畫國畫，「沒有認真畫過一張。但卻對國畫產生了一種特殊的情結。」薛松說道，「我喜歡用線。從一條線即可看出一位藝術家的功力。它是最直接地表達人的感覺。」這個系列，薛松最初是以「意象書法」命

薛松　新中國，舊中國　2001-2002　布面綜合媒材　210×320cm×6

薛松　破舊立新　2010　布面綜合媒材　160×300cm

薛松　地盤1-4　2005　布面綜合媒材　300×300cm

薛松　與蒙德里安對話no.5　2012　布面綜合媒材　150×180cm

薛松　意象書法　2009　布面綜合媒材　50×50cm×9

薛松　無題　1990　布面綜合媒材　110×220cm

薛松　有符號的山水（三聯作）　2005　布面綜合媒材　150×120cm×3

名。近兩年，又改稱為「文字遊戲」，將線條更自由地表現。

　　在今年四月底，薛松於西安美術館展出的「碎片時代」個展上，展出了一件由48張小畫組成的〈文字遊戲〉，字體在可辨識與不可辨識之間的組合變化，引人玩味。

　　在「碎片時代」展覽上，可以看出薛松在創作上有一部分的延續，也有一部分逐漸改變。例如，「與大師對話」系列，早期是比較直接地借用大師作品中的元素，再以他獨特的手法表現。「後來就越來越輕鬆，可以隨意疊加後，用我的方式表現出來，也不用有衝突。」薛松說道。

　　這種創作自由度的展現，一部分也得力於他對媒材掌握度的提升。薛松笑道，從直接將燒過的碎片上膠，到用水泡處理，後續又嘗試加入新的媒介劑，都是在

薛松　靜觀　2012　布面綜合媒材　150×160cm

實驗的渦程中逐漸完善。「現在作品可以直接捲起都沒問題。」他表示。

除了與西方藝術大師的對話，他也找了很多中國古代的書畫材料，從中拆解元素，加上自己的語言，與其進行對話。而在創作過程中，可能是先尋個火燒的材料，後有想法；也可能是先有了想法，再去找材料。「先有材料再做是比較輕鬆，有想法再去找材料就費勁多了。」薛松笑道。

對於整體畫面的表現，薛松表示他並非有意追求視覺的強度，只是很自然地去表現。「我很少畫草圖。以前有時還會勾畫一點，但那也只是先記錄一個想法。」薛松表示。他的作品，與他現實生活中的感知有密切聯繫，無論是針對政治議題、社會觀察或文化探索的創作，都表現出其主觀性，有些更突顯出趣味，有些則帶有嘲諷或批判的意味；火燒後拼貼的手法，將現實既有的秩序打亂後重整，也讓畫面的閱讀性多了幾分顯到隱的層次變化，讓人在觀看時也可從淺至深逐漸挖掘出不同的訊息。

以傳統美學體現時代氣息
肖旭

肖旭的畫作透露出一種怪誕感，它的場景與現實認知相異，卻反應出中國傳統藝術對於未知世界的各種想像。他融合中西文史所記載，將其具體而形象化。他善於運用怪石、流水及樹木等傳統繪畫元素造境，並引入鐵絲網與奇異轉化的圖式，製造出視覺的衝擊力。

儘管畫面中的造境敘事有些光怪陸離，但整體卻未偏離中國傳統的審美；也正是因為肖旭所用的方法、材料及造型皆是延續傳統，讓他的畫作頗有古意。實際在創作上，肖旭是從傳統中汲取養分，融入自己的理解，藉以表達他對於所生存環境的感受。他的繪畫之路，受徐累影響極大。「關於畫面黑灰白關係的處理，我受徐累老師影響極大。實際他對我思想上的影響更重要。他常告訴我們，傳統的營養非常多，你的興趣在哪，一定要鑽進去學習，先將自己拋出去，當然最後還得把自己找回來。」肖旭說道。亦即所謂「讀史明智」，他廣泛地閱讀文史、野史及小說，從傳統中找到自己的存在意義，也從傳統中找到自己的創作方向。

肖旭的畫，總是在幽暗灰濛之中塑造出光照的一隅，如夢境奇遇般恍惚，但物象卻具體寫實。在那些如幽谷探秘的畫面中，鐵絲網的出現將畫面的想像從古代拉回現代，它是一種暗示，也是一種阻斷。「網是我一直沿用的元素，一開始畫是不經意的出現，後來就去琢磨它的意義。慢慢就把它豐富起來。」肖旭表示。

文學的啟發

肖旭於1983年生於重慶，2007年畢業於四川美院中國畫系，2010年完成四川美院中國畫系研究生班學業。他創作於2010年的〈竹林中〉，代表了他讀書時期對於文學的興趣以及文學與繪畫的關係。肖旭說道，這件作品的想法最初在他閱讀芥川龍之介的小說後產生，在畫面中，他以自己的理解重新編造了一個竹林中的故事，融入怪石、浪波，藉此反映一個世界的面貌。

他的畫作通常用墨較多，不輕易嘗試用色。「我原先是畫水墨山水，對用墨比較有心得。」肖旭表示。他的用墨受黃賓虹的影響，但在大學階段學得還不深入，只是從表面形式開始。最初畫時只覺得好玩，不知道黃賓虹畫作背後那種筆墨的深度及難度。後續，肖旭閱讀了黃賓虹撰寫的理論書籍，慢慢對他有比較深入的了解，逐漸對用墨也更熟悉。

肖旭表示，他的繪畫不只受傳統繪畫影響，也受西方繪畫的影響。他追求宋

肖旭。（本單元圖版提供／肖旭）

畫的寫實,對物象的造型處理,則得益於
學院的素描訓練。他畫面中的黑,經過多
層次暈染,像是幽暗之中微透著亮光。肖
旭畫作中表現的戲劇感,多以文學故事為
本,例如〈布恩迪亞的孤獨〉的靈感即來
自馬爾克斯的《百年孤獨》,表達的是一
種對失去之物的哀傷。「當時讀了小説、
正史及野史,給我很大的衝擊感,有些憂
鬱,有些悲傷。」肖旭表示,他小時候也
是比較不愛説話,自己一個人玩的時間比

較多,在繪畫上也喜歡透過幽靜隱密的氣
氛,表達自己的想法。

在2010年,肖旭受老師徐累的鼓
勵,遷居北京。到北京後,肖旭有更多
機會得以觀賞博物館收藏及私人收藏的古
畫,其中的一幅春宮畫手卷,促使他創作
了〈春暖花開〉。在畫面中,前景的黑天
鵝隔著一層鐵絲網,偷窺後面兩隻做愛中
的白天鵝。「那幅手卷畫的是一個人成長
中有關性的種種事情,我回去就想:中國

肖旭　布恩迪亞的孤獨　2012　紙本水墨　120×165cm

肖旭
竹林中
2010
紙本水墨
135×70cm

人對於性是什麼看法？中國人比較愛羞，對性的慾望比較隱藏，如果看這件事一定是從偷窺的角度。」肖旭表示。那層鐵絲網，是一種對應關係的隔阻，也是視線的穿越。「我在2010年至2012年上半年，基本上畫的作品都有這層網。畫了一段時間後，這個元素就逐步完善了。構圖和畫面的處理都很溫潤，以前可能還有些比較生硬的東西。」肖旭說道。

奇異的造境

肖旭的畫作，都是將他對文學的理解與自身對環境的感受融合。他表現的誌怪題材，亦多帶有質疑及悲觀的成分。在他近期創作的畫作中，舞動的章魚爪在奇異的造境中表現出一種特別的侵略性。這種侵略性，可以視為強勢文化的入侵，也可以視其為玄學的力量。

「畫面中有章魚，可能就是自然而然的產生。因為我讀了很多西方小說，就相當於受西方文化影響，這種畫面元素就進來了。」肖旭說道。社會文明越是發達，民族藝術就越薄弱。這種文化發展的相互作用，也是他在畫作中探究的問題之一。他表示，日本誌怪繪畫多可見章魚元素，它在日本文化中代表父權、性慾；在西方文化中，章魚又代表邪惡，但也有人將它視為吉祥的象徵。這個形象的寓意，因文

肖旭
春暖花開
2011
紙本水墨
175×92cm

●肖旭
說人前荊棘叢
2011
紙本水墨
92×175cm

肖旭　守望者　2013　紙本水墨　70×135cm

化不同而有所差異，這種差異性也讓畫面的指向更隱晦。

2012年之後，肖旭的創作是將自己的感悟轉變為畫面奇幻的處理，並且開始了色彩的嘗試。「以前覺得顏色太難畫了。顏色不光只是上色，古人用色是有道理的。以前的人認識世界的方式，是透過一種玄學或者説是經驗學，人們也是以五行的轉換來看待顏色。」肖旭表示。傳統繪畫的思考模式，也反映了一個民族的哲思。

肖旭的畫作〈守望者〉，是以小説《麥田裡的守望者》為本。除了戲劇性的編撰，他在畫面中也著重於輕重關係的處理。他期望在畫面上進行疊加的工作，不光是顏色的疊加，也是想像的疊加。在畫面中，他以一隻鹿做為世界的主體，在這個奇異詭怪的環境中，牠回望的眼神依然如此沉著。

相對而言，他的畫作〈小中現大〉更著重於傳統審美趣味的疊加。他以太湖石形象做為畫面中的構圖，在其中以白描畫了一個「歲星」。「這張作品是我之前在上海看了古畫〈瀟湘圖〉後，進行的創作。這個『歲星』就是我們開年第一個拜的神。關於祂的傳説很多，也有以具體神話故事表現的『歲星』。祂在古代繪畫中就有白描的形式。」肖旭表示，「在太湖石的中間，我又畫了一個星空。我覺得這就是中國人認識世界的開端，以星象來指導人的活動。」

肖旭於2013年在北京蜂巢當代藝術中心推出的個展，以中國傳統誌怪著作《搜神記》為名，突顯出肖旭畫作中誌怪的美學傾向。出現在他畫作中的鹿、竹林、花、太湖石等形象，雖是古代繪畫裡所常見，但在他筆下卻不是一個定式的物象，他重新調整了這些物象的型態，藉以表達他要的東西。透過畫作，不僅體現了中國傳統美學，也體現了他生存於現世的思維及感受。

肖旭　小中現大　2013　紙本水墨　60×40cm

日常視覺與經驗的反撥
徐渠

徐渠的藝術創作就是在最平常的一個點、在一個理所當然的思考邏輯上，又反推出一個問題。他在城市裡划船，以餵狗的行為達成一項藝術目的，用兩種色彩的相間讓人們從視覺感受置身迷幻色域的衝擊。「我會把我感興趣的題材用各種材料反覆嘗試。」徐渠說道。儘管表現出來的形式相異，然而作品背後最原始的想法會讓作品之間有所聯繫。

徐渠，1978年出生，2002年畢業於南京藝術學院油畫系，2005年赴德留學，於德國布倫瑞克造型藝術學院完成自由創作及電影專業的碩士學業。在德國的六年，對於徐渠的藝術理念有很大的影響。他在2006年曾以兩個錄像裝置對拍形成一種混沌中的視而不見，兩個螢幕的對照及反覆作用，捕捉住他想要表現的一種單純形式中的張力與平衡，這個觀念延續於他後續的創作，於他2014年「瞬間」個展中形成了〈無限〉。

以一個簡單想法為起點

徐渠於2010年來到北京後，正式展出的第一件作品是〈射箭館〉。他將一個51平方米的空間改成射箭館，空間裡多個圓形靶的圖案讓人看著有些暈眩，需要更集中注意力才能達成一個簡單的射靶動作。基於安全考量，最後並沒有讓觀眾進入〈射箭館〉，而是由藝術家自己完成了一次「表演」。

2011年完成的行為錄像作品〈逆水行舟〉，則是用一種看似很反常但實際是很平常的方式，完成一段前進的路程。徐渠以一艘小橡皮艇從自家附近的河渠（北京五環外）一路前進至中南海（北京故宮西側，中海及南海的合稱，亦是大陸中央權力機構所在地）。「一路風景優美，水路通暢。我建議很多人可以試試，沒人管。」徐渠笑道，「很多人認為它有政治意涵，其實我的出發點非常簡單。除了騎自行車、步行、開車，我們都忘了很早以前人類是靠船隻運輸。」

〈逆水行舟〉所行進的路線，是從北京外環進入政治重地，實際就是從一個地點到另一個地點，只是人們往往囿於表象的細節，忽略了內在最平常且本質的一面。徐渠說道，人們看許多事情往往有太多預設，其實〈逆水行舟〉就是一個人生活在城市裡的需求。

徐渠於2014年在北京推出的「瞬間」個展，同樣是將人們熟悉的東西以直接的方式呈現。他在展廳牆面上刷上粉藍及粉紅，製造出景觀式的迷炫感，雕塑及繪畫作品則挪用了古希臘造像的圖式。徐

徐渠。（本單元圖版提
供／當代唐人藝術中心）

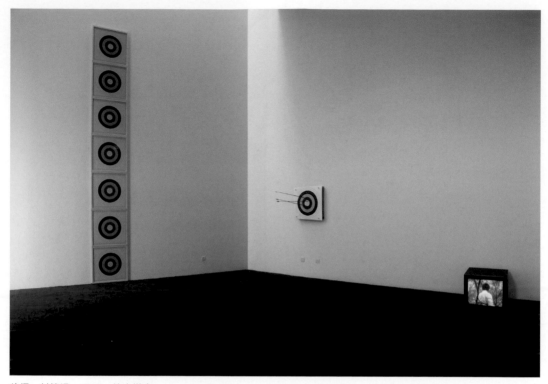

徐渠　射箭場　2010　綜合媒介

渠表示，這些都是人們接受美術訓練時普遍可學到的東西，但許多人在創作時都將這些東西拋棄了。「大家都在絞盡腦汁要走彎路。我想著這些東西如何被一位藝術家重新做出來，讓觀眾看到他們在視覺裡無法想像的東西。」他笑道。

在這個展覽中，徐渠融合雕塑、刷牆及繪畫來呈現，原本預計展出的錄像作品，最後卻全撤出。他希望在一個展覽中不要同時拋出一堆問題，而是集中去處理一個問題，在自己很清楚的情況下把它拋給更多人去閱讀。他讓整個展覽空間回到最原始的狀態，尋找一個觀念的出發點，然後將作品整合呈現。

徐渠表示，他在德國藝術學院讀書時所受的啟發，就是對於媒材的靈活運用。他會以一個創作的觀點為起始，嘗試各種媒介做為表現的可能性，將各科專業老師給他的建議彙整，慢慢就有一個清晰的概念，知道做什麼項目用什麼媒介最合適。雖然他同時學習電影專業，但卻是學校裡唯一一個取得學位卻沒有拍電影的學生。「因為我沒有找到想表達的東西。」徐渠表示，「但是我一直是在玩一個很爛的攝影機，那是一個已經壞了的數位攝影機。」在2006年，他拿一個監視器拍攝這台攝影機的螢幕，讓兩個螢幕像是對照的兩面鏡子，將一方的顯像捕捉至另一方的畫面中。這樣的視覺與觀念也延續於徐渠之後的創作。

徐渠　逆水行舟　行為錄像（14'58"）　2011

徐渠
暴力時間 I
2013-2014
布面壓克力
顏料
200×250cm

徐渠
權力
2014
布面壓克力
顏料
200×265cm

休渠
暴力時間 II
2013-2014
布面壓克力
顏料
200×250cm

徐渠
飼鷹／橙紫
2013
布面壓克力
顏料
200×265cm

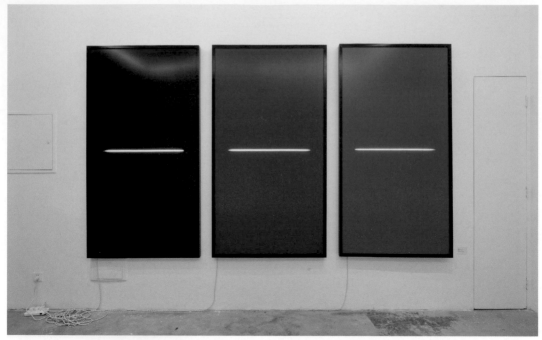

徐渠　海平線　2011　鋁、塑板、霓虹燈　244×454cm

將熟悉的視覺體驗昇華

　　徐渠以中國風水建築為線索的繪畫，其中一個系列是以香港知名住宅大樓的設計，與抽象藝術的形式做為對應。他說明，這個建築設計是以五棟大樓形成一個風水格局。第二棟樓與第三棟樓之間的開口，也是基於風水考量的一個手段。「我當時就想，為什麼建築師會這麼做？後來我用的方法就是先將所有東西抽乾淨，抽乾淨後就會發現它的形式是怎麼樣。再深入後，會發現它跟抽象藝術的語言表達是吻合的，但它最初的出發點是和抽象藝術家或極簡主義的概念完全兩回事。」徐渠說道。透過藝術語言的轉換，人們得以重新觀看一個生活中熟悉的視覺形象。

　　同樣地，徐渠於「瞬間」個展中展出的雕塑作品，也是挪用一些有識別性的公共圖像。他以古希臘出土文物上的人物圖式，做出剪影式的雕塑，立體輪廓清晰，但體積卻比一般雕塑減少許多。這種扁平化的雕塑，強調的是正面與側面的轉折。它的正面是以強酸腐蝕，用一種銅器做舊的手法；它的側面為拋光處理，以其表面的精緻感與光澤度，與正面的質感形成一個視覺對比。徐渠說道，它強調的是視覺關係與形象語言的出處。

　　「我曾聽別人說過，極簡主義的東西在中國是特別難做的，我覺得透過各種形式解決這樣的問題，應該會越來越好玩。」徐渠表示。對於每一次的展覽，他會從中吸取對他有益的經驗，無論是學術上的或商業上的，用以滋養他那些持續進行的藝術項目。例如，他在北京黑橋藝術區做的「餵狗」項目。「我持續餵狗餵了一年多，每天餵牠們，每天固定地方，時間一到牠們就會去等。」徐渠說道，「一

徐渠　最終的熱情　2013　木板火燒　120×100cm

旦這個錄像作品被機構吸納或者拿去做展覽，假設一個月時間，這一個月時間裡這群狗是吃不到東西的。因為它有個核心理念就是把牠們以人的角度去勾引野狗，帶牠們去寬闊的垃圾場，可以吃很美味的東西。我的目的是一件作品，這件作品的另一個目的是要拿出去傳播，去給別人看。這其實很殘酷。如果有很好的展覽，如果為期三年，這三年裡我就不去餵這群野狗，因為我想得到的價值已經得到了。我要把一件事情講得很明白、很透徹。我不是充滿愛心的人，我餵狗就是為了作品，一旦這個作品的展覽結束，牠們又可以獲得這樣的供給關係。」相對而言，它也改變了作品與展覽之間的關係。策展人要讓這件作品參展，難免要經歷心理掙扎，「我還得去說服他們。」徐渠笑道。

我要的就是一種疏離感
尹齊

　　狗臉、瓶子、沙發及魚，這些在人們生活中平常可見且容易識別的形體，在尹齊的畫中，與現實的認知脫離了關係，單純成為一個形體，或符號。對他而言，這些形體或許就像是他在現實中蒐羅而得的細節，在另一個空間合併為一個整體，而那個空間如同一個身體，他的意識亦即當中流動的氣息。

　　對於尹齊的畫作，藝評家彭鋒分析道：「尹齊的繪畫所揭示的空間，儘管是我們能夠識別的物理空間，比如室內，但是卻具有明顯的心理氣質。與物理空間相比，尹齊的繪畫空間經過了單純化的處理，旨在表達某種感覺，而不是記錄客觀

事實。」尹齊則是將自己的畫作視為一個身體，一個宇宙。而當我們探究其思想與樣貌、實質與形式，感受更多的是情感被調動後、在各個系統開始延展開來的活動。

　　或許是因為旅法多年的生活，讓尹齊的作品在形式表現及思想上皆顯現出西歐哲學及藝術理論的影響。如同波特萊爾（Charles Baudelaire）基於對現存秩序的對立，構思了《惡之華》，以及傅柯（Michel Foucault）對於「世間真理」的反思，尹齊在創作上亦強化了它與現實的相異性。「我希望遠離現實，而不是擁抱現實。這並非意味著現實中發生的事情不

尹齊　田格本　糞發塗牆
2004　紙上作品　15.5×11.5cm
（本單元圖版提供／尹齊）

尹齊　出格本——有鼻子有眼
2004　紙上作品　15.5×11.5cm

尹齊　田格本——物之有靈　2004
紙上作品　15.5×11.5cm

尹齊表示自己是個安靜的人，
亦喜歡獨立工作。（許玉鈴攝）

尹齊　窗外的玉蘭花　2012　布面油畫　180×620cm

重要。只是我同意傅柯的觀點，認同知識份子其實不能直接地改變現實，他應該透過自己的工作去改變，改變我們的話語。身為畫家，就是改變我們的畫法和看世界的角度。這才能解決最根本的問題。」尹齊表示。

從北京到巴黎

尹齊，1962年出生於北京，1987年畢業於中央美院油畫系第四畫室。提起自己早期所受的藝術教養，尹齊表示，影響之一來自他的父親尹戎生，另一方面則是他在中央美院就讀期間接受的學院教育及第四畫室的思想薰陶。他的父親尹戎生，是中國知名的油畫家，在上世紀'50年代至'70年代曾畫過一批以革命歷史題材為背景的油畫。「父親早些年曾到訪法國，他在當地的所見所聞，讓他深刻思考藝術的不同可能性。」尹齊表示。或許正因為父親的經歷，促使尹齊在參與1989年於中國美術館展出的「現代藝術大展」後，旋即遠赴巴黎進修。

到了巴黎後，尹齊先後就讀於巴黎美院和巴黎高等造型藝術研究院。從北京到巴黎，尹齊感覺自己的眼前像是又開了一扇窗，自身內部的心理活動也益發地活絡。他花很多時間觀察這個世界。「我會花時間看一本書或是看一顆樹。從我在美院附中下鄉時就有這種習慣。到後來，我保留了一個習慣就是不光看自然也觀看現象。這點讓我蠻受益的。」尹齊表示，他在法國居住多年，嘗試過攝影、裝置、雕

塑的實驗，最後重新回到繪畫。如今回望，他發現自己現階段的繪畫創作，與他最初的理念反倒更能接續上。

自1997年開始，尹齊頻繁往返於巴黎及北京。「當時已經意識到自己要做新的東西。」尹齊說道，「但回到北京後的第一次參展，是一件攝影作品。當時我買了很多指甲剪，用放大鏡透照後拍下。我當時的想法是：平凡的東西也可以發現神奇。當時栗憲庭看到了這件作品，就把它放在展覽中。」到了1999年，尹齊認為自己更清楚明確地知道自己要什麼，他開始畫了一系列的「狗」。之所以選擇狗的形象，是因為狗沒有所謂「誰」的問題，因為這個形體沒有太多附加的背景。

建構虛無世界

「我的觀點是：繪畫不是延伸至邊框，就算是繪畫的結束。改變繪畫的是人本身，而不是繪畫的形式問題。」尹齊表示，繪畫不能單以抽象或寫實而論，必須尋找一點新的東西。在開始創作「狗」系列時，尹齊同時進行了另一種「奶油繪畫」，它有時與狗的形象結合，有一部分甚至沒有具體的形象，只是在繪畫之中將一種因視覺刺激而產生的「味覺」或「觸覺」加進來。而當這種感官與狗的形象結合，它給人一種與既有認知相對抗的刺激與想像。

到了2001年，尹齊開始「室內」系列的創作。此時，他將物品視為一個身體，將空間也視為一個身體。「我們觀看

尹齊　室內　2011　布面油畫　230×720cm　私人收藏

中國畫時，有時可以發現人物在畫中只是一個符號，而身體是一個宇宙。我畫的空間也是一個身體。」尹齊説道，他在畫中建構的是一個虛無的空間，而出現在畫作裡的兩條魚是一個符號，捲筒衛生紙也是一個符號。「西方思想比較邏輯化，不帶虛的東西。但中國的智慧強調從心觀看。而在這個物質化的世界，如何從自身觀看物品與自然的關係，這是我比較感興趣的。」尹齊表示。

尹齊最初幾年創作的「室內」系列，完全以黑灰白表現，既是希望與畫作保持一種距離感，也希望盡可能地不將他現實中的性格及記憶融於畫作中。但他自2010年開始創作的「室內」，開始有明確的指向性出現，特別是在畫作〈窗外的玉蘭花〉出現了一株對他意義獨特的玉蘭花。「這幅作品畫的是我工作室外的院子。院子裡的玉蘭花是我父母栽種的。如今，我父母已去世。這株玉蘭花對我而言是一種記憶，帶著一些私人的情感。」尹齊表示。

繪畫即是旅行

近幾年，尹齊的繪畫創作也開始採用聯作模式。「它看起來像是電影鏡頭下一幕接一幕的畫面。但對我來說，每個畫面都是獨立的。我就是想用很多小的獨立空間，去結合成一個大的空間，就像一個有節奏起伏的空間。」尹齊説道，因為生活的變化，讓他每件作品的創作時間明顯拉長；有時創作中途會出門旅行一趟，後續再畫時就會有不同的經驗加到畫裡，或者以前記憶裡的東西也會在作品裡出現。對他而言，繪畫成為另一種旅行。

除了工作室裡的油畫創作，尹齊在生活中也時常畫些小畫。他與妻子甚至將兩人旅行的心得歸納成書。「她寫文字，我畫畫。」尹齊笑道，「小畫就是讓自己輕鬆一下。人在不同生活階段，創作也會有不同轉折，而小畫在其中起了調節作用，讓人心情保持平和。透過這些小畫，我發現自己平常沒有的幽默。小畫裡有種平淡，我很喜歡，它保留了一種童真，我也很喜歡。畫小畫也能讓自己永遠對世界保

尹齊　狗2001No.10　2001　布面油畫　200×180cm

持一種新奇的感覺。」

　　尹齊認為，他的小畫與大畫的思維不同，但觀點相近。在他的小畫裡，物品是他觀察的對象，但轉移到畫面上，未必是客觀地描繪，更多時候是與情緒及記憶

一同作用的想像。像是他看到香蕉皮上的黑點，想像它是一片星空。當他創作大畫時，進行的又是另一種人、物及空間的置換。他的繪畫，不強調寫實，也不是抽象表現，它是一種在虛實之間的轉換，提供

尹齊　室內
2010　布面油畫
160×180cm

尹齊　衛生紙
2010　布面油畫
80×80cm
國子監油畫藝術館收藏

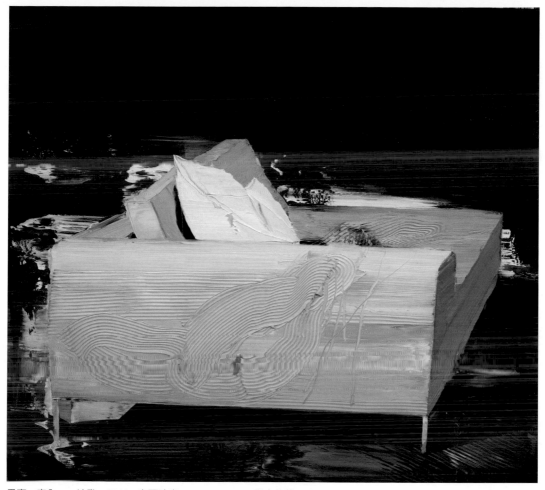

尹齊　室內——沙發　2010　布面油畫　160×180cm　私人收藏

的是一種改變視角的觀看。

　　他認為自己是從傳統裡走出來的人，但也坦承自己早期接受的知識教育非常貧乏。「我個人的知識系統可以說是在法國的十年間建立的，並且在最近幾年才對於中國傳統知識有所補足。」尹齊表示。而透過對於哲學及藝術史學書籍的大量閱讀，讓他逐漸重新思考繪畫的時代語境及功能。「最能引起我關注的是培根及佛洛伊德。歐洲藝術一向對畫人體非常感興趣，但是能讓畫進到人的身體裡，這很少見。培根可謂為第一人。他說過：『繪畫作用

於人的神經系統』，這與中國的觀點完全不同。而佛洛伊德就畫人體的表面，哪怕那是殘破的，我覺得他們的藝術超過了時代話語。」尹齊說道。因為對於生活及藝術有不同的感悟，讓他感覺自己在38歲時才明確知道自己要什麼，並且重新回到繪畫。他笑言：「多年以來，我一直是藝術圈的邊緣人，在法國是這樣，在中國也是如此。但是我不在意。我認為，藝術家可以在主要潮流之外，可以去關注一些看似不是那麼時髦，卻是與文化歷史有關的東西。」

雕塑是創作者心相的物化

于凡

于凡的雕塑作品，無論是馬、貓或人，神態宛然卻又有其物性結構的「不合理」之處。在造型上，藝術家的主觀表現超越了形體的客觀性，而兩者間微妙的聯繫，更加顯現出創作的趣味。

「我的作品一般不從現實裡找形象。」于凡表示。他塑造的形象是透過自己的印象及想像融合，在創作的過程中，他更關注的是題材給予他的情感觸發。對他而言，雕塑只是雕塑，不是為了將現實之物的形體再現。

立體的繪畫性

于凡，1966年出生於青島，1988年畢業於山東藝術學院美術系，獲學士學位。1992年畢業於中央美術學院雕塑系，獲碩士學位。現為中央美術學院副教授，工作和生活於北京。

在中央美院就讀期間，于凡先是研究西方紀念碑雕塑，後又接觸中國傳統雕塑。他於2000年之後的雕塑創作，將西方藝術的形式美感以及中國造型意象的暗示性融合呈現，發展出自己的藝術語言。

於1992年自央美畢業後，于凡一度將心思放於非傳統雕塑的創作，並和隋建國及展望成立三人小組，展開行為及裝置藝術創作。「到了1996年，我又回頭做一些小型青銅雕塑。當時，殷雙喜將這些作品稱為『城市寓言』。在那段時期，藝術家多數是做抒情雕塑，近似蘇聯風格，但我覺得那接觸不到現實，就自己做了一批青銅雕塑。」于凡說道，「1998年到2000年間，我又做了一些裝置作品。可以說，在2000年之前，我的創作各方面往外探索的比較多。」

2000年後，于凡的雕塑創作逐漸顯現出自己的藝術風格，其中的一個轉折點即在於「噴漆」概念的融入。于凡回憶道，當時的年輕藝術家由於經費限制，多數選擇玻璃鋼材質進行雕塑創作，一般的做法是運用玻璃鋼做出仿青銅或仿石頭的質感。「但我覺得那樣很單調。後來我注意到許多汽車車蓋都會用上環氧樹脂，也就是我們說得玻璃鋼，用在汽車上可以做得那麼光亮，我覺得雕塑也可以。」于凡表示，「當時我先做了一匹馬，用的是寶馬汽車（BMW）使用的噴漆，那件作品也被朋友們戲稱為『寶馬』。」

最初使用噴漆，于凡是希望利用它的光澤，表現出工業技術的特色。後續，噴漆在于凡的雕塑創作上就有些類似繪畫的效果，他會用小噴筆，做暈染及透明感等處理，細節會有更多的變化。近年來，于凡重新使用銅為雕塑媒材，而噴漆的處理

于凡。（木單元圖版提供／于凡、北京义米李畫廊）

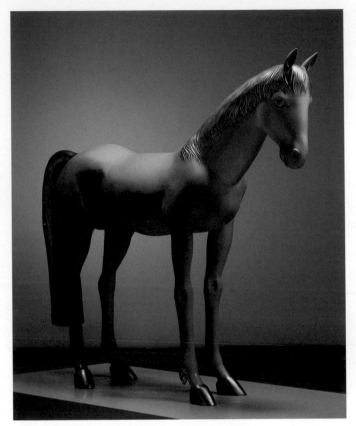

于凡　銀鬃馬之二　2002　銅噴漆　240×190×50cm

雕塑的輕盈感

在2006年，于凡開始創作「水兵」系列，後續又將水兵與白馬的形象結合呈現。介紹「水兵」系列時，于凡提到，在他幼時生活於青島的記憶中，春天到來的訊息，不是從綻放的花朵中透露，而是從水手們的夏裝中感受到。「很浪漫。」于凡笑道。同樣的，白馬在於凡的生活記憶中，也是概念化的形象，不是來自現實場景中真實的馬。他回憶道，自己小時候做的第一件作品就是浮雕的馬，大學畢業時做的作品也是馬，央美研究所畢業時做的是〈成吉思汗騎馬像〉。「就是喜歡馬。但在現實生活中，我一直到前幾年才看過真正的馬。」他笑道。

則更加接近中國瓷器上釉及古物包漿的概念。

創作於2000年的〈銀鬃馬〉，是于凡創作歷程中一件重要的作品。近十餘年來，馬的形象在于凡的創作中反覆出現，用色的手法微妙地轉變，形象也從具體走向概念化。「我作品中馬的形象，概括地來說就是越來越不像馬。2000年創作的馬有些像人，做到現在就成了一個架子，只有它的結構。」于凡表示。雖然這幾年創作的馬的形象有些變化，但依舊具有其識別性，原因之一就在於這些馬所帶有的獨特氣質。

于凡在2003年創作的〈劉胡蘭的犧牲〉，是他以歷史題材創作的一件重要作品。這件作品中，倒地的人物與地上的一攤血，將人物雕塑情境化，作品也表現出浮雕處理的創新感。對於于凡而言，浮雕的表現手法更接近繪畫，他利用色彩與體量的變化將雕塑的沈重感削減，讓浮雕的表現更加新鮮有趣。他在2011年創作的浮雕作品〈黑貓〉，將黑貓從高處翻轉下墜的姿態圖像化，將其瞬間的動態定格呈現。「這件作品是用銅做的，我利用顏色處理將它的沈重感掩蓋了。其實它拎起來很重，但你感覺它看起來很輕。雕塑

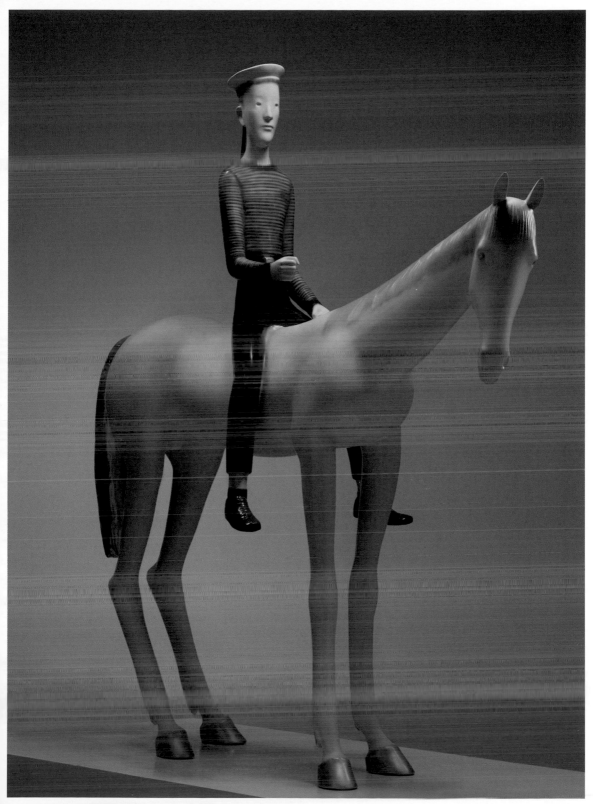

于凡　銀鬃馬與水兵　2008　銅噴漆　242×250×76cm

于凡　劉胡蘭的犧牲　2003　玻璃鋼噴漆　196×130×80cm

于凡　小馬之二　2011　銅噴漆　35×40×10cm

于凡
上學的于果
2010
銅噴漆
130×35×8cm

的重是自然屬性，但我想把它做得有輕盈感。」于凡表示。

　　在于凡的作品中，有幾個人物形象是具有特定身分與性格。例如他以兒子于果為雛型的〈于果〉，白皙清瘦的模樣雖具實版于果有些神似，但作品中的形象與場景卻更多地是表現于凡自己的想像與情感。他在2006年到2007年間創作的〈W先生〉與〈L小姐〉，則是他眼中的亞洲年輕人形象的縮影。于凡說道：「當時是在雜誌上看到日本澀谷年輕人照片，我覺得很好玩，他們既想學西方嬉皮、龐克，但又有亞洲人的體型與面孔，很怪，但很能代表如今的亞洲年輕人狀態。我一直認為雕塑本身已經是一個現實的表現，所以

于凡　黑貓
2011　銅噴漆
26×47×4cm不等

我不想再以現實題材來創作。我想創作出兩個亞當、夏娃，然後用他們來演繹我自己的故事。」

　　在近兩年的創作中，可以見到于凡在塑形及用色上又有些轉變。他的作品〈鶴〉，表面以粉青色處理，鶴的羽毛處理也很特別，「雕塑，向以模仿為主，西方藝術家有的會把羽毛一根根做出來，但我不想這麼做；中國傳統雕塑的處理很概念，但我也不想這麼做。我讓它的表面有些起伏，成為特殊的肌理，並且讓它在用色也帶有點的青調。」于凡表示，一開始，他先嘗試做了一隻鶴，將鶴的形體拉高，讓它有種像高塔矗立的感覺。後續，他又做了另一件不同姿態的鶴，以肢體的伸展與對照，表現它的動態感。

　　此外，于凡在2012年也開始嘗試將

于凡　鶴　2010-2012　銅噴漆
290×110×85cm，155×25×165cm

于凡　L小姐之二　2008　銅噴漆　133×18×16cm

于凡　W先生肖像　2007　玻璃鋼噴漆　150×75×60cm

于凡　包裹的馬之一　2012　銅著色　270×270×60cm

濕布包裹泥模後留下的痕跡，轉化為雕塑的肌理。于凡說道：「某天，我看到濕布包裹留下的痕跡，突然感覺這就是我要的東西。我近期的創作就是希望雕塑的表面不要有光澤，濕布包裹後的肌理有起伏，

還有種幽閉的感覺，讓人感覺似乎有隻馬被包裹在裡面。」他創作的〈包裹的馬〉，形象又是另一種變形處理。「我都是順著我的感覺，做我想像中的馬。我不會照著圖片去做符合解剖的馬。我覺得雕塑就是雕塑，它只是有個符合馬的結構出來。」他說道。

于凡表示，他在1996年曾經創作一批青銅雕塑，經歷了噴漆的各種嘗試後，這兩年他又重新回到青銅雕塑，而創作的想法與手法與之前已大不相同。他早些年的創作有一部分以題材為表現，將挪用、戲仿的手法融合自己的想像。而近幾年來，于凡希望將這些設定的條件及框架消解，讓雕塑的表現更加純粹。

干凡　側風之二　2012　銅著色　220×115×30cm

物的自在與觀看的意識
楊心廣

　　樹木在楊心廣的創作中是經常出現的元素，它不僅僅是做為材料，也是一個生命場的變相。他以外力將樹材改造成一個物體，讓物的本質與他者意識的介入形成一種強大的張力，尖角的型態如同將危險及抵觸的情緒凝聚於鋒刺之上，金屬的介入又像是橫行切入了一股冷峻的控制力。

　　楊心廣，1980年生於湖南，2007年畢業於中央美院雕塑系。他的創作，一度受物派影響。他關注物與場、意識與存在狀態之間的相互性，而樹枝本身的能量，對應外力及外物，特別能表現出生命的韌性及對抗性。楊心廣於2008年作的〈鉤子〉，將樹枝削成一支支大鉤子，並將其懸掛於半空，鉤子像是受殘害者般靜靜地被吊起展示，卻又以自身所有的傷害力威嚇著其他人。2011年的〈尖頭〉，被削成尖銳錐角的小木塊散置一地，像是另一個混戰之後仍威脅人心的殘局。

　　物性與人性的對應，是楊心廣關注的一個重點。談起自己對於材料的運用，楊心廣表示，自美院畢業之初，他的創作理念還是延續之前所受的影響。「當時還是特別笨地去發展創作，沒做得那麼開，還需要去找一個出發點。當時做了一些材料性比較強的作品，還是想從材料、空間、體積的雕塑語言發展。」楊心廣表示。當時，他對於物派及貧窮藝術較感興趣，所以創作時總是針對這個方向發展。他期望站在物派的基礎上還可以再往前拓展。「當時用木頭做了像鉤子一樣的作品，實際是違反物派的創作規律。物派還是特別尊重物體的原始狀態，可能不會在表現形式上入手，而我就反其道而行，也是想物派既然那麼深入體會到物質內在能量，我就借用這種能窺探物體內在的方式，並於外在加以表現。」楊心廣說道。

線條與外力

　　2010年，楊心廣在巴塞爾博覽會上展出〈樹梢〉，他將自己從樹上折下的數百段小樹梢沾黏於展場地毯上。後續，他創作的〈底下有石頭〉，是將一堆小模型樹的半成品排列於板上，像是種樹梢一般，把一片樹林移植到另一個平面，並以此介入另一個空間。

　　2010年至2012年期間，楊心廣先後赴台灣、法國及日本參加藝術村駐留項目，場域的變化，也讓他的作品有些不同。「我在2012年去日本時，已經對物派沒興趣了。在外面駐留，沒有想特別沈重的問題，相對輕鬆一點。」楊心廣說道。他在2011年參加的法國駐留項目，是侯瀚如策畫的一個活動，當時有六位中

楊心廣。（本單元圖版提供／楊心廣）

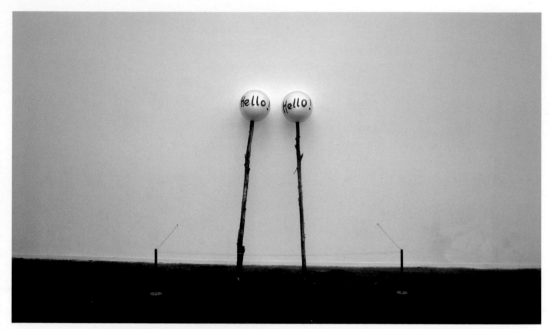

楊心廣　Hello　2012　木、泡沫球　180×30cm

國藝術家參與，駐留的兩個月時間一直待在法國鄉村的一個樹林裡。楊心廣笑道，當時他每天在樹林裡轉，能撿的樹枝都被他撿回來了。後續的創作，他就在石頭上堆了些顏料，讓它像奶油一樣覆蓋在石頭上，然後丟上幾個小模型樹。「在法國創作的作品，這麼隨意地做，對我來說挺有突破性的。以前我做得比較嚴謹，後來就放開了。」楊心廣說道，「當時就想：『管他呢，就這麼著了（笑）』」。

2013年，楊心廣於北京蜂巢當代藝術中心「長物誌」項目的展覽，展出一系列用鞭子沾取墨汁在紙上抽印出來的作品，現場並寫下：「這是用鞭子抽出來的，所以叫抽象畫，這才是真正的抽象畫。」楊心廣表示，這系列作品是他在

楊心廣　無題（黑洞）　2013　樹脂、木　103×63×24cm

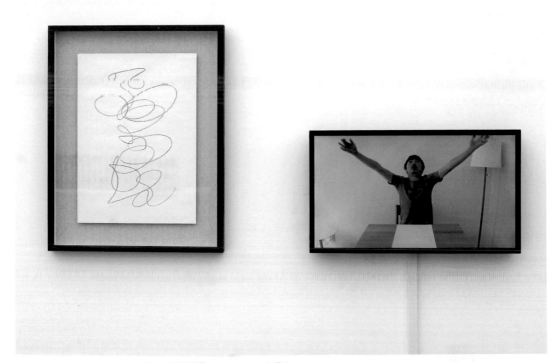

楊心廣　線條　2012　紙上鉛筆、單頻錄像　42×30cm（紙本）

楊心廣　山石　2013　壓克力顏料、樹模型、石頭　47×38×27cm

楊心廣　金色　鋁塑板、鋼筋　2013　122×244×55cm

2013年下半年開始創作，想的就是抽象藝術。他說道，「我一直是比較嚴肅地對待藝術，但我發現用處不是特別大。要對一個藝術的形式有貢獻，得有些別的方式。我這些作品裡似乎有些諷刺的意味，還有點亂來的意思，但我並不是對目前的抽象藝術有敵意，而是我試圖以這種方式看能否對抽象語言的發展有點貢獻。」

關於這種施力所留下的痕跡，他還有一系列作品是用釘子在金色鋁塑板上畫出划痕，有一部分是畫出建築物的輪廓，主要是寺廟的建築外型，但多數畫出亂七八糟的痕跡。「看上去也是一種對材料施暴的做法。」楊心廣說道。他在2012年創作的〈線條〉，自己在鏡頭前裝模作樣地畫了一條線，動作像是打太極，但又有些顛狂。展出時，將記錄這段創作過程的錄像與最後畫出線條一併呈現。他針對的是藝術樣式的發生，也是觀察物件本質的角度。「我想巫師也是這樣吧？現在有很多人對藝術的闡釋會說得很玄，所以我就畫了一根這樣的線條。這個線條和金板的划痕及鞭子抽的畫，其實都是一體的。」楊心廣說道。對於他的「抽象」展覽，他認為不是展了幾幅畫，而更像是呈現一個玩笑的過程。

認識及意識

從物派的實踐，到現在變成自己都感覺有點亂來的創作方式，還是與楊心廣自身的意識及理念的變化有關。「現在回想起來，那些曾經感動我的作品，已經都成為記憶了。我現在做作品很自由。」楊心廣表示，「對藝術的認識肯定不是一蹴而就，真正要對藝術有高明的認識是一輩子的事，但過程當中，會不斷有改變，最重要的還是你對藝術的認識、你的意識，不是你看到了多少理論，而是你的意識到哪

楊心廣　無題（金色顏料2）　2014　鐵、油畫顏料　85×75×8cm

楊心廣　金色　鋁塑板、木、鐵
2013　244×122×23cm

個層面，像感悟一樣。」

　　楊心廣說道：「有時創作總會有種被蒙的感覺，必須去找一種現成的模式來創作，這種模式很容易做成特別正確的作品，那種作品很像作品，跟現在的價值觀和創作模式是一脈的。但這個模式是非常差勁的。這種作品是安全的，但卻是索然無味，這個時候意識層面已經乾枯，你做的都是被消化的東西，而且是已經被嚼爛的東西，那個時候你如果意識到另外一點別的東西，那你的作品做出來，創作的就不會是一件很安全的作品。這件作品肯定你自己都會覺得不一樣，它有開拓的感覺，有一種打開某一扇門的感覺。這跟標新立異不一樣。它不是新，而是有新的束

西。」

　　實際在美院就讀期間，楊心廣就會做一些比較不一樣的作品。他的第一件錄像作品，是他在教室裡燒自己的影子。當時他先把教室清空，找來一盞大的燈，照出自己的影子，又找了一塊布依著輪廓剪了一個自己的影子，然後在布上澆汽油，拍攝時找同學幫他點燃那塊做為影子的布。「燒了之後，那個布還有點在抖動。」楊心廣描述。

　　楊心廣的作品多數是針對物與場、意識與本質之間的相關性進行探究，比較特別的一件作品，是他在2011年拍攝後直接上傳到網站的視頻作品〈樹葉〉。拍攝前，他找了三片葉子，在上面分別寫

楊心廣　布面抽象2　2014　布面、墨汁　250×220cm

上「操」、「你」、「媽」，他自己則站在遠處向樹葉吹氣。「那時發生了上海動車事故，又出現了拆遷問題，我當時很憤怒，就寫了這三個字。當我吹動這三片樹葉時，三個字總連不到一塊，有時看到『操』，有時看到『媽』。因為我們都是對著網路罵，那種憤怒已經被轉化，網絡訊息那麼海量，估計你的聲音出去後，就剩下隻字片語了，就像那三個字。你本來鼓著氣一口罵出來，最後卻一點點在外面飄。」楊心廣笑道。

　　相較於〈樹葉〉表現的波動情緒，〈Hello〉則是阿Q地笑看現實。這件作品，他用了兩個棍子，上面各叉上一個泡沫球，寫上「Hello」。楊心廣笑道，這件作品旁邊的石頭用樹枝畫了很多痕跡，感覺很受傷，而那兩顆泡沫球卻很有喜感，自顧自地樂著。「這件作品是在日本

時做的。」他笑道，「不同的環境還是會對作品有影響。思路不會變，但狀態會變。就是作品給人的感覺會變。在國內創作的都是苦大仇深的作品，看上去挺沈重的。在北京待著總是有點沈重，但這也是創作的源泉。」

　　在2010年之後，楊心廣的作品中常可見到三角錐形狀的鐵架出現，包括他在2012年所做的「武不善作」中的〈兩隻老虎〉，以及2013年新作「金色」系列，都用上了這個元素。這個三角錐體，是從樹枝的尖端演變而來，它有種暴力及傷害的暗示，但當它與金色板子結合，卻像是建築元素般穩固。楊心廣表示，三角錐是他總結出來的一個元素，在「金色」系列中，考量空間的形式而將它簡化為等邊的三角錐架，在他看來，它就像是一個可以無限衍生的本質物體。

楊心廣　抽象畫　2013　紙上墨汁　150×515cm

　　無論是以樹枝或金屬為材料，楊心廣的作品總是能表現出一種特別的手工感及排列次序，正因為每一個細節都是他親自動手，更能巧妙地將他的想法轉化於作品中。「在創作過程中會有些新的啟發，如果自己沒做，只是一直想，那個思想歷程肯定很乾枯。」楊心廣表示。

楊心廣　藍色　2013　彩鋼瓦　13部分，尺寸不定

因為快活，所以筆墨淋漓
朱新建

1989年，栗憲庭針對當時中國水墨畫「潑皮牛二式幽默」撰寫一篇文章，從朱新建筆下狀貌猥瑣的小癟三人物「牛二」切入，探究新文人畫背後一種以遊戲態度回應各種準則的反叛精神。那個時期，朱新建提出的「小腳裸體女人」，不僅將市井情慾聲色搬上畫紙，並且肆無忌憚地「歪歪斜斜」和「鬆鬆垮垮」，強烈衝擊人心，同時引來讚賞與非議。

朱新建的畫作帶著幾分遊戲態度任意揮灑，作品也因此顯得逸趣橫生。他的作品自有一股飽滿情趣，但不盡是美感；因為有種荒誕的美感缺陷，反倒提供一種解放束縛的力量。

朱新建，1953年生於南京，祖籍江蘇大豐。1980年畢業於南京藝術學院，畢業後留校任教數年。朱新建的創作多元，包括連環畫、剪紙、圖章等都曾涉獵，水墨畫的題材也不僅僅是美人圖，還包括山水及花鳥。但即使是畫鳥、畫花，他的畫總還是透露著一絲曖昧。新文人畫的一派畫家們，強調作畫不過「玩玩的」，那種享樂的情緒在朱新建筆下額外有感染力，顯現出他的藝術觀，也反映出他的人生觀。

朱新建曾經給自己起了一個齋名：「除了要吃飯其他就跟神仙一樣齋」，也曾經在網路上以「下臭棋，讀破書，瞎寫詩，亂畫畫，拼命抽香煙，死活不起床，快活得一塌糊塗。」做為自己的簽名。這種看似荒誕，實則充滿情感的創作態度，以及他創造的那種鬆散、愉悅且帶有一絲窺視情趣的藝術形式，在80年代末影響了許多畫家。

畫畫為了得快活

在1988年，也就是「潑皮牛二」風潮開始流行時，朱新建動身前往法國。在法國待了幾年後，感覺自己不適合在那裡待著，又回到中國。他在1991年回到中國後，先是在北京停留，隨後決定回到南京繼續教書。不想教書了，他便加入畫院。在2000年，朱新建的創作風格出現了一次轉變，此後的八年間，也是他創作的一段顛峰期。

2008年，朱新建正準備著去德國辦展覽時，突然發病，留下的後遺症是右側肢體的不聽使喚。在近幾年時間裡，朱新建開始以左手繪畫。對他來說，畫畫就是生活，從右手換到左手，只是身體的一個

朱新建　美人圖　2013　33.3×33.3cm

調適動作，熟練之後，依然在他肆意歪斜鬆垮的造型中尋找自己的筆墨趣味。

談起自己畫作中的女性題材，朱新建表示，由於他原本就很喜歡地方戲曲，也喜歡齊白石的作品，自然他畫作中「戲」與「拙」的成分也被放大來表現。除了85時期開始畫的「小腳裸體女人」，他

筆下的「金瓶梅」，在當時也算是驚世駭俗。「實際上『金瓶梅』持續畫了好幾年，最初畫的是鉛筆稿。」朱新建表示。因為當時的社會環境特殊，畫家為求生存，也幫出版社畫連環畫及插圖。除了工資，畫連環畫是唯一可以賺到錢的方法，連環畫也是當時允許公開展示的少數選擇

朱新建　美人圖　2013　33.3×33.3cm

之一。因為建壞畫創作得很多，很自然地
牽連「掃地傭」的題材。「其實當時印的
發表，就是在畫自己畫。斷斷續續，畫了
很多。」他表示。

　　朱新建的藝術啟蒙於一個特殊的時
代背景。他自初中畢業時，社會正經歷文
革動盪。文革期間，他和一票年輕人被送

去鄉下「插隊」，平日無所事事，就自己
看書。由中，欠冊文字，一票志同道合的
年輕人就聚到了一起。朱新建畫小壐也是
從臨摹開始，慢慢摸索自己的筆墨趣味及
造型特色。他跟傳統學國畫的畫家起步不
同，他是學裝潢出身，畫畫也是自己琢
磨，沒有走所謂正規的路，只是以自己的

朱新建　美人圖　2013　33.3×33.3cm

朱新建　美人圖　2013　33.3×33.3cm

朱新建　美人圖　2013　33.3×33.3cm

朱新建　美人圖　2013　33.3×33.3cm

喜好來發展，發展出的風格也額外有個人
魅力。

　　朱新建的水墨作品於1987年「北京
中央美院江蘇九人邀請展」嶄露頭角，他
筆下的「潑皮」及「小腳裸體女人」也因
此成為中國當代藝術史上一段重要的紀

錄。「女性人物在當時是一個敏感的題
材。在那個時代，人們總有些思想的追
求，但當時他那樣畫，還是很多人覺得太
過了。時代變化，今天畫成這樣，大家也
覺得很坦然。」與朱新建同期畢業於南京
藝術學院的陳衍如此説道。

朱新建　美人圖　2013　33×33cm

筆墨之中見本心

由於病後未癒，語言表達不流暢，朱新建接受採訪時，他人生中重要的女性伴侶陳衍也在一旁為他補述以往的一段歷程。改由左手畫畫後，朱新建一方面要找回以往從畫畫中感受到的快活，一方面也透過畫筆抒發自己的情感並釋放自己的身體。「他想著要以左手重新畫畫，是因為他感覺自己不能不畫畫。一開始，他能用左手畫畫，而他已經很開心了。因為感覺還在，造型能力也還在，就是練手的掌控能力。實際上，他左手畫的東西比右手畫的更顯拙趣。右手想追求的拙，在左手裡找到了。」陳衍表示。

朱新建　美人圖　2013　33.3×33.3cm

朱新建　美人圖　2013　33.3×33.3cm

在2012年遷居北京後，朱新建的創作狀態越來越好，畫畫對他而言，還是像玩一樣。

朱新建近期的創作，除了水墨，也畫油畫。「實際上，他的油畫其實已經畫了二十年了。」陳衍笑道。他的水墨及油畫，廣泛地運用靜物、花鳥、山水及人物題材，表現的是中國的審美趣味，風格一貫地隨心自在。由於朱新建早期畫作中的「小腳裸體女人」極受關注，那種亦逗亦狎的美人風情，如今依然是旁人對他作品的直接聯想。

朱新建的字，也是一絕。歪歪扭扭、忽大忽小的字，解放了文人畫既有的規矩。朱新建在作品中題的字，多數選自明清詞，根據他個人的理解，挑自己喜歡的。他的畫作，有一部分是以「大豐新建」落款。實際大豐是他父親的家鄉，朱新建起初寫這兩個字僅僅是覺得這兩個字寫著好看，當

朱新建　美人圖　2013　33.3×33.3cm

時還未曾親歷這個地方。朱新建近期的畫作，多數只寫著「大豐」，連「新建」都不寫了。因為光是「大豐」兩個字，表達足已。

朱新建目前的創作，就是憑著自己高興，想畫什麼就畫什麼，不想畫就都不碰。「就像是過日子，很自然地進行。」陳衍伴著朱新建如此說著。

透著叛逆與搖滾精神的墨彩

朱偉

觀看朱偉的畫作，多數會對其獨特的馬鈴薯頭人物形象及大膽的用色留下印象；再進一步細看，他畫作中融合古今元素的安排以及帶有理想主義情懷及禪學趣味的文字書寫，又讓人深刻感受到他對於社會及人情的細膩觀察及表達的張力。而在技法的表現上，傳統沒骨工筆的運用加上自己的創新嘗試，也讓朱偉在中國當代水墨的探索及表現上備受肯定。

朱偉，1966年生於北京，先後就學於解放軍藝術學院、北京電影學院及中國藝術研究院。若是從藝術家的背景探究其創作思想，那麼朱偉在'80年代的一段從軍經歷，或者也是讓他作品表現出對於政治及社會變化高度敏感的因素。朱偉出身於軍人家庭，十六歲時加入中國人民解放軍。「其實軍人的喜怒哀樂跟一般人一樣。但可能生活得更慘一點。」朱偉笑道。由於當時擔任的是文藝兵，他經常得手寫些宣傳標語，除了字練得特別好，他對於政治宣傳與社會思想之間的關係也有獨到的觀察。在部隊當了幾年兵後，朱偉考進解放軍藝術學院，開始他的藝術歷程。

「畢業後沒回去，被開除了。當時找了各種原因不願意回去，然後我又去考了電影學院。」朱偉說道。由於解放軍藝術學院畢業後必須分配回部隊，而他當時或許是出於對自由創作的渴望，走了另一條道路。自1993年起，朱偉開始以水墨作品參與國際大型展覽；後續，很快與設立於香港的美國畫廊萬玉堂（Plum Blossoms Gallery）簽約。

與社會互動

「我在1992、1993年開始畫的作品都是政治題材。中國基本上就是一個政治社會，西方人也特別關注中國社會的轉型。」朱偉表示。雖然西方人看中國當代藝術作品，總是容易將政治元素放大並加入自己的臆測，有時作品的評論或解讀會與畫家本身的想法有很大的差異；但朱偉認為這亦無妨。「這是因為大家生存環境不同，人們會從不同的角度來觀看，這也是作品吸引人的地方。」他說道。

由於1993年即開始與畫廊合作，朱偉在創作及生活的條件上相較同期藝術家也顯得安逸些。當時，除了畫畫，他也參與搖滾樂活動。「因為我有時間，也有能力去做。」朱偉表示。搖滾樂的狂放、戲謔與理想，滲透於紙墨中，也讓他的畫作顯現出特別的節奏與張力。

讓人好奇的是，當時這位喜愛搖滾的熱血青年，為何會選擇水墨為創作媒介，

朱偉強調藝術創作必須與社會有
所互動。（本單元圖版提供／朱偉）

朱偉　雨夜跑馬圖一號　1997　水墨設色紙本　131×132cm

朱偉　我的故事二號　1994　水墨設色金粉紙本　56×41cm

並且著重於工筆？「我一開始學的是水墨畫，在'90年代初與畫廊合作時，也是以水墨為媒材。當時我沒感覺有水墨不水墨的事，水墨是這兩年商業化的關注。當時沒有特別想過要用什麼樣的媒材。都差不多。只有題材關注，沒有媒材關注。」朱偉表示，他畫水墨，更多還是從材料上來表現，不限於工筆，重點是將他想說的事說清楚。

藝術必須與社會有互動。這是朱偉在創作上堅持的一個重點。「每個人關注的重點不同。專門畫靜物，我畫不了。」朱偉說道。

朱偉自'90年代開始創作的「北京故事」、「甜蜜的生活」、「中國日記」及「走鋼絲」等系列，都是從現實中取材。到了2000年以後，他創作的「大水」、「烏托邦」、「紅旗」等系列，畫面逐漸從繁複趨於簡練，作品中的敘事性亦逐漸削弱，轉化為隱喻及暗示。

現在再回過頭看自己的作品，朱偉認為：「在'80、'90年代時，我作品的畫面都是很熱鬧的；到了晚幾年畫得越來越簡單，語言反倒強了。以前語言弱，如果不套用各種素材，別人看不明白，現在簡單幾個線條讓別人了解，傳達你的形式、你的情緒就可以。」朱偉不否認，他早期作品有點年畫的感覺，因為那就是最貼近民間生活的表現手法；不過那種強調敘事性的創作，在他看來也是一個必經過程。經歷這段探索與嘗試，也讓他對於傳統筆墨與當代題材的融合，以及古典藝術思想的援引與現實感悟的傳達，有出眾的表現。

性格的融入

除了水墨畫，朱偉也創作版畫及雕

朱偉　人上感應之二　1990　水墨設色紙本　66×66cm

塑。「用什麼表現最好，就用它，但用水墨多。」他說道。版畫與雕塑創作，也都是從90年代即開始，形狀與題材上也是從水墨畫中發展出來。而現階段，朱偉表示將暫停雕塑創作，以水墨畫為主。

　　談起自己的新近創作，朱偉認為自己在表現手法及技法上都有所突破，尤其他2012新作〈水墨研究課徒系列〉，「從

技法、構圖到題材都讓我很滿意。作品經得起推敲。」朱偉表示。

　　有許多人注意到，朱偉在與畫廊結束合作後，有將近五年時間幾乎中止了繪畫創作。「之前的五年畫得很少，有點畫傷了的感覺，一提畫畫我就睏。因為很早就跟畫廊合作，畫廊老催，催得煩了。」朱偉說道。在這五年時間裡，他天天看自己

朱偉　水墨研究課徒系列　2012　水墨設色紙本　93×64cm　　朱偉　隔江山色　2012　水墨設色紙本　178×124cm

的畫冊，看自己以前的畫，在2012年才又重新進入新的創作狀態。「重新開始創作後，我覺得畫面不能那麼囉哩囉唆，盡量能帶點情緒。當代藝術更多的是傳達人的情緒。藝術家個人的性格融入很重要，工筆不能跟寫實的感覺類似。」他表示。

在新近創作中，標誌性的人物、紅旗、芭蕉葉及水紋依然可見，而他在創作上的情緒則是從顯轉化為隱，在細節中更沈靜地表現出他的水墨功力及生活感悟。敘事性的削弱是朱偉近期創作的變化之一，在他的紅旗系列中，也出現幾張純粹紅旗的畫作。「其實純粹紅旗那種，是我挺想畫。這些作品，很多人當抽象畫來看。我覺得那個更純粹。」朱偉表示，在紅旗背景下，有些人物反倒是搭配的安排；而只見紅布的紅旗，既改變了人們對紅旗的直觀感並消減其政治指向，也讓畫面有更多想像空間。

想法與技法

對於中國水墨畫與中國當代藝術發展的關係，朱偉認為，儘管水墨畫更多的是注重技法，但其實在突破技法時，完全可以將意義再表現出來。「我對新鮮事物很感興趣。很多人覺得水墨畫跟搖滾沒關係，水墨與當代東西基本不合，我覺得我的作品跟搖滾及當代都能合。水墨畫不能老跟蘿蔔白菜有關，得發生改變。有的水墨畫看不出是哪個年代的，這就很可悲了。因為畫的東西一樣，沒意思。」朱偉表示。

朱偉　太上感應十六號　1999　水墨設色紙本　210×111cm

朱偉　走鋼絲之五　1999　水墨設色紙本
132×43cm

　　傳統路數的束縛或者「當代性」面目
的速成，現在看來也是中國當代藝術的困
頓之處。

　　「由於當代藝術這趟火車不是從自
家開出來的，藝術家、批評家、藝術二道
販子等等等等，大家摸不著頭緒，只能玩

朱偉　開春圖十五號　2008　水墨設色紙本　160×120cm

朱偉　大水四號　2000　水墨設色紙本　66×66cm

朱偉　兩面紅旗四號　2010　水墨設色紙本　200×160cm

當年打日本鬼子時鐵道遊擊隊那手，人人手裡都拿著耙子，只要火車開過來，不管三七二十一掄圓了就是幾耙子，畫拉多少算多少。」朱偉於2008年撰寫的「里希特，中國當代藝術」文章中如此寫道。當時，他亦暫時擱下畫筆，靜下心來反思自己的創作。

對於中國當代藝術的發展，朱偉認為它顯現出一個因應特殊時代、特殊環境背景而形成的特殊性格。經歷五年休止創作的反思期後，朱偉對於水墨媒材的運用更加執著，並且相信筆墨完全可以用於表現當代題材。

而從水墨畫家的角度來看，朱偉認為，許多畫家畫到一定份上，會炫耀自己的技術，但卻沒有想法。「我若是要讓你覺得線條好，技法好，是在你看到畫作有感覺之後，不能讓技術完全跳到前面。好的畫作是它既傳達了想法，而當你再細看技法時，也

朱偉　烏托邦五十十號　2005　水墨設色紙本　111X180 cm

經得起推敲。」朱偉表示。

　　除了題材及技法的探索及突破，朱偉畫水墨的大膽用色也成為他的創作特色。「這個我不謙虛。很多人不敢這麼用，怕不像水墨畫。我畫畫還是挺猛的。」朱偉笑道。

我可能有點反符號
臧坤坤

政治寓言、生命過程及能量循環，這些議題在臧坤坤近年的創作，一直是其探究的重點。從2010年於北京推出的「現實的弧度」個展至2012年初首次於新加坡推出的個展「棕色」，他在繪畫的形式及表現的手法上出現了相當大的變化，但又保持著一種微妙的聯繫。

「我可能有點反符號。」臧坤坤表示，他創作的狀態一直是處於轉型期，一直會有變化，但作品的思考有其延續性，因而現在看來風格還是比較統一，他注重個人在表現手法及形式上的突破，而非一味地創新。「就像是百米紀錄，提高零點幾秒，就是很大的躍進，我覺得這還挺適應我現在的狀態；看似沒什麼跳躍性進展，但實際對我的個人語言已經有相當大的突破。」他說道。

與生命過程相關

1986年出生的臧坤坤，山東省青島市人。2008年畢業於天津美術學院。在學院就讀期間，他曾先後參與「德國藝術家迪亞克創作工作室『今天做藝術』」聯展（2005）、北京今日美術館「大學生提名展」（2007）、「中國當代藝術十八案」（2008）等展覽，並於2007年在天津舉辦首次個展「身分‧潮流之下」。後續提出兩件作品參與「改造歷史」（2009）聯展，並於北京林大藝術中心舉辦「現實的弧度」個展，受到藝術界及藏家相當的關注。

「我的作品與我的生命過程緊密相連。」臧坤坤於「現實的弧度」開幕時表示。在這個展覽中，以大面積灰色為底的繪畫以及色彩鮮豔並有大面積紅色出現的畫面，形成視覺上的冷暖對照。臧坤坤也

臧坤坤（左）與策展人朱朱。

臧坤坤與他的作品〈無題III〉。
（本單元圖版提供／臧坤坤、林大藝術中心）

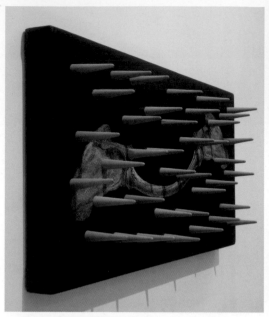

臧坤坤　棕色IV　2011　綜合媒材　50×100cm

臧坤坤　棕色II　2010　綜合媒材　45.1×34.9cm

臧坤坤　棕色　2010　綜合媒材　105×130cm

臧坤坤　無題　2009　亞麻布、油彩、珠光色、閃光壓克力顏料、金、銀、銅、螢光色、幻彩顏料、白色噴漆
150×240cm

臧坤坤　無題　2009-2010　布面綜合媒材　150×480cm

表示，這種冷暖關係與他個人的生命體驗
相關。

在他的作品中，無限大符號「∞」以
及圓弧形狀多次出現在畫面中，對應臧坤
坤亟欲探索的生命、能量的延展及循環。
簡而言之，他是通過觀個獨特的
支點來看世界的，而拒絕追隨年代的表達
積習；通過研習藝術史的經典和思考生命
能量的神秘性，他得以從一個更內在的時
空框架裡冷靜地觀照現實，並且在畫面中

將簡潔的、具有無限延伸感的抽象化構圖
與具象的細節結合在一起，造成了令人難
忘的效果。」

極冷靜的政治反諷

做為臧坤坤近期創作重點的「棕色」
系列，在「現實的弧度」展出作品〈棕
色〉及〈棕色II〉時，包括毛皮、小石
子與顏料等多種媒材的應用，讓人印象
深刻。而他在2012年一月於新加坡的個

臧坤坤 眼 2011 綜合媒材 47×37cm

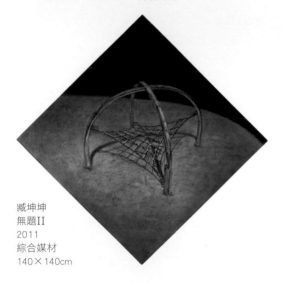

臧坤坤
無題II
2011
綜合媒材
140×140cm

現。」臧坤坤表示,他近兩年來全心投入於「棕色」的議題,新作也是對於之前作品的延續。對於媒材的運用,臧坤坤說明:「其實都是很普通的材料,重點在於整合,要讓它們恰如其份地表達,而不是漫無目的地創新。畫面上沙粒的感覺,其實是岩石,當它與金色結合在一起,又有種金塊的感覺。就是把它的質感做到很真實,但又很虛幻。」

從灰色、紅色到金棕色色調,臧坤坤的作品讓人留下強烈的色調印象。對於用色,他表示並非刻意區隔出色調變化,而是隨著他個人的狀態自然地表達。「到了一個階段,很自然會有些變化。近期色調的表現相對比較穩定,但表現手法不盡相同。」他說明,「在『棕色』個展作品,色調有先後時間順序,一開始棕色面積很大,達百分之七十,最後棕色完全被金色吃掉。這個變化事先沒有設想。畫到最後,我發現一個問題,就是自己處於一種轉型期的創作,就是會不斷地變化。而我自己是後來才發現這個色調的變化。」

在「棕色」的展覽空間裡,他與策展人朱朱規畫了棕色的展示牆面並保留一部分白色的牆面。「這也是一種暗示。包括你在某些角度會看到三張同系列作品,還有一些隱藏的布景,有點像是中國園林的佈局,有種節奏感。」臧坤坤表示。

在「棕色」系列作品中,骨骼及健身器材是畫面中交替出現的主體。這些健身器材不同於一般出現於健身房中的配備,它們在中國境內的社區及公共休閒空間中是以相同的規格及顏色出現。「這些

展「棕色」,自2008年至2011年創作完成的十餘件作品同時展示,也讓人可從中觀察其創作思路的延續。

「我目前更加偏重小局域範圍主題的探討與研究,第一次個展時還沒有那麼多考慮,只是讓大家看到我更全面的表

臧坤坤　無題　2011　綜合媒材　200×150cm

臧坤坤　管道　2011　綜合媒材　200×540cm

臧坤坤　有陰阜的環形沙發　2008　布面油彩　115×140cm

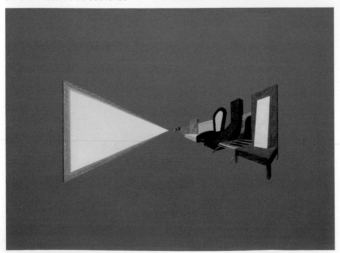

臧坤坤　教化的意義　2009　亞麻布、壓克力顏料、金、銀　90×130cm

在中國社區裡特別常見的公共健身器材，通過我的表現手法讓它陌生化，把畫面慘烈化、殘酷化。這張〈無題〉最明顯，像一張大刑椅，不知道是鏽跡斑斑，還是血跡斑斑的刑具，給人另一種想像空間。」臧坤坤說道。「骨頭與健身器材，有相似的特質：不可變，不可彎曲。兩者亦有種相互依存關係，骨骼需要健身器來鍛鍊，健身器需要骨骼的加強運動，才能產生意義。」

而政治反諷的意涵，亦隱藏在這些畫面中。

一種殘酷卻耀眼的美

「單從健身器來看，政府對民眾的態度非常親善，但這些健身器的材料及構造很廉價，表面是政府關懷民生，但背地是對於民眾的一種『健身控制』，這種極權

更加隱形。」臧坤坤表示。他將健身器材的局部重新於畫面上組構，畫的時候本來想的是中空的金屬管，有熱量可以循環，但畫完以後卻像是刑具；他將梅花樁轉變為「∞」形狀的排列，金燦燦的色彩，卻讓人聯想到酷刑後的現場。

對此，策展人朱朱在藝評中提到：「後極權社會的複雜症候豈能一言以蔽之？畫家只是提供一種驚心動魄的形象，引發我們對現實的無盡遐思，這就足夠了。」

雖然作品的各階段有明顯的色彩定調，但臧坤坤表示他創作時不是一個系列來構思，而是以單張來構思。「有種高級訂製的感覺。別人告訴我的。」他笑道，「我像是有點強迫症，創作一定要有變化。」

除了繪畫作品中的骨骼與健身器材（刑具），他於2011年創作的裝置作品〈眼〉，皮革、毛皮及逼真的眼球，也給人一種精美卻驚恐的感覺。「這個眼球裝置，對觀眾來說可能會提供一個興趣點，會吸引你往前走，但最後發現現實當下，但這些東西比較殘酷，但並不華美。但可能很多人還覺得挺美的，殘酷的美。」臧坤坤笑道。

對於一些大尺幅的作品，他坦言剛開始拆成兩三張畫布組合，一方面是考量工作室空間的侷限及運輸便利，但即使很小的一張畫，他也會考慮用兩張來拼，讓它的畫面表現不對稱，有種簡約的構成限制。因為對於創作的細節有極高要求，他笑言自己常身處於糾結的狀態，而準備一次個展更是讓他感覺時時刻刻身處戰場。

無論是生命體驗或政治反諷，趣味或驚恐，殘酷或美，臧坤坤表示：「我不期望呈現的是具體到每件作品主要表達了什麼，一件藝術品不應該僅僅是一個答案，我期待尋求更多的可能性，能不能承載的更多，給觀眾更多聯想。」

臧坤坤　旋轉的牛皮　2008　綜合媒材　130×130cm

藝術不需要避談美的東西
茹小凡

在茹小凡的作品中，花是一個重要的元素，而美及新奇則是觀者從作品中得到的直接感受。策展人朱青生評論其作品時，強調畫面氣息的流動與起伏，以及它在現實與思想之間的聯繫；侯瀚如則以「圖像締造者」評論：「他十分善於發明花卉的新物種來捍衛諸如渴求、情慾、享樂、快感及戲劇性。」

在茹小凡近十幾年的藝術創作中，花成為一個發展的核心。在上世紀'90年代末，身在法國的他開始創作「百花」系列，將自己的觀察融入花的形象中，以另一種形式回應毛澤東提出的「百花運動」。「有點想像，也有點現實。畫的方式是寫實的，但形象不是。」茹小凡表示。後續，花的形象成為他藝術思想的一個載體，以寫實、變形、想像等手法，表現他從現實世界中感受的美好、焦慮、真實及虛偽。

畫花非花

茹小凡於1982年畢業於南京師範大學美術系，次年赴法國學習，1986年畢業於巴黎高等藝術學院，至今仍居住於巴黎。在他離開中國的這幾年時間，中國社會及藝術思想都發生了很大的變化，而身在法國的茹小凡一方面吸收西方藝術的養分，一方面也從不同角度重新思考中國傳統藝術並觀察社會現實。「在南京師範大學讀書時，國畫及書法都學，早期油畫畫得很少。到法國後，最初是用綜合材料，後續是用壓克力顏料。也用中國的大漆。」茹小凡表示。

除了花的形象在畫面中反覆出現，茹小凡對於形式及媒材都進行了不同的嘗試。他認為藝術的形式越豐富越好，避免讓自己陷入定調的格局中。「對我來說，藝術還是偏向於文學。即使是當代藝術，也不需要逃避美的東西。」茹小凡說著，他感覺當代藝術發展至今已經「變味」了，不僅對於感官刺激的需求加強了，市場操作手法也趨近於時尚。在他於巴黎的工作室中，放著他新買的一本蔣勳的著作，「挺喜歡他的看法。蔣勳寫的有關宋代的文人藝術，確實是很有意味。當時的東西不是像現在這種關於潮流的、無病呻吟、半瘋半傻的，雖然這也是一種時代的紀錄，也不錯，但當它變成一種形式以後，藝術家將它視為通往成功的道路，這就與藝術本身差距太大了。」茹小凡說

● 茹小凡生活及創作於巴黎。（本單元圖版提供／北京艾米李畫廊）

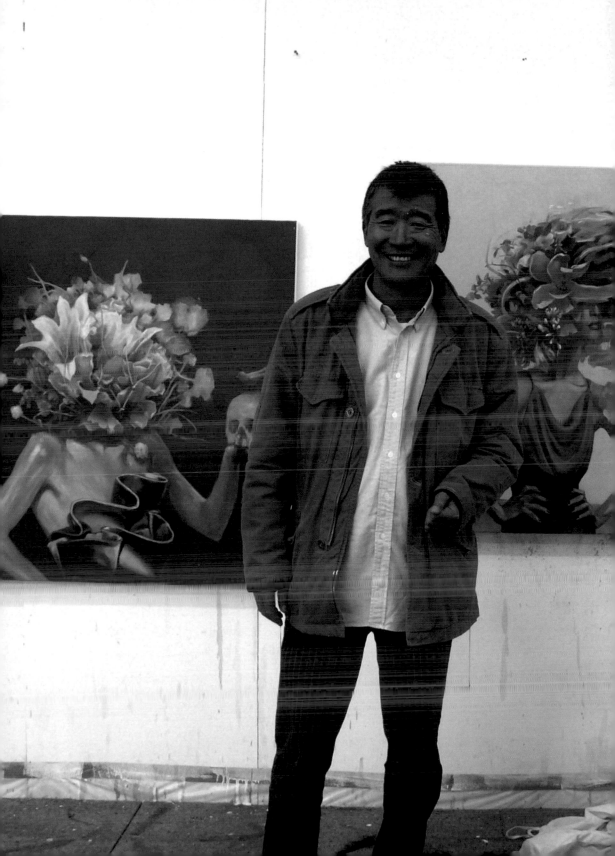

茹小凡　薩岡　2009　布面油畫　54×65cm

茹小凡　No.29　2010　布面油畫　190×160cm×3

道。

　　他欣賞中國文人畫裡芯長焰短那種
內斂的情感表達，也善於從大自然及生活
挖掘生命及形式之美。在藝術創作上，他

認為畫鳥、畫花都不重要，他在畫時，想
的也不是花。兩年前他畫的花，是想畫什
麼形式就什麼形式，並沒有對著花來畫；
後來他開始觀察花，看著它盛開後慢慢枯

茹小凡　No.26　2010　布面油畫　195×130cm

茹小凡　悠悠　2009　布面油畫　130×195cm

萎，從鮮活繽紛的型態，進入純粹而靜穆的狀態。

看繁華與孤寂

自1991年開始，茹小凡的作品陸續於歐洲各地展出，一直到2005年重回中國境內，於上海美術館舉辦個展「安全接觸」，並接續於2009年於北京今日美術館推出「透視」個展，2011年於北京對畫空間推出由朱青生策畫的「吸・呼」個展。

在近三年的展覽中，可以發現茹小凡在油畫作品中運用了大量的粉色及紅色。他將一朵朵型態殊異的花疊加於畫面中，或者覆蓋在人的頭部，或者結聚成如太湖石或珊瑚礁般的姿態出現。他截取多個層面的時空背景，以類似拼貼的效果呈現在平面的畫作中，而早期經常出現在他畫作中的管子，也與壓擠變形的保特瓶一同出現在部分畫作中。

他新近創作的系列，選擇將畫面更加單純化。相對於以往作品中花朵色彩的暈染效果以及多層次空間的處理，新作中精細描繪的花朵，以及做為單一主體的人體或人形，形象的塑造感更加強化，細節也十分耐人尋味。對於畫面的安排，茹小凡表示：「這個頭像的存在，就好像是透過他來觀察這個世界，那種形式還在，也算是給人一種想像吧。像是站在一扇窗前觀看外界，實際是在思考自己的生活。這就是一種方式。」

在以不同人物為主體的畫作中，茹

茹小凡　No.2　2010　布面油畫　130×195cm

茹小凡2008年作品，以傳統脫胎手工噴漆製作。

茹小凡　No.21　2010　布面油畫　92×73cm

茹小凡　No.6　2012　布面油畫　100×100cm

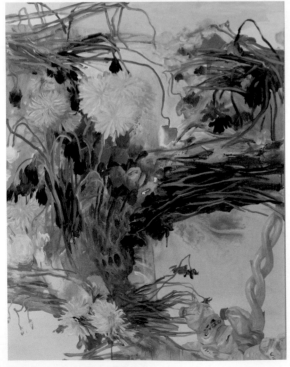

茹小凡　No.9　2011　布面油畫　116×89cm

小凡也加入了一些圖像元素，像是小鳥、五星旗及骷顱頭等。「我們在這個時代雖然沒有經歷戰爭，但多數人在社會中還是有一種孤獨感。人總是這樣的。」他說。對於這些圖像，茹小凡認為其中有個人的觀感以及圖像本身的寓意。「法國許多藝術家喜愛畫靜物，作畫時會用上很多元素，他們選擇骷顱頭多是用來表現時間。」茹小凡說道，「至於我畫作中加上的這些元素，就讓觀者自己去想像吧。」

　　在油畫創作的空檔，茹小凡也畫些水彩畫，單純畫花。一些空白樂譜紙也讓他做為水彩畫的底紙，「就是感覺這個線譜跟花的形象可以聯繫在一起。」他笑說。也做一些設計，是將芹菜、玫瑰花變形，設計成燈具。雖然草圖都出來了，但還抽不出時間去實驗製作。

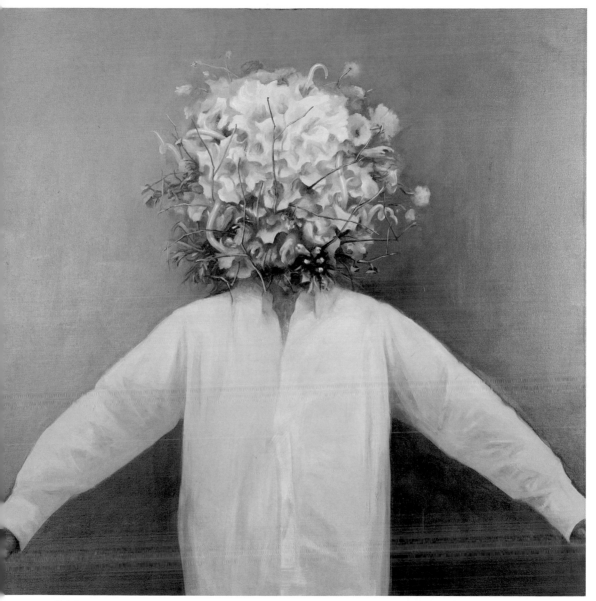

茹小凡　No.7　2012　布面油畫　100×100cm

　　他近期所作小的雕塑作品，也出常採用盤坐的形象，將生活中常用的盤子轉化為底座，並嘗試以陶瓷表現花朵的美感及姿態。為了這系列的雕塑，茹小凡選擇到景德鎮居住一段時間，與當地的陶瓷工藝師傅一起作業：「作品只上青色釉，沒有其他色彩。」茹小凡表示：「做這組作品，一方面也是因為我這兩年都在研究陶瓷。其實若經濟條件許可，我也想嘗試以大理石製作（笑）。」

變異時代裡的拖拉機與芭比
周向林

　　具有特殊時代意義的東方紅牌拖拉機、北京牌吉普車、上海牌轎車、解放牌卡車，對應著美麗的芭比頭像與花朵，就像是新、舊時代、記憶與現實之間的對照；這些物件透過超級寫實手法再現於畫面上，提供了一個與歷史事件、實物及觀者自身情緒聯繫的條件。

　　「歷史與現實」是周向林逾二十年來創作的主題，「我覺得我不是一個歷史畫家，雖然我畫歷史，但是我從來不是為了畫歷史而畫歷史，我是為了畫現實而畫歷史。如果完全就是為了還原歷史，我就成了一個考古學家或者歷史學家了，我是為

了現實，為了表達我今天對於這個世界的認識和看法，通過歷史題材來反應。它也可以通過現實的題材，好比是通過芭比，也可以通過歷史題材，這是一個途徑的問題，是一個選擇方式的問題。」周向林以歷史題材繪畫定義自己的創作，他以主觀選擇所描繪的物件，但在畫面上卻盡可能地將個人價值判斷的痕跡淡化，「我借用的是一個共同的社會性符號，它可以更強烈地將我的想法凝聚在裡面，和我有相同時代背景的人一看到它，同樣會有一些想法。」他說。

周向林　紅色機械之一　1993　布面油畫　195×195cm

周向林　紅色機械之二　1993　布面油畫　195×195cm

湖北美術學院副院長周向林,是中國
當代學院寫實代表畫家之一。(本單元
圖版提供/周向林、北京艾米李畫廊)

周向林　紅色背景——打字機　1992　布面油畫　90×83cm

題材選擇技術，技術選擇題材

　　一直堅守傳統寫實路線的周向林，是中國當代藝術學院派的代表畫家之一。他於1955年出生於湖北武漢，1983年畢業於湖北藝術學院畫油畫系，現為湖北美術學院教授暨副院長。周向林在創作中強調自己對於社會、歷史與現實的反思，這樣思考性也是他在藝術教育中所提倡。

　　在周向林近二十年的創作中，其歷史題材繪畫主要分為三大類：第一類是以傳統現實主義方法表現的重大歷史事件，最具代表性的是他在1991年創作的〈1969年11月12日‧開封〉；第二類是以卡通方法表現與歷史相關的虛擬場景，以其「芭比」系列為代表；第三類則是以超級寫實主義方法表現積澱著歷史記憶的文化，這系列也是周向林創作中最具有觀念性質的作品，代表作為〈紅色機器之一、二〉及〈紅色背景〉。

　　「在畫〈1969年11月12日‧開封〉那張畫時，我曾寫過一篇文章。我提到畫畫是一個雙向的選擇：題材選擇技術，技術選擇題材。有些題材，你必須用這種寫實的方式畫。這個題材就決定了它必須要

周向林　1969年11月12日·開封　1991　布面油畫　183×183cm

畫得很像，而我恰好又具備這種技術，所以我在選擇題材的時候我也會有這樣的考量。」周向林表示。而在寫實背後，周向林少把心思放在細節的改變，「在展廳裡面的一個拖拉機的原型，就是車子的前殼，它看起來和那個畫面是一個東西，但卻不完全一樣。我可以說它沒有我那個畫面那麼精彩。你看那個東西的時候它

就是一團廢鐵，通過繪畫，可以賦予它生命，這個生命是作者賦給它的。」周向林於2011年1月在北京今日美術館舉辦個展「歷史與現實」時，特意也展出了一個拖拉機的前殼，這個讓年輕一輩人感到陌生的機械，承載著中國社會變化的記憶，它以破舊的型態真實地出現在眼前，與畫作中那種理想、懷舊的狀態形成對比，讓

AP 紅色机器·之三(石版) Red Machine-III Lithography. 周向林-Zhao xiang Lin 2006.12

周向林　紅色機器·之三　2006　石版畫　71×83.5cm

周向林　模型·1/18×18北京212　2007　布面油畫
200×200cm

周向林　模型·1/18×18上海760　2009　布面油畫
200×200cm

周向林　模型・1/20×20東風金龍　2010　布面油畫　200×200cm

人們在觀看畫作時更真切地感受那種歷史與現實的衝擊。

　　經歷過文革、下放過農村，周向林將他對於這個時代的記憶與情感，融入東方紅拖拉機形體中。「它是一個時代的縮影，包含了太多的中國情結，甚至可以說就是整個毛澤東時代的標誌。」周向林說道：「這些機器，屬於是一個年代的產物，它代表了這個時代。我們一看到這個機器，馬上會聯想到這個時代。就像我們一聽到鄧麗君的歌，就想到自己上大學的時候，這是很自然的一個聯想。我們一看到『東方紅』三個字，馬上想到毛澤東；我們一看到北京212就想到文革，毛澤東坐在上面檢閱紅衛兵；我們一看到紅旗車就想到這是中國當時副部長以上的人才能坐的車，是官車。可能外國人對他來說就是一輛車，但是對於中國人來說它是那個時代的記憶，它其實變成了一種符號」。

周向林　幸福生活　1997　布面油畫　168×80cm

周向林近期嘗試與針織大師合作，透過不同媒材重現作品中的畫面。

實物與模型

在周向林以車子為主體的作品中，一部分是對著實物創作，一部分卻是將模型放大呈現。「拖拉機是以實物來畫的，那個時候很多人看到拖拉機時，認為它是一個生產工具，我想把它通過我的作品收藏起來，我覺得這一段歷史不能淡忘它，我們要把它收藏起來，讓它進入博物館。

這樣一個紅色機器看起來雖然破舊，但是它可以正常運轉的，可以用來耕地，我就想畫這樣一個東西。」周向林説著，從2007年開始，他將描繪的對象由實物改成汽車模型，「這個想法和紅色機器不太一樣。在今天，歷史已經不用我來收藏，它早就被收藏了，早就進入了歷史的博物館。這段歷史過去了，這些車子如今被做成模型，供人們把玩，或者放在家裡面欣賞，變成一種收藏。我試圖把它放大還原，它縮小了多少倍我就把它還原多少倍。其實我們可以看出來，它不管還原得多麼逼真，還是一個模型而已，這個歷史已經不能還原了。我想表達的就是這樣一個觀念」。

相對拖拉機、舊型汽車這種題材，光鮮亮麗的芭比娃娃，在周向林的畫作中，顯現出一個時代進展軌跡中的現實，真實與虛假並存，引人深思。周向林從1996年開始嘗試以洋娃娃為畫面主體，

周向林以芭比娃娃做為另一個時代的符號。2010年今日美術館「歷史與現實」展覽現場。

周向林2010年於今日美術館「歷史與現實」展覽現場。「虛幻空間」系列作品。

他以隱喻的手法傳達他對於現實社會的觀感，「我想這個社會其實和芭比很像，就是看起來很光鮮、很美麗、很漂亮，每個人都追求它，但實際上它是一個人造的，是一個虛假的東西，它就是一團塑膠。我畫〈幸福生活〉及〈虛幻空間〉時，其實想說的話是一樣的。可能有很多人誤讀，

當然我不怕他誤讀，但是我力求說得更清楚，所以我就想用一種什麼方式，或許把假花加上去，就能說得更清楚一些。」周向林認為，每個人看到芭比娃娃時可能有會有不同的感受，而他在一個美麗的表象下傳遞了他的訊息，觀眾隨自己的感受做出不同的解讀亦無妨。

從精神的壓抑到靈魂出殼
趙能智

「我觀看人時特別有感覺，知道應該怎樣去表現，或者是找到一種情緒去畫他。」談起自己的創作，趙能智坦承自己也感覺畫裡的人物猙獰、恐怖，但正是這樣的意象，可以將他內心的情緒傾注、凝聚，並透過視覺傳遞給觀者。而對於生活中賞心悅目的風景，「不知道怎麼去畫。」他說。

趙能智出生於1968年，成長於中國後文革時期。他的藝術歷程與他的性格特質緊密對應著；在師範中專就讀時，因為體育及音樂成績不佳，順其自然地選擇了美術專業，後續以優異成績考入四川美院；教了兩年的書後，因為不想陷入柴米油鹽沈悶的輪迴，選擇回到重慶當一個「沒有工作」的人。「我是1990年畢業，1992年又回到重慶。當時重慶有一幫朋友，像陳文波、何森、張曉剛等人。我拎了一個包、將自己的畫捲起，就去了重慶，租了一個房子就開始自己畫畫了。」趙能智表示，在那個時代，辭去公職是一種衝動的行為，承受著多種風險，但因為不知道害怕，毅然地朝著理想奔去。

糾結於現實生活與理想追求的情緒，以一種奇特的人物形象為載體，在趙能智的筆下逐漸渲染開來。栗憲庭在「中國當代藝術的幾個背景」中寫道：「趙能智早期作品把人物處理成疙里疙瘩的形象，而且筆觸偏重澀重，因此畫面人物成為他自己內心那種緊張、壓抑感覺的意象，而疙里疙瘩就成為他自己內心的難解之結。1997年以後，趙能智作品中的人物開始出現一種虛虛乎乎的感覺，就像照相機拍攝時沒有對準焦距的照片一樣，彷彿對自己內心的難解之結也有了茫然和看不清楚的感覺」。

藝術的啟蒙

談起自己的藝術學習之路，趙能智首先提到了他就讀於師範中專時遇到的一位美院畢業的老師。「那位美術老師的辦公室就在我們那一層教室的一端，夏天，他就把辦公室門開著，自己在裡面畫畫。我當時就覺得老師畫的東西怎麼那麼像，我記得他畫的素描維納斯，感覺在一個紙上有一個真的雕像似地，畫得特別好。這位老師跟別的老師不同，感覺風度、氣質特別好，就喜歡那個老師，後來就跟那個老師接觸多。」趙能智說道，「那位老師當時跟我們說：你們這種小孩讀兩年書就去工作，當一輩子小學老師太可惜了。我當時覺得很奇怪，那有什麼可惜的。他告訴我們，學畫畫也可以考大學，我們說：哪

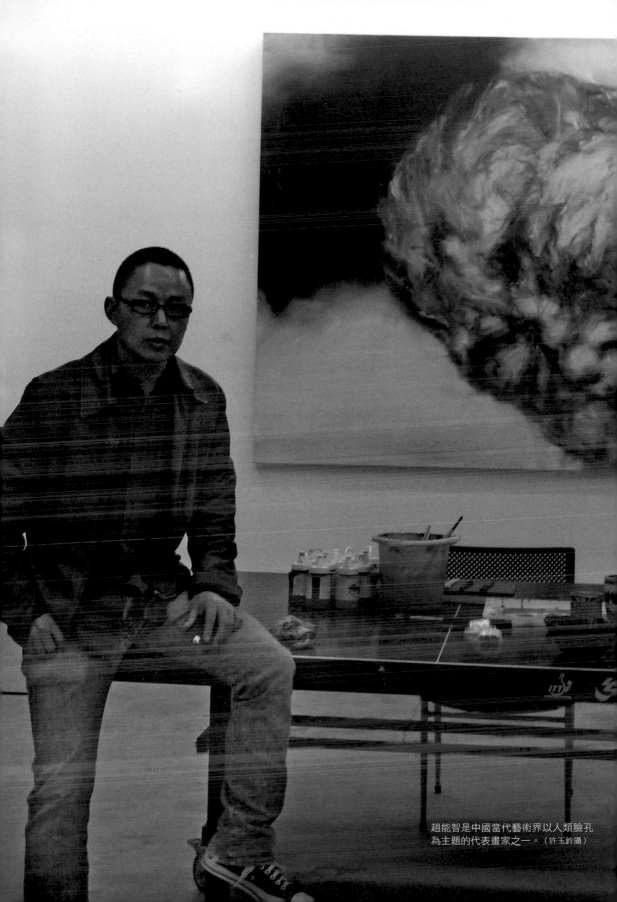

趙能智是中國當代藝術界以人類臉孔
為主題的代表畫家之一。（許玉鈴攝）

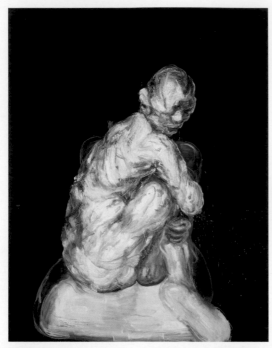

趙能智　身體2010no.2　2010　布面油畫　230×180cm

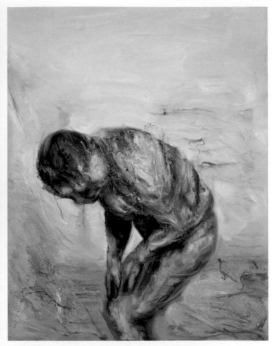

趙能智　身體2010no.1　2010　布面油畫　230×180cm

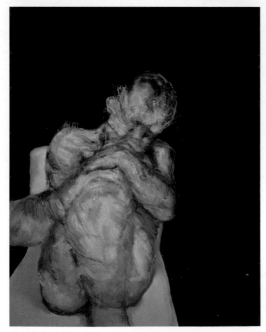

趙能智　2009no.4　2009　布面油畫

有什麼學畫畫的大學。因為在我們心目中學畫畫是最不務正業的。他告訴我們,在重慶有一個叫做四川美術學院的學校;我們以前只知道清華、北大這種大學,這才

知道美術學院也叫大學。後來就慢慢地跟他學畫畫,業餘的時間大部分都是跟他畫畫,兩年之後就去考四川美院」。

　　在1987年進入四川美院後,西方翻譯文學以及中國當代藝術新潮的衝擊,對應院校的制度教育,讓對於藝術依然矇懂的趙能智開始了自身內在的探索與外化。「我們上大學的時候都要到鄉下采風,去彝族生活的地方,因為那個地方風景特別好,特別漂亮,陽光、紅土,加上少數民族穿的衣服,看著特別美。我們拿著相機一陣亂拍,很激動,覺得回去要畫很多畫。但是回來之後一想,發現有問題,我們其實沒有用我們自己的眼睛觀看。這些照片,要嘛是羅中立的題材,要嘛是某某人的感覺,我們自己的生活背景,跟鄉土沒有關聯,覺得這個東西好像對我們來說是一個虛假的東西,是在畫另外一個世界,跟情感上、心理上都沒有

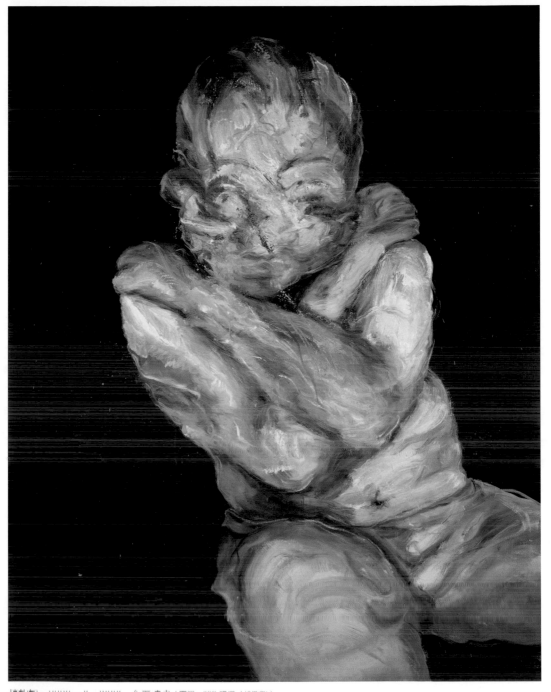

趙能智　2009no.9　2009　布面油畫（本單元圖版提供／趙能智）

關係。我對這個東西開始有了叛逆的心理。」趙能智說道。

就讀於四川美院期間，葉永青與張曉剛對於趙能智的藝術探索也有相當關鍵

的啟發作用。「我的畢業創作就是張曉剛指導的。我後來也經常去他家玩，還有葉永青老師的家，其實去也不知道該跟他們說什麼，因為學生都覺得老師是很高的高

趙能智　2003no.15　2003　布面油畫　180×230cm

趙能智　2004.21　2004　布面油畫　180×230cm

一個小時、兩個小時，然後說：『老師，我們走了。』老師也不覺得受打擾。有時他們會聊聊自己最近的見聞，或者看每個人的畫時，他也會給你說說。」趙能智說著。

讓人神經緊繃的表情

趙能智於1992年回到重慶展開全職畫家生涯後，經歷了一段經濟困窘的過程。那段時間，他窩在一個小屋子裡生活及創作，繪畫主題也多取材於身邊場景。1993年，他所繪製的〈看電視的人〉，獲得「中國油畫雙年展」學院獎，這筆一萬人民幣的獎金，大大地改善了他當時的經濟環境，也算是幫他度過了專業畫家之路的一個難關。

這張〈看電視的人〉，趙能智認為是帶點表現主義的情趣，也跟世俗生活有種聯繫，跟他在川美的畢業創作一樣，都是取景於市井現實。逐漸地，他畫面中的人物形象出現了轉變，從1997年到2004年間，他的作品畫面是一片灰茫茫，放大了的人臉，近看像是一團雲霧，遠看還是可以看到一個具體的形象。「表面上看來

人，感覺說任何話都不對，所以就到他們家裡看書、看畫冊。我覺得這些老師特別好，特別是像張曉剛、葉永青都很熱情，你去他們家，他們會跟你說：這有新的畫冊你看看。我們就是在那兒看書，可能待

趙能智　自我面目　1995　布面油畫

可能比較柔和，其實還是很猙獰的。」趙
能智說著，到了2005年，畫面又開始出
現了一些紅色的東西，那種令人糾結的情
緒到了2006、2007年時就更加地暴露出
來。

「我在1992年到1997年間，畫了很
多樣式的畫，但是總的感覺很亂，畫面也
不夠單純，可能想說的話太多，視覺語言

趙能智　幻影no.27　2007　布面油畫　210×350cm

趙能智　藍no.15　2010　布面油畫　180×230cm

目的紅。對於這種色彩的變化，趙能智表示，藝術家在選擇一個顏色，或者是選擇一個畫面效果、形象的時候，其實是在尋找他的一種情緒或者是心理上的對應。

以往不常出現在畫面中的女性及嬰兒形象，在此後也開始出現。「我想從另外一個角度尋找藝術的生長點，這種東西還不成熟，我其實也在嘗試。我想慢慢地將自己於生活或者周遭感受到的東西，嘗試找尋另外一種可能性進入藝術。」趙能智表示。

從2010年開始，趙能智畫作中的色彩轉變為藍色，人物也更加地往畫面裡蜷縮，在一片黑暗、灰濛的黑洞或角落。

「其實最開始的想法，我想畫一個在黑洞裡的形體，或者是一個人的身體，一個藍色的身體。我覺得每個人都是孤獨地生活在一個個人的世界裡面，我們每個人都是生活在自己的黑洞裡，我們就是那個黑洞裡面的一個怪物。」趙能智表示。對於這批畫作，呂澎在文章中提到：「藍色的形象脫胎於之前的那些難以控制精神崩潰的形象，或者可以理解為一種靈魂的出殼與轉換。」藝術家對於人物的詮釋，亦反應了他自身觀看世界的變化。

上不單純。後來我是把以前畫作裡的個人因素提出來，把它加強，然後把它放大。當時還受到一篇介紹電子影像報導的影響，報導中提到影像最本質的結構就是一個小點，一個圖元，由於不同的組合方式得出了不同的形象。我是從這裡面得到了一個啟發。我用一個最簡單的元素，去組織一件事件，這個東西我覺得它裡面有一個特別有意思的道理。」趙能智表示，他其實是想用一個最簡單的方法來解釋我們在社會中看到的一個客觀結構。而他筆下的人物，其身分特質也逐漸被剝離，成為一團人形肉體，猙獰、糾結或縮瑟著。

從灰濛到高彩的變化

在2005年於北京設立工作室後，趙能智畫筆下的世界，從團絮的灰，變成觸

趙能智　美女表情　2006　布面油畫　180×230cm

趙能智　藍no.6　2010　布面油畫　230×180cm

趙能智　藍no.9　2010　布面油畫　230×180cm

圖像為載體，壓印為記
朱逸清與薛永軍

朱逸清與薛永軍的作品，以大眾熟悉的圖像為基礎，利用自行篆刻的印章，在畫面上壓印了滿滿的訊息。貼近觀看，視線很快會被畫面上壓印的圖章吸引，圖形、類文字，讓人感到既熟悉卻又疑惑；拉遠距離觀看，印痕只是印痕，無礙於整體圖像的形成，只是改變了表面的光彩。

在畫面上，藝術家以既顯又隱的手法傳遞他們對於社會進化與人類精神文明的非對稱狀態的觀察，但又改造了傳遞訊息的工具。代表著消費流行的名牌商標、圖示及揉合時代元素新造的「中國字」，經過修整後重組，成為一套耐人尋味的符號系統。而「用印」的概念，對應的是中國社會以刻章為個人身分印記的傳統。壓印在畫面上的圖章一方面消減油彩圖像的完整性，又在既有圖像的基礎上注入異種文化的訊息參照。

具象油畫做為起點

1974年出生的朱逸清與1973年出生的薛永軍，同樣來自江蘇南通，先後來到北京。自2005年起，兩人開始以雙人組的形式合作。「我們很早就認識，想法差不多，性格也比較合得來，自然而然地合作。」朱逸清說道。在兩人合作之前，都是以學院具象油畫為創作，「我在1998年先到北京來，因為有朋友在圓明園，我過來看一下。2000年就到北京定居，做為職業藝術家。」朱逸清表示，兩人在創作中同樣經歷了不斷發現自我的過程，最後找到自己的藝術語言。

薛永軍當年則是以學生的身分來到北京，進入中央美院就讀。他與朱逸清對於具象寫實的手法同樣持肯定的態度，但亦強調創作手法的新意。兩人覺得印章如同用筆，只是基本製作方法的差異。他們將圖像做為表達思想的載體，運用媒材的特質將不同來源的圖像並置，使其內在含意相互消融、碰撞。

兩人結合印章及油畫的創作從2005年開始構思，2007年創作手法相對成熟，其後陸續以雙人組形式舉辦展覽。在圖像的選擇上，國旗及公眾人物形象被多次運用，這些多數人熟悉且本身已承載不同背景的文化思想圖像，讓觀眾在第一時間即從作品中獲得初步的印象；如同電腦影像晶格化效果的壓印，進一步地提供藝術家從中提煉出的訊息，客觀與主觀的理解在此時亦相互作用。

真實與理解的距離

兩人在創作上的合作，主要是思想的交流，在確認方向後，即採取各自作業的

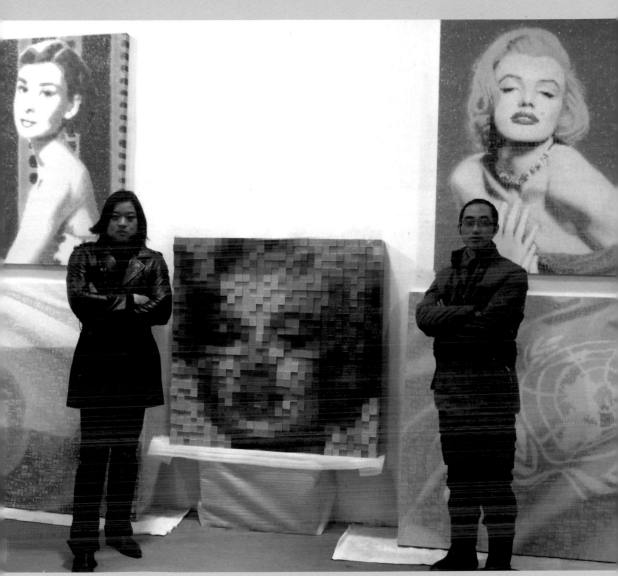

朱逸清（左）與薛永軍。（許玉鈴攝）（本單元圖版提供／山藝術‧北京林正藝術空間）

朱逸清與薛永軍　中國製造——中國國旗　2009　油畫　134×186cm

朱逸清與薛永軍　中國製造——美國國旗　2009　油畫　134×186cm

朱逸清與薛永軍　中國活字——英國國旗1　2011　油畫　134×186cm

模式，獨自完成篆刻、繪畫及壓印。在「中國製造」及「中國活字」的主題下，政治、經濟、流行、文化意識等元素被融入運用，藉以反應一個特定的現象或狀態。國際名牌標誌的字樣、有特定意涵所指的圖樣，被拆解後重組成一個個變異的篆體「中文字」，「針對一件作品會設計一套專屬的印章，自己設計、自己篆刻，過程很繁瑣，前期的造字工作可能需要耗用一周的時間，完成一張畫基本上需要將近一個月時間。」薛永軍表示。

對於社會現象觀察的傳達，藝術家採用了許多與大眾流行文化及高科技發展有所對應的元素。時尚背後隱藏著社會階級劃分的動機，流行又表露出人類模仿的天性，在一個新的消費現象背後，文化意識的轉變更加引人注意。「我們對於這些表示懷疑，包括人類的價值觀。科技只是人類文明的一部分，科技發展並不意味著人類同時進步，也許進步的同時，某些部分可能是倒退。」薛永軍說道：「社會看著感覺很繁華，但其中有

朱逸清與薛永軍　中國製造——再造偶像（夢露）1-2　2009　油畫　145×145cm
◐ 朱逸清與薛永軍　中國製造——再造偶像（夢露）2-2　2009　油畫　145×145cm

很多值得人們思考的事。仔細解讀，可以有很
多解釋。」

　　當這些現象與問題經過形象化詮釋，與另
一個象徵性的人物圖像並置，從而製造了一個
觀看現實的距離，更加強化理性及遊戲性的成
分。

圖像的反覆及分裂

　　儘管繁複的壓印滿滿地覆蓋於畫面，朱
逸清與薛永軍對於整體畫面具體的細節表現還

朱逸清與薛永軍　中國活字——再造偶像（伊麗莎白·泰勒）2-2　2011　油畫　138×100cm

朱逸清與薛永軍　中國活字——再造偶像（伊麗莎白·泰勒）1-2　2011　油畫　138×100cm

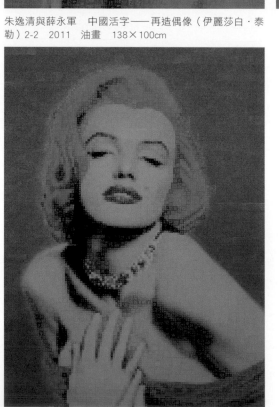

是非常重視。色彩層次變化的掌握以及大小印章色調過渡的應用，讓兩人在技法上磨練了一兩年的時間。「原本印章用的是印泥，但我們在畫作上壓的是油彩，如果按原來的刻章技法，可能有些圖像會被顏料塞住。」薛永軍表示，為了更好地表現畫面的色彩，兩人在繪畫及用印的技巧上都花了很多時間研究，部分流行文化相關主題的作品並在油彩上加入亮片，表現出與主題對應的視覺效果。

　　在朱逸清與薛永軍共有的工作室

朱逸清與薛永軍　中國活字——再造偶像（夢露）2-2
2011　油畫　138×100cm

朱逸清與薛永軍　中國活字——再造偶像（夢露）1-2　2011　油畫　138×100cm

裡，展示了他們描繪瑪麗蓮·夢露、伊麗莎白·泰勒及奧黛麗·赫本的畫作，這幾張人物系列作品，是以兩張為一組，期望以反覆的圖像強化視覺衝擊。另一張單獨出現的賈伯斯（Steve Jobs）肖像，與其他人物肖像的色彩變化不同，他們刻意加入一些小色塊，表現出類似電子媒體的色彩變異，如像素化的感覺。

唯一的立體作品，是由木頭及木頭章組合的〈夢露〉。「這件作品是於2011年創作，光是色彩就有八個層次，印章起伏又有三個層次，光線打過去後，看上去很分裂的狀態，消解了圖像本身的意涵。」朱逸清表示。以篆刻融入創作，依然是兩人目前主要的創作模式，「也想做一些架上繪畫以外的創作，但嘗試也需要一個過程，需要一段時間。新的想法目前先以草稿處理。」他說道。

◔ 朱逸清與薛永軍　瘋景1　2011
油畫　160×160cm
◔ 朱逸清與薛永軍　中國製造──侵
2009　油畫　162×182cm

朱逸清與薛永軍　中國活字──再造偶像（賈伯斯）　2011　油畫　138×100cm

國家圖書館出版品預行編目（CIP）資料

中國當代藝術60家：藝術家訪談錄 /
《藝術家》雜誌策劃專訪；許玉鈴採訪.攝影.
-- 初版. -- 臺北市：藝術家, 2015.03
496面；24×17公分
ISBN 978-986-282-148-0（平裝）
1.藝術家 2.訪談 3.中國

909.8 104003247

藝術家訪談錄

中國當代藝術60家

《藝術家》雜誌策劃專訪／許玉鈴採訪・攝影

發 行 人｜何政廣
總 編 輯｜王庭玫
編　　輯｜陳珮藝
美　　編｜王孝嬡
出 版 者｜藝術家出版社
　　　　　台北市重慶南路一段147號6樓
　　　　　TEL：（02）2371-9692～3
　　　　　FAX：（02）2331-7096
　　　　　郵政劃撥：01044798 藝術家雜誌社帳戶

總 經 銷｜時報文化出版企業股份有限公司
　　　　　桃園縣龜山鄉萬壽路二段351號
　　　　　TEL：（02）2306-6842
南部區域代理｜台南市西門路一段223巷10弄26號
　　　　　TEL：（06）261-7268
　　　　　FAX：（06）263-7698
製版印刷｜欣佑彩色製版印刷股份有限公司
初　　版｜2015年3月
定　　價｜新臺幣600元

ISBN　978-986-282-148-0（平裝）